CERÁMICA

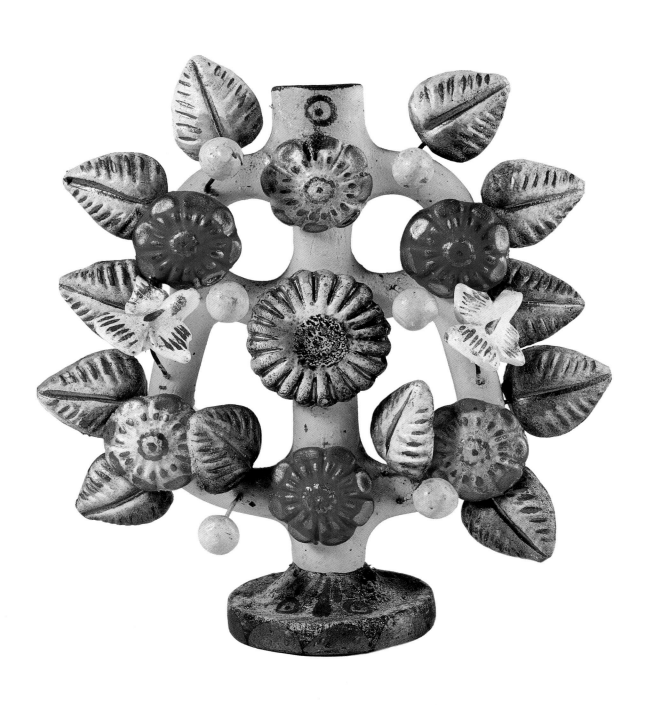

CERÁMICA

SUS TÉCNICAS TRADICIONALES EN TODO EL MUNDO

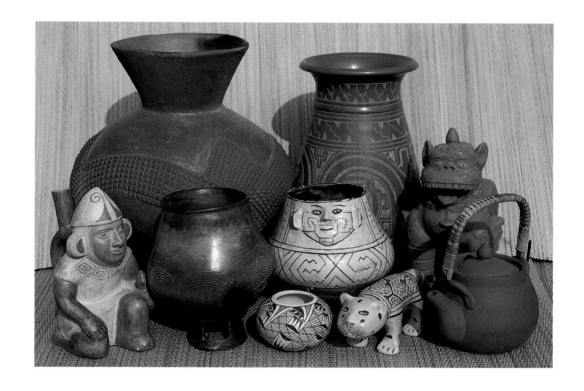

BRYAN SENTANCE

TRADUCCIÓN DE MERCEDES POLLEDO CARREÑO / TORRECLAVERO

CON 848 ILUSTRACIONES, 753 DE ELLAS EN COLOR

NEREA

UNO

DOS

TRES

CUATRO

CINCO

SEIS

SIETE

OCHO

PÁGINA 1: *Árbol de la vida pintado (Oaxaca, México).*

PÁGINA 2: *Platos barnizados con estaño (Andalucía).*

PÁGINA 3: *Muestrario de cerámica sin barnizar de diversos lugares del mundo.*

PÁGINA 5: *Vasija decorada con esmaltes sobre cubierta (Macao, China).*

PÁGINA 6, ARRIBA, DERECHA: *Pájaro pintado (Puebla, México).*

IZQUIERDA: *Cántaro de agua pintado al estilo de Sitkyatki por una alfarera de la familia Frogwoman (reserva hopi de Arizona, Estados Unidos).*

DEBAJO, DERECHA: *Olla peruana contemporánea pintada al estilo de la cultura nazca.*

PÁGINA 7, ARRIBA, IZQUIERDA: *Vasija bereber de arcilla común (sur de Marruecos).*

DERECHA: *Modelo en terracota de una cocinera realizado por Kojo Darko, alfarero ghanés nacido en Inglaterra.*

DEBAJO, IZQUIERDA: *Cacerola portuguesa esmaltada con estaño.*

Título original: *Ceramics*
© 2004 Thames & Hudson

© de la edición castellana:
Editorial Nerea, S. A., 2005
San Bartolomé, n.º 2, 5.º dcha.
20007 San Sebastián
Tel.: 943 432 227
Fax: 943 433 379
nerea@nerea.net
www.nerea.net

© de la traducción: Mercedes Polledo Carreño/Torreclavero

Diseño de David Fordham
Maquetación: Torreclavero

ISBN: 84-96431-05-3

Impreso y encuadernado en Singapur por C.S. Graphics

<div align="center">

Para Polly

y

Luke James Worship

NACIDO EL 22 DE FEBRERO DE 2004

</div>

Cuando estaba en mi lugar de origen, yo era
Una pella de arcilla, y me sacaron de la tierra
Y me apartaron de allí, pero ahora en una jarra
Me he convertido por obra y arte de alfareros, y ahora en vuestra
Sirvienta me he convertido, y portaré cerveza

Inscripción sobre una jarra de North Devon (Inglaterra, 1795)

ÍNDICE

INTRODUCCIÓN 8

1 LA MATERIA PRIMA 24
Excavar y preparar la arcilla 28 · Las mezclas 30 ·
Las cerámicas sin arcilla 32 · Materiales alternativos 34

2 TÉCNICAS DE FORMACIÓN 36
Las herramientas 40 · El modelado 42 · La técnica
de pellizcos 44 · Construcción de placas 46 ·
La técnica de churros 48 · La paleta y el yunque 50 ·
El torno 52 · El modelado 54 · Moldes cóncavos y
convexos 56 · El vaciado con barbotina 58

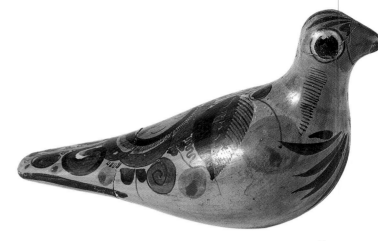

4 LA COCCIÓN 84
La cocción al aire libre 88 · Hornos 90 · La arcilla
común 92 · El rakú 94 · El gres 96 ·
La porcelana 98 · La oxidación y la reducción 100

5 ESMALTES 102
La aplicación del esmalte 106 · La pintura bajo
cubierta 108 · El decalcado de ilustraciones 110 ·
El esmalte de plomo 112 · El esmalte de estaño 114 ·
La mayólica 116 · El esmalte de estaño en el norte
de Europa 118 · El lustre 120 · Los esmaltes
de alta temperatura 122 · Los esmaltes de
ceniza 124 · El esmalte de sal 126 · El esmalte
sobre cubierta 128 · El azul y el blanco 130

3 DECORACIÓN ANTES DEL HORNO 60
Relieves 64 · Incisiones 66 · La talla 68 ·
Perforaciones 70 · Grabados 72 · El engobe 74 ·
La decoración con pera 76 · El esgrafiado 78 ·
La pintura 80 · El bruñido 82

8 Calidad de vida **184**

Fragancias 188 · Cuentas 190 · Sonidos 192 ·
Juguetes y juegos 194 · Pipas de tabaco 196 ·
Estatuillas 198 · Rituales y ceremonias 200 ·
La buena suerte 202 · La muerte 204

6 Acabados alternativos **132**

La pintura 136 · Las reservas 138 · Las capas
brillantes 140 · El oro 142 · Adornos 144

7 Usos y funciones **146**

Azulejos 150 · Mosaicos 152 · Tejados 154 ·
Ladrillos 156 · Recipientes 158 · La cerámica
doméstica 160 · La higiene 162 · La iluminación
164 · Almacenar alimentos 166 · Preparar
alimentos 168 · La cocina 170 · Vajillas 172 ·
Platos 174 · Botellas y jarras 176 · Tazones
y tazas 178 · El té y el café 180 · Plantas y flores 182

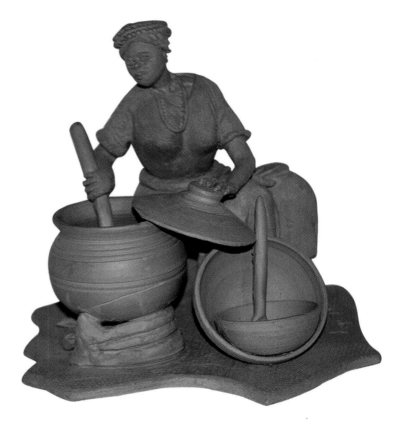

Agradecimientos 206

Origen de las ilustraciones 206

Glosario 207

Museos y lugares de interés 208

Bibliografía 212

Índice 214

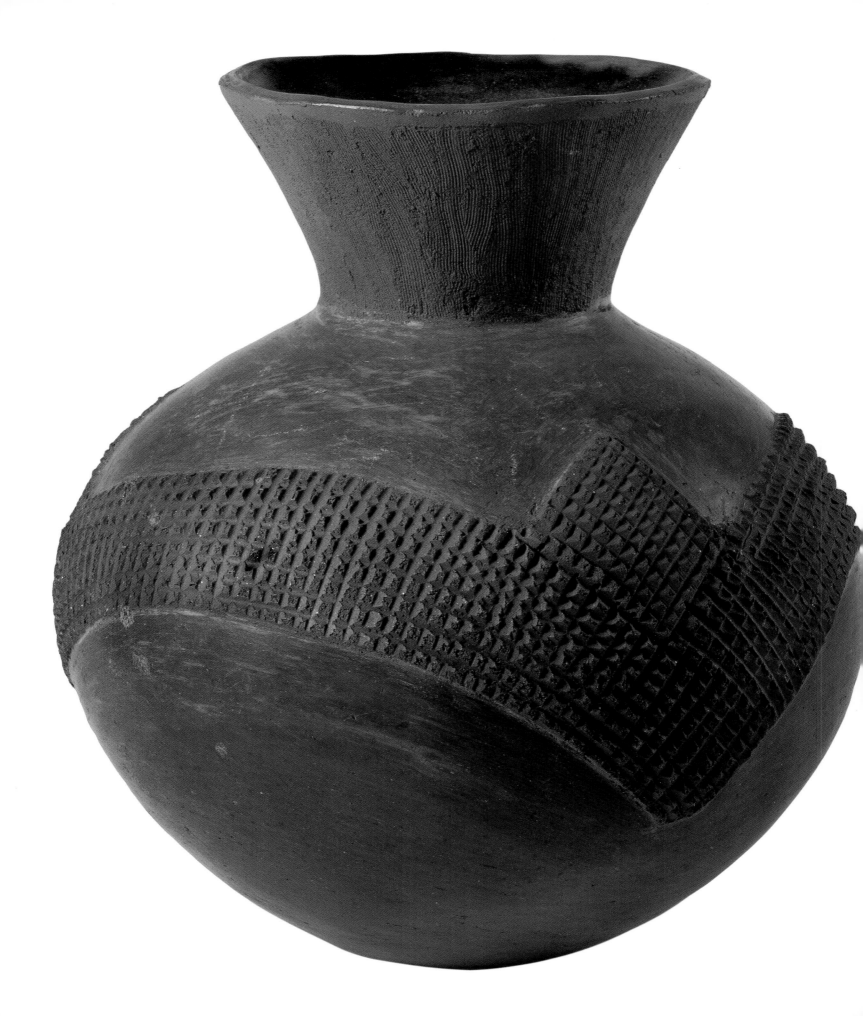

INTRODUCCIÓN

OCOS DE nosotros somos capaces de resistirnos al placer que supone estrujar un trozo de arcilla entre los dedos. Basta con fijarnos en el gusto con que un niño hace pasteles de barro. No hay muchos oficios en los que se necesite meter las manos «en la masa» de esta forma, con los dedos en contacto directo con la materia prima, sintiendo cómo ésta se va modelando a nuestro capricho. Nos fascina la magia de un arte que implica los cuatro elementos: tierra mezclada con agua, cocida al fuego y coloreada por la presencia o ausencia de aire. Es como si, al moldear la arcilla, pudiéramos insuflarle vida.

Algunos relatos religiosos cuentan cómo una vez Jesús, cuando era niño, hizo varios pájaros de barro y le riñeron por trabajar en sábado. Él, sonriente, no respondió, pero abrió las manos y dejó volar a los pájaros. Aunque nosotros no seamos capaces de obrar tales milagros, el trabajo en barro nos puede producir la sensación de que nuestras creaciones tienen vida propia, al contrario de lo que ocurre, en general, con los artículos producidos en masa.

No hay duda de que se puede obtener una satisfacción enorme del arte de fabricar objetos de arcilla, pero incluso quienes no tenemos tal habilidad nos rodeamos de vasijas, jarras, tazas, cuencos, floreros, teteras y objetos artísticos de barro cocido. Es un material humilde y básico que nos mantiene en contacto, incluso de forma inconsciente, con la naturaleza. Es la materia de la que está hecho el planeta.

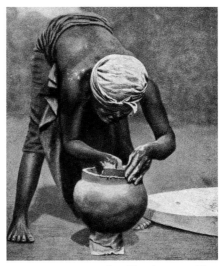

CUADRO SUPERIOR: *Vasija pellizcada ennegrecida mediante reducción de oxígeno en horno abierto.*

ARRIBA: *Un alfarero mende de Sierra Leona añade el borde a una vasija modelada con la técnica de rollos o churros.*

ABAJO, IZQUIERDA: *Placa de arcilla votiva de la diosa babilonia Ishtar (2000-1600 a. de C.).*

EN LA OTRA PÁGINA: *Cántaro de Natal (Sudáfrica) modelado con churros y cocción rica en oxígeno.*

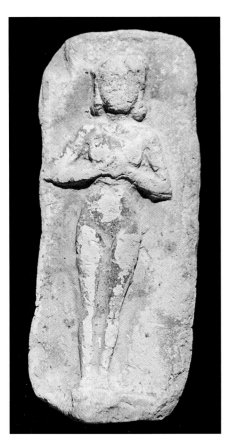

EN LA MITOLOGÍA

A ARCILLA aparece con frecuencia en los mitos y cuentos populares. En varios idiomas, el nombre de nuestro planeta y el del material que lo formaba son el mismo según nuestros antepasados: por ejemplo, *tierra* en español y *earth* en inglés. En muchas culturas, la gente adoraba a la Madre Tierra: es la madre porque, según los antiguos, nosotros mismos estamos hechos de arcilla. En Perú, la diosa madre era Pachamama ('Madre Tierra'), y su consorte era el dios creador Pachacamac ('el que anima la tierra'). Los indios pueblo de Nuevo México la llaman «Madre Arcilla». Existen mitos similares en todo el mundo. En China, la diosa Nü Wa creó a los primeros seres humanos a partir de barro y agua. Los griegos contaban cómo Prometeo, el titán benevolente, modeló a las primeras personas con arcilla mezclada con sus propias lágrimas de amargura, mientras que para los babilonios, los dioses habían mezclado la arcilla con la sangre derramada del gran dios Marduc tras su decapitación. En África occidental, los fon relatan que el Creador mezcló arcilla con agua para crear al primer hombre y a la primera mujer, y los hizo vivir en un mundo con forma de calabaza gigantesca construido como si de una casa se tratara, añadiendo a la arcilla paja o estiércol.

IZQUIERDA: EL PRIMER HOMBRE Y LA PRIMERA MUJER HECHOS DE ARCILLA POR EL CREADOR, ILUSTRADOS EN UN GRABADO DE MADERA FON (BENÍN).

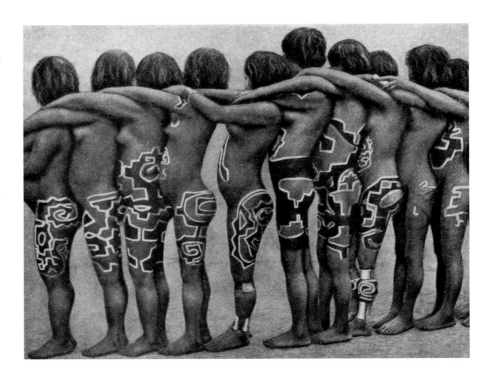

ARRIBA: *Mujeres amazónicas pintadas para la danza de las serpientes con pigmentos derivados de la arcilla y colores terrosos naturales.*

ABAJO, IZQUIERDA: *Reproducción de un* shabti *de fayenza egipcio, una figurilla destinada a desempeñar las tareas físicas esperadas del difunto en el más allá. Las tumbas de los más ricos contenían muchas estatuillas de este tipo.*

Otros mitos explican también los colores de la piel. Así, en Sudán, un relato shiluk cuenta cómo el dios Juok creó a todos los hombres de la Tierra: donde había arcilla blanca creó hombres blancos; con el barro del Nilo hizo a gentes morenas; y, a partir de la arcilla negra de Sudán, creó a los negros shiluk. Los gitanos y algunas tribus indias norteamericanas explican la diferencia del color de la piel como resultado de las pruebas que realizaba el Creador al cocer las figuras modeladas. Parece que, como al principio el horno estaba muy frío, las figuras eran demasiado pálidas. Después, el horno se calentaba demasiado y las figuras se quemaban. Por fin el Creador acertó y consiguió un hermoso color moreno rojizo.

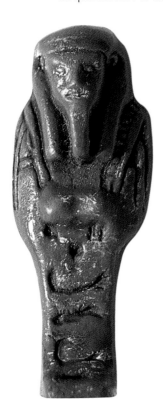

ARRIBA: TANAGRA, ESTATUILLA DE ARCILLA QUE REPRESENTA A GAEA, DIOSA DE LA TIERRA (ITALIA).

Pero no sólo los dioses han intentado dar vida a una figura hecha de arcilla. Desde el Imperio Medio (2055-1650 a. de C.), los egipcios colocaban unas figuras de madera, metal, piedra, cera o arcilla en las tumbas. Estas estatuillas se llamaban *shabti* ('los que responden'), y tenían inscrito un conjuro para animarlas, de modo que pudieran realizar trabajos como arar y regar, que se esperaban de los muertos en el más allá. En China, el emperador Qin Shi Huang Di, que murió en el año 210 a. de C., llevó al extremo esta idea. Creyendo que la otra vida sería muy parecida a ésta, su tumba de Xi'an fue rodeada por un ejército entero: miles de guerreros de terracota de tamaño natural preparados para luchar en las guerras en las que el emperador tendría que participar para mantener su poder.

En las comunidades judías del este de Europa, unos oscuros relatos hablan acerca de la creación del *golem*, un ser humano artificial hecho de arcilla que cobraba vida cuando se le tocaba con un conjuro escrito en una tira de pergamino. Su creación es atribuida al profeta Jeremías y al rabino Judá León, que vivió en Praga en el siglo XVI. El *golem*, esclavo de los mandatos de su amo, poseía fuerza sobrehumana, pero cuando se le incapacitaba retirando la fórmula mágica se deshacía transformándose en un montón de arcilla.

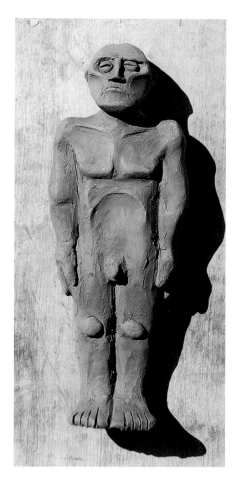
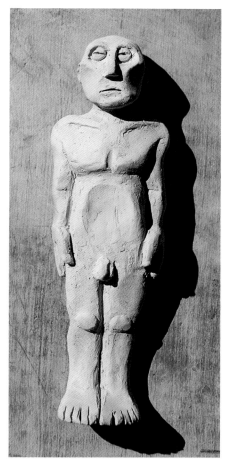
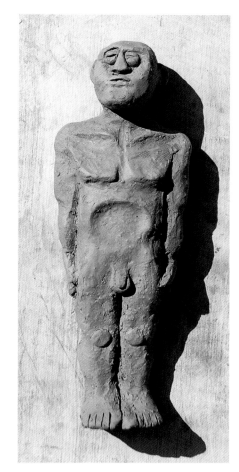

ARRIBA: *Figuras humanas crudas modeladas a partir de diferentes arcillas. De izquierda a derecha: arcilla roja, gres blanco y arcilla negra con chamota, que da mejores resultados a temperaturas muy altas.*

ABAJO: *Vasija para cerveza de Natal (Sudáfrica), elaborada en arcilla común con dibujos inscritos.*

EL SIMBOLISMO

A PESAR DE los avances de la medicina, todavía hoy empleamos frases como «polvo eres y en polvo te convertirás», que asocian nuestra corta vida con el material en el que un día se descompondrán nuestros cuerpos. La arcilla es símbolo de la vida y, sobre todo, del cuerpo, de su resurrección y reencarnación. En términos míticos, venimos del barro y a él volveremos.

El psicoanalista Sigmund Freud reconoció el evidente simbolismo femenino en las formas de cuencos y vasijas. En África, donde por tradición las mujeres se dedican a la alfarería, una cacerola simboliza el cuerpo femenino. La decoración de la cerámica procede a menudo de aspectos de la vida cotidiana de una mujer: cicatrices rituales en el cuerpo (Congo), un cinturón de abalorios que protege la fertilidad de las mujeres zulúes, etcétera. En Zimbabwe, cuando una mujer shona coloca una vasija boca abajo fuera de su choza, su esposo sabe que ella no está dispuesta a tener relaciones sexuales esa noche. El simbolismo femenino también se encuentra presente durante la fabricación de las distintas vasijas. Así, antes de cocer una cacerola, ésta es como una chica impúber, por lo que las jóvenes deben mantenerse alejadas para evitar que la fuerza de su futuro flujo menstrual cuartee la cacerola. El calor de la cocción es como la primera menstruación de la mujer y, si hubiera un hombre cerca, vería disminuida su virilidad. Tampoco debería un hombre ser el primero en comer o beber en una vasija nueva.

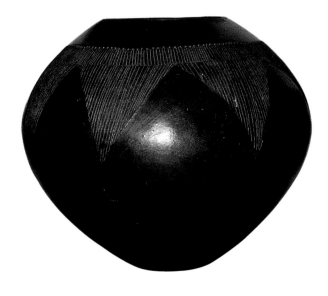

ARTESANÍA O INDUSTRIA

DURANTE MILENIOS, los ceramistas han intentado innovar su arte dominando la química y obligando a la mecánica a trascender las limitaciones de sus materiales básicos. Los componentes cerámicos se utilizan ahora en el espacio exterior. En nuestra moderna sociedad industrial, la cerámica puede adoptar virtualmente cualquier forma o color, sin defectos, y reproducirse de forma idéntica millones de veces. Estos increíbles logros son sin duda admirables y ponen productos baratos al alcance de todo el mundo. Las únicas limitaciones son nuestra imaginación y nuestro sentido de la estética.

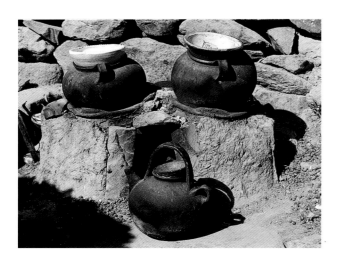

Para los japoneses, la particular reacción de cualquier vasija a la atmósfera de un horno no sólo puede hacerla diferente, sino también especial. Los maestros del té dicen que se puede sentir un placer especial al beber de un cuenco hecho a mano, igual que se saborea el té en él contenido. Son sus imperfecciones y la marca de los dedos de su creador lo que le confiere carácter. Es como si cada vasija llevara dentro de sí la memoria de la mano que la creó.

IZQUIERDA: *Cacerolas de arcilla sobre una cocina de barro cerca del lago Titicaca, en Los Andes (Perú). Una estructura de arcilla es eficaz y protege la casa del riesgo de fuego. Las cocinas de arcilla pueden verse en muchos hogares, como los fogones con espejos incrustados de Gujarat, en el noroeste de la India.*

ARRIBA: *Esmalte de ceniza sobre una vasija torneada de gres elaborada por Stephen Parry en Inglaterra y cocida en un horno de estilo japonés.*

ABAJO: *El autor demuestra sobre una tableta de arcilla cómo la escritura cuneiforme sumeria se desarrolló a partir de pictogramas.*

LOS USOS DE LA ARCILLA CRUDA

LA ARCILLA se ha usado sin cocer desde tiempos prehistóricos, como prueban los bisontes hallados en las cuevas de Tuc d'Audoubert, en Francia, de unos 12000 años de antigüedad. Existen pocos ejemplos como éste debido a la fragilidad del barro, pero estudiando las sociedades preindustriales y nuestra propia sociedad actual podemos encontrar pruebas palpables del uso de la arcilla. En algunas zonas de África y de la India esta caducidad es significativa en términos espirituales, ya que las ofrendas votivas de arcilla son sumergidas en ríos y lagos para devolverlas a la naturaleza. Los primeros testimonios de escritura cuneiforme, que se remontan a unos 5000 años atrás, se encontraron en forma de tabletas de arcilla impresas con un código de marcas y secadas al sol. Existen muchos usos modernos para la arcilla, que van desde los plásticos al tratamiento del papel; de toda la arcilla extraída en las minas de caolín de Cornualles, en Inglaterra, sólo un diez por ciento se utiliza en realidad en la elaboración de cerámica.

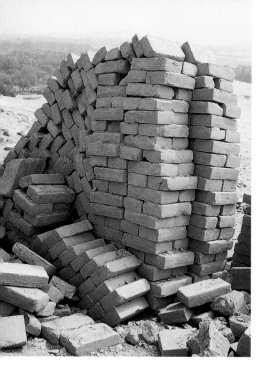

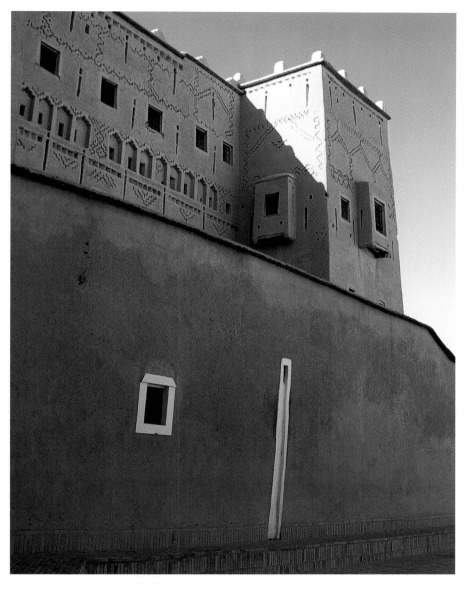

ARRIBA: *Un montón de ladrillos de barro secándose al sol en la carretera a Urubamba, en Los Andes peruanos. Baratos y fáciles de fabricar, los ladrillos de barro siguen siendo un material de construcción corriente en los pueblos andinos.*

DERECHA: *La kasba de El Glaoui, en Ouarzazate (Marruecos), construida con ladrillos de barro y enlucida con arcilla. Las casas de ladrillos de barro, aunque vulnerables, pueden ser reconstruidas fácilmente.*

ABAJO, DERECHA: *Edificio de barro en Kano, al norte de Nigeria. Estas construcciones suelen repararse regularmente con capas nuevas de arcilla.*

LAS CONSTRUCCIONES

LOS ENORMES zigurats de Ur, en Mesopotamia (el actual Iraq), se construyeron con ladrillos de barro, al igual que las casas de los antiguos egipcios. Los ladrillos de barro o adobe siguen existiendo, desde Karnak (Egipto) a Cuzco (Perú). En general, en su fabricación se mezcla paja con arcilla y se dejan secar al sol. Las construcciones de ladrillos de barro con mortero de arcilla y revocadas con barro y estiércol pueden resistir mucho más de lo que podría parecer, pero son vulnerables a la lluvia intensa y a las inundaciones. Las excavaciones han demostrado que los montículos o *tell* sobre los que están construidos muchos pueblos de Turquía y Egipto son, en realidad, restos de las construcciones de barro de siglos anteriores.

La arcilla, a menudo mezclada con estiércol o paja, ha sido usada frecuentemente para enlucir y recubrir las paredes de los edificios. Esta mezcla puede extenderse sobre ladrillos de barro o pegarse sobre zarzos, paneles de cañas o mimbres entretejidos.

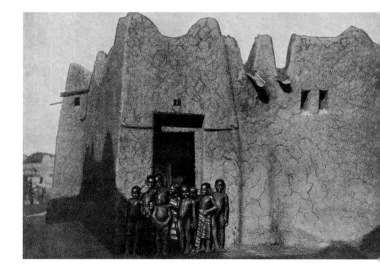

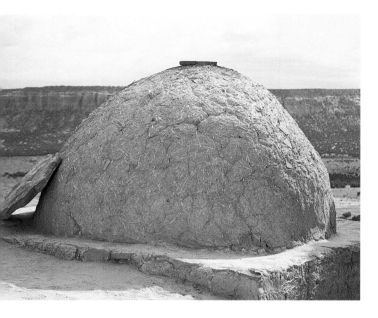

ARRIBA: *Horno panadero de arcilla en Acoma Pueblo (Nuevo México). Hay quien piensa que Acoma es la población habitada más antigua de Estados Unidos.*

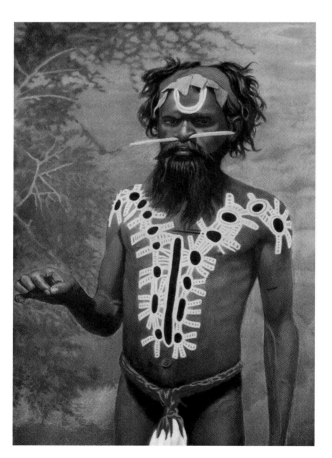

LA CONSERVACIÓN

COMO YA se ha comentado, las primeras vasijas pueden ser *las herederas* de las antiguas cestas forradas de arcilla que se usaban para cocinar. La arcilla es un material usado para impermeabilizar no sólo cestas, sino también estanques de recogida de agua, muchos de los cuales todavía pueden verse en los prados comunales del campo inglés.

Los habitantes de áreas infestadas de insectos se frotan arcilla sobre la piel para protegerse de las picaduras; igualmente, los silos y muebles de madera de los rabari, en el Rann de Kutch (India), aparecen recubiertos con capas de arcilla mezclada con estiércol de caballo y salpicados de espejos, para evitar los estragos de los insectos hambrientos.

La arcilla también ofrece cierta protección frente al fuego y suele usarse en la fabricación de hornos y hogares. Algunos pioneros como los polinesios, que realizaban largos viajes a través del océano, podían cocinar en los barcos sin miedo a provocar un incendio gracias a sus fogones de arcilla. Además, como la arcilla es mala conductora de la electricidad, en la actualidad resulta fundamental en la fabricación de fusibles y aislantes de alto voltaje.

IZQUIERDA: *Aborigen australiano con pintura corporal festiva elaborada a partir de pigmentos terrosos y materias naturales. En muchos lugares también se utiliza una capa de arcilla para protegerse de las picaduras de insectos.*

DERECHA: *Casa de barro situada a las afueras de Jaisalmer, en el Rajastán. En esta zona (noroeste de la India), la decoración de las casas con arcilla y pigmentos terrosos se ha convertido en una forma de arte popular.*

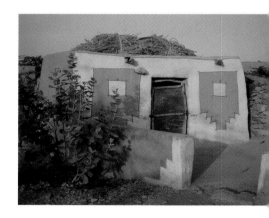

EL COLOR

AL VIAJAR de una región a otra, a menudo nos sorprenden los cambios de color del terreno, que no son sino resultado de la presencia de minerales como el hierro en proporción variable. La tierra obtenida de distintos lugares se ha utilizado para conseguir una paleta de colores que, al mezclarse con aceite, agua y jugo o grasa pueda ser empleada para colorear desde construcciones hasta el cuerpo humano. Los hombres wodaabe del Níger se exhiben con pintura facial de color ocre amarillento, mientras que los masai de Kenia y Tanzania se embadurnan la cara y el cuerpo con ocre rojo. Los pigmentos terrosos como sombra y siena, bautizados con el nombre de sus lugares de origen italianos, son un ingrediente fundamental en las pinturas actuales con base de aceite y agua.

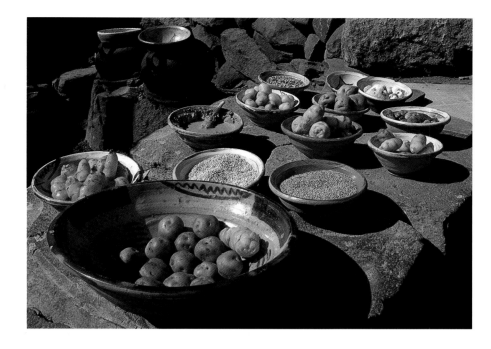

DERECHA: VASIJA CON IMPRESIONES DE CUERDAS REALIZADA A COMIENZOS DEL PERÍODO JOMON (JAPÓN, DE 10000 A 7000 A. DE C.).

IZQUIERDA: *Alimentos dispuestos en diversos cuencos fabricados en la zona de Sillustani, en Perú. Uno de los cuencos, situado en el centro, contiene una típica guarnición de arcilla, muy sabrosa.*

ABAJO: *Vasija de arcilla común modelada mediante rollos o churros y con espirales blancas y negras que es típica de la alfarería de Kayenta (Arizona, Estados Unidos). Fue elaborada entre los años 800 y 1200. Las piezas de arcilla como ésta se inspiraban a menudo en la forma natural de las calabazas que crecían en la zona. En otras regiones, los recipientes pueden haberse inspirado en formas como cocos, conchas o cestas, pero predominan las formas esféricas, ya que tienen una mayor resistencia.*

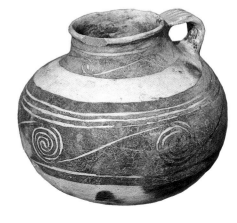

OTROS USOS

LOS PÁJAROS y otros animales ingieren pequeñas cantidades de arcilla para beneficiarse de los minerales que contiene. Durante generaciones, el caolín y la morfina se han empleado para tratar problemas digestivos, pues calman el dolor y tapizan el estómago y el intestino. Pero, naturalmente, no todo el mundo tiene los mismos escrúpulos, y así, en el altiplano peruano pueden servirnos patatas acompañadas de una guarnición de arcilla local sorprendentemente sabrosa.

LOS ORÍGENES

AL EXPERIMENTAR con hornos abiertos vi claramente que, cuando lo sometía a calor intenso, el terreno de arcilla pesada en el que había cavado el hoyo se endurecía. Ésta es la base de la llamada *teoría del hogar* sobre la invención de la cerámica: de un modo muy parecido, los pueblos antiguos podrían haber observado que un fuego encendido en un hoyo recubierto de arcilla producía, por accidente, algo parecido a una vasija. Otras teorías sugieren que estos pueblos utilizaban los nidos de los pájaros, revestidos de arcilla, como ollas para cocinar, quemándolos sobre las llamas hasta dejar un molde arcilloso. Esta última teoría se refuerza por la presencia de restos de cestas en vasijas neolíticas halladas en Europa y Oriente Medio. A partir de la existencia de figuritas de arcilla cocida se ha podido hablar de cocciones deliberadas. Algunas de estas figuritas, probablemente ofrendas votivas, fueron halladas en la República Checa hace casi 30000 años.

Tradicionalmente, las sociedades nómadas han dependido —y dependen— más de la cestería, la madera y los textiles que de la cerámica a la hora de fabricar sus utensilios, pues los de

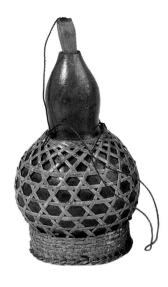

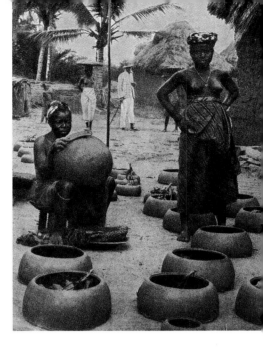

IZQUIERDA: *Calabaza metida en una cesta elaborada por la tribu aja, que vive cerca de Chiang Rai, en Tailandia.*

DERECHA: *Mujeres fanti (Ghana) fabricando cerámica al aire libre. En África, a menudo las piezas de cerámica toman la forma de calabazas.*

ABAJO, IZQUIERDA: *Calabazas y vasijas de arcilla incisas, a la venta en Camerún.*

ABAJO, DERECHA: *Botella procedente de Camerún realizada a partir de una calabaza.*

cerámica se rompen con más facilidad. La fabricación de cerámica pertenece al dominio de las sociedades asentadas, con provisiones suficientes de materias primas y combustible, además de tiempo para seguir el proceso desde la preparación de la arcilla a la cocción. No hay vestigios de cerámica anterior a la realizada por las comunidades que vivieron tras la última glaciación. El asentamiento de estas sociedades se hizo posible bien por progresos en la agricultura o bien por la presencia de algún alimento natural abundante, como el pescado. Existió alfarería temprana en los valles del Nilo y el Indo, y entre el Tigris y el Éufrates, pero la primera cerámica utilitaria conocida se elaboró hacia el año 10700 a. de C. en la costa de Japón. Los arqueólogos llamaron *jomon* ('dibujos de cuerda') a la cultura que la produjo debido a la decoración de las vasijas. Desde esa época la alfarería se ha desarrollado en todo el mundo siguiendo cronologías y criterios distintos: no se puede comparar, por ejemplo, la complejidad del esmalte celadón de la dinastía Koryo de Corea (918-1392 d. de C.) con el atractivo primitivismo de las negras vasijas modeladas con rollos de barro o churros por los zulúes actuales.

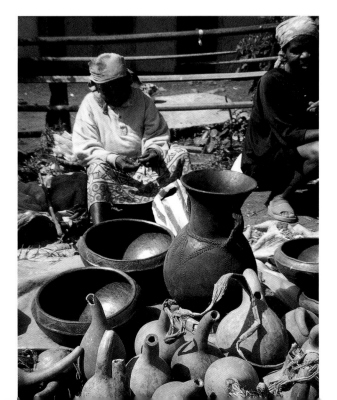

Aunque las formas de las vasijas varían considerablemente de una región a otra, las más comunes son las esféricas y cilíndricas, ya que resultan mucho más fuertes y fáciles de modelar que las formas con esquinas. La naturaleza del material dicta la estructura de la vasija. Muchas veces, las variaciones de contorno se han inspirado en formas naturales, como cáscaras de coco que, por otra parte, también han sido usadas como recipientes. Los estudios sobre los anasazi, antecesores de los indios pueblo, han identificado todo un repertorio de formas de alfarería, desde platos a jarras, basados en distintas secciones de la calabaza, uno de sus principales alimentos.

La forma de elaborar otras artesanías conocidas influye mucho sobre los métodos empleados para modelar cerámica. Por ejemplo, en Natal (Sudáfrica), puede observarse a mujeres trenzando cestas de palmera ilala y vasijas de arcilla con técnicas muy parecidas. En el oeste de la India, en Rajastán y Goa, podemos ver cómo golpean las vasijas de arcilla y de bronce. En la zona industrial de los Midlands británicos todavía es posible observar cómo vierten en moldes el metal derretido y la barbotina.

PIROTECNOLOGÍA, ALFARERÍA Y HERRERÍA

A MEDIDA QUE los alfareros fueron mejorando la calidad de sus piezas con hornos más potentes y mejor controlados, consiguieron temperaturas que permitían fundir los metales. El cobre, primer metal utilizado de forma generalizada, se funde a 1083 °C, dentro del intervalo alcanzado cuando se cuece la arcilla. Tradicionalmente, dado que los alfareros (como los herreros) dependían del combustible, a menudo establecieron sus talleres juntos, siendo incluso miembros de la misma familia. El respeto que los pueblos primitivos sentían por el fuego rodeaba a ambas artes de un halo de magia y misterio, y confería a sus representantes una posición un tanto marginal. Todavía se puede apreciar esto con claridad en Camerún, donde herrero y alfarera son tradicionalmente marido y mujer. La asociación de la cerámica con la feminidad, el útero y la vida contrasta con el metal, que simboliza la masculinidad dura, la penetración y la muerte; aquí, la mujer sirve a la sociedad como comadrona, mientras que su marido, el herrero, es el enterrador.

ABAJO, IZQUIERDA: *Estatuilla de los dioses hindúes Siva y Ganesh realizada en Bastar (India) usando la técnica a la cera perdida. El metal fundido se vierte en un molde de arcilla formado alrededor de uno original de cera que se derrite y sale. Cada pieza es única, ya que el molde de arcilla se rompe para descubrir el metal.*

ABAJO, DERECHA: *Estructura de arcilla erigida en el exterior de una herrería en Kirdi (Camerún), donde la relación de la población con el metal y la arcilla es muy visible. Tradicionalmente, en algunas sociedades tribales la alfarera y el herrero son marido y mujer.*

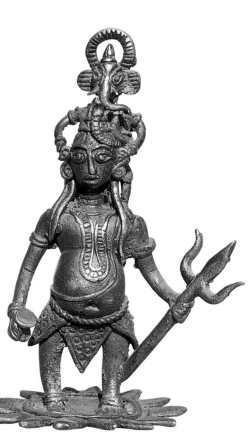

ARRIBA: BOQUILLA DE ARCILLA PARA EL FUELLE DE UN HERRERO (LUVALE, ZAMBIA).

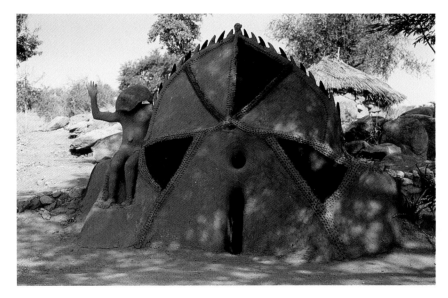

La técnica de fundición a la cera perdida requiere el uso de arcilla y metal. Los bellos trabajos de los famosos fundidores de bronce de Benín (que, para ser exactos, trabajaban con latón) o los metalúrgicos de Bastar, en India Central, emplean básicamente la misma técnica. Se modela con arcilla una pieza y se cubre de cera, que después puede modelarse o cortarse hasta alcanzar la forma deseada. Ésta es recubierta con varias capas de arcilla y dejada secar por completo antes de ser cocida en un horno. En el proceso de cocción, la cera se derrite y sale del molde que, una vez vacío, se llena con metal derretido. Cuando se enfría, se rompe la arcilla y se descubre la versión en metal de la escultura de cera original.

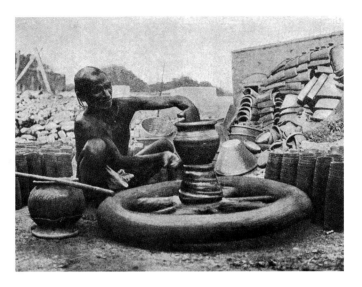

LOS ADELANTOS TÉCNICOS

EL IMPACTO de mayor alcance en la construcción apareció con la invención del torno de alfarero, que posiblemente ocurrió en Mesopotamia alrededor del cuarto milenio antes de Cristo. Curiosamente, en Egipto la rueda se usó antes para la alfarería que para el transporte. Aunque el torno no se conoció en América y el África subsahariana hasta los tiempos modernos, la velocidad y la eficacia con que se podían modelar vasijas fue un factor decisivo en el aumento de talleres profesionales en toda Asia, Europa y el norte de África. Existen testimonios de que, antes del año 2000 a. de C., los talleres de Ur, en Mesopotamia, empleaban a veces hasta diez trabajadores temporales.

La mayor eficacia de los hornos significaba que se podían alcanzar temperaturas más altas y producir así vasijas más resistentes y menos porosas. A la vanguardia de esta tecnología se encontraban los chinos, que habían desarrollado hornos capaces de alcanzar más de 1200 °C hacia el período de los Reinos Combatientes (403-221 a. de C.) y siguieron produciendo cerámicas de gran calidad. También influyó en la porosidad de la cerámica el desarrollo de los esmaltes, probablemente antes del año 3000 a. de C., como subproducto de la tecnología egipcia del vidrio. Este nuevo proceso, que se extendió rápidamente por Oriente Medio, permitió impermeabilizar las vasijas e introdujo la posibilidad de decorarlas con más colores y más brillantes de lo que había sido posible mediante engobes y colores terrosos. Entre los ejemplos más impresionantes de esta técnica se encuentra la monumental puerta de Ishtar, construida en Babilonia por Nabucodonosor II (604-562 a. de C.) a partir de ladrillos recubiertos de esmalte teñido con abundante hierro y cobre.

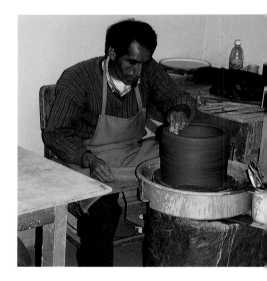

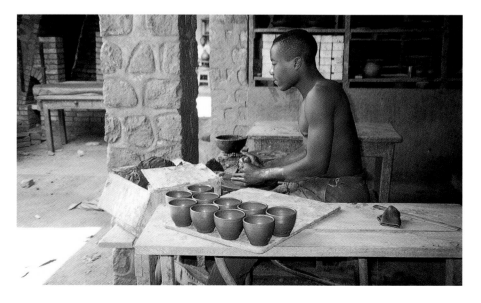

ARRIBA, IZQUIERDA: *Alfarero indio modelando una pieza en el torno. La velocidad del torno se mantiene con ayuda de un palo insertado en una muesca de la rueda.*

ARRIBA: *Alfarero usando un torno en una moderna alfarería de Urubamba (Perú). Los aparatos eléctricos y la electricidad misma tienen un coste, por lo que muchos alfareros prefieren la maquinaria tradicional que pueda construir algún artesano local.*

IZQUIERDA: *Trabajando en un torno accionado con el pie (Camerún).*

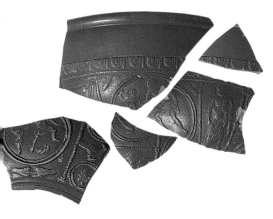

ARRIBA: *Fragmentos de cerámica samia hallados en una excavación en la villa romana de Barcombe (Sussex, Inglaterra). Esta cerámica romana, que empleaba moldes y grabados y se decoraba con fino engobe rojo, era producida en grandes cantidades en talleres industriales. Servía de vajilla a las familias más ricas.*

ABAJO, DERECHA: *Bandeja cabileña de Argelia con motivos fenicios. Los diseños de los fenicios, un pueblo originario de Oriente Medio, se extendieron a través de su red comercial y sus colonias que, como Cartago, estaban establecidas a orillas del Mediterráneo, sobre todo en el norte de África. Su legado sigue siendo visible.*

RECONSTRUIR LOS FRAGMENTOS DEL PASADO

A DIFERENCIA DEL metal, que se oxida, o de la madera y las fibras textiles, que se pudren, la arcilla cocida puede sobrevivir durante enormes períodos de tiempo. Muchas piezas de cerámica se colocaban en las tumbas con forma de urnas funerarias o como equipaje para el más allá, y han sobrevivido intactas para que los historiadores de hoy interpreten sus relatos. Incluso los fragmentos de vasijas rotas arrojados a lo largo de la historia sobreviven y permiten a los arqueólogos reconstruir el pasado. Sus formas y adornos son elocuentes respecto al estilo de vida y la cultura de sus antiguos dueños. A menudo, los fragmentos de cerámica pertenecen a los utensilios más comunes y, por tanto, más significativos que se encuentran en una excavación. Los antiguos reutilizaban algunos fragmentos, por lo que también nos han dejado registros de su vida cotidiana. Por ejemplo, los egipcios los usaban como sustitutivos baratos del papiro para enviar mensajes, llevar las cuentas o escribir, mientras que los griegos grababan en trozos de cerámica rota los votos para desterrar a los políticos. Eran los llamados *ostraka*, de donde proviene la palabra *ostracismo*.

IZQUIERDA: ORZA DEL SIGLO XIX CON INFLUENCIAS FENICIAS (CORDILLERA DEL RIF, MARRUECOS).

DERECHA: PIEZA DE CERÁMICA FILISTEA DE ASCALÓN ELABORADA HACIA EL SIGLO XI A. DE C.

Al estudiar en la actualidad los restos de cerámica antigua es posible discernir los cambios estilísticos y tecnológicos que nos permiten establecer una cronología, no sólo de este arte, sino también de la civilización que lo produjo. La alfarería nos ha aportado muchos conocimientos sobre el ascenso y la caída de las culturas de Paracas y nazca en las llanuras costeras del Perú; también ha revelado la rápida extensión de la influencia fenicia debida al comercio, en la Antigüedad, desde Oriente Medio hasta el Atlántico. Debido a la presencia de cerámica samia (así se bautizó en Gran Bretaña) sin utilizar, en los restos de una tienda de cerámica en Colchester, su destrucción ha sido atribuida a los insurgentes de la rebelión de los icenios (60 d. de C.), que fueron dirigidos por la reina Boadicea. Esta forma de datar, conocida como *terminus post quem,* no es infalible, ya que sólo puede proporcionar una fecha posterior a un acontecimiento. El sistema *terminus ante quem,* en cambio, daría como resultado una fecha anterior al suceso; eso ocurre, por ejemplo, con la *terra sigillata* localizada, aún empaquetada, en un cajón encontrado en Pompeya y enterrada, según parece, bajo las cenizas del Vesubio en el año 79 d. de C.

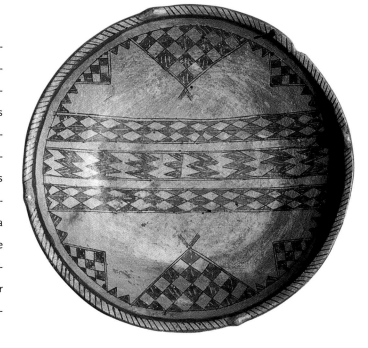

Estas técnicas científicas para fechar la cerámica son bastante recientes. La datación con radiocarbono, que permite evaluar la edad de una pieza midiendo la cantidad de carbono 14 que permanece en los materiales orgánicos, es inútil cuando se trata de sustancias minerales como la arcilla, pero puede servir para datar cerámica mezclada con materiales orgánicos como conchas, barcias o cenizas de hueso. Una técnica más útil es la datación por termoluminiscencia, que mide la luz emitida cuando se calienta un fragmento. Se indica así la cantidad de radiación a que ha estado expuesto el objeto y, por tanto, el tiempo transcurrido desde que se coció.

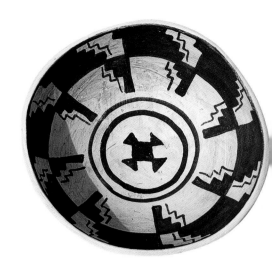

REPRODUCIR EL PASADO

Hoy día, cuando visitamos los lugares donde hubo grandes centros culturales, nos vemos rodeados a menudo de tiendas de recuerdos que venden copias de la cerámica de épocas pasadas. Aunque algunas resultan de lo más vulgar, muchas son auténticas obras de arte producidas por los alfareros locales utilizando técnicas antiguas. Además, comprar una de estas piezas aporta algo de dinero a los necesitados bolsillos de los artesanos. La alfarería del pasado también es una gran fuente de inspiración para los ceramistas actuales, como puede verse entre los alfareros de la reserva hopi, en el suroeste de los Estados Unidos.

ARRIBA, DERECHA: Cuenco anasazi de Otis Wright hecho en Blanding (Utah, Estados Unidos) y pintado con minerales y extractos de plantas. El cuenco es copia de la cerámica elaborada en Mesa Verde, Colorado, entre los años 500 y 1400.

IZQUIERDA: Moderna reproducción peruana de una vasija con asa de estribo que se fabricaba en la cultura nazca (300-600 d. de C.). Tanto el original como las versiones modernas se elaboran con molde.

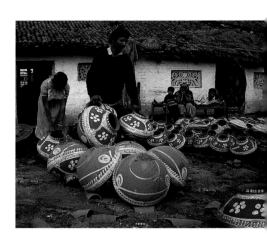

ARRIBA: Una familia de alfareros en Gujarat (India). Nacidos en una casta de alfareros, los niños comienzan a edad temprana a aprender los conocimientos transmitidos en la familia desde antiguo. Algunas tareas son asignadas específicamente a los hombres, como el torno, y otras suelen reservarse a las mujeres, como la decoración, mientras que la cocción es tarea común.

LA HERENCIA MATRILINEAL

Desde los primeros asentamientos primitivos ha habido una clara división del trabajo entre los sexos. Mientras los hombres eran libres para cazar y cuidar de los animales, el papel reproductor de las mujeres las ha relacionado más con el hogar y las tareas de organización. En las sociedades donde la finalidad es la supervivencia, la alfarería, al igual que la cestería y el arte de tejer, son, habitualmente, parte del trabajo de las mujeres, que cubren las necesidades de sus familias elaborando vasijas para transportar y almacenar agua y alimentos, y también para cocinar. A menudo, este trabajo es estacional y depende de los períodos de buen tiempo, los más adecuados para secar y cocer las vasijas.

Como la cocina, los conocimientos de artesanía han sido transmitidos de madres a hijas durante generaciones. Se trata de una práctica que aún puede observarse en muchos lugares, desde África a los indios pueblo del suroeste estadounidense. Entre los alfareros indios más influyentes de la época moderna se encuentra Nampeyo (1860-1942), una mujer tewa que vivía en Hano, en la reserva hopi de Arizona. Durante la década de 1880, ella encontró fragmentos de cerámica antigua de Sitkyatki, un cercano pueblo en ruinas, que la inspiraron para crear su propio estilo de decoración usando unos colores y dibujos determinados conocidos ahora como *estilo de Sitkyatki*. Nampeyo enseñó estas técnicas a sus hijas que, a su vez, las transmitieron a las suyas, de modo que hoy muchas descendientes firman sus obras con el apellido familiar de Nampeyo. Algunos de los diseños se consideran propiedad de la familia, no pueden ser utilizados por otras personas y funcionan como una especie de marca registrada. Sólo la descendencia matrilineal ininterrumpida da derecho a usar estos diseños: un hombre a quien haya enseñado su madre no tiene derecho a enseñar a su hija. Muchas otras familias de los indios pueblo cuentan con una tradición continuada de alfarería que les reporta pingües beneficios, como el clan hopi Frogwoman y las descendientes de María Martínez en San Ildefonso, Nuevo México. También en Sudáfrica es fácil encontrar alfareras zulúes y venda que pueden rastrear sus conocimientos más allá de sus abuelas.

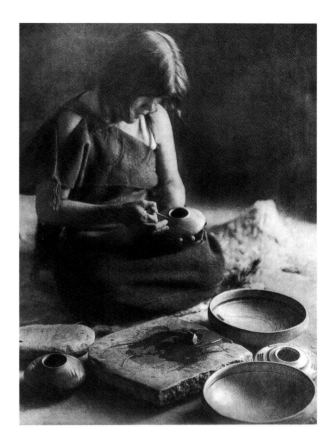

ARRIBA: *Retrato de Nampeyo ('La serpiente sin dientes', 1860-1942) firmado por Edward S. Curtis. Nampeyo fue una de las alfareras más importantes entre los indios norteamericanos.*

ARRIBA, IZQUIERDA: *Moderna vasija pintada de la reserva hopi en Arizona (Estados Unidos), decorada con diseños de estilo Sitkyatki, popularizado por Nampeyo.*

ABAJO: *Plato Blue dahlia pintado a mano con colores bajo cubierta por Susie Cooper, que estableció su estudio en Inglaterra en 1929.*

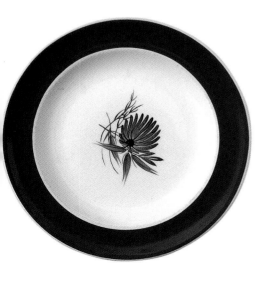

LA COMERCIALIZACIÓN

CUANDO LA fabricación de cerámica se convierte en un asunto comercial para cubrir las necesidades de otros, es frecuente que la producción pase a ser un negocio familiar, y en muchas sociedades tradicionales existen castas de alfareros. En los pueblos de la India, las mujeres preparan la arcilla y pintan las vasijas una vez terminadas pero, aunque pueden elaborar vasijas con la técnica de rollos de barro o churros, son los hombres quienes manejan el torno y supervisan la producción. Hasta el siglo XX, el torno era prácticamente un coto masculino en todo el mundo, mientras que las mujeres solían encargarse de la pintura. Incluso en la cerámica producida de forma industrial en el Reino Unido a comienzos del siglo XX, las fábricas empleaban a ejércitos de mujeres equipadas con pinceles; algunas de ellas, como Susie Cooper y Clarice Cliff, alcanzaron fama internacional por su trabajo. En Occidente, el crecimiento de la población y el avance de la industrialización llevaron a la creación de grandes fábricas situadas cerca de los mejores yacimientos de arcilla, de una fuente de combustible y de un río o canal para que el transporte resultara fácil. Al recurrir a los desarrollos científicos y tecnológicos de evolución rápida y emplear a numerosos trabajadores, estas fábricas han producido desde hace siglos montañas de piezas de cerámicas en serie a precios razonables, que se adaptan a los gustos y estilo contemporáneos.

LA CERÁMICA DE ESTUDIO

EN OPINIÓN de muchas personas, la repetición exacta de objetos idénticos, por bien diseñados o fabricados que estén, carece del encanto y atractivo de los objetos únicos elaborados a mano. A finales del siglo XIX, el movimiento británico *Arts and Crafts,* encabezado por visionarios como William Morris, defendió la producción de objetos bien diseñados y hechos a mano, como las cerámicas de influencia islámica de William de Morgan y las excéntricas creaciones de los hermanos Martin. Bernard Leach (1887-1979) siguió sus pasos y abrió una alfarería en Saint Ives, en Cornualles, en 1920. Leach, que había estudiado cerámica en Japón, combinó la sobria estética de la alfarería japonesa con las tradiciones inglesas para crear interesantes vajillas y piezas. Aunque fue bastante ecléctico en su enfoque y trabajó tanto con arcilla común como con rakú, quizá haya ejercido mayor influencia en el uso del gres esmaltado con una gama sutil de colores *naturales*. Al trabajar en *estudios de alfarería,* las siguientes generaciones de ceramistas se han liberado de las restricciones que implica la industria y pueden producir formas inspiradas en la naturaleza misma de la arcilla, experimentando y aprendiendo día a día como los primeros alfareros.

ARRIBA: *Azulejo inglés de mayólica para chimenea hecho a finales del siglo XIX y decorado con esmaltes gruesos de colores brillantes. El gusto estético finisecular encontró un medio de expresión en la creciente producción industrial de cerámica y azulejos.*

ABAJO, DERECHA: *El ceramista Michael Gaitskell, con estudio en Somerset (Inglaterra), trabaja con gres en el torno eléctrico. La mayoría de alfareros artesanos ingleses trabajaban con arcilla común hasta que el gres se hizo popular bajo la influencia de Bernard Leach y su colaborador japonés, Shoji Hamada.*

IZQUIERDA: *Jarra conmemorativa cocida mediante atmósfera reductora en horno de leña por John Leach, nieto de Bernard Leach. John Leach tiene su propia alfarería en Somerset (Inglaterra).*

ABAJO: *Azulejo engobado con pera realizado con arcilla local de Devon por Philip Leach, uno de los nietos de Bernard Leach, que posee una alfarería con su mujer, Frannie, en Hartland (Devon, Inglaterra).*

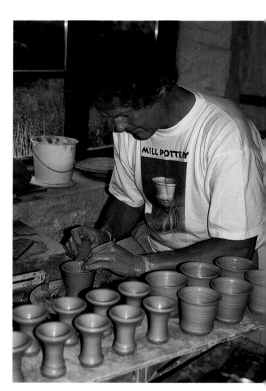

Elaborar cerámicas con métodos tradicionales y modernos y venderlas es una manera de llevar dinero a zonas desfavorecidas o subdesarrolladas, impulsando la economía y contribuyendo a conservar la cultura local. Ciertos organismos de ayuda internacional y empresas de comercio justo han patrocinado el establecimiento de talleres en todo el mundo, mientras que algunas comunidades tribales, como los utes de Colorado, han organizado los suyos propios recurriendo a la tecnología moderna, con hornos y moldes para producir cerámica india americana tanto contemporánea como tradicional, incluso a pesar de que no tienen herencia alfarera propia. Desde finales del siglo XX, la alfarería también se ha introducido como medio artístico entre los artesanos aborígenes australianos. Muchos de ellos producen ahora piezas de gran calidad que incorporan estilos de pintura tradicionales.

ACERCA DE ESTE LIBRO

ABORDÉ ESTE libro con gran respeto, sintiendo el fantasma que habita dentro de la arcilla, un fantasma difícil de rastrear en los productos realizados a máquina en las fábricas. Se han publicado muchos libros sobre los grandes fabricantes de cerámica: Limoges, Sèvres, Wedgwood y Meissen, y sobre las vajillas de las personas más ricas e influyentes del mundo, pero yo quiero rendir un homenaje a los alfareros y alfareras que, con las uñas siempre manchadas de arcilla, elaboran piezas corrientes para la gente corriente, y que continúan la antigua tradición de este arte elemental. Al examinar las diferentes técnicas que aprovecha un ceramista e ilustrarlas con ejemplos de distintas regiones del mundo, confío en proporcionar una base de comparación que permita al lector comprender mejor los distintos procesos, al tiempo que aprende más sobre las culturas en que se han producido. Bajo los barnices de cada cultura local, la gente de todo el mundo afronta los mismos problemas técnicos cuando trabaja con arcilla y se gana la vida con ello.

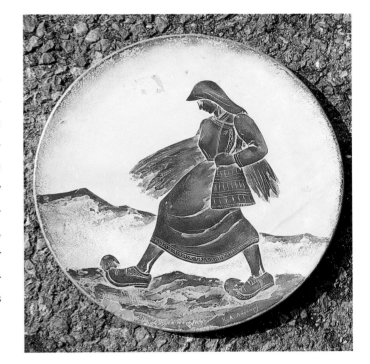

ARRIBA, IZQUIERDA: *Vasija pintada bajo cubierta por Irene Entata, artista aborigen de la tribu aranda, que trabaja en Hermannsburg, cerca de Alice Springs (Australia). Aunque la alfarería no es una artesanía tradicional aborigen, durante el siglo XX se establecieron talleres en muchos centros tribales que producen cerámica de gran personalidad.*

ARRIBA, DERECHA: *Plato de un alfarero griego decorado con talla y esgrafiado.*

CONCLUSIÓN

LA ARCILLA nos aporta mucha información sobre las culturas actuales y pasadas. Por ejemplo, sabemos más sobre las culturas precolombinas de Latinoamérica gracias a su cerámica que a cualquier otra cosa. La cerámica se moldea más fácilmente con la mano que con otros instrumentos, por lo que el movimiento creador de la mente se transmite de manera inconsciente a las puntas de los dedos. Y es que las figuras de arcilla realizadas por un artesano se forman con la alegría, el dolor y los miedos de la vida cotidiana.

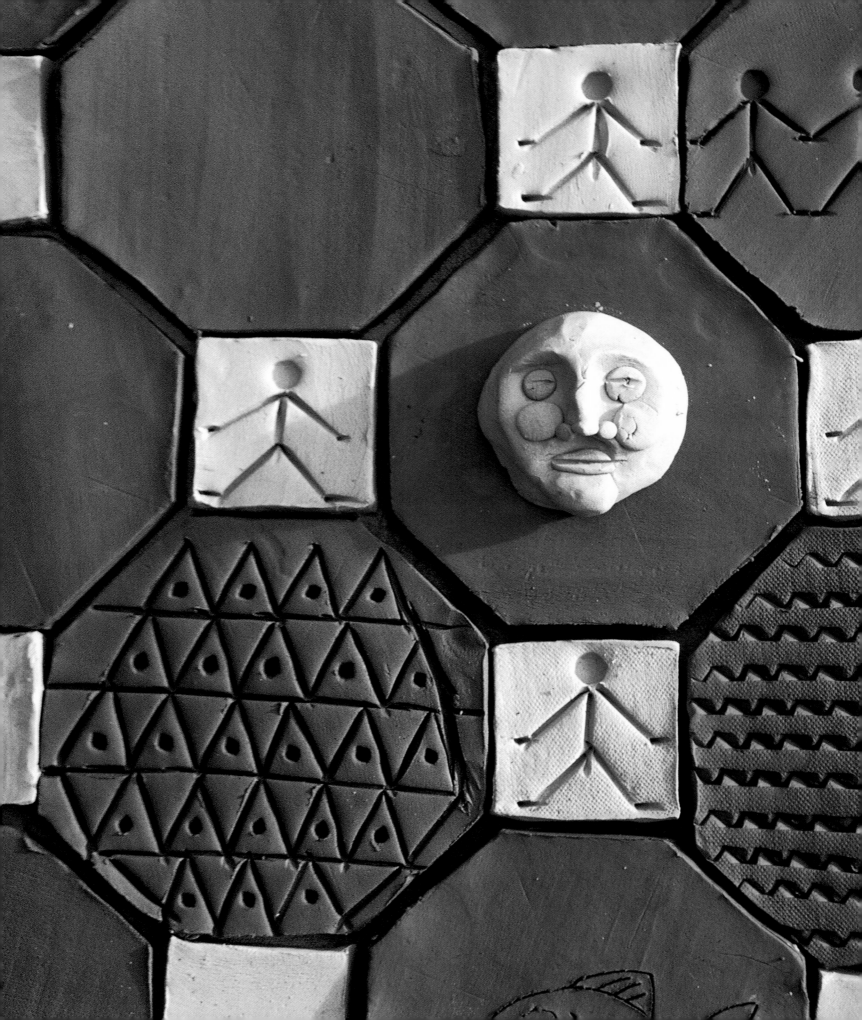

LA MATERIA PRIMA

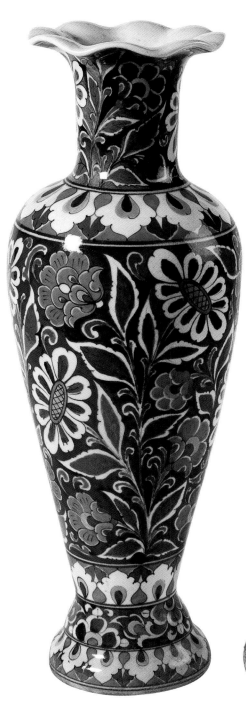

En la otra página: *Panel de baldosas de loza sin cocer procedente de Devon y arcilla roja de Staffordshire (Inglaterra).*
Izquierda: *Jarrón de cerámica azul de Jaipur (India).*
Arriba: *Plato portugués de loza con esmalte de estaño.*
Abajo, centro, derecha: *Cuenco de arcilla micácea elaborado por el alfarero apache jicarilla Sheldon Núñez-Velarde (Nuevo México, Estados Unidos).*

Abajo, izquierda: *Jarrón que imita ágata fabricado con dos arcillas distintas.*
Abajo, derecha: *Collar fabricado en Ghana a partir de cuentas de vidrio veneciano.*

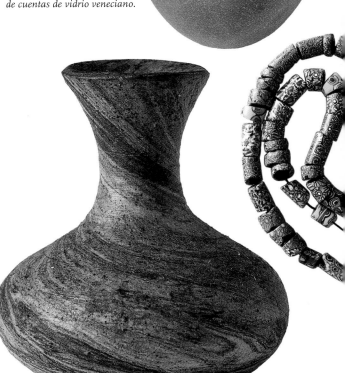

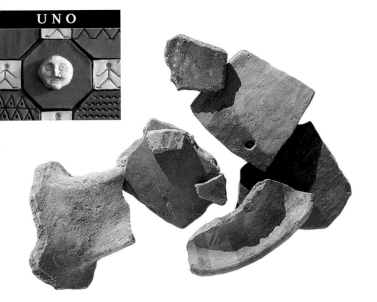

LA MATERIA PRIMA

A ARCILLA es uno de los recursos más abundantes del mundo. Aunque la producción comercial ha dotado de cierta uniformidad a los materiales disponibles, antiguamente los alfareros estaban limitados a las arcillas que podían obtener en la zona en la que se encontraban sus hogares o talleres, arcillas que diferían en plasticidad, color y reacción al calor: mientras un tipo podía ser ideal para el torno, otro quizá fuera más adecuado para el molde. La experimentación con las peculiaridades de los materiales locales ha producido una gran diversidad de estilos y técnicas regionales.

EL ORIGEN DE LA ARCILLA

AS ROCAS ígneas, como el granito, fueron creadas por la actividad volcánica hace muchos millones de años. Las condiciones atmosféricas y la erosión causaron su descomposición gradual y la liberación de partículas de feldespato, compuesto de alúmina y sílice, que formaban depósitos alrededor de la roca madre. Cuando se encuentran en su lugar de origen se conocen como arcillas primarias, entre las que se encuentran el caolín y la bentonita. El agua puede transportar otras arcillas a largas distancias y depositarlas en capas de sedimento: por ejemplo, en las selvas tropicales de la Amazonia o en las riberas del Nilo en Egipto. Estos depósitos son conocidos como arcillas secundarias. Antes de depositarse, recogen una considerable variedad de impurezas, de modo que sus propiedades varían bastante más que las de las arcillas primarias.

ARRIBA, IZQUIERDA: *Fragmentos de cerámica precolombina encontrados cerca de Sillustani, en el altiplano peruano.*

ARRIBA: *Baldosa romana de terracota fabricada por la Legión II Augusta entre los años 60 y 80 d. de C. (Usk, Gales). Los legionarios romanos solían ejercer oficios como la carpintería, la alfarería o la metalurgia, de forma que la legión pudiera ser autosuficiente en territorio hostil.*

IZQUIERDA: *Vasijas de arcilla y otros materiales añadidos que se utilizaban para cocinar al sur de Turquía.*

LA PLASTICIDAD

AS PARTÍCULAS microscópicas de que se compone la arcilla son planas y, al amasarlas en una dirección, se puede mejorar su plasticidad. Ésta también puede aumentar al serle añadidos otros materiales, por lo que las arcillas primarias son menos plásticas que las secundarias. Los alfareros suelen realizar esta tarea ellos mismos, añadiendo materiales como arena o mezclando distintos tipos de arcilla.

EN LA OTRA PÁGINA, CENTRO, IZQUIERDA: *Azulejo engobado con pera por el ceramista inglés Philip Leach, fabricado a partir de dos arcillas del norte de Devon coloreadas de forma natural.*

EN LA OTRA PÁGINA, ABAJO, IZQUIERDA: *Fragmento de cerámica engobada posterior a la Edad Media hallado en el sur de Gales.*

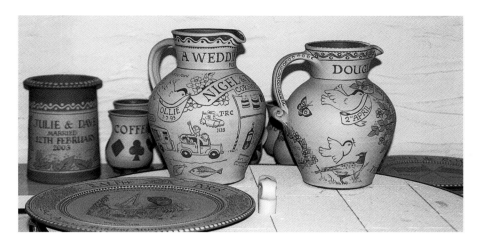

EL COLOR

XISTE ARCILLA de distintos colores, del blanco al negro y pasando por rojos y azules. Incluso en una sola zona, el color de las arcillas locales puede variar en gran medida. Por ejemplo, en la zona de Biot, en Francia, se desarrolló un estilo propio y característico de cerámica engobada con pera usando arcillas blancas y marrones disponibles en la zona. El caolín puro es blanco, pero el color de las arcillas secundarias depende de las impurezas que se hayan mezclado. Entre estos colorantes el principal es el óxido de hierro rojizo que, según la concentración, puede producir tonos rojos, amarillos y negros.

ARRIBA, IZQUIERDA: *Harry Juniper realizó estas piezas esgrafiadas sin cocer de arcilla roja y blanca obtenida en el norte de Devon (Inglaterra).*

DERECHA, DE ARRIBA ABAJO: *Figuras pellizcadas a partir de terracota roja, de gres blanco y de arcilla negra, adecuada para cocer a altas temperaturas.*

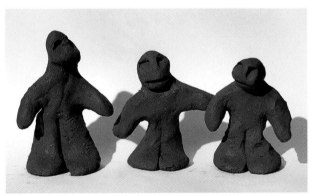

LA COCCIÓN

A COCCIÓN puede producir alteraciones en el color: por ejemplo, algunos tonos marrones se vuelven rojos o naranjas. Antes de cocerse, la arcilla blanca de la localidad de Peters Marland, usada en la cerámica engobada de Devon es, en realidad, de color gris. Los colores oscuros de las arcillas secundarias excavadas en las selvas tropicales de Malasia se deben a materiales orgánicos. Durante la cocción, estos materiales arden y desaparecen, dejando como huella los tintes rojizos de la laterita, un tipo de óxido de hierro.

Otra diferencia entre las arcillas antes descritas es la temperatura a la que alcanzan la maduración. Ésta se encuentra entre el punto en que se endurecen debido a la fusión del cuerpo y la temperatura a la que empiezan a hincharse y deshacerse porque se acercan a un estado de fusión. Las arcillas comunes maduran entre 1000 y 1180 °C, mientras que el gres madura entre 1200 y 1300 °C. Las arcillas refractarias no se vitrifican a temperaturas superiores a 1400 °C y pueden ser usadas, por tanto, para construir hornos.

EXCAVAR Y PREPARAR LA ARCILLA

Trabajar con arcilla supone mantener una relación muy íntima con la sustancia que forma nuestro planeta. En muchas culturas tradicionales, el término *Madre Tierra* todavía está cargado de significado espiritual y de una cierta sensación de reverencia. Todas las partes del trabajo, sobre todo la excavación de la arcilla, pueden acompañarse de meditación, oraciones y actos de purificación. En Malasia, por ejemplo, existen tabúes que prohíben que haya mujeres menstruantes en las cercanías del yacimiento cuando se obtiene la arcilla.

La excavación

Durante miles de años, los alfareros egipcios han recogido el limo aluvial de las orillas del Nilo, pero en otras zonas es más corriente extraer la arcilla de un yacimiento. En Acoma Pueblo, en el noroeste de Nuevo México, generaciones de alfareros han mantenido en secreto la localización de los yacimientos de arcilla blanca, ya que los consideraban lugares sagrados. Obtener la arcilla es un trabajo familiar que comienza con la ofrenda de alimentos y polen de trigo a la Madre Arcilla. Los distintos miembros de la familia y amigos extraen la arcilla del yacimiento y la rompen en trozos que puedan llevarse a casa. Hoy lo hacen en una carretilla o en una camioneta, pero en el pasado la transportaban en sacos.

Cómo retirar las impurezas

La arcilla excavada suele contener impurezas (como arenilla, roca y raíces) que deben retirarse, ya que disminuyen la plas-

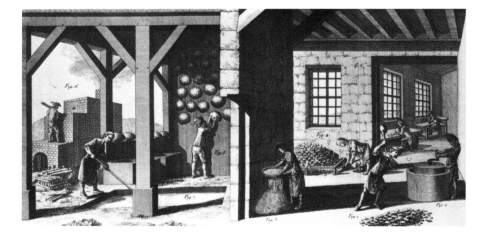

Arriba, izquierda: *Yacimiento de caolín de Wheal Martyn, cerca de Saint Austell (Cornualles, Inglaterra), creado por Elias Martyn en la década de 1820.*

Arriba: *Estas ilustraciones de* L'art de la porcelaine, *del conde de Milly, publicado en Francia en el siglo XVIII, muestran varias etapas en el refinado y la preparación de la arcilla.*

Abajo, izquierda: *Arrastre de arena y mica en Wheal Martyn (Cornualles, Inglaterra). Conforme la arcilla disuelta fluye hacia abajo, las partículas gruesas y pesadas se hunden en el fondo.*

Abajo, derecha: *Balsas de decantación en Wheal Martyn (Cornualles, Inglaterra). A medida que las partículas de arcilla se hunden en el fondo, el agua se filtra y desaparece.*

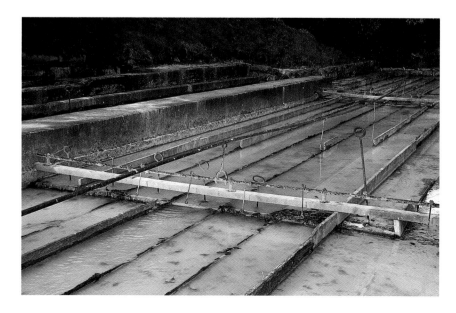

Izquierda:
Amasado de arcilla
con los pies según
una pintura de un
sepulcro egipcio
(1900 a. de C.).

LA MATERIA PRIMA

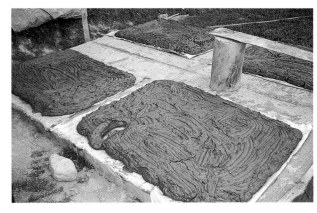

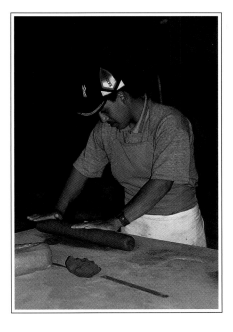

ticidad y pueden provocar problemas al cocerla. La secuencia de los procesos varía según los lugares y puede implicar dos métodos, seco y húmedo. La arcilla seca puede ser pulverizada golpeándola con un palo o en un mortero, y después molerse con una piedra similar a las usadas para los cereales. Mientras se golpea y se muele, todas las impurezas visibles se retiran a mano. Después, la arcilla en polvo puede aventarse (echarse al aire con una cesta, para que el viento separe los restos orgánicos) o filtrarse con la ayuda de un cedazo.

Empapar la arcilla es un método lento pero menos agotador que el anterior. La arcilla mojada se vierte en una cuba y se deja reposar. Las partículas de distintos tamaños se asientan en capas, lo que permite separarlas en útiles y de desecho. También puede dejarse caer el agua por una pendiente, como en la extracción de oro: los materiales más pesados se depositan primero y, los más ligeros, después. En el norte de Perú todavía se recuerda cómo las impurezas se filtraban a veces colando la solución acuosa por una tela colgada como una hamaca.

Arriba, de izquierda a derecha y de arriba abajo: Fases de la preparación de la arcilla en Urubamba (Perú): se rehumedecen los trozos de arcilla en una bañera; se enrolla la arcilla amasada; se seca la arcilla empapada hasta obtener la consistencia adecuada; y, finalmente, se deja reposar. En cualquier etapa antes de la cocción, puede reciclarse rompiéndola y empapándola.

Derecha: Una mujer zulú muele sobre una piedra. Esta técnica se utiliza tanto para los alimentos como para la arcilla.

El amasado

Una vez purificada, la arcilla en polvo debe empaparse en agua, mientras que la húmeda debe secarse hasta que ambas alcancen la consistencia adecuada. En este momento, deben deshacerse todos los grumos irregulares y eliminarse las burbujas de aire, pues podrían hacer estallar la pieza durante la cocción. Preparar el barro es una técnica que requiere fuerza y debe ser llevada a cabo en una superficie maciza. Con un alambre se secciona el barro en dos; una mitad se levanta por encima de la cabeza y se arroja con fuerza sobre la otra. Se golpea y se corta numerosas veces durante unos quince minutos, hasta que la arcilla esté lista. Este proceso puede mecanizarse usando una galletera. Después, la arcilla puede almacenarse en un lugar fresco y húmedo hasta que se necesite.

Justo antes de dar forma a las piezas, debe amasarse la arcilla como se hace al elaborar el pan, aunque en muchos lugares se trabaja también con los pies. Además de garantizar una consistencia equilibrada, el amasado mejora la plasticidad de la arcilla, disponiendo las partículas planas en la misma dirección.

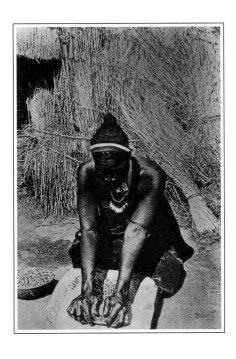

LAS MEZCLAS

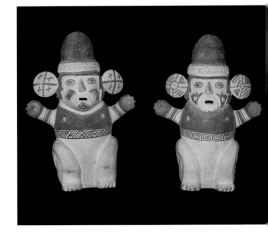

En vez de aceptar las limitaciones impuestas por las características de ciertos tipos de arcilla, los alfareros suelen mezclar dos o más, alterando el color, la plasticidad y la temperatura de maduración de la arcilla. Pueden obtenerse otras mejoras añadiendo ingredientes tan distintos como cuarzo, conchas, estiércol y otros materiales rígidos, en un proceso conocido con el nombre de *templado*.

El templado

Los alfareros primitivos eran conscientes de que la adición de materiales rígidos a la arcilla cumplía dos valiosas funciones. En primer lugar, durante la construcción misma de una vasija la arcilla húmeda mantenía mejor la forma y, en segundo lugar, al secarse se contraía menos y era menos probable que se deformara o agrietara. Durante la cocción, la estructura más abierta de la vasija (creada porque era capaz de mantener la forma) permitía que la humedad y el aire circularan y pudieran salir, con lo que la tensión del choque térmico era menos perjudicial. Se facilita la cocción a temperaturas más altas, de modo que pueden producirse cerámicas menos porosas. La mica

ARRIBA, DERECHA: *Figuras funerarias elaboradas a partir de arcilla toscamente templada; cultura de Chancay, al norte de Perú (1200-1460).*

IZQUIERDA: *Cuenco de arcilla fritada de Nishapur (Irán), datado en el siglo XI.*

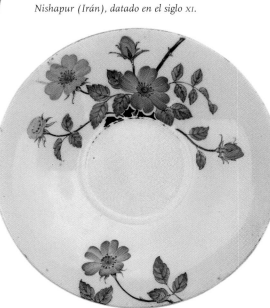

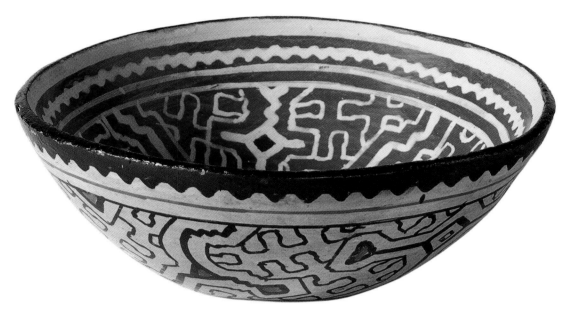

fue añadida a la arcilla en Japón, durante el período jomon (hace 12000 años), en el actual Irán durante el siglo VII a. de C. por los medos, y todavía se utiliza hoy en Turquía para construir cacerolas. El templado mineral ha incluido arena, rocas molidas (pedernal, cuarzo) y chamota formada por fragmentos de cerámica molidos, obtenidos de cacharros rotos o recogidos entre los restos de civilizaciones anteriores.

El templado orgánico

Para templar pueden usarse materiales animales y vegetales. En China, se elaboran juguetes modelados con arcilla mezclada con cáñamo, trapos de algodón o pulpa de papel para las fiestas de la primavera. Durante miles de años, en zonas de Oriente Medio como Yemen y Palestina se han añadido a la arcilla barcia, paja picada, pelusa de semillas, pelo animal e incluso estiércol seco, sobre todo para construir vasijas grandes que sean más ligeras y porosas. La cerámica de paredes finas pero cocida a baja temperatura de la Amazonia resulta posible porque es templada con cenizas de corteza de árbol o esponjas de agua dulce. Los largos filamentos de sílice orgánica presentes en estas cenizas actúan como varas de refuerzo, haciendo que la estructura sea fuerte y elástica. También se usan con frecuencia conchas molidas y cenizas de huesos de animales.

La porcelana y sus imitaciones

La receta más apreciada para un cuerpo arcilloso es, sin duda, la de la porcelana, cuyos ingredientes fueron durante siglos un secreto bien guardado por los chinos. Los elementos utilizados eran arcilla blanca, llamada también caolín por el lugar en el que se extraía, y una piedra, *petuntse,* pulverizada, compuesta de cuarzo, mica y feldespato.

Los intentos de imitar su blancura translúcida han inspirado muchos experimentos desde que las primeras porcelanas llegaron a Occidente por la ruta de la seda. Hacia el siglo XI, los alfareros musulmanes de Siria, Egipto e Irán utilizaban un material conocido como *porcelana frita,* elaborado a partir de cuarzo, vidrio y arcilla cocidos a baja temperatura, hasta 1150 °C, y que precedió a las pastas blandas usadas por los alfareros europeos a partir del siglo XVII, hasta que se descubrieron yacimientos de arcilla de porcelana en Europa. Un material muy rentable, exportado desde Inglaterra a toda Europa, fue la porcelana de hueso, que no contenía cuarzo molido, sino una ceniza rica en álcalis obtenida quemando huesos de animales.

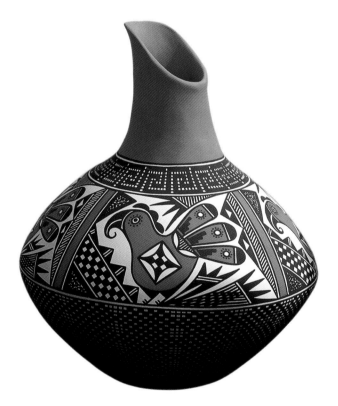

ARRIBA, IZQUIERDA; Y EN LA OTRA PÁGINA, ABAJO, DERECHA: *Platillos ingleses de porcelana de hueso con decoración pintada a mano; aquí, el cuerpo está realizado con arcilla mezclada con cenizas de huesos de animales.*

ARRIBA, DERECHA: *Cuenco* shipibo *elaborado con temple orgánico en la Amazonia peruana.*

CENTRO, DERECHA: *Jarrón realizado por Terrance M. Chino, alfarero acoma de Nuevo México (Estados Unidos). Los indios acoma templan la arcilla mediante fragmentos molidos de cerámica.*

ABAJO, DERECHA: *Cuenco de porcelana china pintado a mano. La porcelana se templa usando cuarzo, mica y feldespato.*

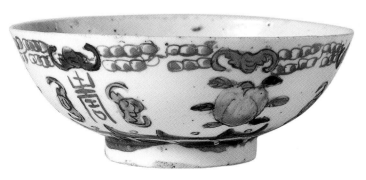

LAS CERÁMICAS SIN ARCILLA

A LGUNAS MEZCLAS cerámicas contienen sólo una pequeña cantidad de arcilla y otras, muy pocas, ni siquiera cuentan con ella entre sus componentes. Al aportar la arcilla plasticidad, las mezclas que carecen de ella son más difíciles de trabajar y se modelan a menudo mediante presión.

ABAJO, IZQUIERDA; Y ABAJO, DERECHA: *Vaso de vidrio elaborado en Herat (Afganistán) usando las técnicas transmitidas de generación en generación en una familia durante cientos de años; copia de un hipopótamo de pasta egipcia con esmalte azul de cobre, según un original de la duodécima o decimotercera dinastía (1985-1750 a. de C.).*

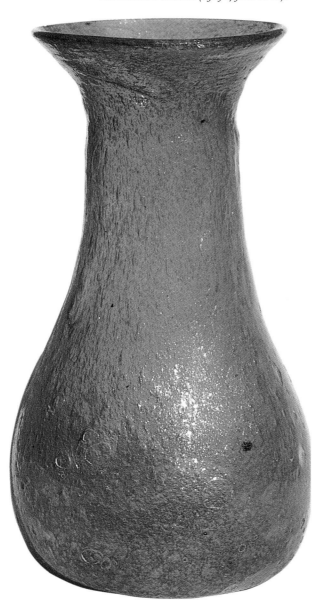

La pasta egipcia

T AMBIÉN se conoce como fayenza egipcia, pero se trata de un nombre erróneo que le pusieron los arqueólogos, debido a su parecido con la cerámica europea barnizada de estaño del mismo nombre. Se usaba en épocas predinásticas (5500-3050 a. de C.) y es, en realidad, una mezcla de minerales molidos, como arcilla o vidrio, que se funden entre sí al cocerlos. El cuerpo se componía de cuarzo y arena en proporción variable, con menores cantidades de cal y natrón o ceniza de plantas. Menos plástico que la arcilla, este material podía modelarse, introducirse en un molde o molerse para darle forma, y después se decoraba usando un esmalte azul verdoso con base de cobre cocido entre 800 y 1000 °C.

El nombre egipcio de este material era *thenet,* que significa 'deslumbrante' o 'brillante' y se refiere a la cualidad del esmalte, que recuerda a una joya. Era un sustitutivo más barato de piedras preciosas como la turquesa o el lapislázuli que, como se importaban de tierras lejanas, resultaban muy caras. Para el esmaltado podían emplearse diversas técnicas, pero todas dependían de cómo se fundían y fusionaban las sales alcalinas sobre la superficie durante la cocción. Estas sales forman naturalmente una corteza debido a la eflorescencia en el cuerpo durante el secado, pero también podrían aplicarse directamente en la superficie. Es probable que la observación de este proceso esté en el origen de la invención del vidrio.

La cerámica azul

E N el norte de la India se produce un estilo característico de cerámica inspirado en las porcelanas persa y china durante la época de los mogoles. El cuerpo blanco se decora con colores brillantes dominados por los azules, por lo que se la conoce como cerámica azul. Si bien la mezcla usada en Khurja (Uttar Pradesh) contiene un cincuenta por ciento de arcilla, la mezcla de Jaipur (Rajastán) carece por completo de arcilla y consiste sobre todo en cuarzo molido con pequeñas cantidades de vidrio, tierra de batán, bórax y goma.

Cuando la pasta se ha amasado hasta obtener una consistencia adecuada, puede modelarse en el torno o presionarse dentro de un molde. Se produce una gran variedad de tazas, jarrones y cuencos, muchos de los cuales son realizados a partir de componentes separados. Cuando las vasijas están secas y listas para decorar, se bosquejan diseños florales con óxido de cobalto, antes de rellenarse con una paleta de óxidos que normalmente incluye dos azules, amarillo, verde y marrón. Finalmente, se aplica un barniz de bórax, vidrio y óxido de plomo antes de cocer la pieza durante seis horas entre 800 y 850 °C.

La producción de cerámica azul de Jaipur se ha convertido en una industria importante que se ha extendido a otros lugares, como algunos pueblos situados en las cercanías de Lucknow (Uttar Pradesh).

El vidrio

E L vidrio es el resultado de fusionar sílice, sosa y cal, y probablemente fue descubierto antes del año 2000 a. de C. por alfareros de Mesopotamia o Egipto durante sus experimentos con barnices. Como el

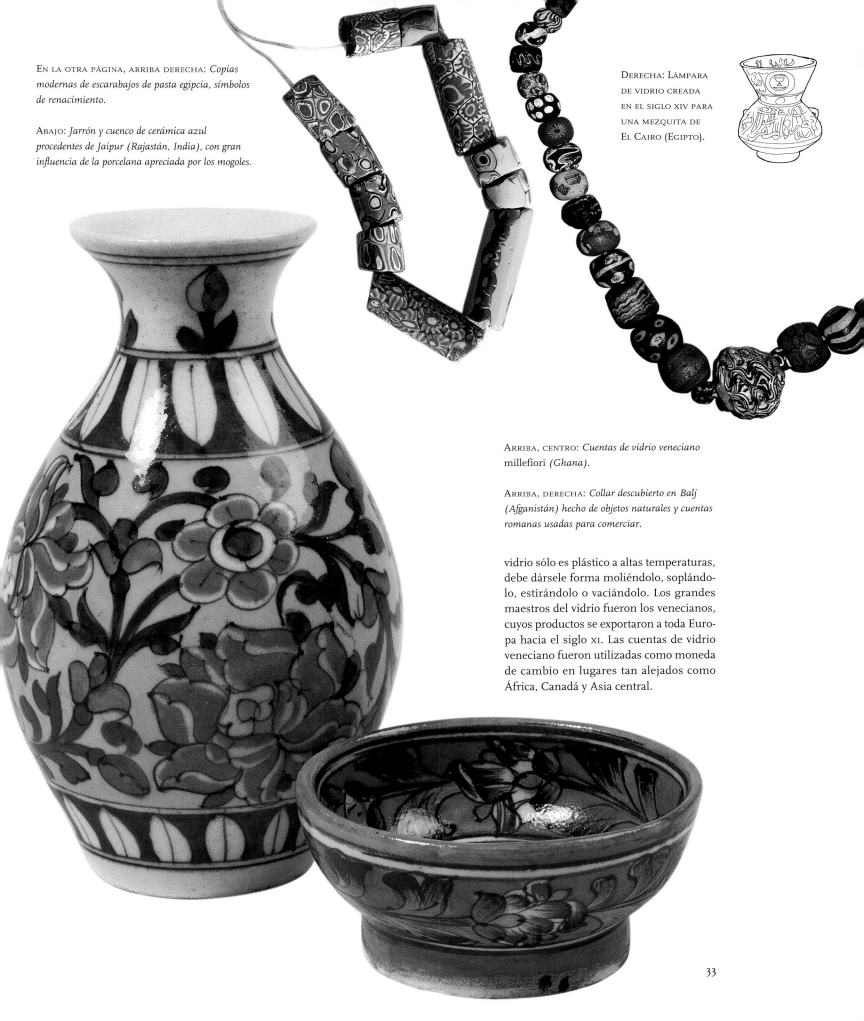

EN LA OTRA PÁGINA, ARRIBA DERECHA: *Copias modernas de escarabajos de pasta egipcia, símbolos de renacimiento.*

ABAJO: *Jarrón y cuenco de cerámica azul procedentes de Jaipur (Rajastán, India), con gran influencia de la porcelana apreciada por los mogoles.*

DERECHA: LÁMPARA DE VIDRIO CREADA EN EL SIGLO XIV PARA UNA MEZQUITA DE EL CAIRO (EGIPTO).

ARRIBA, CENTRO: *Cuentas de vidrio veneciano millefiori (Ghana).*

ARRIBA, DERECHA: *Collar descubierto en Balj (Afganistán) hecho de objetos naturales y cuentas romanas usadas para comerciar.*

vidrio sólo es plástico a altas temperaturas, debe dársele forma moliéndolo, soplándolo, estirándolo o vaciándolo. Los grandes maestros del vidrio fueron los venecianos, cuyos productos se exportaron a toda Europa hacia el siglo XI. Las cuentas de vidrio veneciano fueron utilizadas como moneda de cambio en lugares tan alejados como África, Canadá y Asia central.

MATERIALES ALTERNATIVOS

Mezcladas con algún líquido o agente aglutinante, pueden modelarse o vaciarse toda clase de sustancias minerales y orgánicas. El mármol en polvo o las piedras semipreciosas son utilizados en muchos lugares para vaciar copias más baratas de piezas artesanas originales; en Cachemira y Rusia, la elaboración de artículos domésticos con complicados dibujos a partir de la pulpa de papel, en forma de *papier mâché*, constituye un importante sector exportador. En los montes Nuba, de Sudán, se ha usado incluso estiércol animal modelado a mano para obtener cuencos ceremoniales, aunque no resistirían el calor del fuego ni podrían contener agua.

ARRIBA: CUENCO RITUAL SUDANÉS FABRICADO CON ESTIÉRCOL DE VACA PINTADO (MONTES NUBA, C 1910).

La pasta y la masa

Hace más de 3000 años, los antiguos egipcios y la civilización minoica del Mediterráneo usaban masa de pan para sus ofrendas religiosas; se trata de un material también usado por europeos, latinoamericanos y chinos para modelar decoraciones festivas hasta nuestros días. Además de la necesidad de secar o cocer la masa, en el siglo XIX descubrieron en Alemania que si se le añadía sal (dos partes de harina por una de sal), la masa duraría indefinidamente y los ratones y ratas no sentirían la tentación de comerla. Pueden obtenerse colores brillantes tiñendo la masa cruda o pintando y barnizando la pieza terminada. En Perú, se modela un enorme número de figuras a partir de una pasta hecha de yeso y patata, para decorar los retablos que ilustran escenas religiosas y de la vida cotidiana.

La escayola y el estuco

La escayola, obtenida a partir de yeso calcinado, es un polvo blanco que, cuando se mezcla con agua, se convierte en una pasta que fragua rápidamente. Cuando a la mezcla se le añade polvo de mármol, es posible obtener una superficie dura, conocida como estuco, que puede pulirse hasta quedar lustroso. La escayola puede extenderse sobre una superficie o, hasta cierto

ARRIBA: *Figura de campesina realizada con masa de sal en América Central.*

ABAJO, IZQUIERDA: *Cuatro figuras de masa de sal (Otovalo, Ecuador) vendidas como adornos navideños.*

ABAJO, DERECHA: *Retablo de madera fabricado en Lima (Perú) con figuras de yeso y patata machacada. Estas cajas, que originalmente albergaban escenas religiosas, contienen hoy animadas escenas de la vida cotidiana.*

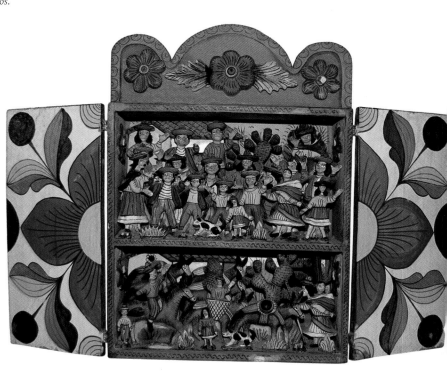

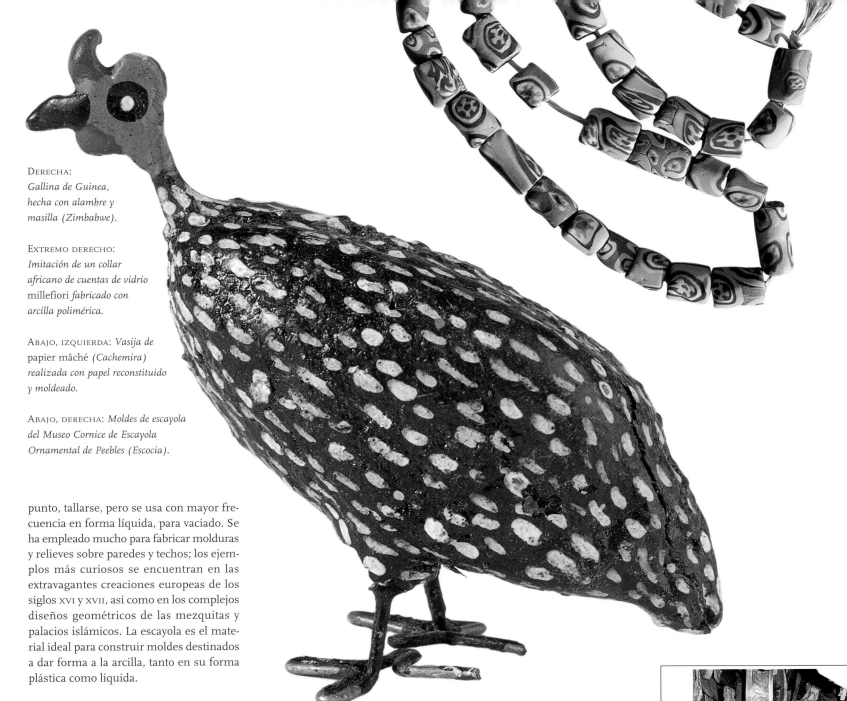

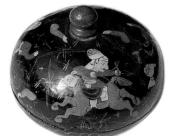

Derecha:
*Gallina de Guinea,
hecha con alambre y
masilla (Zimbabwe).*

Extremo derecho:
*Imitación de un collar
africano de cuentas de vidrio
millefiori fabricado con
arcilla polimérica.*

Abajo, izquierda: *Vasija de
papier mâché (Cachemira)
realizada con papel reconstituido
y moldeado.*

Abajo, derecha: *Moldes de escayola
del Museo Cornice de Escayola
Ornamental de Peebles (Escocia).*

punto, tallarse, pero se usa con mayor fre-
cuencia en forma líquida, para vaciado. Se
ha empleado mucho para fabricar molduras
y relieves sobre paredes y techos; los ejem-
plos más curiosos se encuentran en las
extravagantes creaciones europeas de los
siglos XVI y XVII, así como en los complejos
diseños geométricos de las mezquitas y
palacios islámicos. La escayola es el mate-
rial ideal para construir moldes destinados
a dar forma a la arcilla, tanto en su forma
plástica como líquida.

La arcilla polimérica

EL siglo XX asistió al desarrollo de mate-
riales sintéticos y a inventos como la
plastilina, una sustancia flexible existente
en diversos colores, ideal como material de
modelado para niños. Es necesario cierto
amasado para que sea fácil de trabajar y pue-
de reutilizarse una y otra vez, ya que nunca
fragua. Recientemente, se ha conseguido
otro importante avance con el desarrollo de
la arcilla polimérica sintética, que ahora se
encuentra disponible en las tiendas de
manualidades. Esta sustancia, que se tra-
baja fácilmente, puede ser cocida a baja tem-
peratura, 130 °C, entre quince y veinte minu-

tos. Para ello, es posible usar un horno
doméstico, pero es necesario leer cuidado-
samente las instrucciones, ya que algunos pro-
ductos pueden ser tóxicos. Aunque resulta
algo más cara que la plastilina, la arcilla poli-
mérica es ideal para los niños, y los cera-
mistas también la han acogido con entu-
siasmo, sobre todo en Estados Unidos, más
que nada para la fabricación de cuentas. En
los comercios especializados puede encon-
trarse una amplia gama de colores.

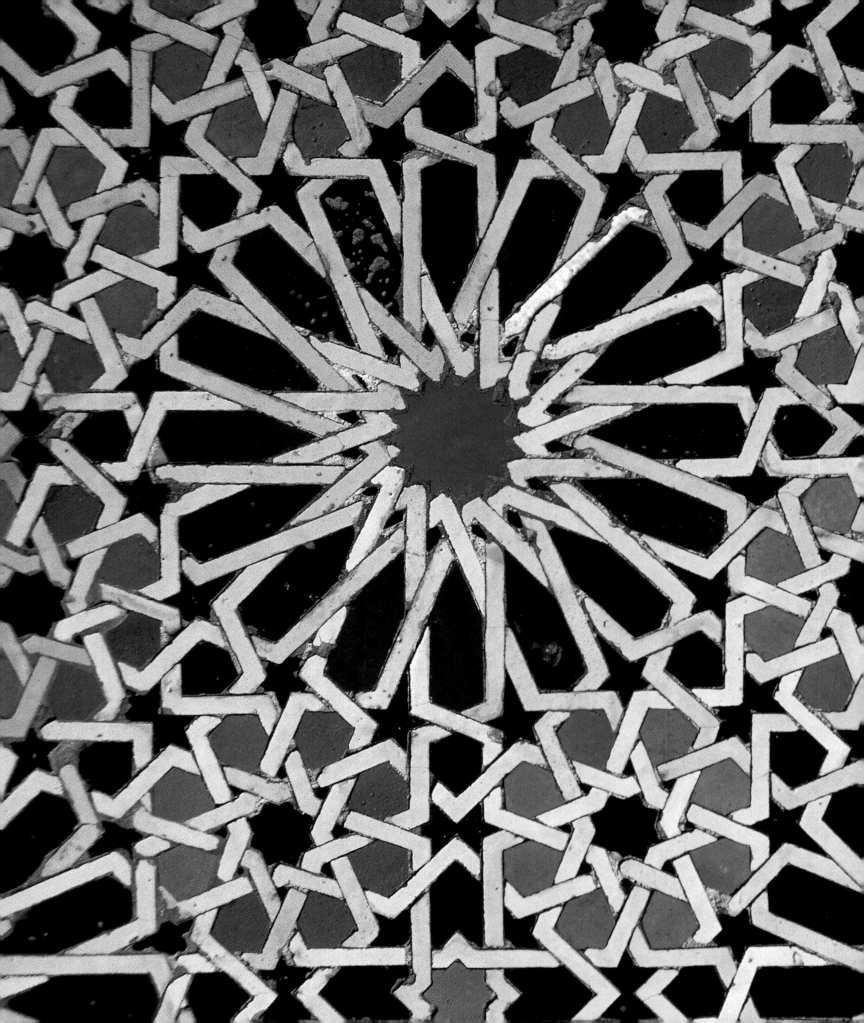

TÉCNICAS DE FORMACIÓN

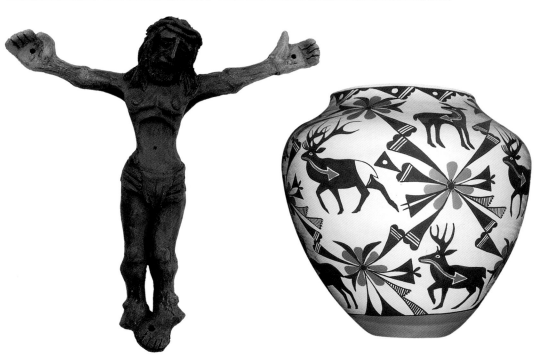

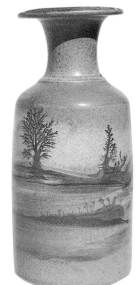

IZQUIERDA: *Mosaico de azulejos cortados a partir de placas cocidas que fue hallado en Marrakech (Marruecos).*

EXTREMO SUPERIOR: *Plato vaciado por Philip Leach, Inglaterra.*

ARRIBA, IZQUIERDA: *Cristo vaciado y tallado sin cocer, realizado por el autor.*

ARRIBA, DERECHA: *Jarra de agua acoma modelada mediante la técnica de churros por M. Antonio en estilo zuñi (Nuevo México, Estados Unidos).*

DERECHA: *Tetera javanesa con pitorro y asa modelados.*

EXTREMO DERECHO: *Botella inglesa de gres modelada en el torno por Rupert Andrews.*

TÉCNICAS DE FORMACIÓN

ARRIBA: PLACA DE TERRACOTA DEL SIGLO XVII (FARIDPUR, BENGALA, INDIA).

En todos los lugares de la Tierra, los alfareros han desarrollado variaciones de los mismos métodos básicos para modelar la arcilla, según fuera la manipulación de la materia prima: con las manos, los dedos y, a veces, los pies. Incluso la técnica más reciente del vertido de barbotina exige la construcción de un molde original realizado a mano. Los objetos de arcilla más antiguos que se conservan parecen haber sido ofrendas votivas, antropomórficas y zoomórficas, que se pellizcaban y modelaban con los dedos. Los testimonios arqueológicos que sobreviven desde hace 12000 años, datados a comienzos del período jomon en el actual Japón, sugieren que las primeras cerámicas funcionales se realizaron juntando placas modeladas a mano. Este método pronto se vio superado por el alisado de grandes churros de arcilla, que se modelaban con la mano o un trozo de madera. La técnica de churros sigue siendo la técnica tradicional más extendida geográficamente, aunque la cerámica torneada se produce en mayor número debido a la velocidad con que puede hacerse.

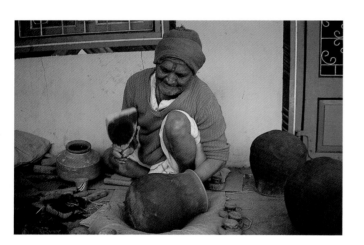

IZQUIERDA: *Alfarero indio modelando una jarra con paleta y yunque.*

DERECHA: *Jarrón de gres torneado por Elizabeth Aylmer, influida por la cerámica de churros de Zimbabwe, donde vivió durante muchos años.*

ABAJO: *Vasija elaborada mediante la técnica de churros por Terrance M. Chino, un alfarero acoma de Nuevo México (Estados Unidos).*

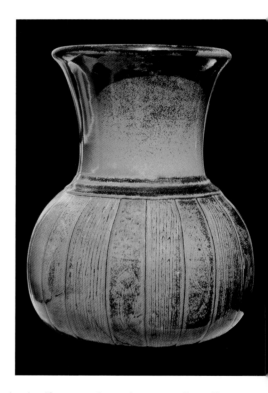

EL CLIMA

El clima tiene un efecto considerable sobre la alfarería tradicional. Para muchos alfareros, sobre todo para las mujeres que elaboran vasijas destinadas a su propio uso en las comunidades tribales, es una actividad estacional, ya que debe encajarse en las tareas agrícolas: arar, sembrar, cosechar y desplazar rebaños, así como en los trabajos diarios de cultivo, la cocina y el cuidado de los niños. El clima también ejerce un efecto directo sobre la propia arcilla. En muchos climas cálidos, las piezas terminadas siguen poniéndose al sol para que se sequen y se endurezcan, pero esto no es posible durante la estación de las lluvias sin instalaciones especiales o si no hay combustible seco para la cocción. Por el contrario, si el sol es fuerte, las vasijas deben ser giradas de continuo o puestas a la sombra para evitar que se sequen irregularmente y, por tanto, se rompan. Los alfareros profesionales pueden disponer de mejores instalaciones para el trabajo durante todo el año en un taller con calefacción (uno de los efectos secundarios de un horno) y una atmósfera controlada.

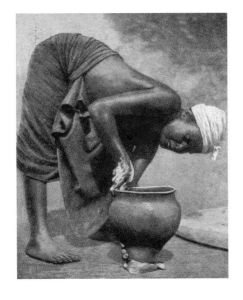

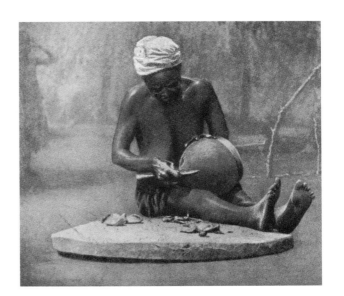

IZQUIERDA: Una alfarera mende de Sierra Leona forma el borde de un cántaro de churros pellizcándolo con los dedos.

DERECHA: Una alfarera mende pule una vasija con un rascador (Sierra Leona).

LA INFLUENCIA DE OTRAS ARTES

LA ALFARERÍA es un arte antiguo, más moderno que la cestería pero de edad similar a la metalurgia, y a lo largo de milenios las técnicas de un arte han influido sobre el otro, aunque no siempre es posible saber cuál fue el primero. En su estado plástico, la arcilla puede manipularse y enrollarse como las fibras que se usan en cestería. Extendida en planchas, puede ensamblarse como madera o metal, uniendo los bordes rugosos recubiertos de barbotina, del mismo modo que un carpintero usaría pegamento o un herrero un fundente con material de soldadura. Tanto la arcilla como el metal pueden golpearse para tomar forma y, cuando están líquidos, verterse en un molde. Las vasijas pueden ser modeladas en un torno, al igual que la madera y el metal.

CENTRO, DERECHA: Vasijas torneadas en una estantería de secado en el estudio de Michael Gaitskell (Somerset, Inglaterra).

ABAJO, IZQUIERDA: Muestrario de figuras y animales construidos a mano originarios de diversos lugares del mundo.

DERECHA: Vasijas vaciadas en la alfarería de Ute Mountain (Colorado, Estados Unidos). Sea cual sea el modo de elaboración, la cerámica debe estar totalmente seca antes de ser cocida.

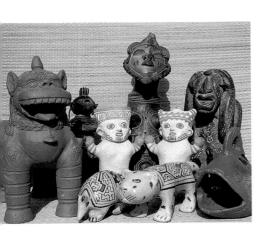

TRADICIONES CAMBIANTES

LOS ARTESANOS del mundo usan los mismos conocimientos que sus abuelos y sus antepasados remotos, pero la cultura mundial ha expuesto a muchos de nosotros a los estilos y técnicas de tierras lejanas. Ahora, las vasijas elaboradas con churros del sur de África pueden verse expuestas junto a animales vaciados de rakú, mientras que el torno, desconocido en la América precolombina, es ahora típico de muchos talleres en Perú.

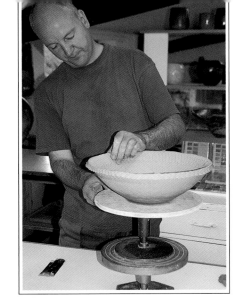

LAS HERRAMIENTAS

LA VARIEDAD de tareas que pueden realizarse con la mano, sin duda el utensilio supremo, puede ampliarse con la ayuda de distintas herramientas. Si bien algunas pueden ser improvisadas y tan simples como un palo de madera, otras las fabrican los propios alfareros para atender sus necesidades particulares o las compran a un fabricante profesional. Tradicionalmente, las herramientas se han hecho con materiales locales, de modo que, por ejemplo, si los utensilios de un alfarero de Europa occidental suelen ser de madera de boj, los de un japonés serán de bambú.

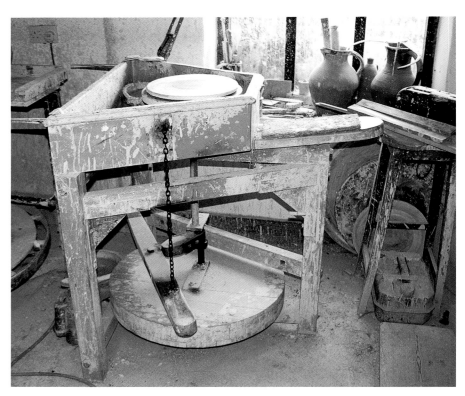

El taller

EN condiciones ideales, un alfarero trabaja en un estudio con sus utensilios siempre a punto. Puede necesitar una mesa para amasar, una superficie de trabajo y tornetas, un torno, un lugar fresco para la arcilla y un horno, pero en muchas partes del mundo las condiciones de trabajo son mucho más elementales; por ejemplo, los alfareros zuñi de Nuevo México (Estados Unidos) suelen trabajar en su cocina, y los nigerianos o los egipcios prefieren sentarse fuera de sus casas y modelar las piezas mientras las giran en un hoyo del suelo.

Los objetos naturales

ALGUNOS objetos, a veces con una ligera adaptación, pueden convertirse en utensilios eficaces. Las piedras pulidas por el río son excelentes para alisar y bruñir y las conchas pueden ser adecuadas para rascar o pulir. En una cueva de Lachish, en Palestina, fueron encontradas varias conchas que usó un alfarero hace 3000 años, probablemente para este propósito. La cáscara o la corteza de las grandes calabazas que crecen en el oeste de África sirven como excelentes tornetas, con una mitad invertida sobre la otra, las superficies convexas unidas y, además, los

ARRIBA: *El ceramista inglés Stephen Murfitt pellizca el borde de un cuenco torneado con ayuda de una torneta.*

ARRIBA, IZQUIERDA, CENTRO: *Cuchillo de alfarero.*

ARRIBA, IZQUIERDA: *Hilo de cortar, que permite cortar en el torno arcilla o trozos de piezas.*

ARRIBA, DERECHA: *Torno de estilo inglés accionado con el pie mediante un pedal, que hace girar un pesado disco.*

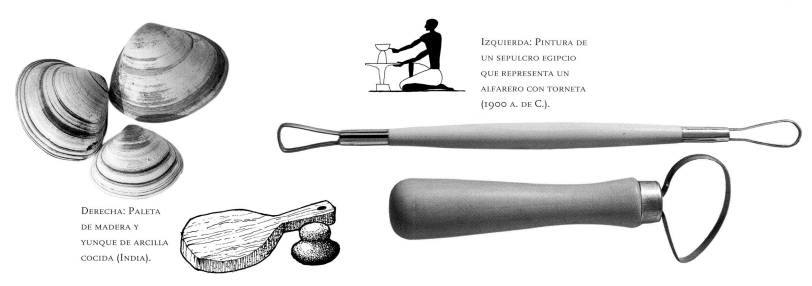

DERECHA: PALETA DE MADERA Y YUNQUE DE ARCILLA COCIDA (INDIA).

trozos de cáscara pueden usarse para rascar. En Centroamérica, el pulido puede hacerse con una mazorca de maíz sin los granos. Incluso los alfareros occidentales contemporáneos usan habitualmente una esponja marina cuando tornean.

El reciclaje

Los artesanos son grandes improvisadores, de modo que a menudo adoptan los objetos desechados y los convierten en herramientas. En México, los alfareros suelen nivelar la arcilla con un trozo de cuero, que a menudo cortan de un sombrero de fieltro viejo. En el suroeste de Estados Unidos, los moldes, las tornetas y los palillos para rascar suelen obtenerse de trozos de cerámica rota o latas viejas. Bernard Leach utilizaba la varilla de un paraguas viejo para hacer agujeros, y muchos alfareros occidentales modernos recurren a hojas de sierras rotas para rascar.

Utensilios diseñados para otros fines

Las herramientas propias de otros oficios se usan también a menudo en alfarería. Un buen ejemplo es la lima Surform que utilizan los carpinteros para trabajar la madera. Los utensilios de cocina también resultan muy prácticos: cuchillos, espátulas o rodillos, entre otros. Hasta los instrumentos de los dentistas pueden ser útiles, como las fresas para grabar decoración que usan los alfareros jemez en el río Bravo (Nuevo México, Estados Unidos).

Las herramientas personalizadas

Ciertos alfareros y proveedores profesionales elaboran utensilios a medida a partir de materiales que van desde la madera a la goma o el plástico. También puede usarse la arcilla para los útiles del horno y los moldes. El molde y el volteador (un sistema de torneta utilizado en México) se construyen con arcilla cocida.

ARRIBA, IZQUIERDA: *Las conchas se vienen usando con frecuencia desde tiempos remotos para rascar y pulir la arcilla y, a veces, para grabar diseños en la superficie.*

ARRIBA, DERECHA: *Vaciadores. Estos utensilios de alambre son utilizados para vaciar, recortar y practicar incisiones en la arcilla.*

ABAJO, IZQUIERDA: *Muestrario de palillos de madera para modelar. Las maderas duras (sobre todo el boj), el hueso y el bambú son excelentes como herramientas, porque en condiciones húmedas se desgastan menos que las maderas blandas.*

ABAJO, CENTRO, DERECHA: *Herramientas de metal y madera para pulir y refinar las formas.*

EXTREMO INFERIOR, DERECHA: *Trozo de lima Surform utilizada para recortar las virutas de arcilla.*

41

EL MODELADO

PIPA DE TABACO
IROQUESA DEL SIGLO
XIV (ONTARIO.
CANADÁ).

EL MODELADO es la técnica más antigua que se conoce para dar forma a la arcilla: los objetos cerámicos más viejos que sobreviven no son vasijas, sino figuras votivas ofrecidas al fuego en el este de Europa hace 30000 años. Parece razonable suponer que se elaboraron figuras crudas mucho antes, pero no han llegado hasta nosotros, al no haber sido endurecidas por el fuego.

ABAJO, IZQUIERDA: *Friso de terracota modelado en relieve (Kalna, India).*

ABAJO, DERECHA: *Figura de terracota modelada de la cultura de Nok (Nigeria, hacia el siglo I d. de C.).*

EN LA OTRA PÁGINA, ARRIBA, IZQUIERDA; Y EN LA OTRA PÁGINA, ARRIBA, DERECHA: *Pez modelado (Aldeburgh, Inglaterra); cabeza de carnero realizada por Steve Hunton en Hatherleigh (Devon, Inglaterra) para conmemorar la epidemia británica de fiebre aftosa de 2001.*

Los modelos

QUIZÁ los modelos más antiguos hayan servido para propósitos religiosos, del mismo modo que hoy se elaboran figurillas toscas o complicadas para el uso de los devotos, pero, con frecuencia, el modelado tiene una función menos moralizadora, añadiendo caras o piernas a objetos de uso cotidiano como jarras y jarrones. Los artistas emplean la arcilla como un medio para esculpir en sí mismo y como preliminar para vaciar una forma en metal. Al final, como lo han hecho durante milenios, los alfareros aprovechan los restos y desechos para fabricar juguetes para sus hijos. Sin embargo, no todo el modelado es figurativo, pues se puede pellizcar y dar forma a las asas y pitorros para añadirlos a alguna vasija funcional, como ocurre especialmente en Nepal e Indonesia.

La técnica

CON sólo manipular un poco la arcilla ya modificamos su forma. Los leves cambios que se producen al presionar y pellizcar la pella disparan la imaginación y nos estimulan a tocarla, estrujarla, apretarla y estirarla hasta que aparezca una forma reconocible. La consistencia ideal se alcanza cuando la arcilla no está ni muy seca, pues se cuartea, ni tan húmeda que se pega a las manos. En este estado, unos dedos inspirados pueden obrar magia con ella.

El modelado aditivo

EN dicho estado de plasticidad, resulta sencillo añadir más arcilla a la pella original conforme avanza el trabajo, presionando y embadurnando las dos superficies con firmeza, para conseguir una juntura fuerte. Sin embargo, a menudo es más fácil

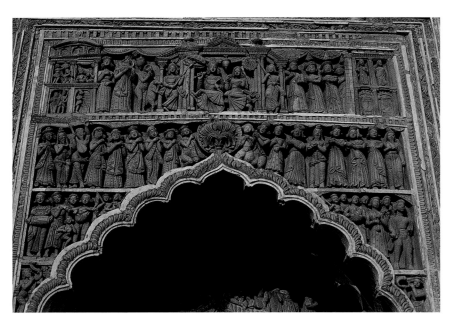

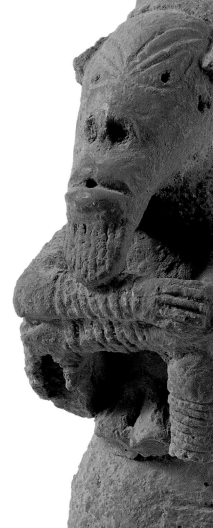

ARRIBA: FIGURILLA DE CERÁMICA ELABORADA HACIA EL AÑO 5000 A. DE C. EN LA CULTURA DE HALAF (MESOPOTAMIA).

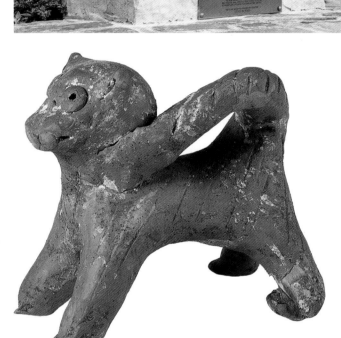

construir figuras grandes o complicadas por partes que luego pueden ser unidas cuando estén lo bastante firmes para mantener su forma. En este caso, es necesario que las dos superficies estén rugosas o rayadas antes de pegarlas con barbotina espesa.

El modelado sustractivo

Sɪ una forma necesita refinarse en el estado plástico, pueden pellizcarse y retirarse trozos con los dedos o cortarse con una herramienta de modelado. Sin embargo, en el estado de dureza de cuero, la arcilla se retira mejor con instrumentos más afilados y la actividad se parece más a la

escultura. Aquí el tallado crea superficies claramente definidas y ángulos agudos. Los detalles se definen mejor en este momento, antes de que la arcilla se endurezca más y el trabajo cuidadosamente esculpido empiece a desprenderse en lascas.

El ahuecado

Uɴᴀ forma maciza se seca y contrae irregularmente antes de la cocción y durante ella, por lo que puede cuartearse o, incluso, estallar en el horno. Por tanto, es necesario que todos los modelos, excepto los más pequeños, sean huecos: un agujerito permitirá el paso del aire cuando el objeto se expanda. Aunque el problema se puede evitar modelando sobre una forma hueca ya existente, por ejemplo a partir de una vasija pellizcada o un cilindro de plancha, la mayoría de formas deben ser ahuecadas. Esto se lleva a cabo cortando por la mitad el objeto a dureza de cuero y vaciándolo con una cuchara o un vaciador antes de volver a pegar las piezas con barbotina.

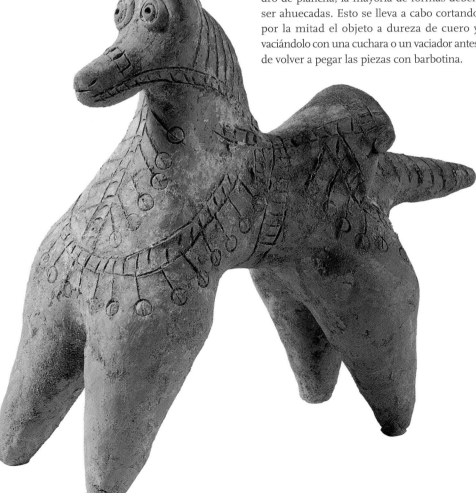

Iᴢǫᴜɪᴇʀᴅᴀ: *Sencillo tigre modelado en Indonesia y probablemente utilizado como juguete infantil.*

Aʀʀɪʙᴀ: *Caballo votivo hindú con decoración rascada (este del Nepal).*

Aʙᴀᴊᴏ: *Un zulú modela cabezas de arcilla que luego venderá como recuerdo a los turistas.*

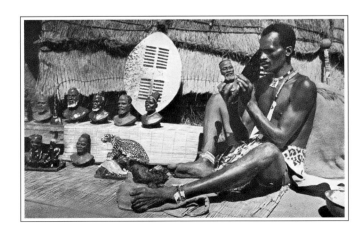

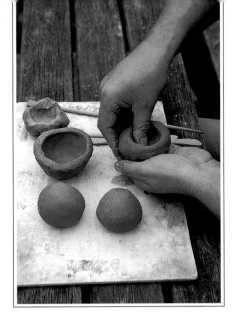

LA TÉCNICA DE PELLIZCOS

EL GRAN artesano alfarero Bernard Leach describió la técnica de pellizcos como «el modo más instintivo y primitivo de hacer una vasija». Se emplea en todo el mundo para fabricar cuencos pequeños o para comenzar la elaboración de los grandes, y a menudo es la primera técnica que se enseña a los niños en los colegios. Aunque consiste simplemente en modelar una forma de globo pellizcando y estirando la arcilla cruda, con este sencillo método pueden construirse vasijas de gran refinamiento, como los cuencos japoneses para té de rakú.

ARRIBA: *Elaboración de cuencos pellizcando bolas de arcilla entre el pulgar y los demás dedos, un modo rápido de fabricar formas huecas.*

ABAJO, IZQUIERDA: *Cuenco para té elaborado en el taller de la familia Raku (Kioto, Japón). Los cuencos hechos a mano son un accesorio popular en la ceremonia del té, debido a su sencillez y falta de pretensiones.*

ABAJO, DERECHA: *Cuencos con pie añadido y bizcochados, modelados a pellizcos por el autor.*

Cómo hacer un cuenco a pellizcos

Los cuencos hechos a pellizcos se empiezan con un trozo de arcilla que pueda hacerse rodar fácilmente entre las palmas de las manos para convertirlo en una esfera. Después, la pelota se deja en la palma de una mano ahuecada, mientras que el pulgar de la otra la presiona hasta unos cinco milímetros del fondo. A partir del fondo, y procurando que la presión se aplique por igual, la arcilla se pellizca entonces entre el pulgar y los demás dedos mientras se gira con suavidad, trabajando gradualmente hacia arriba. Conforme el cuenco se pellizca, gana tamaño y la arcilla se vuelve más compacta. El calor y la capacidad absorbente de las manos hacen que la arcilla se seque, de modo que el trabajo tiene ser rápido para que no se cuartee la pieza. De cuando en cuando, puede ponerse el cuenco en un lugar húmedo para ablandarlo un poco, siempre boca abajo para evitar que la base se aplaste. Los cuencos así realizados se elaboran a menudo en tandas, cambiando de uno a otro cuando se secan demasiado.

La alteración de la forma

Siguiendo un proceso natural, el cuenco tendría que hacerse cada vez más ancho. Para que el borde vaya hacia adentro, puede plegarse y apretarse; también es posible hacer cortes en forma de uve con un cuchillo y sellar los bordes de los cortes. Las piezas grandes comienzan frecuentemente con un cuenco hecho a pellizcos y se agrandan añadiendo churros al borde.

TÉCNICA DE PELLIZCOS EN LA PINTURA DE UN SEPULCRO EGIPCIO (1900 A. DE C.).

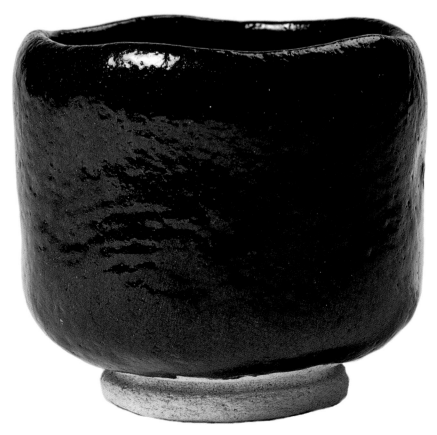

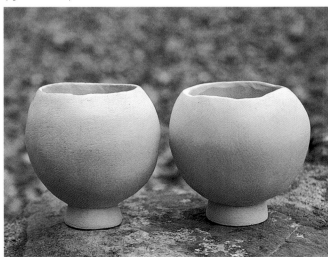

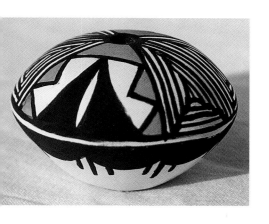

Izquierda: Vasija realizada con la técnica de pellizcos y churros por la famosa alfarera nigeriana Ladi Kwali.

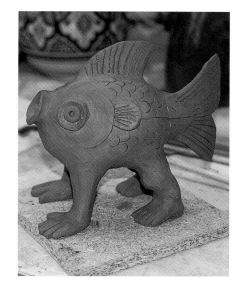

Las técnicas africanas

En el África subsahariana, el torno se ha introducido en época relativamente reciente, de modo que aún se fabrican muchos cuencos con la técnica de pellizcos. Los alfareros venda de Sudáfrica empiezan con un churro grueso de arcilla en forma de rosquilla, que se estira y pellizca con los dedos, formando la parte superior primero e invirtiendo después la pieza cuando ya alcanza la dureza de cuero. Pueden añadirse churros para formar la boca. Durante la década de 1950, la alfarera nigeriana Ladi Kwali se hizo famosa en Europa, además de en su país natal, gracias a su colaboración con el artesano inglés Michael Cardew, que estableció talleres pioneros en muchos lugares del mundo. Kwali empezaba sus piezas con una pella de arcilla presionada en una cáscara de calabaza; luego estrujaba y pellizcaba la pella para que subiera por las paredes. Para llegar a la altura total, añadía churros de arcilla, los alisaba y acababa por formar una esfera prácticamente perfecta.

Las formas huecas

Hace falta gran habilidad para cerrar un cuenco modelado a pellizcos y convertirlo en una esfera, pero el problema puede solucionarse pegando con barbotina dos semiesferas a dureza de cuero. El aire atrapado en el interior contribuirá a que la pieza mantenga su integridad, pero es necesario hacer un agujero antes de cocerla. Las formas huecas pueden ser un fin en sí mismas, como los potes de semillas de los indios pueblo de Nuevo México (Estados Unidos), o pueden ser el comienzo de cerámicas o esculturas más elaboradas.

ARRIBA, IZQUIERDA: *Diminuto pote para semillas elaborado a pellizcos por Lucinda Victorino, alfarera acoma de Nuevo México (Estados Unidos).*

ARRIBA, DERECHA: *El autor construyó el cuerpo de este extraño pez uniendo dos cuencos pellizcados.*

CENTRO, DERECHA: *Cuenco elaborado a pellizcos por la alfarera hopi Bonnie Nampeyo, una de las muchas alfareras descendientes de la famosa Nampeyo, que desarrolló el estilo de decoración conocido como Sitkyatki, basado en unas vasijas antiguas descubiertas cerca de su casa. Bonnie Nampeyo vive en la reserva hopi de Arizona (Estados Unidos). Los diseños con motivos de garras de oso y líneas migratorias se han transmitido de madres a hijas en la familia de Nampeyo.*

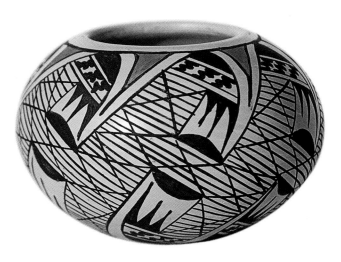

ABAJO, IZQUIERDA: *Una alfarera mende de Sierra Leona pellizca la base de un cuenco para moldearlo.*

ABAJO, CENTRO; Y DERECHA: *Cuencos cocidos en atmósfera reductora, modelados a pellizcos en Swazilandia para beber cerveza.*

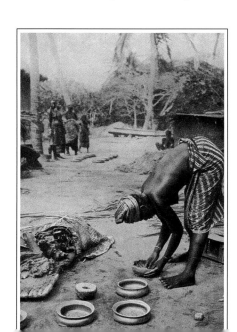

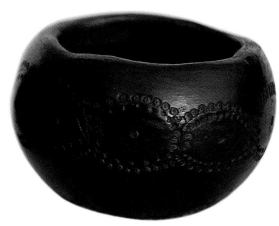

CONSTRUCCIÓN DE PLACAS

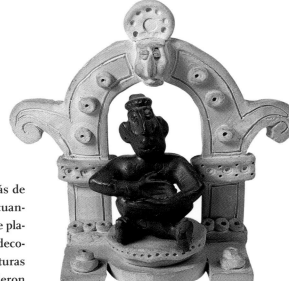

El uso de placas o planchas para crear piezas de cerámica se remonta a más de 10000 años; fue una de las técnicas empleadas durante la cultura jomon, cuando se elaboró la más antigua cerámica conocida. Sencilla pero eficaz, la técnica de placas se ha usado posteriormente en la elaboración de piezas tanto útiles como decorativas. Un buen ejemplo de ello son las exquisitas porcelanas chinas o las esculturas de los tiwi, en las islas Melville y Bathurst, al norte de Australia, que no adquirieron conocimientos de alfarería hasta finales del siglo XX.

Cómo elaborar las placas

Para formar las placas se emplean diversos métodos, a veces incluso combinados. La primera fase consiste en tomar una pella de arcilla y tirarla con fuerza sobre una superficie maciza. Los tiwi repiten este proceso arrojando la pella una y otra vez hasta que la plancha resultante es demasiado grande para levantarla; entonces, la pisan con los pies. Para aplanar la arcilla, los alfareros del estado mexicano de Oaxaca emplean un rodillo típico de allí que se llama azotador, fabricado con arcilla cocida.

Para una superficie aún más regular, las placas pueden aplanarse con un objeto cilíndrico, como un rodillo de madera o una botella. Además, pueden colocarse listones a cada lado para que el grosor sea uniforme. Se aplana desde el centro hacia los bordes, dando la vuelta a la arcilla de vez en cuando.

Un método alternativo es cortar placas de una pella de arcilla utilizando una horqueta, un alambre tensado mediante un bastidor de metal. Al ajustar la altura del alambre pueden cortarse placas de distinto grosor, que saldrán uniformes por presionar el bastidor sobre la superficie de trabajo mientras el alambre corta la arcilla.

En esta etapa, puede cortarse la forma de la placa para crear azulejos o la base de una plancha en relieve. En la elaboración de las planchas votivas de arcilla fabricadas en Molela (Rajastán, India) se usan placas para el fondo y también para los trabajos en relieve, creando las figuras de dioses y héroes a partir de piezas planas y curvadas.

ARRIBA, IZQUIERDA: *Azulejo de mayólica (Puebla, México).*

ARRIBA, DERECHA: *Figura de gres realizada por el autor y montada dentro de un marco de planchas cortadas.*

IZQUIERDA: *Vasija de porcelana china elaborada con planchas y decoración azul bajo cubierta.*

DERECHA: *Placa de Molela (Rajastán, India) con figuras en relieve montadas sobre una plancha grande.*

EN LA OTRA PÁGINA, ARRIBA, IZQUIERDA: *Jarrón chino de porcelana realizado con placas.*

EN LA OTRA PÁGINA, ABAJO, IZQUIERDA: *Botella iraní construida con placas y decorada con pigmentos de óxido al estilo de Qajar. El cuello se habrá pegado con churros a las placas que forman el cuerpo.*

EN LA OTRA PÁGINA, ABAJO, DERECHA: *Teja cumbrera inglesa de comienzos del siglo XX formada por planchas de arcilla.*

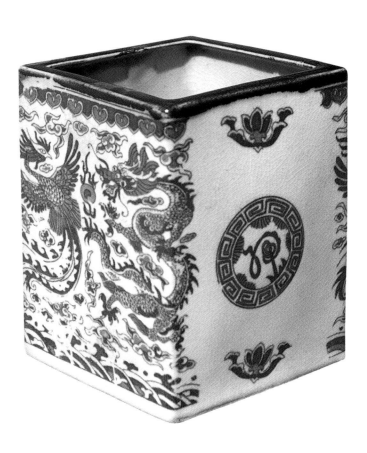

ARRIBA: ESCULTURA
TIWI ELABORADA CON
PLACAS EN LAS ISLAS
DE MELVILLE Y
BATHURST
(AUSTRALIA).

Cómo unir las placas

UNA vez cortadas con su forma, normalmente se deja secar las placas hasta la dureza de cuero antes de unirlas, para que permanezcan rígidas, aunque se emplean placas blandas si hace falta doblar y estirar. Las planchas se unen entre sí grabando los bordes y untándolos con barbotina antes de presionarlos. Las junturas pueden sobresalir o ingletearse. Cuando estén unidas las planchas, debe retirarse el excedente de barbotina y limpiar las superficies.

Normalmente, las piezas fabricadas a base de planchas tienen cuatro lados, aunque con junturas biseladas pueden formarse figuras diferentes. Los usos varían desde cajas y jarrones cuadrados, hasta las tejas romanas huecas que se encajaban para el tiro en los sistemas de calefacción. Y la escultura tiwi se elabora cortando dos planchas idénticas y agregando varios churros de arcilla entre ellas.

Cómo fabricar cilindros

LOS cilindros se forman a partir de placas plásticas que se curvan sin cuartearse. Para ello, la placa se envuelve alrededor de una forma cubierta con papel, para que no se pegue, y los bordes se cortan y pegan con barbotina. Así se construyen las cañerías y potes cilíndricos. Los objetos semicilíndricos, como las tejas chinas e indias, se obtienen a partir de cilindros cortados a lo largo.

ARRIBA: BOTELLA
JAPONESA FABRICADA
CON PLACAS Y
ESMALTE *TENMOKU*.

LA TÉCNICA DE CHURROS

ARRIBA: BASE PARA UNA PIPA DE TABACO ELABORADA CON CHURROS (YEMEN).

ANTES DE la invención del torno de alfarero, la técnica de churros era la más habitual en cerámica, y sigue siendo el tipo de modelado a mano más extendido. Sabemos que, en general, la cestería es anterior a la alfarería, y es fácil imaginar cómo los cesteros que trabajaban enrollando hebras o haces de fibras, cosiendo cada tira a la anterior, inspiraron a los antiguos alfareros para aplicar la misma técnica a la arcilla. La relación es especialmente obvia cuando se observa la similitud entre vasijas y cestas en determinados grupos como los indios pueblo de Nuevo México (Estados Unidos) o los zulúes de Natal (Sudáfrica), donde la técnica de churros se utiliza en la actualidad en ambas artes.

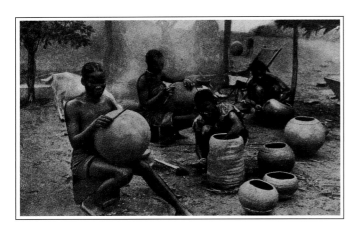

ARRIBA: *Alfareras congoleñas trabajando. La que está en el centro añade churros, mientras que la de la derecha les da forma y las de la izquierda pulen las vasijas.*

Las serpientes

ESTE tipo de vasijas se modela dando forma cilíndrica y muy alargada a la arcilla, a menudo comparada con salchichas, cuerdas o serpientes. Los shipibo de la Amazonia, en Perú, llevan la alusión al extremo: creen que una serpiente se arrolla sobre sí como una vasija, que la chicha elaborada en las vasijas de arcilla fermenta con un silbido y que, cuando uno se emborracha, es que ésta le muerde. En África Occidental, un mito relata cómo la Tierra se mantiene compacta porque la abraza una serpiente cósmica, una imagen que se encuentra en muchas culturas.

Para elaborar un churro, se oprime una pella de arcilla para darle forma y se coloca en una superficie. El alfarero se inclina sobre ella y hace rodar la arcilla atrás y adelante con las manos, extendiendo poco a poco los dedos mientras la *serpiente* se estremece y agita, volviéndose más larga y delgada hasta que alcanza la longitud y el grosor adecuados. Pueden hacerse varios churros al mismo tiempo, pero teniendo cuidado de que no se sequen. La longitud ideal de un churro coincide con la circunferencia de la vasija, mientras que el grosor se relaciona con el tamaño de ésta y el uso a que se destine. Los churros también pueden formarse cortando tiras de una placa o a partir de cuerdas grandes.

Cómo construir una vasija con churros

LA base de la vasija puede formarse pellizcando o colocando una torta de arcilla en un molde, que puede haberse construido a propósito o improvisarse con una forma cóncava, como un cacharro viejo o un trozo de calabaza. Se añade un churro cada vez, se aplica cuidadosamente a la arcilla de debajo para que haya una unión firme, directamente encima para obtener una pared vertical, ligeramente desviado para que la forma vaya hacia dentro o hacia fuera y a intervalos para que la superficie sea uniforme y esté bien unida. El alisado y raspado se ejecutan usando una herramienta especial, como una media luna de metal, o una más *tradicional*, como una mazorca de maíz o una corteza de calabaza.

Muchos alfareros prefieren girar la pieza mientras trabajan. Por ejemplo, en México el molde sobre el que se ha formado la base se coloca en una semiesfera de arcilla cocida llamada *volteador*, de modo que la pieza pueda equilibrarse y girarse fácilmente.

El exceso de peso hace que la estructura se derrumbe, así que debe dejarse secar y endurecer periódicamente (pero no más allá de la dureza del cuero) antes de añadir más churros. Al unir churros nuevos a la arcilla es preciso rascar y embadurnar con barbotina la superficie más seca para que la juntura sea firme.

Desde los días de los anasazi, algunas vasijas realizadas por los indios pueblo en el suroeste de Estados Unidos se han pulido sólo en el interior, dándoles un aspecto que se califica como *corrugado*.

ARRIBA, DERECHA: *Cántaro modelado con churros y destinado a abluciones ceremoniales (Camerún).*

IZQUIERDA: *Vasija elaborada con churros por la alfarera británica Jane Perryman.*

EN LA OTRA PÁGINA, EXTREMO INFERIOR IZQUIERDO: *Jarras makarunga de yogur elaboradas con churros y decoradas con grafito (Zimbabwe).*

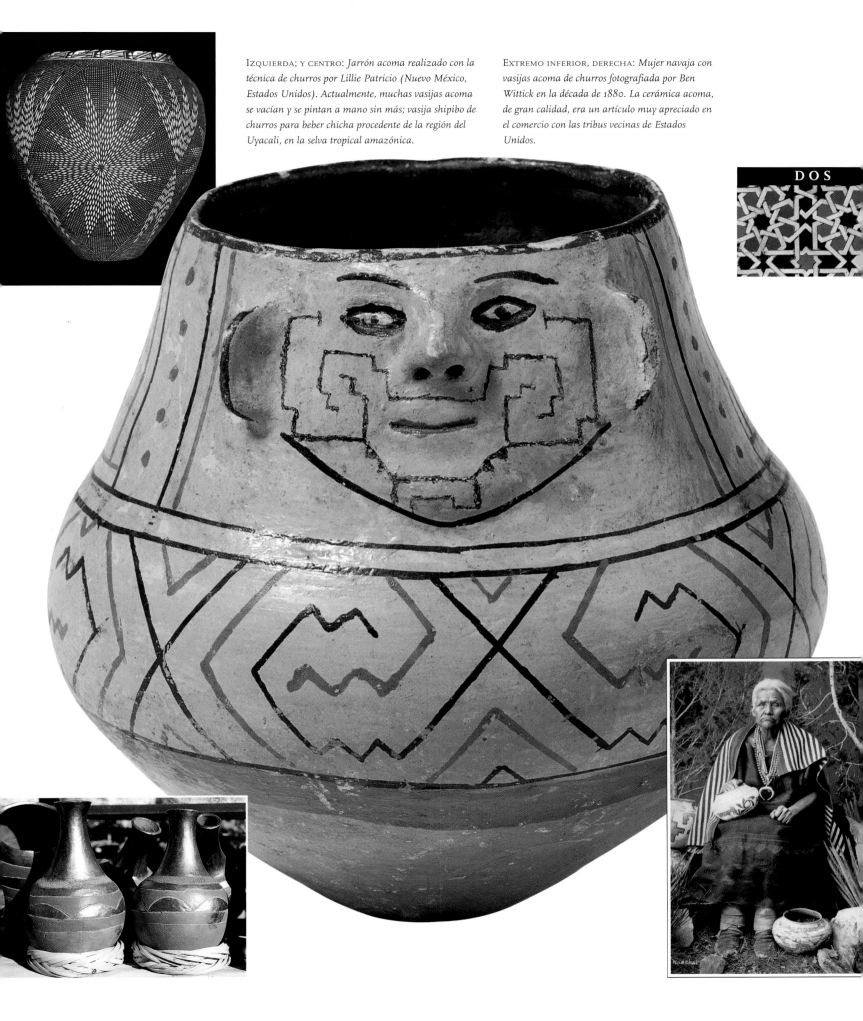

IZQUIERDA; Y CENTRO: *Jarrón acoma realizado con la técnica de churros por Lillie Patricio (Nuevo México, Estados Unidos). Actualmente, muchas vasijas acoma se vacían y se pintan a mano sin más; vasija shipibo de churros para beber chicha procedente de la región del Uyacali, en la selva tropical amazónica.*

EXTREMO INFERIOR, DERECHA: *Mujer navaja con vasijas acoma de churros fotografiada por Ben Wittick en la década de 1880. La cerámica acoma, de gran calidad, era un artículo muy apreciado en el comercio con las tribus vecinas de Estados Unidos.*

DOS

Izquierda: Paleta precolombina con diseño grabado.

LA PALETA Y EL YUNQUE

LA TÉCNICA de paleta y yunque consiste en golpear la arcilla entre una paleta de madera y una piedra con forma de champiñón, el yunque. Las paredes de las vasijas así elaboradas son muy compactas y, por tanto, muy fuertes, aunque sean finas.

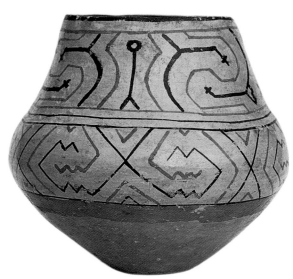

La metalurgia y la alfarería

PUESTO que tanto la metalurgia como la alfarería requieren el uso del fuego, se han encontrado ejemplos de ambas artes muy próximos entre sí en lugares donde existen materiales combustibles en cantidad. En algunas zonas de África, como Camerún, es tradicional que los hombres de la familia sean herreros, mientras que sus mujeres son alfareras. Ciertas técnicas, como el vaciado y el grabado, son comunes a las dos artes, aunque sus orígenes no estén claros. Del mismo modo que puede darse forma al metal golpeándolo sobre un yunque, la arcilla puede modelarse con una piedra y una paleta de madera. Tanto el metal como la arcilla se doblan para darles forma (los contornos curvados son más fáciles de elaborar) y que resulten compactos, lo que aumenta su resistencia.

Trabajar desde cero

EN Chulucanas, al norte de Perú, la construcción de una tinaja comienza con un bolo, un churro de arcilla suficientemente grande como para formar la vasija entera –excepto el cuello, que se elabora a partir de churros de arcilla colocados sobre el extremo superior–. Como si construyera una enorme vasija a pellizcos, el alfarero golpea con el puño el bolo hasta conseguir un cono y, después, trabajando sobre el regazo, comienza a dar palmadas en el exterior con la mano derecha mientras empuja con la izquierda para ir formando un hueco. Esta forma tosca se deja secar y endurecer. Los tiempos de secado varían en todo el mundo según el calor y la humedad, pero la arcilla debe seguir siendo maleable, sin permitir que llegue a la dureza de cuero. En este punto el alfarero sostiene un yunque de piedra o, a veces, simplemente la mano dentro de la cavidad, mientras golpea el exterior con una paleta plana de madera, haciendo girar la vasija. Todo este proceso de secar y golpear puede repetirse dos o tres veces antes de que la forma final esté lista para construir el cuello.

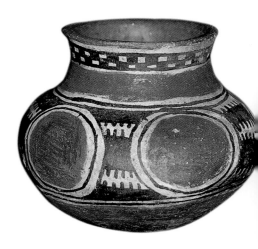

Conviene tener al alcance de la mano una selección de paletas de distintos tamaños y pesos; las más ligeras se utilizan para pulir y refinar la vasija en las últimas etapas.

En algunas regiones como Yemen, la vasija puede construirse a partir de una base a la que se añaden pellas o churros de arcilla que se golpean para colocarlos.

La paleta como técnica secundaria

Una paleta y un yunque pueden utilizarse para hacer más compacta la forma de una vasija que se haya comenzado con otra técnica: por ejemplo, pellizcos, churros o, incluso, torno. En el norte de la India, los cántaros se modelan con el torno casi hasta el final y reciben su forma definitiva a base de golpes. A menudo se necesitan varias etapas de secado y golpeado, lo que produce vasijas hasta tres veces mayores que cuando salen del torno.

Las aplicaciones decorativas

En Sarawak (Malasia), el trabajo de dar forma a una vasija comienza con una pella de arcilla en la que se presiona una piedra. Los lados se levantan golpeando del modo habitual, pero la paleta puede estar grabada con diseños geométricos, de modo que las impresiones crean un diseño texturado en la superficie de la pieza. Pueden encontrarse más ejemplos de esta técnica en Sudamérica y África central.

EN LA OTRA PÁGINA, PARTE SUPERIOR: *Olla birmana trabajada con paleta; los grabados de ésta se suman a la decoración.*

EN LA OTRA PÁGINA, CENTRO: *Jarra shipibo-conibo para chicha, procedente de la Amazonia peruana. Las finas paredes elaboradas con churros son más compactas por el uso de paleta.*

EN LA OTRA PÁGINA, EXTREMO INFERIOR IZQUIERDO: *Olla hecha con paleta en Goa (India).*

EN LA OTRA PÁGINA, EXTREMO INFERIOR DERECHO: *Jarrón polícromo elaborado con churros y paleta entre 1100 y 1300, hallado en el Monumento Nacional de Tonto en Arizona (Estados Unidos).*

ARRIBA: Uso de PALETA Y YUNQUE, SEGÚN UN DIBUJO EGIPCIO DE LA XIX Dinastía.

ARRIBA: *Cántaro de bronce procedente del noroeste de la India, que muestra la similitud entre el metal martilleado y la alfarería.*

ABAJO: *Vasija indonesia trabajada con paleta y oscurecida por la atmósfera reductora de un horno abierto.*

El torno

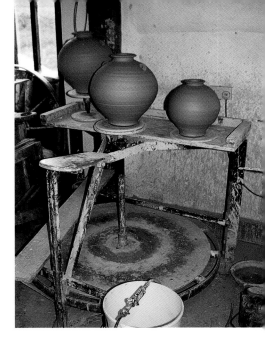

La fabricación de una vasija redonda en una rueda que gira rápidamente se conoce como torneado. Es una técnica de alfarería mágica e hipnótica, que parece engañosamente fácil en manos de un alfarero experto. Las vasijas se fabrican mucho más rápido con el torno que con la técnica de churros, pero el proceso exige una práctica considerable y una enorme paciencia. Si bien las mujeres suelen trabajar más con la técnica de churros, el torno es más utilizado por los hombres. Hasta el siglo xx, el torno era prácticamente desconocido en Sudamérica y, aún hoy, se encuentra raras veces en las sociedades tradicionales al sur del Sahara.

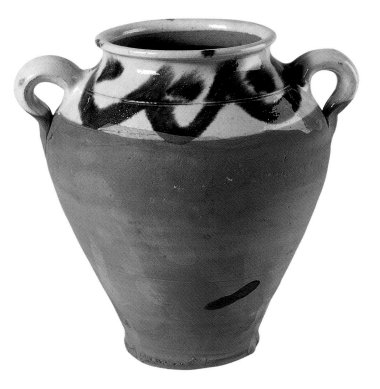

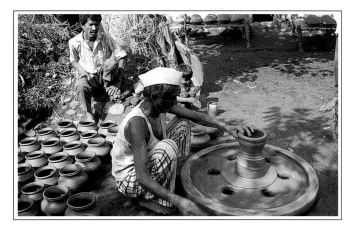

Los predecesores del torno

Las técnicas de pellizcos, churros y paleta suponen que la arcilla debe hacerse girar, en la mano, en el regazo o sobre algún instrumento sencillo, o bien, cuando las vasijas son grandes, que el alfarero debe moverse alrededor de la pieza. Muchos alfareros africanos comienzan las vasijas en una cáscara de calabaza situada sobre otra cáscara invertida en el suelo, lo que permite girar una sobre la otra con facilidad. En Nuevo México (Estados Unidos), se usan con este fin las bases de vasijas rotas o unas semiesferas llamadas *pukis*, mientras que en México, la elaboración de vasijas puede tener lugar en un disco o molde de arcilla cocida equilibrado y girado sobre un *volteador* semiesférico. La torneta, que se lleva usando milenios, ya fue representada en los muros de las tumbas egipcias.

Arriba, izquierda: *Jarra* campesina *portuguesa torneada y esmaltada sólo alrededor del cuello.*

Arriba, derecha: *Torno de estilo francés accionado con el pie directamente sobre el disco. El alfarero inglés Stephen Parry lo sigue usando.*

Abajo, izquierda: *Un alfarero indio usa un torno girado con un palo.*

Derecha: *Florero de gres torneado por David Leach, hijo de Bernard Leach.*

En la otra página, abajo, izquierda: *Un alfarero egipcio usa un típico torno de pie inclinado.*

El torno

El auténtico torno de alfarero apareció durante el iv milenio a. de C. en China y, simultáneamente, en Mesopotamia, desde donde su uso ya se había extendido a Egipto hacia el año 2400 a. de C. Los tornos primitivos eran discos grandes y macizos equilibrados sobre un pivote central y se hacían girar con la mano o con un palo insertado en una muesca cerca del borde exterior –método que todavía se usa hoy en la India y Japón–. El impulso de un disco mayor situado bajo la bandeja superior hace que ésta gire durante más tiempo y permite impulsar las revoluciones con golpes del pie, que pueden ser más eficaces usando un pedal y un cigüeñal. Durante siglos, éste fue el modelo preferido en Europa y el norte de África. El impulso del alfarero se conserva si el giro del disco lo pro-

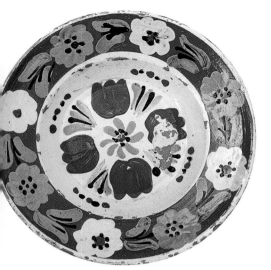

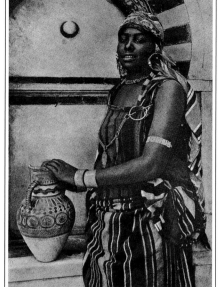

jar continuamente la arcilla hacia el interior o *centrarla*, manteniendo las manos húmedas para evitar la fricción. Entonces, levanta la pella hacia arriba creando un cono, forma una depresión y comienza a tirar de las paredes gradualmente hacia arriba. Este conocimiento debe aprenderse en el estudio; no vale sólo leer un libro como éste. Con la práctica, en un torno se pueden crear toda clase de formas huecas y redondeadas, que luego pueden modificarse pellizcando, cortando y agujereando o añadiendo trozos de arcilla para formar asas o pitorros.

Una vez que una pieza se ha secado hasta la dureza de cuero, puede devolverse al torno, donde se girará de nuevo para alcanzar una forma más precisa, recortando la arcilla superflua con una tira o un vaciador de metal. Este proceso produce ángulos agudos y se usa para refinar piezas gruesas y, sobre todo, la parte inferior de cuencos y platos.

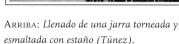

ARRIBA: *Llenado de una jarra torneada y esmaltada con estaño (Túnez).*

ABAJO, CENTRO: *Soporte de terracota torneado para palos de incienso (Nepal).*

ABAJO, DERECHA: *Jarra torneada y esmaltada con estaño procedente de Safi (Marruecos).*

ARRIBA, IZQUIERDA, DE ARRIBA ABAJO: *Cuenco torneado en Rumanía durante el siglo XIX, decorado con engobe y óxidos; parte inferior de un cuenco rumano refinado con el torno.*

voca otra fuente de energía, como un asistente, la fuerza del agua o, en la época actual, la electricidad. Con la notable excepción de Japón, los tornos de todo el mundo giran en sentido contrario a las agujas del reloj.

Cómo tornear una vasija

UNA vez la pella está colocada sobre la bandeja del torno, el alfarero debe luchar contra la fuerza centrífuga y empu-

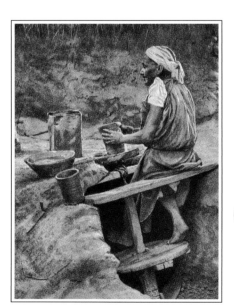

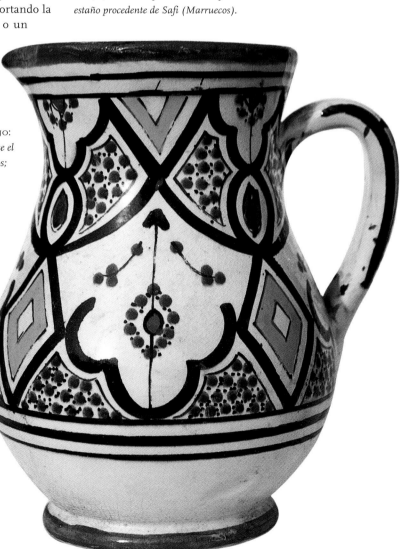

EL MODELADO

El mito sobre la creación de los kulin, un pueblo aborigen del estado australiano de Victoria, cuenta cómo Bunjil, el gran espíritu, después de crear a los demás animales dedicó largo tiempo a reflexionar acerca de cómo elaborar su obra maestra. Finalmente, tomó dos láminas de corteza, que cortó y talló con cuidado, y después presionó arcilla blanda en las hendiduras. Bunjil insufló vida en la nariz, la boca y el ombligo de estas formas inertes y bailó alrededor de ellas: poco después las figuras se levantaron y comenzaron a bailar con él: eran el primer hombre y la primera mujer.

Presionar la arcilla en una forma hueca es un método fácil y rápido de producir muchos objetos idénticos, ya sean estatuas, partes de vasijas o medallones con los que decorarlas. La técnica se ha empleado en objetos tan distintos como vasijas precolombinas con asa de estribo, estatuas funerarias chinas, lámparas de aceite romanas y en las escenas mitológicas de la cerámica de Wedgwood.

PARTE SUPERIOR; Y ARRIBA: *Molde inglés bizcochado para hacer placas de arcilla; azulejos con figuras de vikingos vaciados por Thyssen Keramik en Dinamarca.*

Cómo fabricar moldes

Para producir un objeto de forma correcta deben fabricarse los moldes redondos en negativo. Pueden tallarse materiales duros, como madera o piedra, lo que resulta una operación complicada, mientras que los materiales blandos como la arcilla o la escayola pueden formarse alrededor de una matriz. Ésta puede ser una forma natural o un objeto artificial casi idénticos a la forma final que se desee obtener, excepto en el tamaño: debe ser más grande, para compensar la contracción posterior de la arcilla durante el secado y la cocción. Los moldes de arcilla se forman presionando la matriz en arcilla plástica, y los moldes de escayola, vertiendo escayola líquida sobre la matriz. Al secarse, la escayola forma un bloque liso y duro, pero es preferible bizcochar los moldes de arcilla. Para las formas tridimensionales, suele ser necesario fabricar un molde en varias piezas, de modo que pueda montarse y desmontarse para usos repetidos.

Uso de los moldes

Sea cual sea el material empleado para fabricar un molde, el modo de usarlo es casi siempre el mismo. Se toma arcilla blanda, bien en forma de planchas o en pellas pequeñas, y se presiona dentro del molde. Se deja secar un poco la arcilla para después retirarse con cuidado. Para evitar que se pegue, el molde puede espolvorearse con arena o, como en México, con cenizas o polvo. Una ventaja de los moldes de arcilla y escayola es que absorben la humedad de la arcilla, reduciendo el tiempo de endurecimiento. Cuando las partes separadas estén a dureza de cuero, pueden ser unidas con barbotina y modelarse o decorarse más.

EN LA OTRA PÁGINA, ABAJO, IZQUIERDA; Y EN LA OTRA PÁGINA, ABAJO, DERECHA: *Azulejo esmaltado de Ispahán (Irán) vaciado con la figura en relieve de un cazador; camaleón de rakú fabricado en un molde de dos piezas en la alfarería Fenix de Strand (provincia del Cabo, Sudáfrica).*

DERECHA; Y EXTREMO DERECHO: *Placa religiosa de la Sagrada Familia hallada en el muro exterior de una casa (Mdina, Malta); figurilla vaciada y esmaltada con sal adquirida en Cochin (India), pero realizada probablemente en el norte de Europa.*

ABAJO, IZQUIERDA: *Los moche de Perú (200-750 d. de C.) usaban moldes de dos piezas para elaborar vasijas con asa de estribo. Las réplicas modernas, como ésta, se fabrican en Lima con las mismas técnicas.*

ABAJO, DERECHA: *Plancha vaciada de una deidad budista (Katmandú, Nepal).*

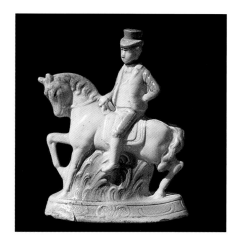

La producción en masa

U SAR un molde ahorra mucho tiempo y gasto, ya que permite producir de forma fácil y económica grupos de objetos idénticos. También puede tener connotaciones religiosas, ya que se cree que la producción repetida de imágenes religiosas, sobre todo en las culturas budistas, tiene efecto acumulativo: el molde aumenta su poder espiritual con cada uso.

La terraja

L A técnica de terraja, que se usa hoy sobre todo para la producción industrial de platos y cuencos, se empleaba en la producción de cerámica samia durante el Imperio romano. Un molde de escayola, liso o, en el caso de la cerámica samia, muy grabado, se centra en una pletina giratoria; sobre él se presiona arcilla blanda a mano o con una armadura de metal. El molde puede formar el interior o el exterior de la pieza.

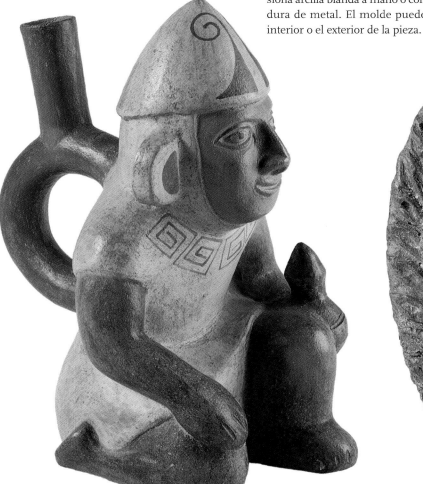

Moldes cóncavos y convexos

La transformación de una plancha de arcilla extendida en una forma curva se consigue fácilmente mediante moldes cóncavos o convexos. El interior y el exterior de una superficie redondeada como una calabaza resulta un molde natural excelente, pero también puede servir la base de una vasija rota. Todavía hoy se construyen formas funcionales con moldes así, como se hacía en épocas pasadas, pero en el mundo desarrollado es más habitual que los alfareros construyan sus propios moldes a partir de escayola para adaptarse a sus necesidades. Los platos y cuencos poco profundos son difíciles de modelar en un torno y, por tanto, a menudo se realizaban con moldes.

El uso de moldes cóncavos y convexos

Un molde cóncavo recuerda una palangana, mientras que un molde convexo parece un champiñón gigante. Un molde cóncavo da forma al exterior de una pieza, y el convexo al interior. Aunque la mayoría de las veces son redondeados, estos moldes pueden tener lados rectos o irregulares, y carecer de ángulos agudos donde los laterales se unen a la base. Ambos tipos de moldes deben ser más grandes en el borde que en la base, para permitir que la pieza completa se retire de ellos.

La primera tarea es extender una plancha de arcilla mayor que el molde. Si la plancha se extiende en una tela o arpillera, es más fácil levantarla y colocarla con cuidado sobre la superficie del molde. La gravedad y elasticidad de la arcilla la ayudarán a *abrazar* el molde, pero el alfarero debe impulsar el proceso con una esponja húmeda o trozo de goma, alisando suavemente las arrugas y pliegues. Cuando la arcilla comienza a secarse, los bordes pueden recortarse hasta el borde del molde con un cuchillo o alambre.

En un molde cóncavo, una plancha nueva de arcilla puede dejarse secar, ya que se separará del molde al contraerse. En un molde convexo, sin embargo, la arcilla se contrae apretando más firmemente el molde y, por tanto, debe retirarse antes para evitar que se cuartee.

Cómo decorar las formas moldeadas

La superficie de un molde puede tener relieves o incisiones con diseños que aparecerán luego en la pieza terminada. Por ejemplo, unos diseños delicados como telas eran característica común del interior de los cuencos de porcelana Ding elaborados durante la dinastía china Song (960-1279). En algunas piezas de cerámica dieciochesca de Staffordshire (Inglaterra), el relieve de unas líneas también dejaba impresiones en el molde, y servían de guía para aplicar engobes más tarde.

Los objetos útiles usados en las lecherías inglesas y en los territorios coloniales, en los siglos XVII y XVIII, eran decorados a veces con diseños marmolados o *sacudidos*, obtenidos haciendo girar barbotina hasta formar remolinos. La barbotina se aplicaba a una plancha y ésta se disponía, con el lado decorado hacia abajo, sobre un molde convexo. Por otra parte, podía aplicarse engobe con pera en un plato o cuenco mientras éste se secaba en un molde cóncavo.

Cómo extender las formas

En el oeste y el sur de África, muchos alfareros comienzan sus vasijas con una base formada en una cáscara de calabaza, mientras que los indios norteamericanos suelen emplear la parte inferior de un cacharro viejo y roto. Al usar estos moldes improvisados o un molde de escayola la pie-

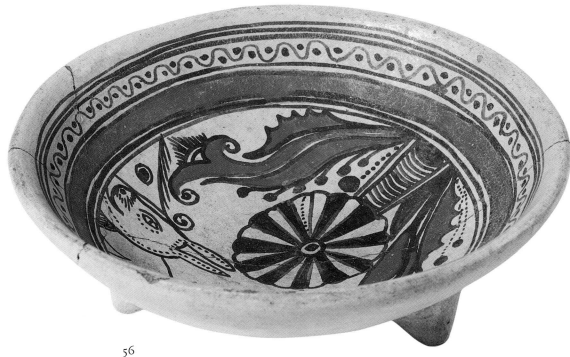

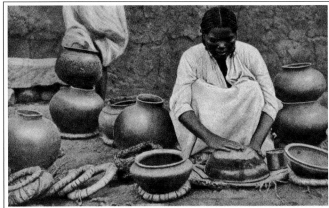

za puede ganar altura añadiendo churros o más planchas de arcilla para formar las paredes. También pueden unirse dos secciones moldeadas para crear una forma esférica o de casco de barco.

La función de la pieza dictará la conveniencia de añadirle asas, que pueden unirse cuando la pieza esté a dureza de cuero, o bien un anillo que sirva para dar estabilidad. Con las formas realizadas mediante moldes convexos, puede añadirse un pie mientras la arcilla está sobre el molde, pero con un molde cóncavo la arcilla debe sacarse primero.

EN LA OTRA PÁGINA, ARRIBA, DERECHA: *Moldes convexos oval y rectangular.*

EN LA OTRA PÁGINA, ABAJO, IZQUIERDA: *Plato pintado con engobe y moldeado (Oaxaca, México) que presenta tres pies añadidos. En tiempos de los aztecas se utilizaba cerámica similar.*

ARRIBA, IZQUIERDA; Y ARRIBA, DERECHA: *Plato moldeado y decorado con barbotina marmolada; plato inglés modelado con decoración de pera y después pintada.*

DERECHA: *Una mujer modela la base de un jarrón sobre un cacharro viejo (Madagascar).*

ABAJO, IZQUIERDA: *Plato oval pintado con engobe realizado en Quinoa (Ayacucho, Perú).*

ABAJO, DERECHA: *Plato inglés con decoración de engobe con pera y moldeado por la madre del autor.*

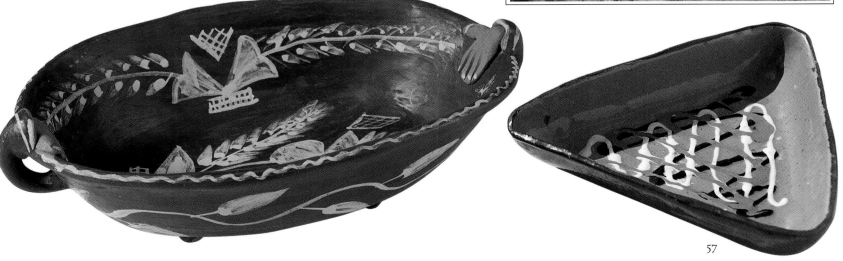

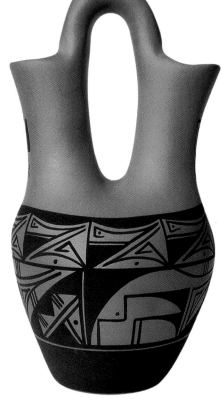

EL VACIADO CON BARBOTINA

Independientemente de la fabricación de la matriz original a partir de que se elabora un molde, el vaciado de barbotina en moldes es un trabajo para un técnico experto. Con el añadido de desfloculantes (silicato, carbonato de sodio), que reducen la cantidad de agua necesaria para realizar una mezcla de arcilla líquida, la velocidad de secado puede ser más rápida que con arcilla plástica modelada a presión. La mayoría de piezas huecas producidas industrialmente, como por ejemplo teteras, se fabrican ahora mediante vaciado. De esta forma pueden trabajarse la arcilla común, el gres y la porcelana.

Los moldes de colada

Los orígenes del vaciado son oscuros, pero se sabe que las fábricas europeas adoptaron la técnica a finales del siglo XVII usando moldes de arcilla bizcochados. La escayola se fabricó por primera vez en Francia en la década de 1770, a partir de yeso excavado en Montmartre, que luego fue molido y calentado para eliminar el agua. La escayola se reconoció de inmediato como el material ideal para fabricar moldes, ya que retenía la verdadera forma del original y también absorbía el agua de la arcilla más rápidamente. Los moldes de escayola pueden utilizarse para producir enormes cantidades de piezas, pero acaban por perder su definición conforme el álcali de la arcilla los desgasta.

Al igual que en el moldeado a presión, mientras algunas piezas se vacían de una vez en un molde construido con diversas secciones (a menudo juntas gracias a fuertes bandas de goma durante el vaciado), otras se vacían en moldes distintos y separados y se pegan tras del proceso. Por ejemplo, las cabezas y los miembros de las figurillas suelen vaciarse aparte, como ocurre con la panza, el pitorro, el asa y la tapa de una tetera. La característica distintiva de un molde de colada es el agujero superior, que actúa como embudo y rebosadero en el punto donde la arcilla líquida se vierte en el molde.

En la otra página, izquierda, de arriba a abajo: *Jarrón de boda realizado en la alfarería de Ute Mountain (Colorado, Estados Unidos); moldes utilizados para vaciar con barbotina en la alfarería de Ute Mountain; molde inglés en dos piezas para vaciar un cisne.*

En la otra página, arriba, derecha: *Pez vaciado y pintado procedente de México.*

En la otra página, abajo, derecha: *Bebé llorón vaciado con terracota líquida (Holanda).*

El vaciado

Para el vaciado, la barbotina debe mezclarse hasta alcanzar una consistencia cremosa, de modo que pueda verterse. Esto se consigue mezclando arcilla, plástica o seca (en polvo) con agua. Se facilita el proceso removiéndola con un agitador con hélice. Después de colarla por última vez para asegurarse de que no quedan grumos, la barbotina se vierte rápidamente en el agujero del molde, que puede estar girando en una torneta para que la distribución sea uniforme. Una vez el molde lleno, se deja reposar la arcilla líquida. Conforme la escayola absorbe humedad, el nivel de la barbotina desciende y el exceso puede retirarse, dejando una fina capa de arcilla adherida a las paredes del molde. El proceso de llenado y vaciado puede repetirse varias veces, hasta que la capa sea del grosor adecuado. Cuando alcance la dureza de cuero, la pieza de arci-

Derecha: *Una gran vasija es vaciada en la Real Fábrica de Porcelana de Copenhague (Dinamarca). La porcelana es difícil de tornear, por lo que suele vaciarse o moldearse.*

Abajo, izquierda: *Antílope de arcilla blanca vaciado, firmado* Evershed *y realizado en Inglaterra en la primera mitad del siglo xx.*

Abajo, derecha: *Ave fénix vaciada y esmaltada en China.*

lla se saca del molde de escayola y se deja secar. Las secciones separadas pueden unirse en este momento; también se puede limpiar las cicatrices y junturas con un cuchillo y una esponja.

La alfarería de Ute Mountain

El vaciado con barbotina es tan sencillo y rápido que resulta una técnica ideal para la producción comercial, como se demuestra en la alfarería de Ute Mountain (Towaoc, Colorado, Estados Unidos). Aunque la tribu ute no tiene tradición cerámica propia, se estableció una alfarería en 1971 para contribuir a la economía local, dependiente sobre todo del ganado y de un casino. Las piezas producidas se inspiran en la alfarería tradicional (sobre todo jarrones de boda) de las tribus vecinas, así como en formas contemporáneas. Como decoración, se aplican diseños inspirados en la naturaleza y en la artesanía ute de cuentas.

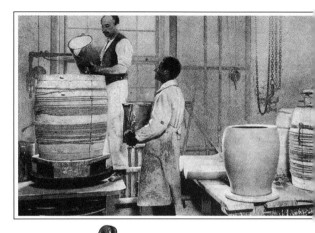

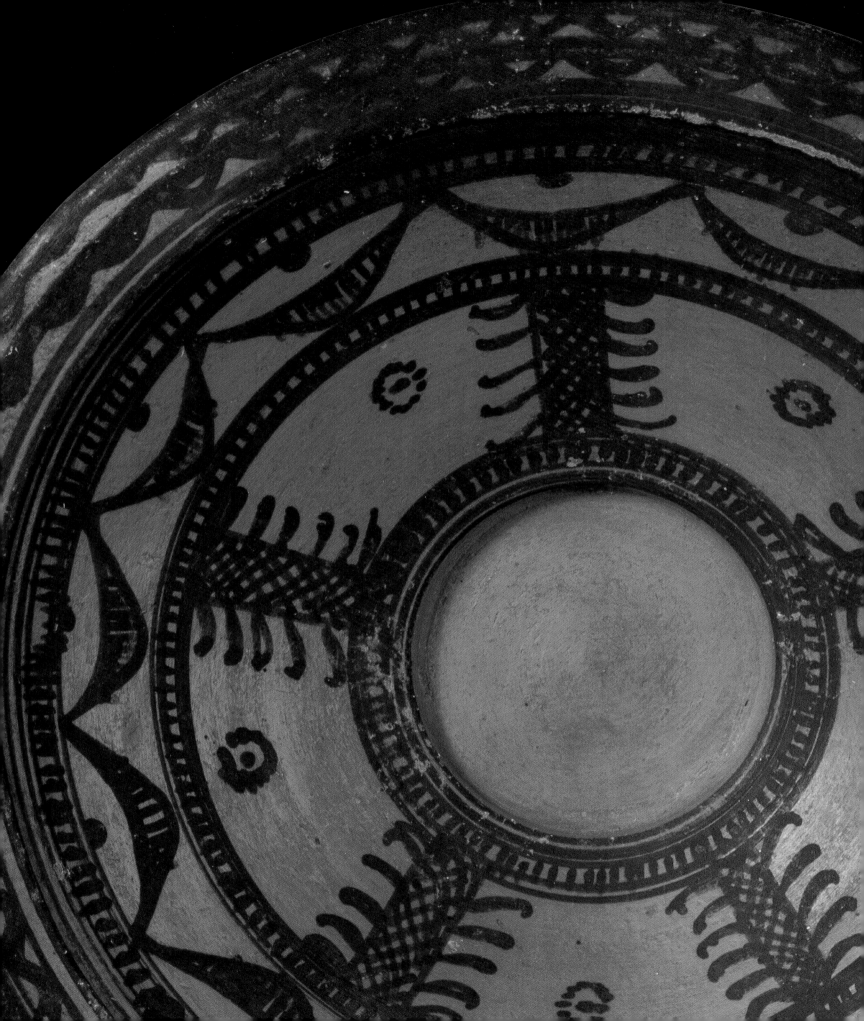

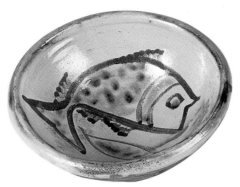

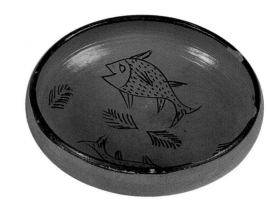

DECORACIÓN ANTES DEL HORNO

IZQUIERDA: *Cuenco de Swat (Pakistán) pintado con engobe.*

ARRIBA, IZQUIERDA: *Plato de Pucará (Perú) pintado con óxidos sobre engobe.*

ARRIBA, DERECHA: *Plato esgrafiado procedente de Pucará (Perú).*

DERECHA: *Vaso navajo de Arizona (Estados Unidos) con relieves decorativos.*

ABAJO, IZQUIERDA: *Vasija en forma de cabra con decoración de incisiones y relieves elaborada en Oaxaca (México).*

ABAJO, DERECHA: *Jarra con diseños en relieve (Swat, Pakistán).*

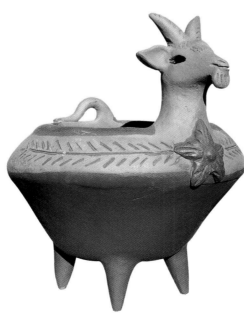

Decoración antes del horno

EL MEJOR método para diagnosticar el origen geográfico y cronológico de una vasija y, a menudo, la condición social de su dueño, es analizar su decoración. Antes de someter las piezas a la cocción pueden emplearse diferentes técnicas decorativas, y aunque más tarde puedan cubrirse con barniz, el resultado final no depende de él. Algunos diseños se añaden a la cerámica cuando todavía está tierna, alterando la superficie por añadir o quitar arcilla, pero otros se aplican en forma de pigmentos vegetales, minerales o, incluso, animales, embadurnados o pintados sobre la superficie seca y absorbente.

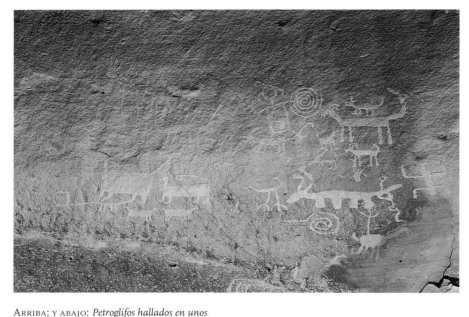

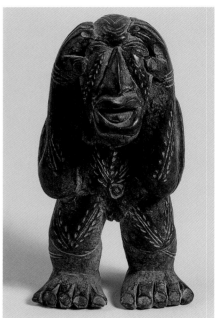

ARRIBA; Y ABAJO: *Petroglifos hallados en unos acantilados de Chaco Canyon (Nuevo México, Estados Unidos), probablemente inscritos entre 850 y 1250 d. de C.; cerámica cocida en atmósfera reductora, con decoración previa, de diversas partes del mundo.*

Diseños dictados por la técnica

MUCHAS HERRAMIENTAS, o incluso los dedos, dejan marcas por accidente durante la construcción de una pieza de cerámica y, aunque puedan pulirse más tarde, sugieren posibilidades decorativas: un buen ejemplo es la frecuente ornamentación de la cerámica torneada en todo el mundo con incisiones horizontales de anillos. Algunos alfareros acoma de Nuevo México (Estados Unidos) han adoptado una antigua técnica *corrugada*, empleada por la cultura de Mimbres en la región hace unos mil años: lejos de borrar las huellas dactilares en las vasijas elaboradas con churros, las destacan. Por otra parte, las herramientas pueden ser utilizadas para crear diseños según la imaginación del alfarero, pero están limitadas por su rigidez o su forma. Los motivos impresos con un peine de madera, una técnica popular en el sur de África, aparecen como filas de atractivos puntos, pero se limitan a filas rectas.

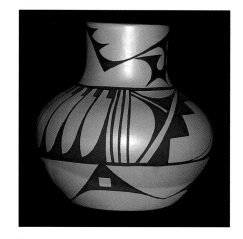

IZQUIERDA: Vasija decorada con una serpiente de agua, común en la cerámica de los indios pueblo (Nuevo México, Estados Unidos).

En la otra página, arriba, derecha, de arriba abajo: *Piel adornada con tejido escarificado (Congo Belga, actual República Democrática del Congo); figura utilizada para ahuyentar los dolores de cabeza decorada con motivos de cicatrices de la tribu kubobo (República Democrática del Congo).*

Diseños culturales

Los motivos pintados están menos limitados por la naturaleza de los utensilios y pueden ser tan curvilíneos o irregulares como desee el artista. Por esta razón, los motivos pintados suelen abarcar un amplio repertorio de dibujos tradicionales que también se usan para telas, talla de madera o decoración corporal en forma de escarificación o tatuajes. Los shipibo-conibo de la Amazonia peruana también utilizan en la cerámica y en las telas los mismos diseños, que tienen origen en el pasado y se interpretan de formas distintas: representaciones de piel de anaconda, caparazón de tortuga o, incluso, un planisferio. Los motivos pintados en las vasijas de los bereberes marroquíes, que también aparecen en tatuajes, pueden rastrearse a la época del dominio fenicio del Mediterráneo.

La función de la decoración

Hoy día, en Occidente, vemos poco más que cuestiones estéticas en una decoración. Antiguamente los motivos tenían un significado más profundo; su representación cumplía propósitos mágicos y protegía al usuario de fuerzas malignas, o bien indicaba la filiación y condición social del propietario. El depósito cultural de los signos y símbolos actuales también sirve para expresar el orgullo del creador acerca de sus orígenes étnicos. Actualmente, la fabricación y decoración de cerámica en Nuevo México por parte de individuos, familias y grupos tribales es una de las empresas económicas de mayor éxito entre los indios americanos. Las formas y los diseños utilizados son sobre todo tradicionales o se inspiran en la rica herencia de las culturas antiguas del suroeste estadounidense.

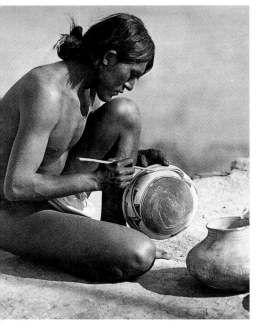

ARRIBA, IZQUIERDA: *Vasija pintada con engobes y elaborada usando motivos tradicionales de San Ildefonso Pueblo (Nuevo México, Estados Unidos), por Cynthia Starflower, una de las numerosas alfareras emparentadas con María Martínez, que se hizo famosa en todo el mundo.*

IZQUIERDA: *Un miembro de la tribu hopi de Arizona (Estados Unidos) pinta vasijas con un pincel elaborado con tallo de yuca masticado. Se trata de una fotografía tomada por Roland Reed en 1910.*

ARRIBA, DERECHA: *Animales de arcilla decorados con los tradicionales diseños lineales del pueblo shipibo-conibo (noroeste de la Amazonia, Perú).*

DERECHA: *Diseños lineales tradicionales pintados en una gran tela por el pueblo shipibo-conibo (noroeste de la Amazonia).*

RELIEVES

Según esta técnica, un motivo o diseño en relieve se crea añadiendo trozos de arcilla. En México, Teodora Blanco Núñez, una alfarera de Oaxaca que murió en 1980, popularizó esta forma de trabajar. Actualizando una técnica prehispánica, ella decoró vasijas y figurillas con motivos florales en relieve que imitaban bordados y, por esta razón, recibieron tal nombre.

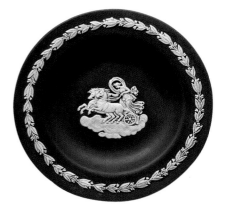

La técnica

Aplicar trozos de arcilla no resulta difícil, aunque las dos superficies que se van a unir deben tener consistencia parecida y similar grado de humedad. Es posible embadurnarlas para unirlas cuando la arcilla está blanda; es el mejor momento para añadir características como las cuerdas de arcilla, que deben estar lo bastante blandas y maleables como para que se puedan retorcer y doblar hasta su posición final. Se puede añadir pellas de arcilla y modelarlas o tallarlas. Sin embargo, para que los detalles formados antes se mantengan en buen estado es mejor unirlos cuando la pieza se acerca a la dureza de cuero; en este punto, es necesario rascar las superficies y aplicar barbotina como pegamento. Después de la unión, pueden añadirse o rascarse más detalles. Es conveniente mantener la pieza húmeda alrededor de una semana, para que la humedad se equilibre antes del lento secado; de no ser así, los relieves añadidos podrían secarse más rápidamente y caerse.

Las bolitas

El uso de bolitas de arcilla para añadir detalles era popular en el actual Irán

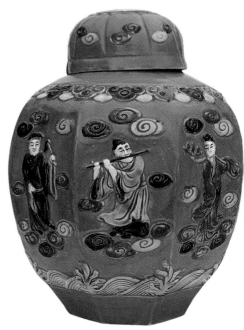

durante la Edad del Hierro (c 1000-800 a. de C.), y quizá pretendiera imitar los remaches utilizados en la construcción de vasijas de metal de la época.

Los alfareros zulúes de Sudáfrica todavía usan bolitas en muchas de sus vasijas. Hoy día, se presionan simplemente sobre la superficie, pero hubo un tiempo en que se aplicaban como remaches: se empujaban a través de un agujero realizado en la vasija y se aplanaban por ambos lados. Existen diversas explicaciones para los diseños

Arriba: Ternura, *escena de género de comienzos del siglo XIX realizada por Walton (Staffordshire, Inglaterra) y modelada con detalles aplicados.*

Derecha: *Esqueleto con detalles en relieve realizado para el Día de los Muertos, un antiguo festival, Oaxaca (México).*

Arriba, derecha: *Bote chino decorado con relieves que representan los ocho inmortales de la mitología china.*

Izquierda: Vasija para abluciones con *remaches* de arcilla procedente de Irán (año 1000 a. de C.).

Otros motivos

Si bien los detalles pueden realizarse en la superficie de la arcilla, también es una práctica común aplicar detalles ya formados, que pueden modelarse a mano o elaborarse en un molde de escayola o arcilla cocida. Algunos buenos ejemplos de este método son la jarra *de caza* inglesa, esmaltada con sal, realizada en Londres a partir del siglo XVIII, y el elaborado árbol de la vida, popular imagen mexicana. Otros motivos de escenas clásicas aparecen en la *cerámica de jaspe*, el producto más famoso de la fábrica Wedgewood (Stoke-on-Trent, Inglaterra), realizada por primera vez en 1775.

ARRIBA, IZQUIERDA: Tetera *o jarra de vino de arcilla (isla indonesia de Lombok) con relieve añadido en forma de lagarto.*

ARRIBA, DERECHA: *Jarra* de caza *con relieves moldeados y realizada en Londres durante el siglo XIX. Los relieves solían representar escenas festivas o de caza.*

DERECHA: *Pequeña vasija de cerveza zulú procedente de Natal (Sudáfrica), decorada con bolitas y cocida en atmósfera reductora.*

con estas bolitas, que en zulú se llaman *amasumpa* ('verrugas'). Mientras unos dicen que los puntos representan la riqueza en cabezas de ganado, otros aseguran que se basan en las marcas rituales del cuerpo de una mujer o en las cicatrices en relieve que provoca la inserción de medicamentos en un corte de la piel. En Uganda, se supone que los bultos de las figuras de terracota que representan al espíritu guardián Mbirhlengda se refieren a las terribles enfermedades cutáneas con que éste castiga a veces a los malhechores.

La cerámica bizantina del siglo IX d. de C., conocida como cerámica de pétalos, se decoraba añadiendo bolitas de arcilla a la superficie húmeda y alisándolas por un lado para crear un efecto como de escamas de pescado, plumas o flores. Esta técnica era un legado de los alfareros romanos de Asia Menor, y desde entonces ha sido un método popular para crear texturas en la superficie.

TRES

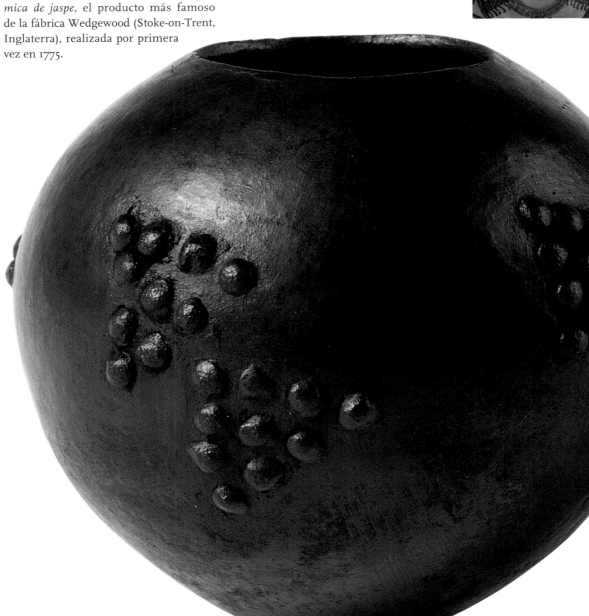

INCISIONES

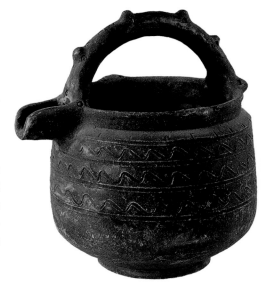

Una superficie de arcilla sin cocer se marca o rasca con facilidad; incluso pueden quedar impresas las huellas de las uñas mientras se le da forma. Es un material plástico ideal para la decoración con incisiones o grabados. Muchos pueblos antiguos vieron la posibilidad de expresar sobre arcilla el repertorio de diseños que habían elaborado grabando las rocas. Sin embargo, los alfareros tienen la ventaja de que los errores pueden borrarse puliendo la plástica y generosa superficie.

La técnica

La arcilla se rasca con mayor facilidad cuando está blanda, pero tiende a arrastrarse cuando se pega a la punta del utensilio. Si la arcilla ha llegado a cierto grado de sequedad, rascarla provocará que se desprendan trocitos y escamas. Las líneas más definidas se consiguen cuando la arcilla está cerca de la dureza de cuero.

Los utensilios pueden elaborarse con toda clase de objetos, desde palos o huesos afilados a agujas y cuchillos, pero las líneas agudas y continuas se obtienen mejor usando, como los chinos y coreanos, instrumentos de punta cuadrada, como un escoplo. El bambú es un material ideal para construir-

los, ya que es duro pero se corta bien, de modo que se puede elaborar rápidamente una herramienta perfecta cuando surja la necesidad. Otro utensilio que se usa mucho es el peine, ya que puede trazar varias huellas en la arcilla al mismo tiempo. Los peines suelen usarse para decorar la superficie de las piezas torneadas, dibujando líneas mientras una vasija a dureza de cuero gira lentamente sobre el torno o la torneta.

Los motivos

Los grabados e incisiones son una técnica lineal que se usa para esbozar contornos o trazar diseños geométricos. La similitud de las técnicas significa que, en cualquier cul-

tura determinada, muchos diseños son comunes a la cerámica, la talla de piedra, el grabado en metal, la talla de madera y la escarificación o tatuajes en la piel. Las líneas rectas y formas fluidas se obtienen con mucha facilidad: un instrumento para grabar no puede moverse por la arcilla con tanta comodidad como un cepillo por la superficie. Para lograr contrastes de intensidad, que sugieren matiz, puede sombrearse con líneas muy juntas paralelas entre sí o dibujar conjuntos de trazos superpuestos que se crucen en ángulo.

En Sumeria se utilizaban pictogramas sencillos, inscritos en tabletas de arcilla a partir del 3100 a. de C., para identificar los contenidos de las vasijas. Al principio, ilus-

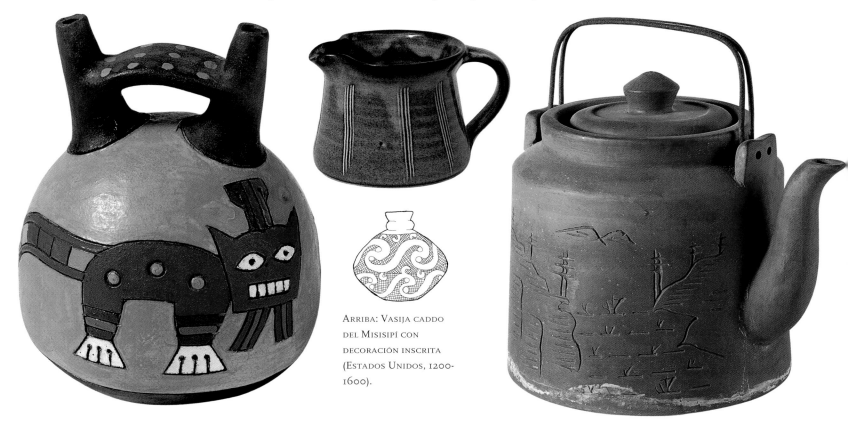

Arriba: Vasija caddo del Misisipí con decoración inscrita (Estados Unidos, 1200-1600).

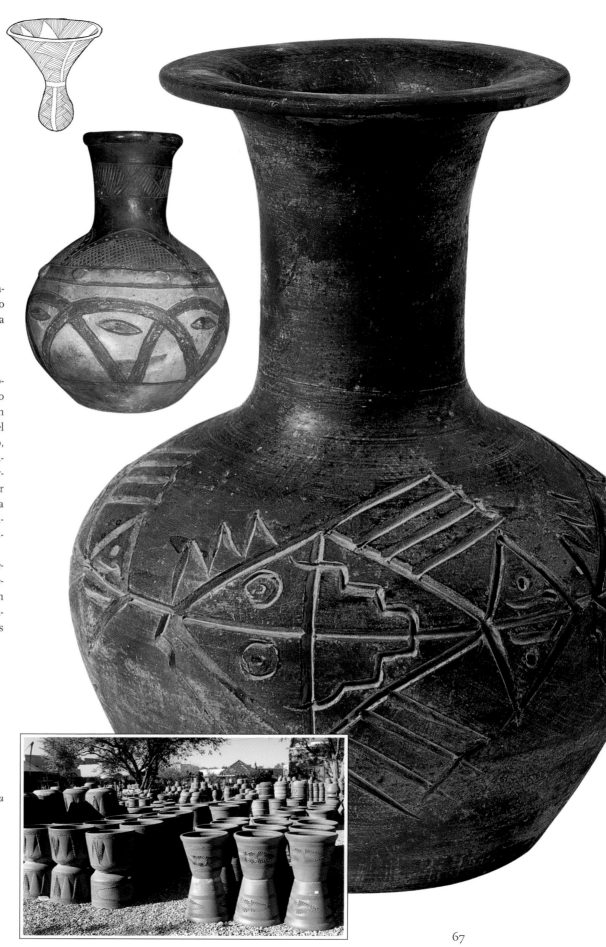

Derecha: Vasija campaniforme con incisiones (Sudán, cuarto milenio antes de Cristo).

Derecha: *Cántaro pintado con engobe y motivos inscritos (área del río Luena, oeste de Zambia).*

Extremo derecha: *Vasija contemporánea con incisiones procedente de Tailandia.*

Abajo: *Tiestos mexicanos de terracota con decoración incisa, a la venta en Santa Fe (Nuevo México, Estados Unidos).*

traban los contenidos, como pescado o grano, pero gradualmente se fueron estilizando hasta obtener ideogramas que resultaron la base del primer sistema de escritura.

Variaciones

Las incisiones producen diseños monocromáticos que se descubren por el juego de luz en la superficie. Como puede verse en las vasijas realizadas por los indios caddo del Misisipí (Estados Unidos) entre 1200 y 1600, bruñir la superficie puede aumentar el contraste, porque el color de las hendiduras permanece mate. También es posible incrustar arcilla de distinto color, técnica que se usa con resultados muy llamativos en la cerámica coreana con esmalte celadón de la dinastía Koryo (918-1392 d. de C.).

Una superficie grabada también es un material abrasivo eficaz. Desde la época de los aztecas, los mexicanos han rallado los chiles en un molcajete, un mortero con el fondo grabado, mientras que en Turquía se usan bloques de arcilla rugosos para exfoliar los pies.

En la otra página, arriba, derecha: *Jarra incisa indonesia usada para servir vino de arroz.*

En la otra página, abajo, izquierda: *Copia moderna de una jarra con asa de estribo incisa y pintada fechada en la cultura de Paracas (Perú, 1000-300 a. de C.).*

En la otra página, abajo, centro: *Jarra para la leche con decoración rascada realizada por el alfarero inglés David Leach en la década de 1950.*

En la otra página, abajo, derecha: *Tetera china con decoración incisa realizada en Malaca (Malasia).*

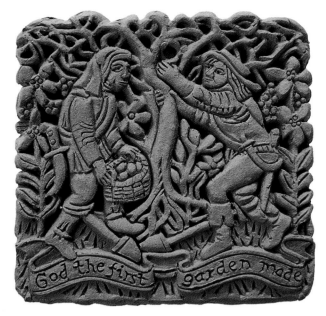

ARRIBA: Botella con decoración moldeada y tallada (Egipto, siglo XI d. de C.).

LA TALLA

L A TALLA se utiliza sobre la arcilla para crear un diseño en relieve por debajo de la superficie original. La talla en arcilla se encuentra a menudo en regiones que ya tienen tradición de grabado en madera o piedra y, al compartir el mismo concepto, recurren a los mismos o parecidos instrumentos y conocimientos. En muchos países islámicos, como Egipto e Irán, puede verse talla en piedra, escayola y madera, de modo que la arcilla es otro material más. La talla en negativo se utiliza a veces para elaborar moldes de arcilla.

ARRIBA: *Baldosa de terracota moldeada a partir de una copia de una talla de madera medieval inglesa.*

ABAJO, IZQUIERDA: *Vasija de terracota con decoración acanalada procedente de Tailandia.*

ABAJO, DERECHA: *Cuenco facetado realizado por el alfarero japonés Takeshi Yashuda en la década de 1980.*

EN LA OTRA PÁGINA, ARRIBA, IZQUIERDA: *Vasija negra tallada y cocida en atmósfera reductora por Adelphia Martínez (San Ildefonso Pueblo, Nuevo México, Estados Unidos).*

EN LA OTRA PÁGINA, ABAJO, IZQUIERDA: *Plato griego con diseño tallado y rascado.*

La técnica

L A talla se lleva a cabo sobre superficies de arcilla elaboradas con mayor grosor del habitual, ya sea mediante churros, torno o planchas, y se hace mejor cuando la arcilla está a dureza de cuero, para que los bordes queden bien definidos. Para cortar la arcilla en virutas se utilizan cuchillos y escoplos; a veces, también gubias, para practicar acanaladuras en forma de u o uve, por ejemplo, cuando se tallan los nervios de una hoja. La ilusión de profundidad se aumenta cortando por abajo las formas principales y creando así más sombras. La talla en arcilla es más eficaz con movimientos largos y seguros; dado que los errores son difíciles de arreglar, es mejor esbozar primero el diseño en la superficie de la arcilla.

El facetado y el acanalado

F ACETAR y acanalar o estriar son técnicas usadas con mucha frecuencia para modificar las piezas torneadas. Las facetas son caras planas que normalmente se disponen en vertical en la superficie de una vasija y crean una forma geométrica, sobre todo hexagonal u octogonal.

Primero se miden con cuidado y se marcan unas líneas en la superficie; después, se recorta la arcilla con un cuchillo o, mejor, con una horqueta equipada con un alambre tenso.

Las acanaladuras cóncavas corren paralelas en diagonal o en vertical, parecidas a las hendiduras de una columna griega. Se cortan con un instrumento de extremo redondeado, como una gubia o un cepillo para arcilla.

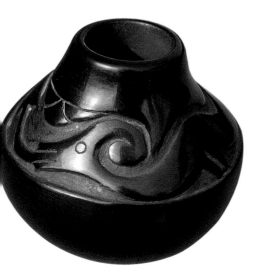

La talla en la América precolombina

La talla de piedra era una forma artística muy importante entre las culturas antiguas de los mayas, los toltecas y los aztecas de América Central. También se empleaba la talla en bajorrelieve en algunas piezas de cerámica de gran importancia social, como urnas funerarias. El pueblo cupisnique (800-600 a. de C.) ejecutaba diseños profundamente tallados, a menudo representando jaguares, sobre la cerámica negra cocida en atmósfera reductora, en la región del río Lambayeque, al norte de Perú.

La talla en el río Bravo

La talla de cerámica en trozos grandes, curiosamente parecida a la de Lambayeque, comenzó al noroeste de Nuevo México (Estados Unidos) a finales de la década de 1920, cuando la familia Tafoya, de Santa Clara Pueblo, comenzó a trabajar las vasijas con motivos tradicionales, como zarpas de oso, escalones de kiva y nubes. En 1931, ya habían adoptado la técnica en San Ildefonso Pueblo, donde el motivo más típico es la serpiente de agua.

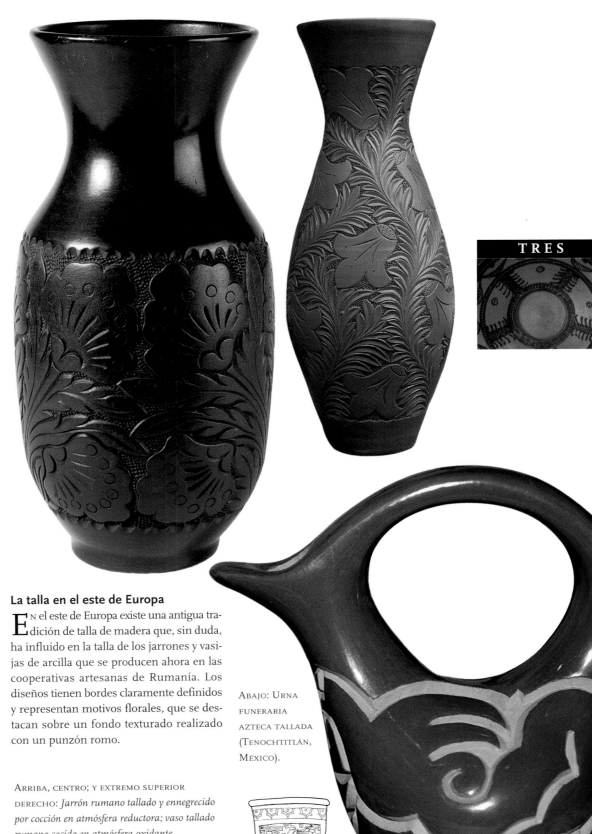

TRES

La talla en el este de Europa

En el este de Europa existe una antigua tradición de talla de madera que, sin duda, ha influido en la talla de los jarrones y vasijas de arcilla que se producen ahora en las cooperativas artesanas de Rumanía. Los diseños tienen bordes claramente definidos y representan motivos florales, que se destacan sobre un fondo texturado realizado con un punzón romo.

ABAJO: URNA FUNERARIA AZTECA TALLADA (TENOCHTITLÁN, MÉXICO).

ARRIBA, CENTRO; Y EXTREMO SUPERIOR DERECHO: *Jarrón rumano tallado y ennegrecido por cocción en atmósfera reductora; vaso tallado rumano cocido en atmósfera oxidante.*

DERECHA: *Jarrón de bodas cocido en atmósfera oxidante por Clarissa Tafoya, de Santa Clara Pueblo (Nuevo México, Estados Unidos).*

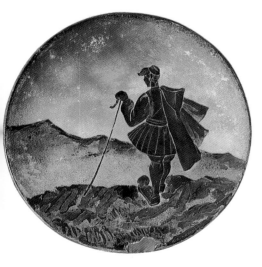

PERFORACIONES

DERECHA: CUENCO PERSA PERFORADO DEL PERÍODO SAFAWÍ (SIGLO XVIII).

MUCHOS OBJETOS de cerámica deben estar perforados para cumplir su función y, para ello, los agujeros tienen que aparecer limpiamente cortados. Esto puede conseguirse con facilidad cuando la arcilla se encuentra a dureza de cuero, ya que no perderá la forma ni se desprenderá en lascas. Hasta los agujeros más funcionales pueden realizarse con una disposición bonita. Los efectos producidos por luces y sombras, en positivo y negativo, han inspirado diseños más complejos, hasta el punto de aplicar las perforaciones como técnica decorativa en sí misma.

Los agujeros funcionales

LAS formas huecas deben agujerearse siempre antes de la cocción para permitir que el aire interior en expansión pueda escapar; para ello, lo más adecuado es hacer un agujero diminuto bien disimulado. Determinados artículos como los saleros, por ejemplo, necesitan un grupo de agujeros para que puedan cumplir su función y ser utilizados. Otro ejemplo de esto son las teteras: en la unión de una tetera y su pitorro suele haber agujeros lo bastante grandes como para permitir el paso del líquido, pero no para que pasen las hojas de té.

Otros agujeros más grandes y menos *necesarios* son los que llevan algunas lámparas para que la luz pueda pasar entre ellos y proyectar diversos motivos en paredes y techos. Los huecos de un muro de ladrillo, pensados para facilitar la ventilación del edificio, pueden disponerse también con ciertos criterios estéticos y embellecerse además con detalles modelados.

Si se usan solamente para decoración, los agujeros varían desde los más minúsculos realizados con alfiler a otros más estilizados que imitan calados. Una forma popular de cerámica china, producida también en Irán durante los siglos XVII y XVIII, se decora con diseños agujereados llamados *granos de arroz* pero, en este caso, los diminutos agujeros elípticos se llenan de esmalte durante la cocción, permitiendo el paso de la luz, pero no de los alimentos.

ARRIBA: Cuchara china con perforaciones selladas con esmalte.

ABAJO: Cesta francesa con esmalte de estaño y perforaciones para mejorar el entretejido.

Cómo practicar agujeros

LA arcilla a dureza de cuero puede perforarse de distintas formas con ayuda de herramientas improvisadas o especializadas. Los agujeros más pequeños pueden realizarse con una aguja o cualquier otro objeto puntiagudo adecuado, ya sea de metal, madera, hueso o plástico. En los agujeros más grandes, los bordes se mantienen agudos retirando la arcilla en lugar de empujarla sin más. Esto puede conseguir-

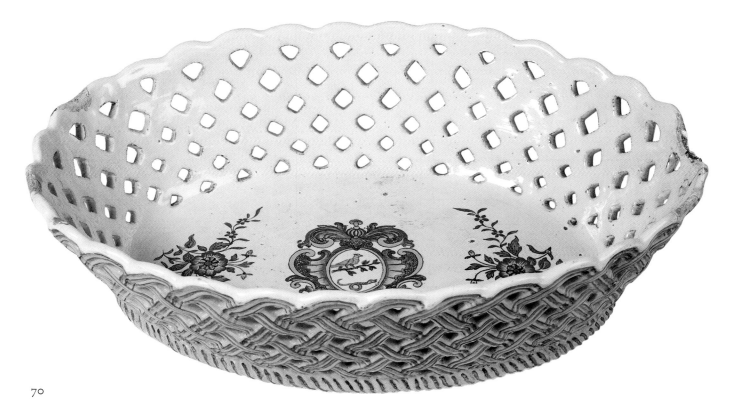

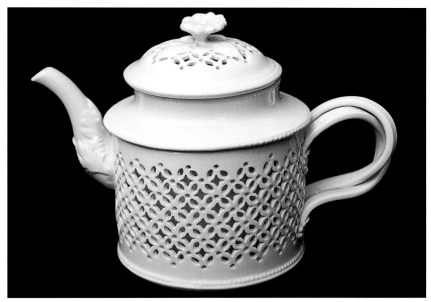

ARRIBA, IZQUIERDA: *Elefante de estilo chino vaciado en barbotina que presenta decoración perforada. Realizado en Tailandia para la exportación.*

ARRIBA, DERECHA: *Tetera con doble cuerpo, esmalte de plomo y decoración perforada (Leeds, Inglaterra).*

se con un punzón o un calador, un tubo hueco, aunque muchos alfareros usan un descorazonador de frutas pensado, en principio, para extraer esta parte de las manzanas.

Inventada durante el siglo XVIII, la cerámica de color crema (*creamware*) fue posiblemente el producto de arcilla británico de mayor éxito. El cuerpo era de arcilla blanca de Devon y pedernal molido. La fábrica de Leeds producía una cerámica típica de color crema que se decoraba con motivos de agujeros a imitación de celosías.

Cortar formas

PARA cortar formas mayores, puede usarse un cuchillo afilado de punta fina, pero no resulta muy adecuado para las curvas cerradas; un utensilio más eficaz es un alambre usado de modo parecido a una sierra de marquetería. El alambre se pasa a través de un agujero practicado

en la pared de arcilla y se desplaza a lo largo de una línea trazada previamente, al tiempo que se ejerce presión con ambas manos. Esta técnica se ha usado en China para decorar bandejas y asientos de cerámica y es muy imitada hoy en día en otras zonas del sureste asiático.

CENTRO, DERECHA: *Lámpara o quemador de incienso nepalí perforado con forma de pez. Las aberturas se han practicado con un cuchillo afilado.*

IZQUIERDA: *Lámpara de gres realizada en un estudio británico durante la década de 1970. Las perforaciones fueron realizadas con un utensilio en forma de tubo.*

DERECHA: *Quemador de incienso con perforaciones (Cornualles, Inglaterra). En la actualidad, la aromaterapia y las terapias alternativas han añadido piezas nuevas al repertorio de muchas alfarerías.*

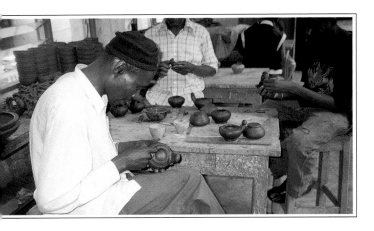

GRABADos

DURANTE LA elaboración de una vasija, aparecen muchas señales involuntarias que pueden ser provocadas por las puntas de los dedos, los instrumentos que definen la forma o una alfombra o cesta sobre la que la pieza haya descansado. Estos vestigios pueden encontrarse en cerámicas muy antiguas y, junto con otras impresiones, han inspirado nuevas técnicas decorativas de la arcilla. Para que la señal de un alfarero sea clara, la arcilla debe ceder al contacto, pero tampoco debe estar tan pegajosa que se adhiera a la herramienta cuando ésta se retira. Además, es importante contrarrestar la fuerza de una impresión desde el interior para evitar que la vasija se deforme.

TRES

Las cuerdas

LAS primeras cerámicas funcionales que se conocen fueron fabricadas en Japón hace 12000 años; la cultura que las produjo se ha bautizado como *jomon* ('marcas de cuerda', en japonés), debido a las impresiones que decoraban muchas de sus vasijas. También se han empleado cuerdas en otras zonas, como por ejemplo en Gran Bretaña durante la Edad del Bronce, usando técnicas muy similares. Muchas marcas se producían presionando sencillamente

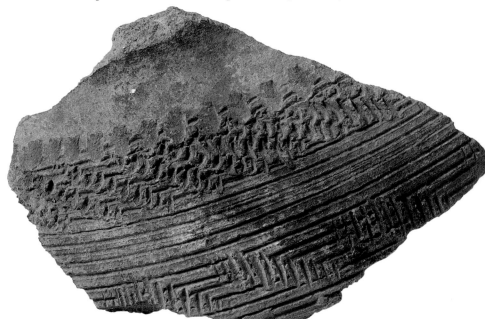

una cuerda retorcida o trenzada sobre arcilla blanda, mientras que otras se realizaban azotando la superficie o rodeándola con la cuerda. Se crearon diseños que recordaban a la cestería enrollando cuerda alrededor de un palo de sección cuadrada que se hacía rodar sobre la arcilla. En la cerámica jomon, las marcas de cuerdas se combinaban a menudo con muchos otros diseños rascados, sellados o en relieve.

Los puntos y las rayas

LA marca más sencilla que puede hacerse es el punto, impreso con un utensilio (metal o madera, espina o hueso) apuntado. Pueden hacerse diseños fácilmente a partir de muchos puntos dispuestos en grupos o líneas. Las rayas se realizan con una herramienta

EXTREMO SUPERIOR, IZQUIERDA: *Grabando motivos en arcilla a dureza de cuero (Camerún). El rodillo también se utiliza con frecuencia para imprimir vasijas en esta parte del mundo. Las marcas más limpias se hacen presionando sobre arcilla a dureza de cuero.*

EXTREMO SUPERIOR, DERECHA: *Silbato con forma de gallo, procedente de Guatemala, cuya superficie se ha grabado con un sello.*

CENTRO, DERECHA: *Fragmento de vasija con motivos incisos y grabados (Gales, siglo VI o VII d. de C.). Las impresiones parecen realizadas con una herramienta de borde recto.*

IZQUIERDA: *Cántaro de aceite del norte de África decorado con tiras de arcilla pegadas con el pulgar.*

IZQUIERDA: MOTIVO
REPETIDO ESTAMPADO
CON RODILLO PROCEDENTE
DE CAMERÚN.

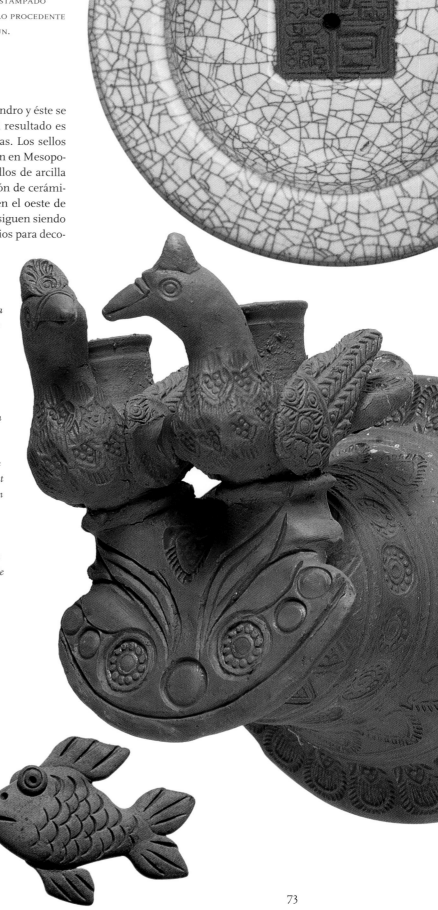

de punta rectangular. Si se cortan ranuras en la punta, se crea una especie de *peine* que dejará grabada una fila corta de puntos con cada impresión. Hace 5000 años, en Sumeria se utilizó un estilo con punta en forma de cuña (cuneiforme) para la escritura. También pueden usarse objetos naturales: por ejemplo, con los bordes de las conchas pueden trazarse líneas finas y espaciadas.

Círculos y medias lunas

PUEDEN hacerse impresiones redondas con la punta de los dedos, un palo o cualquier objeto de extremo redondeado. Si se ejerce presión uniforme con un objeto hueco como un hueso o un tubo de metal el resultado será un anillo, pero si el objeto se presiona en cierto ángulo de modo que sólo una parte entre en contacto con la arcilla se producirá una media luna. A veces es difícil distinguir las medias lunas realizadas con un tubo de las hechas con las uñas, aunque la mayoría de alfareros prefieren mantener éstas cortas para evitar incisiones accidentales.

Sellos y cilindros

ES posible producir grabados más complejos imprimiendo la superficie con uno o más sellos de arcilla cocida o madera tallada, técnica que también emplean los alfareros para estampar su firma en las piezas.

Si se tallan motivos en un cilindro y éste se hace rodar sobre la arcilla el resultado es una fila de imágenes idénticas. Los sellos cilíndricos de piedra se usaban en Mesopotamia, mientras que los rodillos de arcilla se empleaban en la producción de cerámica samia romana. Hoy día, en el oeste de África los rodillos de madera siguen siendo uno de los principales utensilios para decorar la cerámica.

EXTREMO SUPERIOR, DERECHA: *Marca del alfarero estampada en la tapa de una tetera china. Los sellos y marcas chinos proporcionan información sobre el artesano y la fecha de fabricación.*

DERECHA: *Aplique de terracota procedente de Nepal con decoración modelada y grabada.*

ABAJO, IZQUIERDA: *Jarra de aceite con diseño impreso hallada en Swat (Pakistán). Las bandas se grabaron mientras el cuerpo de la jarra estaba en el torno.*

ABAJO, DERECHA: *Pez de terracota con escamas grabadas procedente de Tailandia.*

EL ENGOBE

EL ENGOBE es una mezcla de arcilla y agua, generalmente coloreada, que se prepara empapando y colando la arcilla hasta que haya alcanzado una consistencia cremosa y uniforme. Aplicado como baño sobre la superficie de una vasija, puede utilizarse para alcanzar un acabado liso, disminuir la porosidad o alterar el color de un cacharro. Al engobe que se aplica sobre arcilla seca o bizcochada se le añade algún material fundente para mejorar la adhesión.

La arcilla líquida coloreada

LA arcilla líquida o, mejor dicho, licuada, suele llamarse barbotina, pero con fines decorativos a menudo se usa arcilla de color contrastado, preparada a partir de materiales diferentes o alterada por la adición de pigmentos. Los engobes blancos suelen ser de caolín, mientras que los rojos y negros se obtienen añadiendo hematites, el azul con óxido de cobalto y el verde con óxido de cobre.

La aplicación de engobes

EXISTEN diversas técnicas para bañar total o parcialmente una superficie con engobe. Todas ellas exigen que la superficie del recipiente esté lo bastante seca para permanecer rígida, pero lo bastante húmeda para que el engobe se adhiera. El engobe puede aplicarse sobre la superficie con las manos, un trapo o un pincel suave. Muchos alfareros del suroeste estadounidense siguen aplicando el engobe con una cola de conejo. También es posible sumergir una pieza en una bañera de engobe o verter éste sobre la pieza; dichos métodos son más habituales en Europa y el Lejano Oriente.

La *terra sigillata*

LAS cerámicas romanas de calidad se recubrían a menudo con engobe rico en illita (un mineral relacionado con la mica) y se cocían hasta alcanzar un color rojo anaranjado en atmósfera oxidante. Las partí-

ARRIBA; Y DERECHA: *Arcilla coloreada en el templo del Sol de Pachacamac, cerca de Lima (Perú), de unos quinientos años de antigüedad; pie de cuenco de cerámica samia excavado en Gran Bretaña y datado en el siglo IV d. de C.*

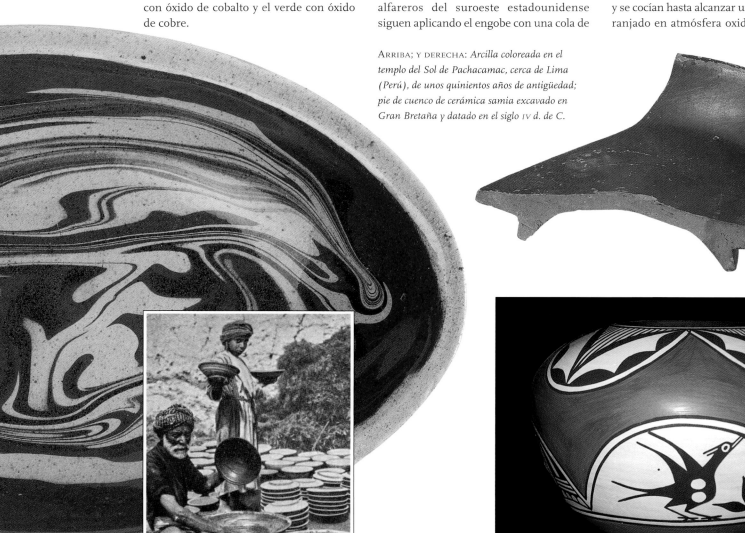

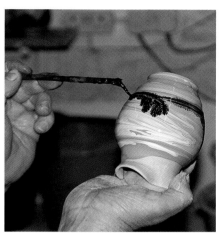

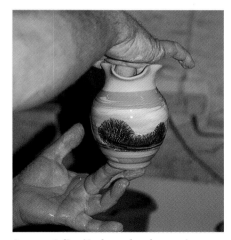

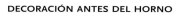

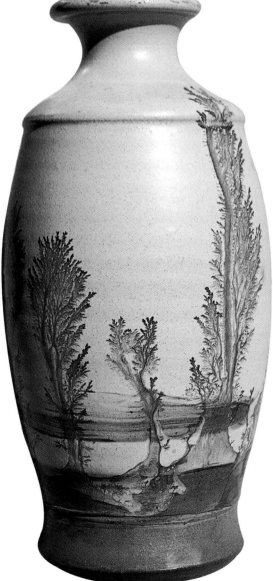

culas de arcilla se disponen muy planas y paralelas a la superficie, que queda excepcionalmente lisa y densa. La cerámica cubierta con este engobe se conoce como *terra sigillata* ('tierra decorada'), ya que solía decorarse con motivos en relieve pequeños y muy agrupados. El término *cerámica samia* suele aplicarse a los productos similares de Galia y Gran Bretaña que se fabricaron en este período.

El marmolado

LOS cuencos y platos utilizados en las cocinas rurales británicas y coloniales durante los siglos XVII, XVIII y XIX recibían este tipo de acabado. Las piezas de cerámica se moldeaban a partir de planchas que recibían un primer baño de engobe antes de esparcir otro u otros engobes de colores contrastados por encima. La plancha se levantaba, inclinaba y hacía girar hasta conseguir un efecto agradable. Los alfareros musulmanes produjeron asimismo cerámica marmolada, imitando las piezas importadas de China, donde esta técnica se había usado para decorar desde la dinastía Tang (618-906). Los motivos del tipo de ondas o nubes agitadas por el viento eran populares entre los taoístas, para los que simbolizaban el libre fluir del *ch'i* (energía vital).

La cerámica moca

LA típica cerámica moca (*mochaware*) inglesa, realizada durante los siglos XVIII y XIX en Staffordshire y West Country, se creaba dejando caer gotas de lúpulo o tabaco sobre el engobe húmedo. La sustancia corría por el engobe y lo dividía en venas con apariencia de árbol. Roger Irving Little revivió la técnica en la década de 1960 en la activa alfarería Boscastle de Cornualles (Inglaterra).

ARRIBA: *Aplicación de engobe sobre una jarra en la alfarería Boscastle (Cornualles, Inglaterra). De arriba abajo: La jarra se baña sumergiéndola en un cubo de engobe; la mezcla (moca) se aplica sobre una superficie engobada; la jarra, después de que la moca se haya extendido por el engobe.*

EN LA OTRA PÁGINA, IZQUIERDA; Y, SOBRE ELLA: *Plato moldeado con decoración marmolada de engobe (Inglaterra); aplicando un baño de engobe por inmersión (Iraq).*

EN LA OTRA PÁGINA, ABAJO, DERECHA: *Cántaro zia decorado con engobe bruñido y pintado (Nuevo México, Estados Unidos).*

ARRIBA, DERECHA; Y DERECHA: *Jarra de la Toscana (Italia) elaborada con arcilla común. La pieza puede sumergirse en un baño de engobe o esmalte; vasija moca firmada por Rupert Andrews (Inglaterra) en la década de 1970.*

TRES

LA DECORACIÓN CON PERA

La decoración con pera es una técnica en la que un engobe espeso se utiliza como medio para dibujar, dejando una línea en relieve. Con la excepción de cerámicas amarillas y marrones producidas en Fushina (prefectura de Shimane, Japón), se practica casi exclusivamente en Europa.

La técnica

La herramienta tradicional para verter el engobe era una especie de lata elaborada con arcilla o un cuerno de carnero. En la punta podían fijarse plumas de distintos tamaños, según se necesitara, y la caída del engobe se controlaba cubriendo o destapando con el pulgar un agujero que permitía la entrada de aire. Durante el siglo XX se hizo más corriente utilizar una cánula unida a una pera de goma: la salida del engobe se controlaba fácilmente haciendo presión sobre la pera. Los alfareros modernos improvisan y utilizan jeringas o botellas de plástico recicladas. Sea cual sea el utensilio, el dibujo debe realizarse con movimientos continuos, manteniendo una velocidad constante para que la línea sea uniforme.

Las tradiciones y estilos

Los dibujos con engobe fueron usados a veces en la cerámica romana como forma de decoración en relieve, y solían aplicarse del mismo color que el fondo. Ésta era una característica de la cerámica de Castor, producida en Inglaterra durante el siglo II d. de C. y decorada con plantas estilizadas y escenas de caza.

La decoración con engobe es un arte muy popular que alcanzó su mayor fama en las vajillas que usaban las clases bajas europeas durante el siglo XVII; en esta época, las clases altas utilizaban platos y bandejas de porcelana. El estilo portugués imita las joyas, con representaciones de animales y plantas realizadas mediante numerosos puntos, mientras que el estilo francés que aún florece en Biot es mucho más geométrico y cuidadosamente dispuesto. En Hungría, los motivos son fluidos y representan motivos florales en relieve que recuerdan los bordados locales.

La tradición inglesa

En Inglaterra, los principales centros de cerámica así decorada eran Londres, Wrotham (Kent) y Harlow (Essex). Muchas de las mejores piezas han sobrevivido, ya

Arriba, izquierda: *Jarrón húngaro con elaborada decoración de pera y pintado.*

Arriba, derecha: *Fragmentos de cerámica romana con decoración de engobe en relieve hallados en Barcombe (Sussex, Inglaterra).*

Izquierda: *Utensilio para decorar con engobe: la pera de goma se aprieta para expulsar engobe a una velocidad controlada.*

Derecha: *Plato portugués decorado con un diseño formado por lunares o puntos de engobe.*

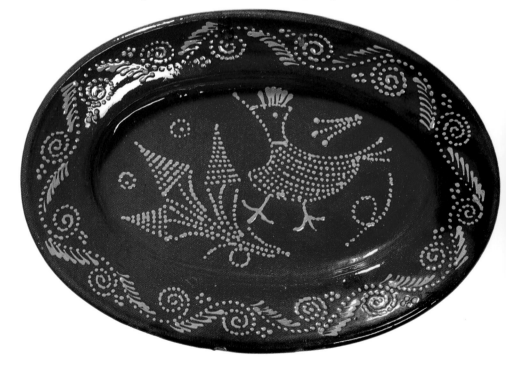

que eran conmemorativas y estaban pensadas para permanecer expuestas en las vitrinas, no para el uso diario. Algunas de ellas conmemoraban nacimientos o matrimonios, mientras que otras tenían inscritos versos relacionados con la bebida o invocaciones religiosas. Después de la guerra civil inglesa (1642-1646), la decoración más hermosa se produjo en Staffordshire; un ejemplo notable fue Thomas Toft, cuyos enormes platos se adornaban habitualmente con ingenuas representaciones del rey Carlos II y la familia real. La decoración con engobes disminuyó hacia el siglo XIX, pero los experimentos de Bernard Leach en Saint Ives (Cornualles, Inglaterra) hicieron que reviviera el interés a comienzos del siglo XX.

El plumeado

Un método alternativo de decoración es el plumeado, parte del repertorio europeo que también conocían los chinos: ya aparece en los cuencos de la dinastía Song, en el siglo III d. de C. con motivos que recuerdan vetas de madera o plumas de pavo real. Primero se trazan una serie de líneas paralelas sobre la superficie y después se desliza la punta de una pluma atravesándolas, sin dejar rastro, pero arrastrando las líneas trazadas hasta formar una serie de picos.

ARRIBA, IZQUIERDA: *Bandeja engobada al estilo del siglo XVII por Harry Juniper (Bideford, Devon, Inglaterra).*

ARRIBA, DERECHA: *Platos con diseños geométricos de engobe procedentes de Biot (Francia).*

ABAJO, IZQUIERDA: *Bandeja con pez trazado con engobe realizado por Ben Lucas, de la alfarería Welcombe (Devon, Inglaterra).*

DERECHA: *Tazas y platillos alemanes con decoración de plumeado.*

IZQUIERDA: BANDEJA CON DECORACIÓN A LA PERA DE BERNARD LEACH (INGLATERRA).

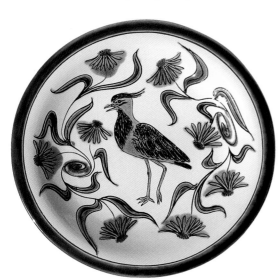

EL ESGRAFIADO

E L TÉRMINO *esgrafiado* procede de la palabra italiana *graffiare,* que significa 'rascar' o 'arañar', y define una técnica en la que los diseños se graban en la pieza a través de una capa de engobe para descubrir, debajo, el color contrastado de la arcilla.

La historia

L OS alfareros que realizaban el llamado *estilo de figuras negras* (700-500 a. de C.), en la antigua Grecia, decoraban su obra con vívidas escenas naturalistas que pintaban con engobe negro sobre un fondo de color crema o rojo. Las líneas que delineaban los músculos y la ropa se creaban rascando el engobe negro hasta la base más clara.

ARRIBA, DERECHA: Baldosa esgrafiada realizada por el inglés David Leach en la década de 1950. David Leach y su padre Bernard experimentaron con muchas técnicas tradicionales.

ABAJO, IZQUIERDA: Bandeja esgrafiada de Szentendre (Hungría). Se han rascado líneas a través del engobe y del esmalte.

ABAJO, CENTRO: Plato portugués con esgrafiado aplicado a través del esmalte.

ABAJO, DERECHA: Jarra bañada en engobe rojo en que la decoración se grabó después de la cocción (Belém, Brasil).

Es probable que los coptos egipcios desarrollaran el esgrafiado como técnica en sí misma durante los siglos V y VI d. de C. y después ésta se extendiera a Bizancio, a Asia central y, hacia el siglo XI, a China, seguramente impulsada por el comercio de la ruta de la seda. A diferencia de los jarrones de figuras negras, esta cerámica solía fabricarse usando arcilla común roja bañada con un engobe de color más claro, de modo que las líneas grabadas eran oscuras. La línea grabada se convirtió en la característica dominante y las sucesivas capas de esmalte eran generalmente claras o se salpicaban al azar sobre la superficie.

La técnica

P RIMERO, la superficie de arcilla se baña con una capa uniforme de engobe de color contrastado con el cuerpo. A ambas se les deja alcanzar la dureza de cuero. Entonces, para trazar el diseño se utilizan unos instrumentos con forma de escoplo hechos de madera o bambú; se recurre a utensilios más anchos para obtener líneas más gruesas. Normalmente la presión sobre la

herramienta basta para atravesar la capa de engobe y rozar la superficie inferior. Una mano hábil puede atreverse con las sutilezas del pincel o la caligrafía, pero las exigencias de la técnica suelen dictar un estilo puro, más naíf. A veces, los detalles rascados a través de capas de esmalte coloreado pueden producir efectos parecidos.

El esgrafiado norteamericano

E L entusiasmo por la cerámica de los indios americanos ha supuesto una fuente de ingresos regular para sus autores y, como consecuencia, el tiempo para experimentar con nuevos estilos y técnicas. Desde la década de 1960, los indios pueblo de Nuevo México que se dedican a la alfarería han desarrollado su propia versión

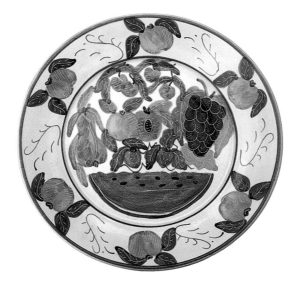

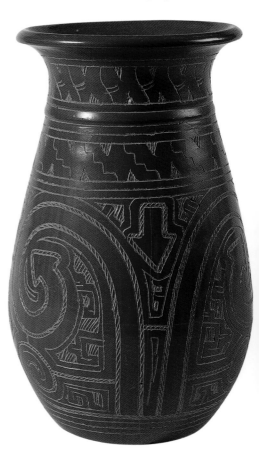

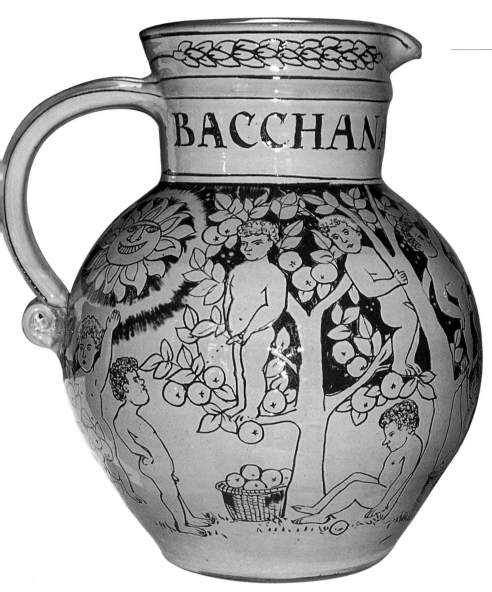

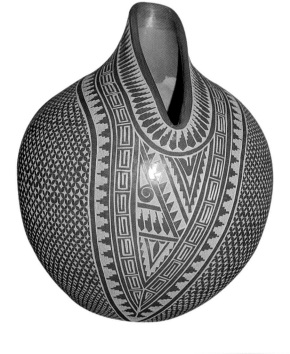

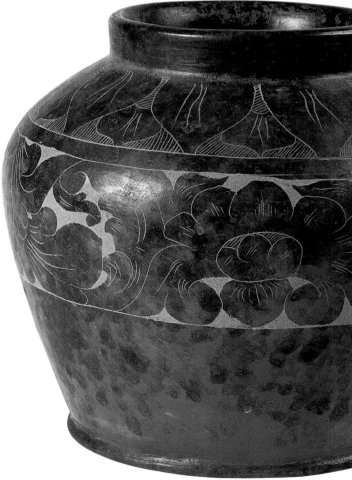

de la técnica del esgrafiado, donde la superficie se rasca o talla después de la cocción. Para conseguirlo, ha sido necesario recurrir a la tecnología moderna y utilizar no sólo bisturíes de acero, sino fresas de dentista e, incluso, láser.

El campeado

DURANTE el siglo XI d. de C., los artesanos del Imperio persa desarrollaron una forma de esgrafiado que se denominó antiguamente cerámica gabri, porque se asociaba con los adoradores del fuego zoroástricos que también se conocen con ese nombre. Producida en el distrito de Garrus, al oeste de Irán, e inspirada en las técnicas de grabado sobre metales, este procedimiento no sólo suponía grabar líneas, sino excavar áreas del fondo. Entre los diseños se encontraban figuras humanas, animales e

inscripciones en caracteres cúficos. El fondo solía ser oscuro, mientras que las áreas resaltadas eran coloreadas con esmalte verde o marrón con base de plomo. También conocida con la palabra francesa *champlevé* ('campo elevado'), esta técnica se hizo popular en Europa a partir del siglo XIV, aunque en Gran Bretaña el esmalte empleado era habitualmente de color miel.

ARRIBA, IZQUIERDA: *Jarra contemporánea en el estilo esgrafiado del norte de Devon por Harry Juniper (Bideford, Inglaterra).*

ARRIBA, DERECHA: *Vasija con motivo grabado después de la cocción realizada por Wilma L. Baca (Jemez Pueblo, Nuevo México, Estados Unidos).*

DERECHA: *Vasija de Lombok (Indonesia) con motivo esgrafiado inspirado en diseños chinos.*

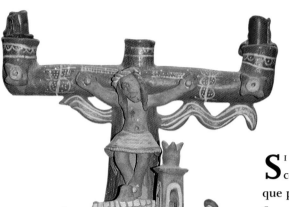

LA PINTURA

SI SE emplean los materiales adecuados, los diseños pintados en arcilla cruda o bizcochada se funden de manera definitiva con la superficie, proporcionando adornos que pueden sobrevivir durante milenios. Por ejemplo, la cerámica de la cultura de Samarra, en Mesopotamia (fechada entre 6300 y 6000 a. de C.), presenta motivos figurativos y abstractos en tonos rojos y pardos que aún perviven claramente.

Los pigmentos

EN las pinturas se utilizan algunos extractos vegetales, pero la mayoría sólo sobreviven a la cocción a baja temperatura. La cerámica cabileña de Argelia utiliza una decocción de lentisco, pita y enebro. La mayoría de las veces los pigmentos, compuestos de colores naturales terrosos, producen una gama de matices apagados de negro, marrón, rojo, amarillo y blanco. El caolín (porcelana) es una fuente común de blanco y los ocres proporcionan rojos y amarillos. La paleta se extiende mucho al añadir óxidos minerales. El óxido de hierro es el que más se usa y produce (cuando se utiliza en distintas proporciones y según la atmósfera del horno) amarillo, rojo o blanco. También se pueden conseguir colores brillantes: el cobalto proporciona azul; el cobre, verde; el cinabrio, rojo bermellón; y el manganeso, púrpura y negro; y así sucesivamente. Si bien la extracción de óxidos de las rocas podía ser una tarea larga, el óxido de hierro se ha obtenido a menudo rascando metales viejos y expuestos a la intemperie.

El engobe

CUANDO se usa para pintar cerámica, el engobe, como color por sí mismo o mezclado con óxidos, se utiliza con menos grosor que cuando se deja gotear o se decora a la pera. Los engobes *separados* se obtienen mediante decantación: se deja reposar la mezcla de arcilla líquida en un cubo o palangana hasta que las partículas más pesadas se hundan en el fondo y el engobe más fino quede en la superficie y se pueda retirar. Pueden usarse desfloculantes como la ceniza de madera para crear una suspensión coloidal en la que las partículas se separen y la mezcla se mantenga líquida.

El engobe que usaban los antiguos griegos contenía ceniza de madera, así como orina o vino ácido para estabilizar las partículas.

Preparación y aplicación

LOS pigmentos minerales deben molerse con paciencia hasta obtener un polvo fino, tarea que se realiza con un mortero o en una piedra similar al metate todavía utilizado en América Central para moler la harina. El color en polvo puede mezclarse entonces con un engobe; los colores más claros se obtienen usando engobe blanco. También es posible mezclarlos con una sustancia aglutinante, como la goma arábiga. Los alfareros de Laguna Pueblo (Nuevo México, Estados Unidos) obtienen la pintura negra mezclando hematites (un óxido de hierro) con el jugo de espinacas silvestres o yuca.

Suele aplicarse un baño de engobe antes de pintar los diseños. Muchos alfareros trabajan a mano alzada, aunque los contornos esbozados con lápiz o carboncillo se queman y desaparecen en la cocción. Los diseños más exactos se ejecutan con un pincel

EXTREMO SUPERIOR; ARRIBA; Y DERECHA: *Decoración para el tejado en colores terrosos (Ayacucho, Perú); interior de una taza de estilo corintio pintada con óxidos, fechada en el siglo V a. de C., procedente de una colonia griega en el sur de Italia; vasija de arcilla bereber del sur de Marruecos pintada con diseños cartagineses y fenicios.*

EN LA OTRA PÁGINA, ABAJO, IZQUIERDA: *Plato con diseños aborígenes pintado con engobe (Walkabout Community, Territorios del Norte, Australia).*

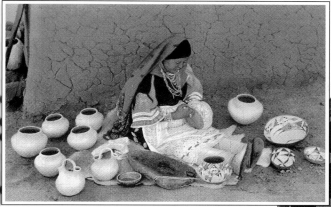

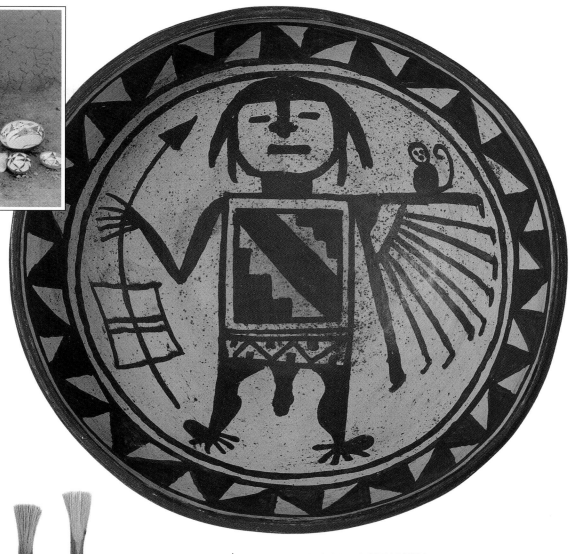

a menudo improvisado, como un palo masticado o, en el caso de los acoma y otros indios pueblo de Estados Unidos, un tallo de yuca masticado. Los mejores pinceles, los fabricados en China y Japón de pelo animal, permiten obtener una línea fina y controlada aun transportando una considerable cantidad de pigmento, con lo que se pueden ejecutar diseños estilizados y de trazo enérgico.

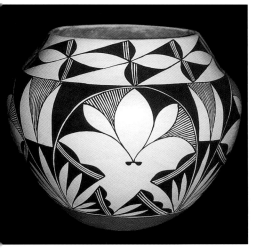

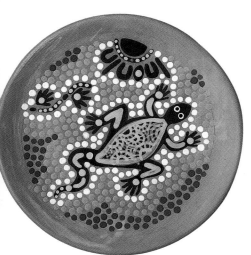

ARRIBA, IZQUIERDA; ABAJO, DERECHA; CENTRO, IZQUIERDA; Y ABAJO: *India pueblo (Nuevo México, Estados Unidos) pintando distintas piezas; cuenco con decoración de engobe que imita diseños de la cultura de Carchi (Ecuador, 1200-1500); cántaro acoma con diseños tradicionales (Nuevo México, Estados Unidos); vasijas pintadas (Oaxaca, México).*

CENTRO; E IZQUIERDA: *Cepillos de tallos de yuca masticados que son utilizados en el suroeste de Estados Unidos; cepillos chinos de pelo animal.*

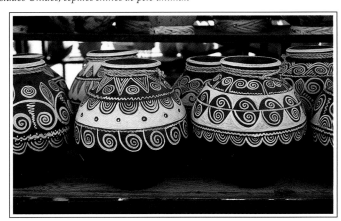

El BRUÑIDO

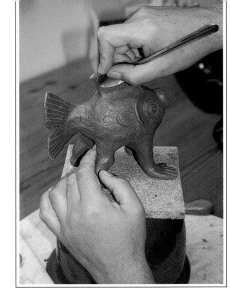

EL BRUÑIDO es un método muy simple para proporcionar un brillo atractivo a una vasija de cerámica. Usado sobre todo para decorar cerámica cocida a baja temperatura, tiene sus raíces en un pasado remoto del que aún sobreviven ejemplos en Oriente Medio. Todavía se emplea con frecuencia allá donde las técnicas tradicionales no se han sustituido por tecnologías más avanzadas, como los hornos de alta temperatura y los esmaltes. Por ejemplo, aún se fabrican muchas piezas de cerámica bruñida en el África subsahariana y entre los pueblos indígenas del suroeste de Estados Unidos.

Las ventajas del bruñido

UNA superficie bruñida no sólo es brillante: también es más compacta por el frote, que produce paredes más densas, fuertes e impermeables. Estas cualidades se intensifican cuando la superficie se baña primero con un engobe fino. Como es lógico, el bruñido se usa con frecuencia en vasijas de agua, con intención decorativa y práctica.

El pulido y el rascado

PARA alcanzar mayor brillo, la superficie de arcilla debe ser todo lo lisa posible. Cuando la arcilla está todavía húmeda, las irregularidades y las marcas producidas por herramientas o dedos pueden alisarse y pulirse con facilidad. Si bien muchos artesanos emplean una pieza de goma comercializada con forma de media luna, otros deben improvisar: por ejemplo, los alfareros mexicanos usan un trozo de cuero o fiel-

tro de un sombrero viejo y, en Uganda, los nyoro usan un pedazo de tela de corteza. Conforme la arcilla se seca, puede recurrirse a una herramienta más contundente para rascar la superficie: por ejemplo, un cuchillo de media luna, un trozo de hoja de sierra o, en África, un fragmento de corteza de calabaza. Los alfareros acoma de Nuevo México (Estados Unidos) alcanzan a menudo una superficie uniforme con un trozo de papel de lija.

ARRIBA, IZQUIERDA; Y ARRIBA, DERECHA: *Piedras pulidas del suroeste de Estados Unidos utilizadas para bruñir cerámica; bruñendo arcilla a dureza de cuero con el dorso de una cuchara.*

ABAJO, IZQUIERDA; Y ABAJO, DERECHA: *Cántaro con incisiones y bruñido (Mozambique); vasija bruñida por Marta Ortiz (Chihuahua, México). Su decoración se inspira en las piezas realizadas por alfareros mogollón-anasazi (1300-1500) halladas en las excavaciones de Casas Grandes.*

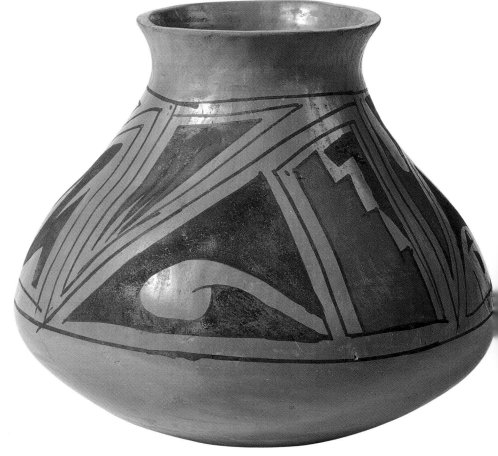

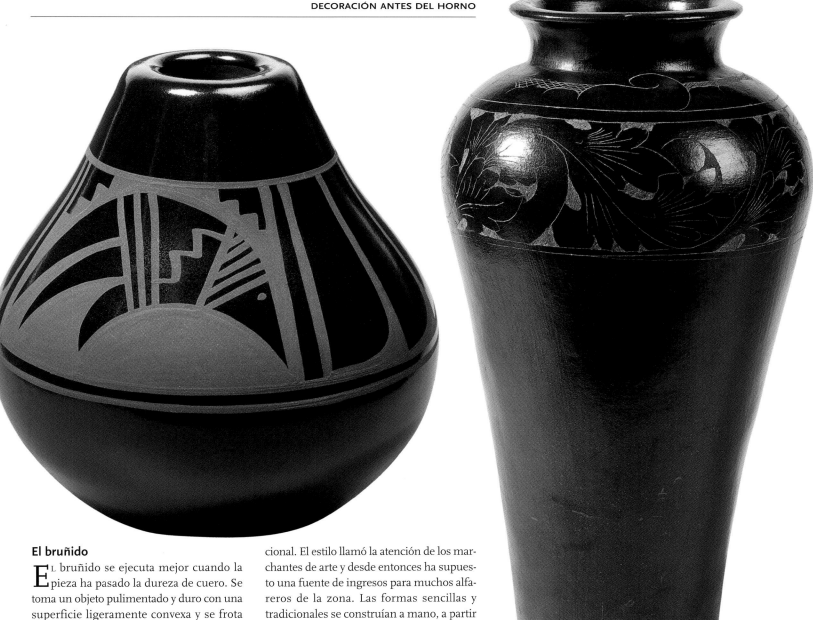

El bruñido

El bruñido se ejecuta mejor cuando la pieza ha pasado la dureza de cuero. Se toma un objeto pulimentado y duro con una superficie ligeramente convexa y se frota con insistencia hasta que la pieza brille. Las piedras pulidas por un río son el utensilio más empleado, pero también puede ser apropiado un hueso o el dorso de una cuchara. En Argentina, ¡algunos alfareros prefieren una bombilla!

San Ildefonso, negro sobre negro

María Martínez, que acabó convirtiéndose en una de las alfareras más respetadas del mundo, pasó toda su vida en el entorno humilde de San Ildefonso Pueblo, cerca del río Bravo, en Nuevo México (Estados Unidos). En 1919, ella y su marido, Julián, desarrollaron un estilo nuevo y característico usando tecnología sencilla y tradi-

cional. El estilo llamó la atención de los marchantes de arte y desde entonces ha supuesto una fuente de ingresos para muchos alfareros de la zona. Las formas sencillas y tradicionales se construían a mano, a partir de arcilla local, y después se pulían cuidadosamente con un guijarro. Con engobe elaborado a partir de la misma arcilla se pintaba sobre la superficie un diseño, normalmente una serpiente de agua o plumas desplegadas, y se dejaba sin bruñir. En el patio trasero, cuando había suficientes piezas listas, la familia Martínez las cubría con trozos de chatarra, como tapacubos y otras partes de coches viejos, y encendía un fuego con estiércol que podía alcanzar temperaturas de hasta 760 °C. El montón se cubría entonces con estiércol en polvo, lo que creaba una atmósfera reductora que teñía las piezas de negro. El resultado eran vasijas monocromas en las que el cuerpo era brillante y el área pintada, mate.

ARRIBA, IZQUIERDA: *Vasija cocida en atmósfera reductora por Manuel Adakai, nacido en Utah (Estados Unidos) y de ascendencia navaja y de Santa Clara. El color más claro se consigue pintando la pieza con engobe sobre el fondo bruñido.*

ARRIBA, DERECHA: *Vasija bruñida y cocida en atmósfera reductora con decoración esgrafiada (isla indonesia de Lombok).*

ARRIBA: VASIJA ANGLOSAJONA BRUÑIDA CON DECORACIÓN ESTAMPADA (400-650 D. DE C.).

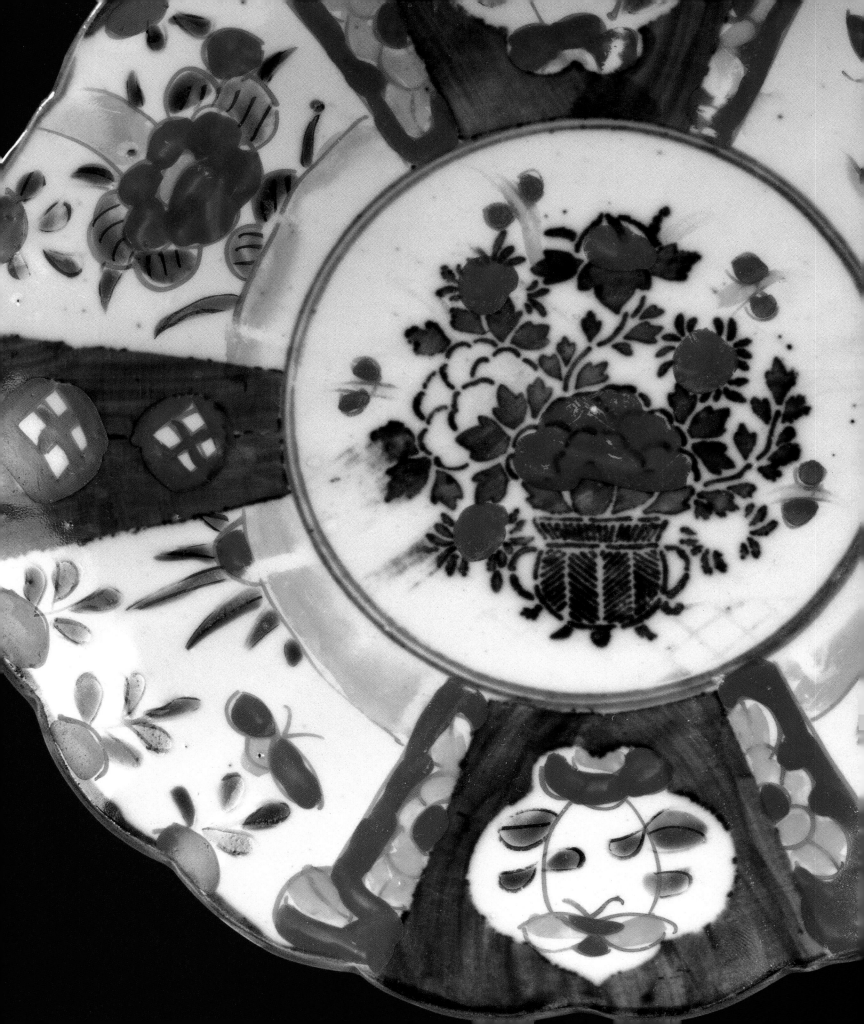

LA COCCIÓN

CUATRO

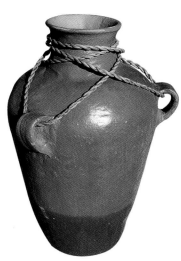

EXTREMO IZQUIERDO: *Plato japonés de porcelana (Imari).*
ARRIBA, IZQUIERDA: *Pote turco de arcilla común para yogur.*
ARRIBA, DERECHA: *Elefante votivo cocido en atmósfera reductora procedente de Bangladesh.*
IZQUIERDA: *Vasija de agua elaborada con arcilla común procedente de Acatlán (Puebla, México).*

DERECHA: *Jarra de gres esmaltada con ceniza (Stephen Parry, Inglaterra).*
EXTREMO DERECHO: Moongazing hare, *pieza de rakú realizada por John Hine (Inglaterra).*

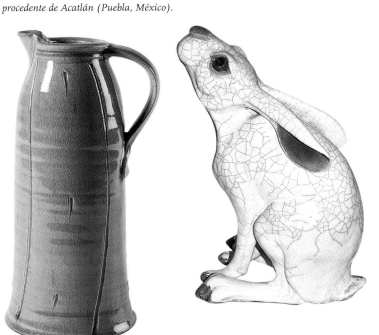

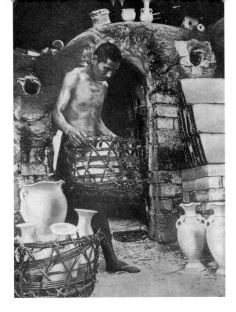

LA COCCIÓN

L A MAYOR virtud de la arcilla como material es que en estado crudo es fácil de traba-
jar y moldear, pero una vez que se ha expuesto al calor del fuego se vuelve dura,
rígida y permanente.

*A*RRIBA, IZQUIERDA; ABAJO, IZQUIERDA; ABAJO,
IZQUIERDA: *Sacando porcelana de una celda de
horno en Kioto (Japón); metiendo piezas en un
horno empozado en Bagdad (Iraq); cerámica de
arcilla común a la venta en una feria a las afueras
de Delhi (India).*

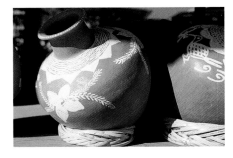

LOS CAMBIOS QUÍMICOS

L A ARCILLA sin cocer, por muy experta que sea la manipulación, resulta vulnerable, ya
que se vuelve flácida y desmorona cuando está demasiado húmeda, o se agrieta y
derrumba cuando está demasiado seca. Al exponer la arcilla a una temperatura por
encima de 600 °C se produce un cambio químico irreversible en el que toda la humedad
desaparece de la arcilla y ésta se convierte en cerámica: las partículas se fusionan para siem-
pre como la piedra. Incluso cuando se muele para obtener chamota arenosa, la arcilla coci-
da ya no vuelve a ser plástica cuando se mezcla con agua; en este estado, su única utilidad
para el alfarero es como temple para abrir el cuerpo de la arcilla.

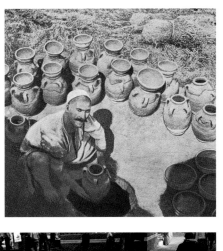

EL COMBUSTIBLE

L A ELECCIÓN del combustible para cocer cerámica se limita a los materiales disponi-
bles en el lugar en el que está instalado el taller. Los indios pueblo de Nuevo México
(Estados Unidos) cuecen sus piezas en pequeños hoyos excavados en el suelo y ali-
mentan la hoguera con boñiga de vaca secada al sol. Las enormes *pithoi* cretenses suelen cocer-
se con huesos de aceitunas machacados. En el estado mexicano de Puebla el combustible pue-
de contener farfolla de maíz y espinas de cactus. En los hornos *mantou* del norte de China
se empleaba carbón y en el norte de África se usan a veces neumáticos como combustible.

Aunque hoy es a menudo relegada por la electricidad en los países desarrollados, el com-
bustible más eficaz y usado ha sido y es la madera. Antiguamente, muchas alfarerías mante-
nían sus propios bosques para garantizarse el suministro. La leña debe estar totalmente seca
para evitar que la humedad entre en la atmósfera del horno, y es mejor que sea resinosa, ya que
así producirá mayor calor. Mientras que en China y Japón prefieren el pino, en el norte de Perú
obtienen temperaturas superiores a 950 °C con madera de zapote, y las temperaturas más ele-
vadas —que pueden alcanzar los 1100 °C— se consiguen con leña de algarrobo.

Los grandes centros industriales de producción cerámica se establecen donde existe un
suministro importante de arcilla y combustible: así, el gran centro de porcelana chino de Jing-
dezhen se encuentra cerca de colinas ricas en caolín y está rodeado de bosques de pino.

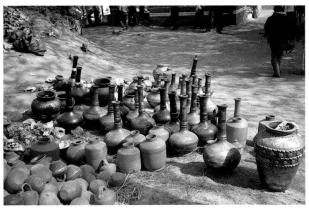

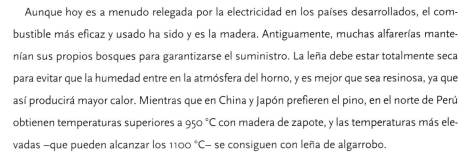

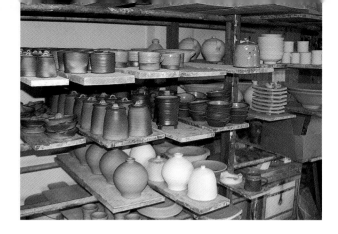

LOS ACCIDENTES

L A COCCIÓN es una empresa arriesgada y a menudo descorazonadora, ya que pueden ocurrir muchos desastres. Uno de los posibles *peligros* es la rápida expansión de la humedad de la arcilla, que provoca explosiones; para evitarlo, las piezas deben estar completamente secas y calentarse despacio. También puede producir estallidos la expansión de burbujas de aire atrapadas, algo que es posible evitar amasando bien la arcilla y realizando un pequeño agujero en todas las formas huecas. Los cambios bruscos de temperatura debidos a corrientes de aire pueden hacer que la pieza se raje y se separen trozos. Muchos de estos problemas pueden evitarse cerrando el horno y subiendo y bajando el calor gradualmente.

El mismo calor también puede causar dificultades. Si la temperatura de cocción no es suficientemente alta, la vasija de arcilla no se fundirá adecuadamente y quedará disgregada en láminas o con escamas. Por otra parte, si la temperatura es excesiva (sobre todo en una cocción de esmalte), todas las piezas que estén en contacto pueden fundirse y quedar pegadas entre sí en una masa inextricable.

ARRIBA; CENTRO, IZQUIERDA; EXTREMO INFERIOR, IZQUIERDA; Y ABAJO, DERECHA: *Vasijas crudas, bizcochadas y esmaltadas en el estudio de Stephen Parry (Norfolk, Inglaterra); cuencos modelados a pellizcos, dañados por un aumento súbito de temperatura durante la cocción; cerámicas fundidas a una temperatura demasiado alta; jarra de agua tunecina cocida a baja temperatura: la superficie no fusionó correctamente y presenta escamas.*

EN LA OTRA PÁGINA, ARRIBA, DERECHA: *Vasija de arcilla común cocida con madera y decorada con engobe procedente de Oaxaca (México); pithoi cretenses cocidos con huesos de aceitunas machacados como combustible.*

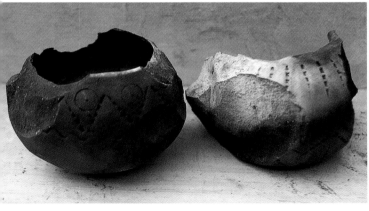

LA COCCIÓN AL AIRE LIBRE

Existen testimonios arqueológicos en Hungría y Francia de que nuestros antecesores usaban hogares hace 350000 años y se ha supuesto que el estado alterado de la arcilla, endurecida por el fuego, fue probablemente la inspiración para el primer uso de la tecnología cerámica. La técnica de cocer la arcilla en una hoguera se utiliza aún en el África subsahariana, América, la India y el sureste asiático. No hace falta ninguna estructura permanente, sólo un aporte suficiente de combustible.

Izquierda: *Figura del dios hindú Ganesh procedente de la India realizada con planchas de arcilla y cocida al aire libre con madera y estiércol.*

Derecha: *Candelabro pintado para el Día de los Muertos (Oaxaca, México) cocido con leña como combustible.*

CUATRO

La técnica

Una hoguera debe prepararse con cuidado para garantizar que la temperatura suba poco a poco y se extienda uniformemente. El aire debe ser seco, sin viento que pueda producir cambios bruscos de temperatura, pues se podrían rajar las piezas. El combustible se extiende en el suelo, a menudo en un hoyo poco profundo y las vasijas se apilan encima con cuidado; después se cubren con más combustible y, por último, se cubre todo con fragmentos de cerámica vieja. El combustible varía según la flora y la fauna locales. Por ejemplo, las zulúes colocan las vasijas en una cama de hojas de áloe y después las cubren con hierba seca; en el norte de Perú usan leña de zapote, que arde a temperatura constante; y en Nuevo México (Estados Unidos), el combustible tradicional de los alfareros es el estiércol de vaca, recogido por ellos durante el verano. Una vez encendida la hoguera, la temperatura puede subir hasta 800 °C en media hora y las vasijas pueden estar cocidas en una hora. Después, necesitan tiempo para enfriarse poco a poco, antes de ser retiradas de las cenizas.

María Martínez (1884-1980), de San Ildefonso Pueblo (Nuevo México), actualmente considerada como uno de las mejores alfareras del mundo, empleaba un método que permitía un poco más de control. Primero, depositaba las vasijas en una rejilla sobre una cama de palos secos y las cubría con

chatarra para proteger las vasijas del contacto con las llamas producidas por la capa de estiércol colocada en la parte superior. Por último, todo el montículo era cubierto con estiércol en polvo para lograr una atmósfera reductora.

La arcilla y el templado

La subida rápida de temperatura que se produce en una hoguera puede hacer que el contenido de humedad de la arcilla hierva y se expanda rápidamente, con lo que la vasija, a menudo, estalla. Para evitarlo, las piezas se construyen con un cuerpo de arcilla mezclado con un temple mineral u orgánico que mantenga pasos abiertos por los que pueda escapar el vapor.

Los resultados

La cocción al aire libre, sometida a fuerzas impredecibles incluso para técnicos experimentados, puede suponer la pérdida de muchas vasijas, y las que sobreviven son a menudo frágiles debido a las bajas temperaturas que se consiguen. Pero la alfarería es parte importante de la vida cotidiana: hay que satisfacer la continua demanda de nuevos cacharros y, con frecuencia, como resultado de la práctica constante se alcanza una gran habilidad

para elaborar vasijas y recipientes con paredes finas y compactas.

Las hogueras pueden emplearse para producir atmósferas tanto oxidantes como reductoras, y el color de la arcilla puede variar entre rojo brillante y blanco. Debido a los problemas para mantener el calor y el oxígeno, pueden aparecer manchas en el color. Las zonas chamuscadas por el contacto con las llamas, conocidas como *nubes de humo* en Nuevo México, son muchas veces apreciadas por su belleza, por lo que en muchos lugares se intenta provocar este afortunado *accidente* colocando con cuidado las vasijas o metiendo en el fuego piñas, que arden rápidamente.

ABAJO, DERECHA: *Recipiente de Burkina Faso cocido en atmósfera reductora. Las cocciones del oeste de África, comunales por tradición, pueden incluir cientos de vasijas.*

ARRIBA: *Apilando ladrillos para cocer al aire libre en Bissau (India).*

ABAJO, IZQUIERDA: *Vasija de cerámica negra cocida con estiércol de vaca por Cynthia Starflower, miembro de la familia Martínez de San Ildefonso Pueblo (Nuevo México, Estados Unidos). Durante la cocción, los alfareros pueblo protegen sus vasijas de las llamas con trozos de chatarra. El montón de vasijas y combustible suele tener aproximadamente un metro de diámetro.*

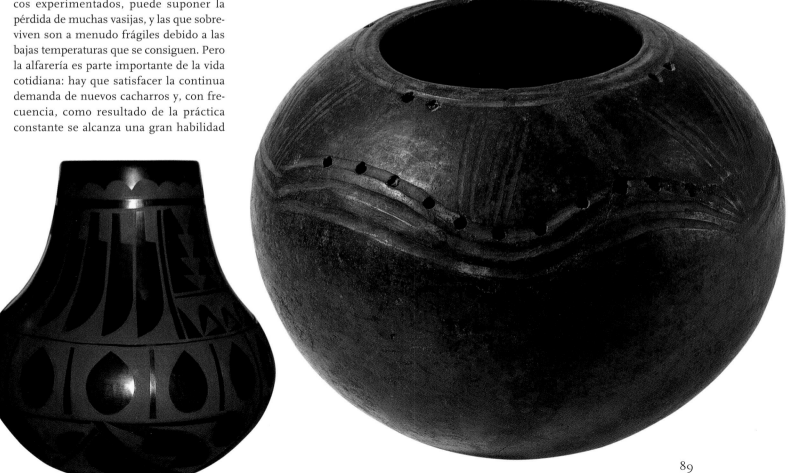

89

HORNOS

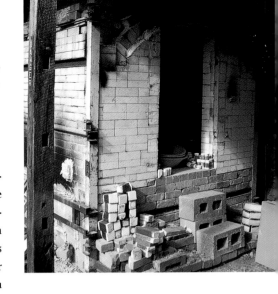

EL HORNO es un avance técnico en la cocción de la cerámica, ya que permite mayor control de la temperatura y la atmósfera. El aumento gradual del calor garantiza que se rompan menos vasijas y además se alcanzan mayores temperaturas, lo que produce piezas más fuertes. La corriente de aire y los gases calientes también pueden controlarse para evitar corrientes súbitas y repartir el calor de manera uniforme alrededor de las vasijas colocadas en el horno. La medida de la cantidad de oxígeno presente permite dominar los cambios de color que provocan la oxidación y la reducción. Aunque una cocción a baja temperatura en una hoguera puede llevar menos de una hora, para cocer a temperaturas altas en un horno grande podrían necesitarse hasta dos semanas, como ocurre con los hornos escalonados japoneses, en los que pueden meterse 100000 vasijas.

ARRIBA: *Cocción con leña en un horno de tiro transversal, construido para su propio uso por Stephen Parry (Norfolk, Inglaterra).*

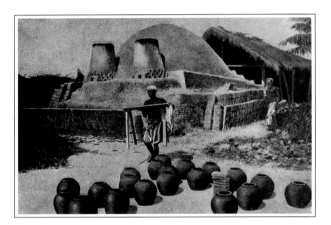

La tecnología primitiva de los hornos

PARA evitar el daño provocado por las corrientes de aire, las cochuras sencillas suelen realizarse en un pozo rodeado por un muro (método todavía usado en el sur de la India) o cubiertas con una especie de techo que puede estar realizado de fragmentos de arcilla, como en Nigeria, o de trozos de chatarra, como en Nuevo México (Estados Unidos). En el antiguo Egipto, las vasijas se hacían descender hasta una rejilla perforada antes de cerrar la parte superior con fragmentos o arcilla.

Los hornos cónicos y ascendentes

EL horno cónico que usaban los romanos se estrecha hacia la punta y sube hasta una chimenea que crea una fuerte corriente de aire ascendente y aspira así el calor a través de la cámara de cocción. Al introducir gas caliente del fuego situado por encima de la cámara y aspirarlo hasta la chimenea a través de un tiro situado en la parte inferior, se crea una corriente descendente que mantiene el calor durante más tiempo.

Durante el período de los Reinos Combatientes (403-221 a. de C.), los chinos des-

ARRIBA: *Horno de celdas para gres y porcelana (Vietnam).*

ABAJO, IZQUIERDA: *El alfarero inglés Philip Leach junto a su horno eléctrico, que usa sobre todo para cocer arcilla común.*

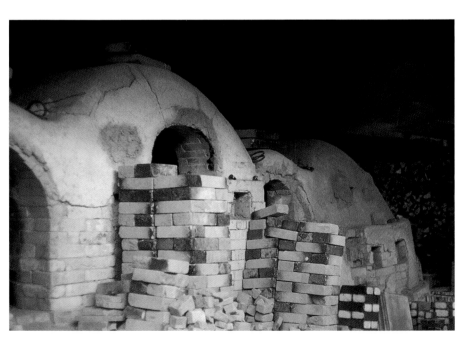

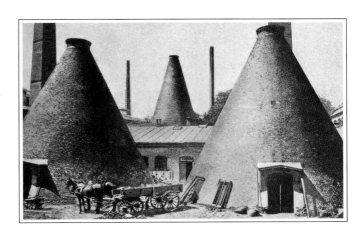

IZQUIERDA: *Horno eléctrico. En la puerta se pueden apreciar las mirillas para observar el estado de cocción.*

EXTREMO SUPERIOR, DERECHA: *Hornos de ladrillo cónicos de la Real Fábrica de Porcelana de Copenhague (Dinamarca).*

ABAJO, IZQUIERDA: *Conos pirométricos utilizados durante una cocción de arcilla común. El de la derecha se ha derretido, lo que indica que la temperatura sobrepasaba los 1010 °C, mientras que el de la izquierda sigue recto, lo que indica que la temperatura no ha alcanzado los 1060 °C.*

cubrieron la eficacia de un horno construido en una caverna o cámara alargada excavada en un terraplén, alimentada con fuego en la parte inferior y con un tiro en la parte superior. Este sistema quedó pronto superado por una cámara de ladrillo construida en dirección ascendente. Este horno, conocido como *horno de dragón,* era una estructura larga en la que el fuego y el humo salían por unos agujeros situados en los laterales; en ellos, la poderosa corriente de aire podía elevar las temperaturas a más de 1200 °C, lo que permitía la fabricación de gres. En el siglo V, unos prisioneros de guerra coreanos construyeron los primeros hornos japoneses de celdas (*ana-gama*), que son cámaras abovedadas construidas sobre un canal excavado en una pendiente. El gres cocido en estas cámaras adquiría una capa de ceniza de leña que caía desde arriba y creaba una cubierta sencilla pero atractiva.

Los accesorios del horno

LAS cochuras con combustible macizo requieren supervisión constante: el ojo experimentado puede juzgar el estado de calor y la atmósfera por el color y la textura del humo y la llama. Los modernos hornos eléctricos están equipados con pirómetros y medidores, pero se puede también calcular la temperatura del horno observando los conos pirométricos a través de una mirilla. Los conos se usan de tres en tres, y cada uno se reblandece y dobla a temperatura distinta.

CENTRO, DERECHA: *Soportes para estanterías de horno. Las estanterías reducen la necesidad de contacto con las superficies esmaltadas.*

EXTREMO INFERIOR, DERECHA: *Horno de leña experimental construido por Harry Juniper y otros alfareros de Devon (Inglaterra).*

EN LA OTRA PÁGINA, ABAJO, DERECHA: *Celdas escalonadas de un horno de leña en Bizen (Japón). Los hornos japoneses suelen ser lo bastante grandes como para cocer varios miles de vasijas a la vez, y alcanzan altas temperaturas con facilidad.*

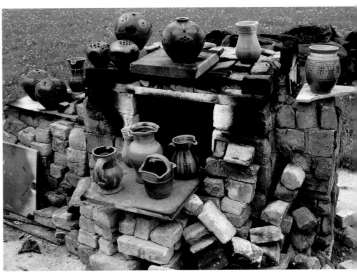

Es preciso almacenar las piezas en el horno de modo que el calor pueda fluir libremente y las superficies esmaltadas no se rocen. Para ello, pueden usarse estanterías de arcilla refractaria, y separar las piezas disponiéndolas sobre unos pies o *patas de gallo.* Las vasijas más delicadas pueden protegerse de las llamas poniéndolas dentro de un contenedor de cerámica refractaria.

LA ARCILLA COMÚN

LA MAYORÍA de las arcillas que se encuentran en la naturaleza madura al cocerse a temperaturas entre 950 y 1150 °C. La arcilla se endurece, pero como no se vitrifica por completo sigue siendo relativamente porosa. Como además la arcilla es un material muy extendido y la temperatura necesaria para su cocción no resulta difícil de alcanzar, se trata del medio cerámico más utilizado en el mundo.

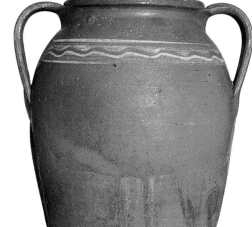

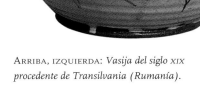

La decoración

HAY tantos pueblos que producen cerámica de arcilla que el estilo de decoración varía enormemente, y va desde la alteración de la superficie con raspados e impresiones a la aplicación de diseños con engobes y esmaltes que se funden bien con la superficie semiporosa. Los ensayos con estas posibilidades han llevado al desarrollo de muchos tipos de cerámica importantes, como la cerámica engobada del norte de Europa y la decoración esgrafiada de Irán. La atractiva paleta de colores minerales disponible para cocer a estas temperaturas también es la responsable de la cerámica *rústica* del Mediterráneo y los sofisticados azulejos turcos creados en Iznik a partir de finales del siglo xv.

El uso

LA arcilla común, fácil y barata de producir, se emplea en un abanico muy amplio de piezas funcionales y cotidianas como vasijas para beber, transportar o almacenar líquidos y ollas para cocinar y servir alimentos. La cualidad semiporosa del cuerpo permite que tenga lugar cierto grado de evaporación, por lo que el líquido contenido se mantiene fresco; incluso las vasijas que se hayan esmaltado para evitar filtraciones pueden dejarse sin barnizar alrededor del cuello con este propósito. Los poros abiertos también permiten el paso rápido de aire y humedad, lo que

ARRIBA, IZQUIERDA: *Vasija del siglo XIX procedente de Transilvania (Rumanía).*

ARRIBA, DERECHA: *Tetera de arcilla común realizada por Frannie Leach decorada con engobe y óxidos (Devon, Inglaterra).*

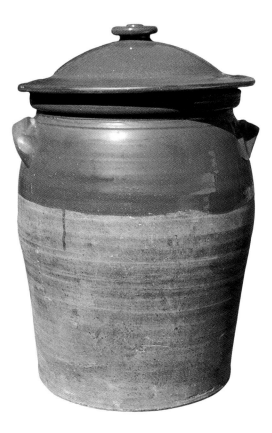

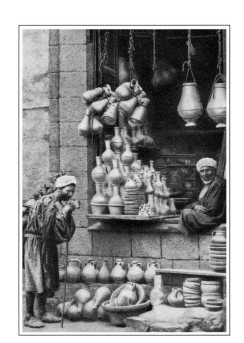

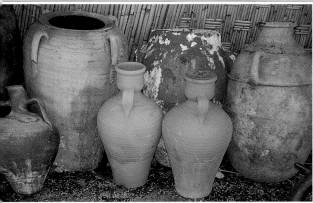

supone una ventaja, ya que es menos probable que una olla se raje cuando se caliente sobre el fuego o en el horno.

La terracota

EL término *terracota*, usado desde tiempos antiguos, deriva del latín *terra cocta*, 'tierra cocida'. Se utiliza para describir piezas sin esmaltar que se hayan cocido a baja temperatura. Habitualmente de un cálido color rojizo, se emplea mucho para esculturas, adornos de jardín y tiestos, así como en ladrillos y detalles arquitectónicos.

El bizcochado

AUNQUE es posible esmaltar y cocer piezas crudas de una sola vez, en la actualidad suele ser más corriente efectuar una primera cocción para dar a la pieza cierta fuerza y porosidad antes de aplicar una capa de esmalte. Este proceso, conocido como *bizcochado,* supone que la temperatura del horno esté entre 980 y 1100 °C, según el tipo de arcilla empleada. La palabra *bizcocho* o *biscuit,* en francés (de *biz* y *coctus,* 'cocido dos veces'), indica que es la primera de dos cochuras, si la pieza va a esmaltarse; también podría ser una referencia a la textura crujiente de la arcilla. El término también puede usarse para describir los cacharros que se hayan cocido de esta forma una vez pero sigan sin esmaltarse, como las caras y manos de algunas muñecas o los moldes que los romanos empleaban para fabricar lámparas.

EN LA OTRA PÁGINA, ABAJO, IZQUIERDA: *Gran vasija inglesa de arcilla común.*

EN LA OTRA PÁGINA, ABAJO, DERECHA: *Cerámica a la venta en El Cairo (Egipto).*

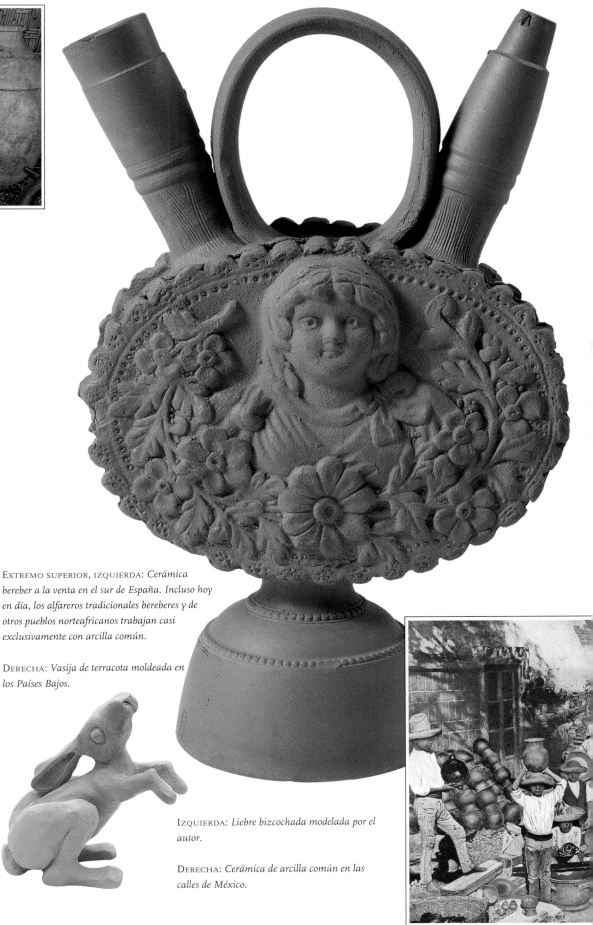

EXTREMO SUPERIOR, IZQUIERDA: *Cerámica bereber a la venta en el sur de España. Incluso hoy en día, los alfareros tradicionales bereberes y de otros pueblos norteafricanos trabajan casi exclusivamente con arcilla común.*

DERECHA: *Vasija de terracota moldeada en los Países Bajos.*

IZQUIERDA: *Liebre bizcochada modelada por el autor.*

DERECHA: *Cerámica de arcilla común en las calles de México.*

EL RAKÚ

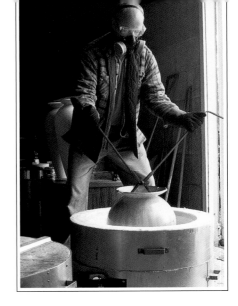

E L RAKÚ es una técnica muy atractiva, en la que la cocción de una pieza esmaltada puede realizarse en tan sólo una o dos horas. Resulta de lo más original: las vasijas se introducen en un horno previamente calentado y se retiran del calor tan pronto como el esmalte se haya derretido y madurado.

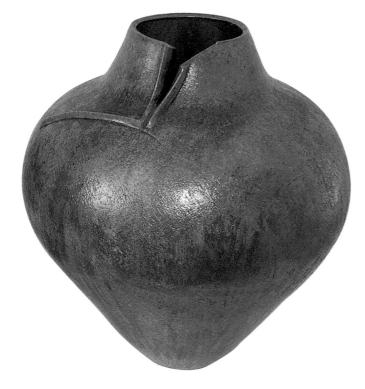

La ceremonia del té

D URANTE el siglo XVI, la filosofía del budismo zen y la ceremonia del té ejercieron gran influencia sobre la cerámica japonesa; aunque ésta era muy estilizada, concentraba la atención en la belleza de lo sencillo y natural. Los maestros y amantes del té coleccionaban accesorios que reflejaban estas cualidades. El gran maestro Sen no Rikyu (1522-1591) contrató los servicios de un azulejero llamado Chojiro para modelar y cocer cuencos de té. Los resultados de esta rápida cocción fueron tazas gruesas realizadas a mano, bañadas en un esmalte rojo o negro que tenía el encanto rústico buscado. Las paredes gruesas protegían las manos del calor del té, mientras que el esmalte burbujeante resultaba agradable sobre los labios. Los resultados tuvieron tanto éxito que Toyotomi Hideyoshi, un importante hombre de estado de la época, bautizó a esta nueva cerámica como *juraku* por uno de sus palacios, y en 1598 entregó un sello a Chojiro con la forma abreviada *raku*, que éste adoptó como apellido familiar. *Raku* significa 'alegría' o 'tranquilidad'. La familia Raku continúa trabajando con éxito en Kioto, quince generaciones más tarde. Otros artesanos de la época, como Honami Koetsu, también investigaron la técnica.

La cerámica de estudio

E L influyente alfarero británico Bernard Leach, que pasó muchos años en Japón, aseguraba que su fascinación por la arcilla comenzó en una fiesta a la que asistió en Tokio. Mientras se calentaba un pequeño horno de rakú, los invitados fueron animados a decorar vasijas sin esmaltar. Éstas se secaron al lado del horno, se cocieron rápidamente y después se usaron para beber té, todo ello en el espacio de una hora. Después, Leach estudió cerámica en Japón durante varios años, y más tarde introdujo el rakú en el mundo occidental, cuando volvió a Inglaterra en la década de 1920. Ha sido una de las técnicas favoritas de los alfareros de estudio, desde entonces, debido a la cantidad de efectos que se pueden obtener, incluida la amplia gama de colores que pueden producirse con los esmaltes cocidos a bajas temperaturas. La cochura es tan breve que exige un equipo mínimo y el coste del combustible es bajo.

ARRIBA, DERECHA: *El ceramista inglés Stephen Murfitt lleva ropa ignífuga para retirar una gran vasija de rakú de su horno.*

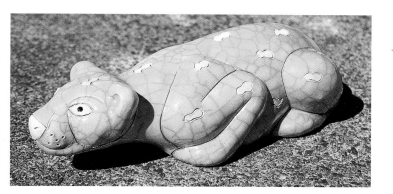

La técnica

En una cocción normal, las vasijas del horno se calientan lentamente para secar toda el agua que permanece en la arcilla, un proceso que también provoca cierta contracción. Aumentar la temperatura con demasiada rapidez puede hacer que las piezas se rajen, ya que éstas se contraen en poco tiempo, o producir estallidos porque la humedad atrapada no puede salir. Los cambios bruscos de temperatura de una cocción rakú serían desastrosos si no se tomaran las debidas precauciones: mezclar el cuerpo de arcilla con temple mineral molido, como cuarzo, arena o chamota, en una proporción de dos a uno aproximadamente. Así se reduce la cantidad de agua encerrada en la arcilla y también se abre la estructura, dejando pasar el aire y la humedad. Hoy día, los objetos que van a recibir una cocción rakú suelen protegerse aún más con un bizcochado inicial. Las vasijas se introducen en el horno caliente con unas tenazas, se cuecen en un intervalo de temperatura de 800 a 1100 °C y se retiran con las tenazas tan pronto como haya madurado el esmalte.

Al transferir las piezas, todavía calientes, a un cubo lleno de serrín o virutas y atmósfera reductora, se obtiene un amplio abanico de efectos decorativos como el lustre, el esmalte craquelado y el ennegrecimiento por humo.

EN LA OTRA PÁGINA, IZQUIERDA: *Vasijas inglesas de rakú elaboradas por Stephen Murfitt. El acabado de lustre se consigue mediante reducción sumergiéndolas tras la cochura en un cubo de serrín.*

EN LA OTRA PÁGINA, ABAJO, CENTRO; Y EN LA OTRA PÁGINA, ABAJO, DERECHA: *Cuencos de té con un esmalte grueso fabricados en el taller japonés de la familia Raku (Kioto).*

ARRIBA, IZQUIERDA, Y ARRIBA, CENTRO: *Leopardo y suricata de rakú moldeados. Ambos se han elaborado en la alfarería Fenix Raku de Sudáfrica. A las bajas temperaturas de cocción del rakú es fácil conseguir colores brillantes.*

DERECHA; EXTREMO DERECHO; Y ABAJO: *Sello de la familia Raku que va estampado en la base de sus productos; liebre de rakú realizada por Larson Rudge (Inglaterra). Las áreas sin esmaltar del rakú son habitualmente granulosas debido a la arcilla tosca que se requiere para resistir el choque térmico; pequeña liebre de rakú firmada por el alfarero británico John Hine.*

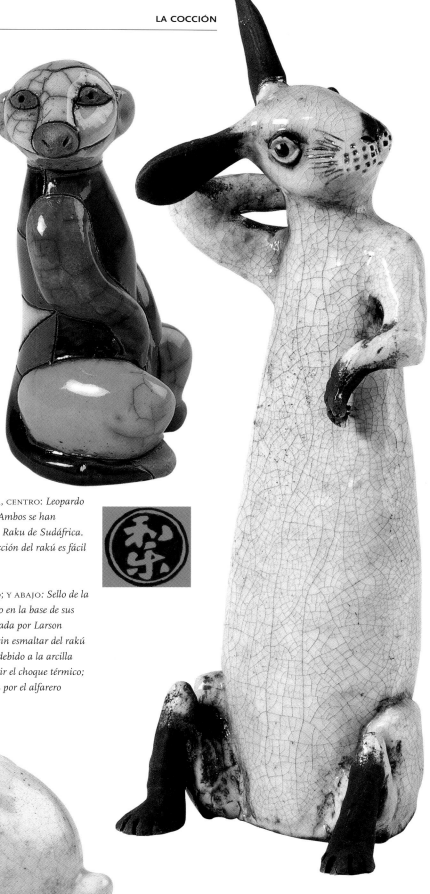

EL GRES

Elル GRES, que semeja el color y la textura de la roca, se elabora con arcillas refractarias cocidas a una temperatura de entre 1200 y 1400 °C. Con este calor, la arcilla se vitrifica con alta densidad, volviéndose impermeable y lo bastante dura como para hacer saltar una chispa del acero. El gres tiene color mate y natural, con algunas excepciones, como los productos de arcilla roja de Yixing (China), imitados en la Inglaterra del siglo XVII por los hermanos Elers.

ARRIBA; E IZQUIERDA: *Jarra alemana de gres con decoración azul bajo cubierta; botella de ginebra de gres neerlandesa.*

ABAJO, IZQUIERDA: *Cerámica roja de gres sin esmaltar (Yixing, China).*

ABAJO, DERECHA: *Cuencos torneados de gres encontrados en Vietnam.*

Las arcillas de gres

PARA la fabricación del gres se usan arcillas secundarias, ya que son pobres en fundentes como sosa, calcio y óxidos de hierro –que bajan el punto de fusión– y ricas en impurezas como sílice o alúmina –que se funden con la arcilla y permiten que el cuerpo se vitrifique sin desmoronarse cuando se cuece a alta temperatura–. Estas partículas pueden aparecer como manchas granulosas y de distinto color en la superficie.

El gres en Oriente

EL gres apareció por primera vez en China durante la dinastía Zhou (entre los siglos X y III a. de C.), como resultado de los avances en la tecnología de los hornos, que aumentaron el tiro y mejoraron la retención del calor, con lo que se podían alcanzar temperaturas superiores. Las cocciones de gres duraban varios días en lugar de las horas que antes bastaban para la arcilla común. Muchas de estas piezas estaban fabricadas

y decoradas a imitación de los bronces de la época: llevaban motivos grabados o incisos y relieves moldeados. Otras vasijas se decoraban con esmaltes sencillos, obtenidos espolvoreando la superficie con ceniza de madera o feldespato, que se fundían y resbalaban. Las técnicas chinas se extendieron poco a poco a través de Oriente y culminaron en el gres de la dinastía Song (960-1279) y las piezas de esmalte celadón de la dinastía Koryo de Corea (918-1392).

El gres en Occidente

A MEDIADOS del siglo XIV, en Renania (Alemania), zona caracterizada por su arcilla gris arenosa y el abundante suministro de madera, la cerámica se cocía a temperaturas superiores a 1300 °C en un nuevo estilo de horno horizontal, con un agujero de carga inferior. Dado que los esmaltes de plomo habituales no podían resistir el calor, muchas de las primeras piezas alemanas quedaban sin esmaltar, pero se decoraban,

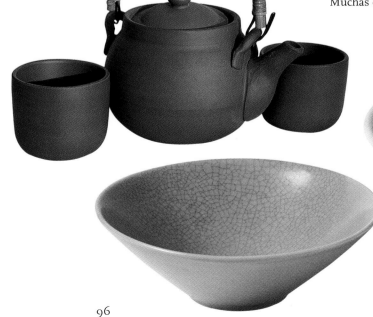

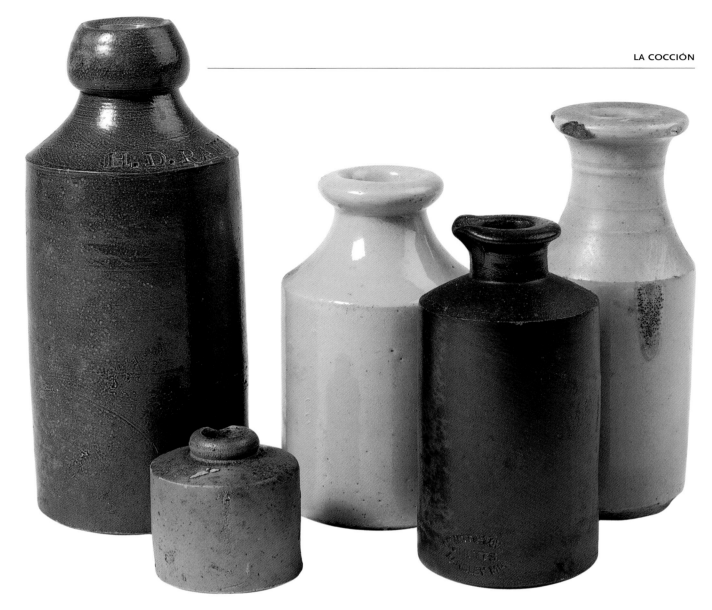

ARRIBA: Vasija con motivo esgrafiado, dinastía Song de China (siglo XI d. de C.).

ARRIBA: *Colección de botellas inglesas de gres para tinta y refrescos.*

como el primitivo gres chino, con motivos tallados, en relieve o grabados. El primer esmalte de las vasijas alemanas se consiguió con sal, que cubría las piezas con una película fina y transparente y se utilizaba con frecuencia sobre la antigua decoración en relieve. La introducción de la nueva y lucrativa técnica en Inglaterra se vio acompañada de un feroz litigio, cuando la patente concedida por el rey Carlos II a John Dwight en 1671 fue infringida por rivales como los hermanos Elers, deseosos de beneficiarse de la demanda de vajillas resistentes.

El esmaltado

Puesto que está vitrificado y, por tanto, es impermeable, el gres no necesita esmalte y puede dejarse sin aditamentos, bañado con engobe o teñido con óxidos.

DERECHA: *Tetera grande de gres con decoración de óxido (Dinamarca). El color cambia de forma muy curiosa cuando se rellena con agua hirviendo.*

Sin embargo, en la búsqueda de color puede añadirse esmalte al cuerpo bizcochado, lo que suele producir matices apagados, ya que sólo el azul y el rojo siguen vivos cuando se cuecen a altas temperaturas. Hoy en día se pueden encontrar en el mercado tintes más fuertes para las cocciones de gres, pero en el pasado los colores vivos se conseguían con otra cocción para el esmalte, por debajo de 900 °C.

LA PORCELANA

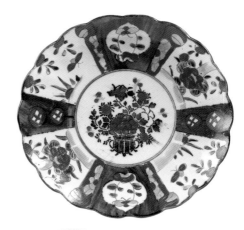

Eᴺ sus viajes alrededor de China, Marco Polo (1254-1324) encontró una cerámica blanca y translúcida que le recordó la concha de un molusco, el cauri, llamado *porcellana* ('cerdito'); de ahí se deriva el actual nombre de la porcelana, uno de los tipos de cerámica más apreciados y copiados del mundo.

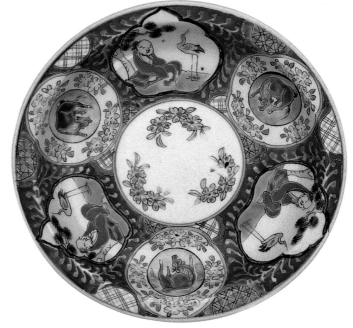

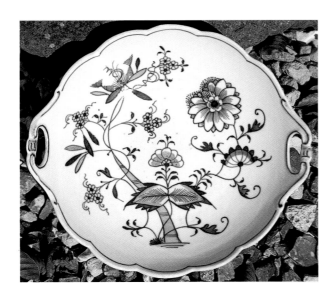

Aʀʀɪʙᴀ; ʏ ᴀʙᴀᴊᴏ: *Plato chino de porcelana con impresión decalcada de dragones; plato de porcelana dura con decoración bajo cubierta realizado en la fábrica de Meissen (Alemania).*

La porcelana en China

Eʟ método para elaborar porcelana se perfeccionó en China en la época de la dinastía Tang (618-906). Entonces, junto con otras arcillas duras y de alta temperatura, era conocida como *tz'u,* y los estetas la apreciaban más por el sonido con que resuena cuando se repiquetea sobre ella que por su translucidez. El cuerpo está formado por caolín —nombre tomado de la fuente original, *Gaoling* ('colina alta')— combinado con una piedra pulverizada compuesta de cuarzo, mica y feldespato (*petuntse,* corrupción de la palabra china *baidunze*). Con la tecnología del horno de dragón, esta mezcla podía cocerse a temperaturas muy altas (1300-1450 °C), que conseguían un acabado duro y vítreo. El secreto de esta técnica era guardado con sumo cuidado. Puede decirse que la porcelana más fina se fabricó durante la dinastía Song (960-1279), pero las piezas más famosas se

produjeron en Jingdezhen durante la dinastía Ming (1368-1644), muchas de ellas decoradas pintando bajo cubierta con azul cobalto o rojo cobre (los únicos colores conocidos en la época que permanecían inalterados cuando se cocían a alta temperatura). Más tarde, las porcelanas Ming fueron decoradas con la paleta más amplia que ofrecían los esmaltes sobre cubierta.

Durante la dinastía Koryo (918-1392), en Corea se fabricaba porcelana; fue un alfarero coreano, conocido en Japón como Kanae Sanpei, quien en 1616 descubrió el caolín en Japón e inició la producción de porcelana en Arita, donde la elaboración de cerámica azul y blanca continúa hasta la actualidad.

Cómo trabajar con porcelana

Sɪɴ añadirle una arcilla más plástica, la porcelana es difícil de tornear y modelar, por lo que suele elaborarse mediante

IZQUIERDA; ABAJO, IZQUIERDA; Y ABAJO, CENTRO: *Jarrón moldeado de porcelana blanda hecho en Inglaterra a partir de un molde datado en 1847; taza inglesa de porcelana de hueso con decoración pintada a mano; plato de porcelana china con decoración de color azul cobalto.*

DERECHA; Y ABAJO, DERECHA: *Jarra alemana de porcelana dura con decoración decalcada y accesorios de peltre; cuenco de porcelana firmado por la alfarera inglesa Elspeth Owen.*

EN LA OTRA PÁGINA, EXTREMO SUPERIOR, DERECHA: *Plato de porcelana (Imari, Japón) con decoración pintada mediante plantilla.*

EN LA OTRA PÁGINA, CENTRO, DERECHA: *Plato de porcelana china realizado para la exportación que imita el estilo japonés, popular entre 1860 y 1890.*

moldes o vaciado. Aunque la porcelana es vítrea y no necesita barniz, puede usarse en combinación con pinturas bajo o sobre cubierta para obtener efectos decorativos. Las figurillas chinas de deidades budistas fabricadas para la exportación en Tê-Hua se bañaban con un barniz espeso y transparente llamado *blanc-de-Chine.*

La porcelana en Occidente

LA demanda de porcelana de Oriente excedía a la oferta, así que los alfareros de Europa y los países islámicos se esforzaron por copiar la porcelana durante cientos de años. Los diversos intentos, como la llamada *porcelana blanda,* recurrían a mezclas bajas en arcilla, pero con gran cantidad de cuarzo molido que vitrificaba a temperaturas inferiores a 1150 °C. En Inglaterra, durante el siglo XVIII, el cuarzo vítreo con ceniza de huesos animales fue sustituido por

una mezcla rica en álcali, y así se produjo un producto vítreo conocido como *porcelana de hueso.* Muy popular para piezas de uso doméstico, se convirtió en un importante artículo de exportación.

En la Alemania del siglo XVIII, un químico, Ehrenfried von Tschirnhausen, y un alquimista, Johannes Friedrich Böttger, descubrieron por fin la receta de la porcelana dura o auténtica, lo que condujo al establecimiento de la primera fábrica de porcelana europea en Meissen, donde existían yacimientos adecuados de arcilla. El secreto, una vez descubierto por trabajadores alemanes, acabó por extenderse a otras zonas de Europa.

LA OXIDACIÓN Y LA REDUCCIÓN

CUATRO

EL CAMBIO más obvio que tiene lugar durante la cocción es el endurecimiento del cuerpo de arcilla y la vitrificación del esmalte, pero también ocurren otras reacciones relacionadas con la cantidad de oxígeno presente en la atmósfera.

Cómo controlar la atmósfera

EN un horno eléctrico el calor se produce sin consumo de oxígeno, pero si se usa gas o combustible sólido el oxígeno se consume conforme arde el combustible, por lo que es necesario asegurar que haya un tiro eficaz y una corriente continua de aire. Si se restringe la cantidad de oxígeno, para alimentar el combustible se absorbe el oxígeno presente en la arcilla. Mientras que en las hogueras al aire libre, habituales en la mayor parte de África y América, esto se consigue cubriendo el fuego y las vasijas con una capa de ceniza o estiércol, en los hornos cerrados se bloquean las ventilaciones. Un alfarero experimentado conoce el estado de la atmósfera observando las llamas durante una cocción. Bernard Leach explicaba este procedimiento estableciendo una comparación entre el horno y una lámpara de aceite con campana de vidrio, en la que la llama suele arder brillante y amarilla;

pero si se cubre la campana y el suministro de oxígeno disminuye, la llama despide más humo.

Los cambios en la arcilla

LAS arcillas sin refinar que usan los alfareros tradicionales, como los zulúes de Sudáfrica, están compuestas de impurezas orgánicas ricas en carbono. En una atmósfera rica en oxígeno la arcilla cocida alcanza un color rosa o rojo como resultado de la presencia de mineral de hierro, pero en una atmósfera reductora el resultado es gris o negro. El cambio de color se produce por el carbon que ardería en una cocción oxidante, pero permanece para colorear la arcilla en una atmósfera reductora. El principio es el mismo que cuando se fabrica carbón vegetal: cocida en una atmósfera sellada, la madera queda sin oxígeno y al quemarse deja como residuo carbono puro y negro. Los útiles de cocina fabricados en

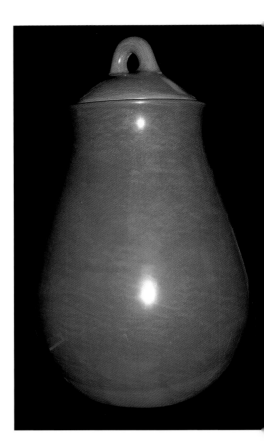

ARRIBA: *Vasija con tapa de Jason Ebelacker (Santa Clara Pueblo, Nuevo México, Estados Unidos). La vasija ha sido bañada con engobe rojo, bruñido y después cocido en atmósfera oxidante. El mineral de hierro se ha vuelto rojo, del mismo modo que el hierro enrojece al oxidarse.*

ABAJO, IZQUIERDA; Y ABAJO, DERECHA: *Botellas de agua de Perak (Malasia) con forma de calabaza. La de la izquierda se coció en atmósfera oxidante, y la de la derecha en atmósfera reductora. El hierro conserva el color gris metálico cuando no está expuesto al aire, de modo que el óxido de hierro presente en la arcilla se vuelve negro o gris cuando la atmósfera está privada de oxígeno.*

La Chamba (Colombia), que deben su color negro al hecho de ser cocidas con estiércol, se venden en todo el mundo.

Los cambios en los óxidos

TANTO el cuerpo de arcilla como los esmaltes pueden colorearse con óxidos que producen tonalidades distintas en diferentes atmósferas. El hierro, como metal, es gris, pero cuando se corrompe en el aire se vuelve orín rojo (óxido de hierro). Durante una cocción en atmósfera oxidante, el óxido crea el color (amarillo, rojo o marrón, según la cantidad), pero si la atmósfera es reductora,

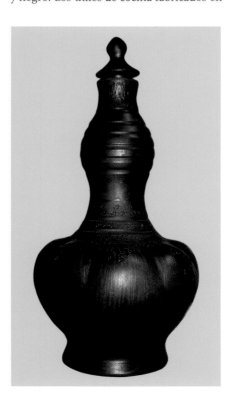

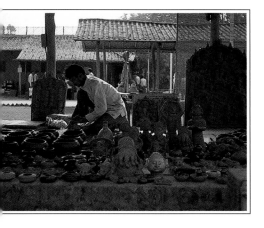

ARRIBA: *Vasijas cocidas en atmósferas oxidante y reductora a la venta en Delhi (India).*

cuando el oxígeno desaparece el óxido vuelve a hierro y aporta un color gris o negro. En las cerámicas con esmalte celadón de China y Corea, que tienen un suave color gris verdoso, existen pequeñas cantidades de hierro. Otro buen ejemplo es el cobre, que en estado metálico es de color rojo anaranjado, pero cuando se expone al aire se vuelve verde (óxido de cobre). Por oxidación, produce tonos verdes, pero por reducción, un rojo intenso conocido como sangre de buey.

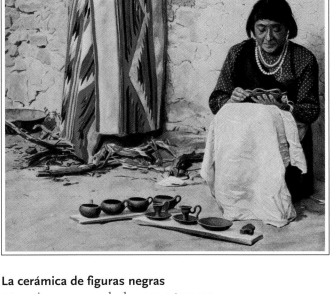

La cerámica de figuras negras

Los jarrones engobados por artesanos atenienses en los siglos VI y V a. de C. requerían una combinación de oxidación y reducción durante la misma cochura, en un horno con temperaturas entre 850 y 1000 °C. Tanto para el cuerpo de arcilla como para el engobe se utilizaba arcilla rica en hierro. En el punto máximo de la cocción, el oxígeno se reducía cerrando los conductos de ventilación y alimentando el fuego, lo que volvía negra la arcilla rica en hierro. A esta temperatura, la potasa presente en el engobe finamente granulado lo hacía fundirse y volverse impermeable al oxígeno. Cuando el horno se enfriaba, se abrían los respiraderos, la atmósfera se volvía oxidante una vez más y el cuerpo tomaba color rojo, pero el engobe impermeable permanecía negro.

ARRIBA: *Cuenco de celadón de Chinatown (Hanoi, Vietnam), cuyo color verde, parecido al jade, se ha conseguido en atmósfera reductora.*

IZQUIERDA: *Jarrón tallado y cocido en atmósfera reductora (Rumanía).*

ARRIBA, DERECHA: *Alfarera pueblo con cerámica cocida en atmósfera reductora (Nuevo México, Estados Unidos).*

ABAJO: *Piezas para cocinar de La Chamba (Tolima, Colombia) ennegrecidas en atmósfera reductora usando estiércol.*

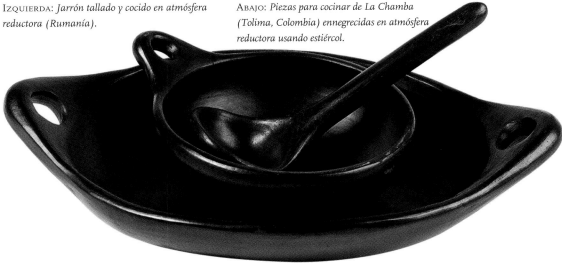

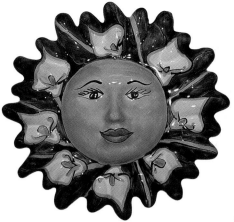

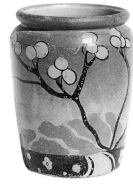

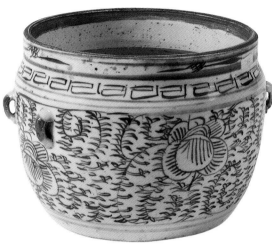

IZQUIERDA: *Panel de azulejos del convento de San Francisco de Lima (Perú); esmaltados con estaño, fueron fabricados en España en 1620.*
ARRIBA, IZQUIERDA: *Sol esmaltado con estaño de Dolores Hidalgo (Guanajuato, México).*
ARRIBA, DERECHA: *Vasija art déco decorada con esmaltes sobre cubierta (principios del siglo XX).*
DERECHA: *Cuenco realizado en Sumatra con pintura bajo cubierta.*
ABAJO, IZQUIERDA: *Plato esmaltado de estaño procedente de Jordania.*
ABAJO, DERECHA: *Botella de gres inglesa con esmalte de ceniza de pino (Stephen Parry).*

ESMALTES

CINCO

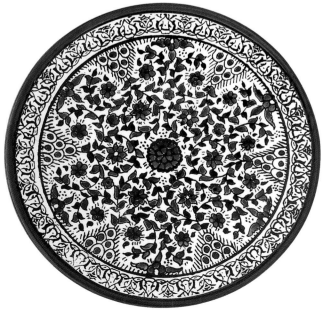

ESMALTES

N ESMALTE o barniz es una capa que se vitrifica en el horno y proporciona a la arcilla un acabado pulido y vítreo. Por esta razón, una vasija esmaltada es impermeable y fácil de limpiar. Al manipular la mezcla del esmalte o intervenir en su aplicación y su cocción pueden crearse muchos efectos puramente decorativos. Como consecuencia, los barnices no sólo se usan sobre arcilla común, sino también sobre gres y porcelana, que no exigen un recubrimiento impermeable, puesto que ya son densos y están vitrificados.

ARRIBA: *Pedernal, una fuente habitual de sílice que proporciona el elemento vítreo de un esmalte.*

IZQUIERDA: *Cuarzo, una fuente de sílice.*

ABAJO, IZQUIERDA: *Herrumbre, una forma de óxido de hierro siempre disponible.*

EXTREMO INFERIOR: *Casiterita, un mineral estannífero, extraído en Cornualles; mineral de hierro; y galena, una forma de plomo.*

HISTORIA

ACIA EL IV milenio a. de C., los egipcios habían desarrollado técnicas para esmaltar la llamada fayenza egipcia o porcelana frita, a la que llamaban *thenet* ('deslumbrante' o 'brillante'). Al observar cómo, durante la cocción, la eflorescencia del cobre y de la sílice en el cuerpo con cuarzo creaba un baño azul brillante o turquesa, los alfareros egipcios empezaron a aplicar una capa espesa de esmalte a la superficie, bañándola o pintándola.

Fue en Mesopotamia donde primero se aplicaron los esmaltes sobre la arcilla. Hacia la Edad del Bronce (1600 a. de C.) se empleaban técnicas que explotaban el bajo punto de fusión del álcali presente en las cenizas de las plantas del desierto, que se combinaban con cuarzo machacado. La cerámica esmaltada solía ser de color azul o verde debido a la presencia de pequeñas cantidades de óxido de hierro y cobre. Estos esmaltes tempranos se craquelaban a menudo al expandirse y contraerse a distinta velocidad que el cuerpo de arcilla. Las propiedades del plomo como material adecuado para esmaltar fueron reconocidos primero en Mesopotamia, Babilonia y Siria.

Aparte de en el norte islámico, en África nunca se ha usado el esmalte en las vasijas tradicionales; la impermeabilización se ha buscado bruñendo o barnizando con extractos de plantas. Lo mismo ocurre en América, aunque alrededor de 1300 d. de C. los indios pueblo de Nuevo México y Arizona experimentaron durante una época con pinturas de esmalte de plomo sobre su cerámica decorada.

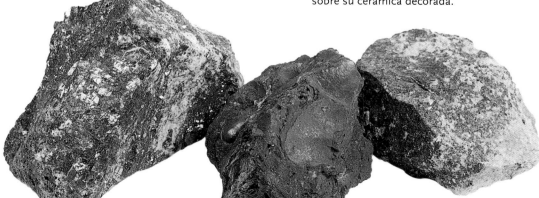

EN LA OTRA PÁGINA, ARRIBA, IZQUIERDA: *Vasijas esmaltadas secándose antes de la cocción en Urubamba (Perú). En esta localidad se encuentra el taller del artesano Pablo Seminario.*

EN LA OTRA PÁGINA, ABAJO, IZQUIERDA: *Perros vaciados en barbotina para un templo chino. Los perros se sitúan estratégicamente en el exterior de los santuarios y templos para protegerlos de los enemigos de la fe. A veces se elaboran versiones en cerámica con esmaltes multicolores aplicados sobre cubierta.*

INGREDIENTES DEL ESMALTE

PARA QUE resulte eficaz, un esmalte requiere tres componentes básicos: fundente, sílice y alúmina. Obtenido a partir de materiales como plomo, sal, caliza o ceniza, el fundente hace descender el punto de fusión de la mezcla, provocando que chorree por la superficie. Los esmaltes de alta temperatura para usar en gres o porcelana suelen necesitar menos fundente. La sílice, obtenida de minerales duros y resistentes al calor como el pedernal o el cuarzo, forma el vidrio. La alúmina, derivada de fuentes como arcilla, feldespato u óxido de estaño, aporta viscosidad, grosor y estabilidad. Para mezclar un esmalte predecible y consistente es necesario seguir una receta, midiendo con cuidado los ingredientes que primero se secan y se reducen a polvo. En Oriente, sin embargo, los alfareros suelen usar materiales preparados con menos esmero, y los esmaltes resultantes presentan manchas e irregularidades que aportan carácter distintivo.

ARRIBA, DERECHA: *Plato de estilo* Talavera *de Dolores Hidalgo (Guanajuato, México).*

DERECHA, DE IZQUIERDA A DERECHA: *Bañando porcelana en esmalte, Real Fábrica de Porcelana de Copenhague (Dinamarca); óxido sobre una moneda de cobre; cobre natural en suspensión extraído en Michigan (Estados Unidos).*

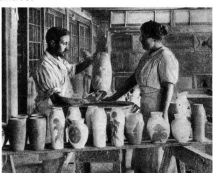

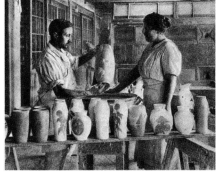

EL COLOR

AUNQUE EL color del cuerpo de arcilla influye, los principales agentes colorantes de los esmaltes son los óxidos metálicos. Hasta el siglo XVII, los pigmentos usados con mayor frecuencia eran cobalto para el azul, cobre para el verde (o rojo en reducción), estaño para el blanco, manganeso para el púrpura, antimonio para el amarillo y hierro para los rojos y marrones. La mayoría de los alfareros actuales compra óxidos en polvo en los establecimientos especializados, pero en el pasado el óxido de hierro y el de cobre se obtenían a menudo rascando metales viejos.

LA APLICACIÓN DEL ESMALTE

UNA VEZ que los ingredientes secos se han mezclado con agua, y filtrado para retirar los grumos, el esmalte se puede aplicar a la superficie de arcilla de distintas formas, que van desde el azar al control más estricto. El método usado dicta la consistencia que se requiere en la mezcla: por ejemplo, la pulverización exige más agua y un colador más fino. Aunque en su día era una práctica común utilizar esmaltes de plomo sobre un cuerpo crudo, hoy es más corriente bizcochar las piezas antes de esmaltarlas.

Los diferentes métodos de aplicación

LA caída de ceniza al azar que formaba un esmalte en la cerámica oriental se mejoraba a veces espolvoreando ceniza directamente sobre la parte superior de la superficie antes de cocer. Los alfareros europeos que vaciaban con barbotina, por otra parte, solían crear sus esmaltes de plomo espolvoreando galena (mineral de plomo) en polvo sobre la superficie húmeda de las piezas crudas.

Es posible verter el esmalte sobre las piezas y recoger el exceso en un cubo situado debajo. Puede controlarse la cobertura haciendo girar la vasija bajo el chorro, aunque a los alfareros chinos de la dinastía Tang (618-906) les gustaba el efecto del esmalte vertido al azar, a menudo con distintos colores, que resbalaba por la superficie.

Sumergir una vasija en esmalte, sosteniéndola con pinzas o con los dedos, es una técnica muy empleada, sobre todo en Japón: se logra un gran efecto, por ejemplo, bañando la mitad de un cuenco en un color y la otra mitad en otro.

Se consigue una cobertura fina cuando el esmalte se aplica con un pincel o con un trapo. Puede controlarse el lugar de la aplicación con un pincel o una esponja.

Los alfareros modernos pueden proporcionar a la cerámica una cobertura fina y uniforme o graduada pulverizando el esmalte, aunque esta técnica presenta cierto riesgo para la salud y precisa el uso de una mascarilla y un extractor de aire.

Las superficies de arcilla que estarán en contacto con otras piezas o partes del horno durante la cocción deben estar lim-

EXTREMO SUPERIOR; Y ARRIBA: *Aplicando esmalte con un pincel en la alfarería de Ute Mountain (Colorado, Estados Unidos); plato de mayólica del siglo XIX con diseño pintado a mano (Toscana, Italia).*

CINCO

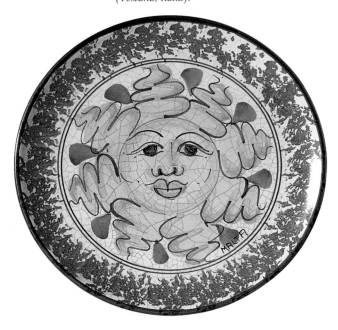

pias de esmalte, para evitar que se fundan entre sí.

Cómo controlar el esmalte

En la Sevilla del siglo XI el problema de contener el esmalte dentro de zonas concretas se resolvía aplicando barreras de manganeso y grasa, que se quemaban y desaparecían durante la cocción; era la técnica conocida como *cuerda seca*. Otro método español, la cuenca, usado a partir del siglo XVI, contiene el esmalte en depresiones grabadas en la arcilla. Un método típico de la cerámica de Moorcroft (Inglaterra) en el siglo XX contiene el esmalte dentro de líneas trazadas con engobe. También pueden emplearse plantillas y reservas.

El craquelado

Los cuerpos y esmaltes compatibles deben tener la misma velocidad de expansión y contracción. Si el esmalte se encoge más despacio que el cuerpo, al enfriarse se desprenderá, pero si se encoge más rápido, se craquelará. En Oriente se dedica gran cuidado a explotar esta circunstancia, para producir esmaltes con un fino craquelado. Sobre todo, en las piezas de esmalte celadón verde craquelado, que eran muy apreciadas por su parecido con el jade. El craquelado también es una característica común de la cerámica rakú, que enfría rápidamente.

ARRIBA, IZQUIERDA; Y ARRIBA, DERECHA: *Vasija china con esmalte vertido sobre la tapa y chorreado; tetera china con esmalte craquelado.*

IZQUIERDA; Y ABAJO, DERECHA: *Base de lámpara con colores esmaltados mantenidos por separado con líneas de engobe (Moorcroft, Inglaterra); azulejo con colores separados gracias a la técnica de cuerda seca (Andalucía, España).*

EN LA OTRA PÁGINA, ABAJO, IZQUIERDA; Y EN LA OTRA PÁGINA, ABAJO, DERECHA: *Plato de mayólica pintado a mano con borde aplicado mediante esponja (Malta); cuenco japonés de arroz cuya mitad se ha sumergido en el cubo de esmalte.*

LA PINTURA BAJO CUBIERTA

PINTANDO SOBRE una superficie de arcilla antes de aplicar el barniz se puede obtener un acabado resistente, al fundirse la decoración con la capa protectora. Entre las cerámicas más famosas pintadas bajo cubierta se encuentran las vasijas de porcelana blancas y azules elaboradas en China a finales del siglo XIV, durante la dinastía Ming. Se inspiraban en piezas persas pintadas con azul cobalto, conocido en Oriente como *azul mahometano*.

La técnica

EN la pintura bajo cubierta los óxidos metálicos se pintan sobre una superficie absorbente en estado crudo, ya sea plástico, a dureza de cuero o seco, o bien después del bizcochado; a veces, el fondo se mejora o altera con un baño de engobe. El pigmento de óxido molido se mezcla con agua y se aplica con un pincel, aunque el flujo y la adhesión pueden mejorarse con la adición de goma o glicerina. Los japoneses utilizan tradicionalmente una mezcla de té y extracto de algas. El color también puede volverse opaco añadiendo arcilla o esmaltes de estaño o cinc. El pintor debe actuar con confianza y decisión, ya que una vez la arcilla haya absorbido el color, éste ya no puede borrarse.

La arcilla común

AUNQUE a temperaturas inferiores quizá sea necesario añadir un fundente como plomo o bórax, existen muchos pigmentos que pueden emplearse sobre cerámica de arcilla común y proporcionan una paleta de colores fuertes, como el azul brillante del óxido de cobalto. Hacia el siglo XIII, aprovechando una tradición persa de pintura con óxidos y engobes que se remontaba varios siglos, los alfareros de Kashan fabricaban hermosas piezas azules y blancas en las que la tendencia del cobalto a correr se controlaba pintando los contornos con engobe negro.

El mayor logro de la pintura islámica bajo cubierta se alcanzó con los motivos fluidos que aparecieron en la cerámica de la ciudad turca de Iznik a finales del siglo XV.

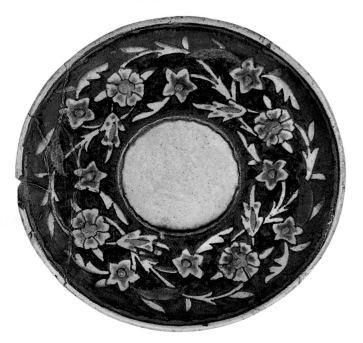

ARRIBA: *Platillo de arcilla común con diseños bajo cubierta (Jerusalén, Israel).*

ABAJO: *Azulejo del siglo XVI con decoración bajo cubierta (Iznik, Turquía).*

ARRIBA, DERECHA; Y DERECHA: *Pote de gres con pintura bajo cubierta, de Swankhalok (Tailandia), que fue un centro cerámico floreciente entre 1350 y 1512; jarra rumana con decoración de engobe y óxido bajo cubierta (finales del siglo XIX).*

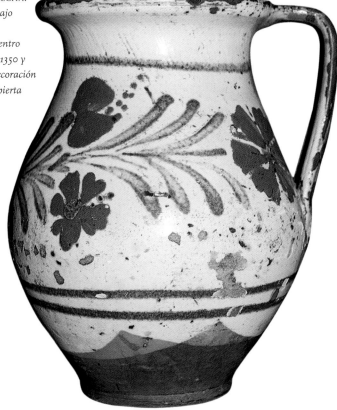

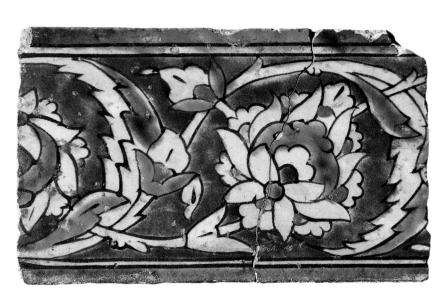

Sobre un baño de base de engobe blanco, los alfareros de Iznik solían pintar ramilletes de claveles y tulipanes y motivos de volutas combinados con otros chinos. Los colores eran especialmente claros y brillantes: se disponía de una paleta polícroma que contenía verde, azul cobalto, negro y púrpura de manganeso y un vibrante turquesa con base de cobre. El problema de encontrar un buen rojo se resolvía añadiendo un escarlata espeso derivado de bol de Armenia. Gracias al patronazgo de la corte otomana, en Iznik se produjeron toda clase de vasijas y azulejos para adornar las mezquitas y los palacios de la nobleza, hasta que la gran demanda a finales del siglo XVII trajo como consecuencia la pérdida de calidad.

El gres

A TEMPERATURAS altas, los óxidos se funden sobre el cuerpo de arcilla sin adición de fundente; en su lugar, puede añadirse un endurecedor para evitar que el pigmento fluya. Inspirados en la cerámica persa azul y blanca, los alfareros chinos de la dinastía Ming (1368-1644) importaron enormes cantidades de cobalto para decorar su porcelana; es uno de los pocos óxidos que produce un color fuerte cuando se expone al calor que exigen las cocciones de gres y porcelana. La obtención del rojo es un proceso difícil; puede conseguirse cociendo cobre en una atmósfera reductora. Para una decoración polícroma, se dibujaban los contornos con pintura azul y roja bajo cubierta, mientras que los demás colores eran añadidos más tarde, en una cocción a menor temperatura. En Arita (Japón), se producían cerámicas azules y blancas desde que se descubrió allí caolín a comienzos del siglo XVII. Todavía se producen cerámicas polícromas, usando cobalto bajo cubierta con color de esmalte añadido; reciben el nombre de *porcelana de Imari* (por el puerto de Arita).

ARRIBA, IZQUIERDA: *Cuencos con motivos azul cobalto bajo cubierta (Arita, Japón). El cuenco inferior está decorado con un diseño conocido como* voluta de pulpo.

ARRIBA, IZQUIERDA: *Plato con caligrafía islámica pintada con óxidos sobre un fondo de engobe (Ferghana, Uzbekistán). Gran número de platos producidos en países islámicos sirven de inspiración, antes que para usos prácticos.*

ABAJO, IZQUIERDA: *Cuenco con diseños azules bajo cubierta realizado para la exportación (Macao, China).*

ABAJO, DERECHA: *Plato neerlandés con decoración bajo cubierta de estilo chino.*

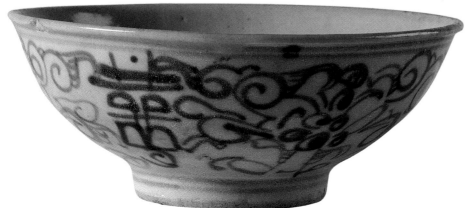

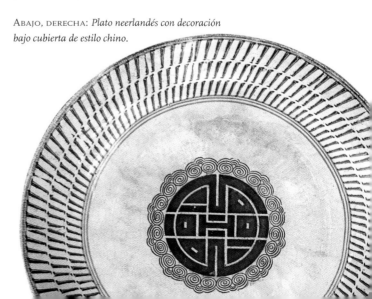

El decalcado de ilustraciones

AUNQUE INVENTADO por un grabador irlandés, John Brooks, fueron los grabadores John Sadler y Guy Green quienes empezaron a aplicar el proceso de traspasar imágenes a la cerámica en Liverpool (Inglaterra). En 1756 revolucionaron el proceso de producción, imprimiendo 1200 azulejos en seis horas. Sadler había probado primero a imprimir con bloques de madera antes de desarrollar un método mejorado, que suponía utilizar una plancha de cobre grabada para imprimir diseños en una lámina de tela fina, que a su vez se decalcaba a la arcilla. En esta época existía gran demanda de vajillas para té al estilo chino, de modo que el color predominante para decalcar imágenes era el azul cobalto. Así se obtenía una alternativa barata a la cara porcelana. La técnica fue adoptada con rapidez en toda Europa.

El proceso

CON papel de calco y papel carbón, se copia un diseño sobre una lámina de cobre y después se graba siguiendo las marcas y se sombrea con un sistema de líneas o puntos. Es posible controlar hasta cierto punto el matiz en este momento, ya que las líneas grabadas más profundamente retienen más tinta y, por tanto, imprimirán un color más intenso. A continuación, la plancha de cobre se cubre con pigmento mezclado a partir de óxidos metálicos, fundente y aceite de impresión, y se frota bien. Después, la superficie se limpia, dejando un residuo de color en las líneas grabadas. Un trozo de tela fina, sin fibras, embadur-

EXTREMO SUPERIOR, IZQUIERDA: *Estilo decalcado por Minton (Stoke-on-Trent, Inglaterra, siglo XIX).*

ARRIBA, DERECHA: *Tapa perteneciente a una caja del siglo XIX de Gentleman's Relish (pasta de anchoas inglesa) que presenta un grabado decalcado.*

IZQUIERDA: *Jarra para celebrar el festival de la cosecha con una ilustración decalcada de una canción popular (Inglaterra, siglo XVIII).*

EN LA OTRA PÁGINA, ARRIBA, IZQUIERDA; ARRIBA, DERECHA; ABAJO, IZQUIERDA; Y ABAJO, DERECHA: *Tazón con grabado decalcado vendido en Inglaterra para celebrar la coronación del rey Jorge VI en 1937; vasija de sake procedente de Japón con calcomanía de un luchador de sumo; bandeja con decoración decalcada en azul y blanco (Spakenburg, Países Bajos); bandeja rusa multicolor que ilustra el relato de Ruslán y Ludmila.*

DERECHA: AZULEJO
CON GRABADO
DECALCADO POR
WILLIAM DE
MORGAN
(INGLATERRA, SIGLO
XIX).

William De Morgan

El gran diseñador y ceramista británico del movimiento estético en las décadas de 1870 y 1880 fue William De Morgan, quien creó su propio método de decalcar diseños en azulejos. El original era colocado bajo una lámina de vidrio y el diseño se trazaba a mano sobre papel de seda colocado sobre el otro lado. Se aplicaban pigmentos coloreados al papel y éste se fijaba al azulejo, se espolvoreaba con barniz en polvo y se cocía. El papel se quemaba durante la cochura, dejando el diseño fijado al azulejo. De Morgan produjo gran cantidad de hermosos y caros azulejos, muchos de los cuales realizó a imitación de los islámicos.

Las técnicas modernas

La serigrafía y la litografía se utilizan para crear muchos diseños

nado con jabón blando, que evita que el pigmento se pegue, colocado sobre la plancha y pasado entre rodillos para imprimir el diseño. Luego, el tejido se coloca sobre la superficie bizcochada de una plancha o vasija y se frota vigorosamente hasta que el pigmento se haya adherido a la arcilla. El tejido se empapa con agua y se retira con una esponja, dejando la imagen detrás. Una vez seco, el dibujo se asegura endureciendo la pieza en el horno a una temperatura de entre 680 y 700 °C. Luego, ésta se sumerge en barniz y se vuelve a cocer entre 1060 y 1100 °C.

El decalcado puede realizarse sobre arcilla común, gres o porcelana, y se aplicaba al principio bajo cubierta, pero también puede aplicarse sobre ella. A veces se añaden más colores pintando detalles con esmalte. En 1840 se desarrolló un sistema de impresión policroma en el que se realizaban tres o cuatro decalcos por separado: uno para cada color y otro para los contornos, y se aplicaban unos sobre otros en la superficie bizcochada, con cuidado de que todos se decalcaran correctamente.

modernos que se decalcan en forma de calcomanía. Adheridas a la superficie barnizada y después de recibir una cocción a baja temperatura, las calcomanías resultan brillantes y coloristas, pero se desgastan con facilidad.

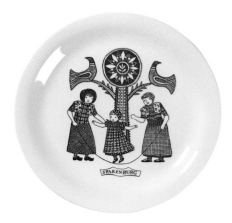

EL ESMALTE DE PLOMO

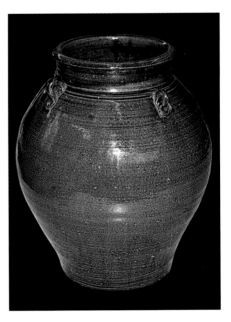

ARRIBA: VASIJA CHINA CON ESMALTE DE PLOMO DE LA DINASTÍA TANG (618-906).

LOS PRIMEROS esmaltes de plomo se atribuyen a asirios o babilonios alrededor del siglo VII a. de C. Característicos de aquella época eran unos llamativos frisos de ladrillo esmaltado de plomo. Hacia el siglo I d. de C., chinos y romanos empleaban esmaltes que incluían plomo como fundente; desde entonces, han sido uno de los acabados cerámicos más utilizados. La mayólica de colores brillantes del siglo XIX (que no debe confundirse con la mayólica en la que se inspiraba) se compone de esmalte de plomo. Aunque en la América Central precolombina no conocían los esmaltes, sabemos que los toltecas eran capaces de obtener un acabado metálico en algunas piezas usando arcilla rica en plomo.

CINCO

Los peligros del plomo

LAS vasijas esmaltadas con plomo se han usado en todo el mundo para cocinar y almacenar agua, pero no fue hasta el siglo XIX cuando la gente se dio cuenta del peligro de envenenamiento por plomo o saturnismo. Esto ocurría sobre todo cuando los obreros inhalaban polvo de galena (mineral de plomo), pero también existe riesgo cuando se utiliza cerámica poco cocida, ya que los ácidos como el zumo de limón o de tomate, o el café, pueden liberar toxinas. La cocción a temperatura superior o la sustitución de la galena por bisilicato de plomo reduce el peligro. Durante el siglo XIX, se utilizaba a veces el bórax como alternativa.

El uso de plomo

EL plomo es ideal para ser utilizado como fundente en esmaltes a bajas temperaturas, ya que alcanza la fluidez óptima durante la cocción de arcilla común. Los alfareros que trabajaban siguiendo la tradición europea de engobes espolvoreaban plomo sin diluir en forma de polvo de galena sobre vasijas húmedas y crudas. Durante la cocción, el polvo se derretía y fluía, creando una película fina y transparente. La práctica en Oriente, muy común hoy en día, era esmaltar cerámica bizcochada sumergiéndola en un esmalte líquido preparado con plomo, sílices o feldespato y arcilla. Los alfareros del Yemen usan el plomo que obtienen de baterías viejas de coche.

El color

EL plomo puede emplearse para fabricar un esmalte claro, aunque en el siglo XVIII

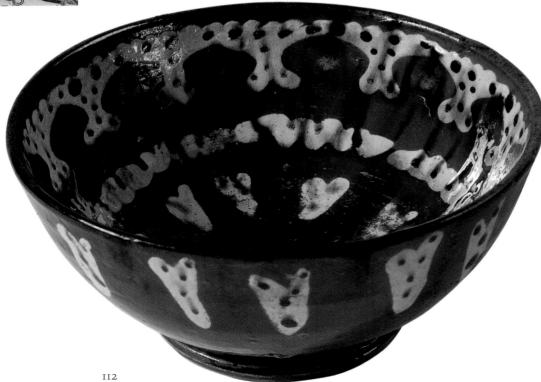

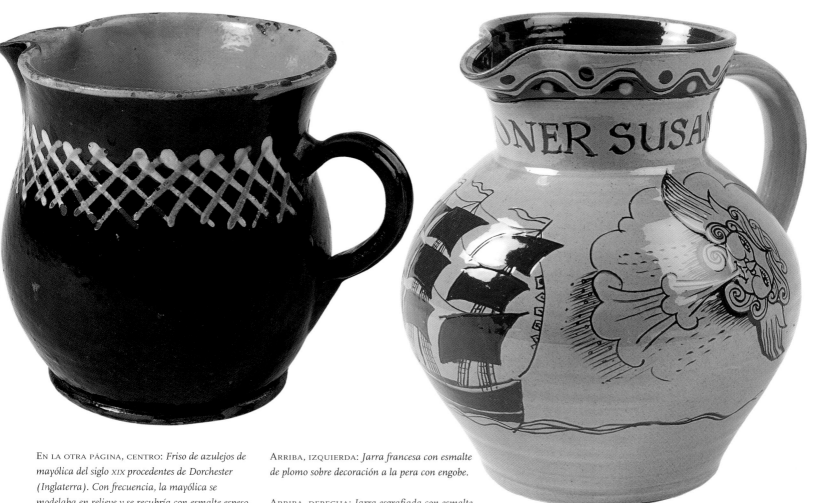

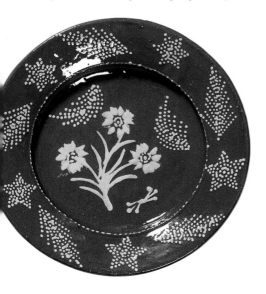

EN LA OTRA PÁGINA, CENTRO: *Friso de azulejos de mayólica del siglo XIX procedentes de Dorchester (Inglaterra). Con frecuencia, la mayólica se modelaba en relieve y se recubría con esmalte espeso.*

EN LA OTRA PÁGINA, EXTREMO SUPERIOR DERECHO: *Vasija esmaltada con plomo (Sabah, Malasia).*

EN LA OTRA PÁGINA, EXTREMO INFERIOR: *Cuenco pintado con engobes con esmalte de plomo (Kashgar, Región Autónoma Uigur de Xinjiang, China).*

ARRIBA, IZQUIERDA: *Jarra francesa con esmalte de plomo sobre decoración a la pera con engobe.*

ARRIBA, DERECHA: *Jarra esgrafiada con esmalte de plomo según el estilo inglés del norte de Devon, realizada por Harry Juniper (Bideford).*

ABAJO, IZQUIERDA: *Plato portugués con decoración tradicional de engobe bajo cubierta y esmalte de plomo.*

ABAJO, DERECHA: *Estatuilla decimonónica del dios de la longevidad en cerámica* sancai *(China). A menudo, parece que los esmaltes de sancai se hayan vertido y chorreen al azar sobre la superficie.*

los alfareros británicos apreciaban los cálidos tonos miel creados por la reacción química del sulfuro en la arcilla durante una cocción oxidante. En general, el color viene determinado por el cuerpo de arcilla o el engobe bajo el esmalte (a menudo, se aplica sobre decoración a la pera o diseños esgrafiados), pero con frecuencia se ha teñido de verde por la adición de óxido de cobre. Los rojos y marrones pueden producirse añadiendo arcilla con contenido de hierro.

La cerámica *sancai*

Durante la dinastía Han (206 a. de C.-250 d. de C.), los alquimistas taoístas realizaron una considerable investigación sobre las propiedades del plomo y desarrollaron un esmalte útil cuando llegaron arte-

sanos experimentados de Oriente Medio. Un largo período de convulsión política después del final de la era Han significó la interrupción del comercio de plomo con China, pero la dinastía Tang (618-906) aportó estabilidad y, con ella, el retorno del comercio y un florecimiento de las artes. Los alfareros chinos emplearon las renovadas existencias de plomo de mayor ley para desarrollar un nuevo estilo de decoración conocido como *sancai* ('tricolor'), que se utilizaba sobre objetos funerarios moldeados de arcilla blanca, como figurillas, camellos y caballos. Sin ninguna pretensión de naturalismo, se vertían y dejaban chorrear sobre las figuras esmaltes líquidos de silicato de plomo, teñidos de verde, marrón y ámbar con óxidos de cobre y hierro.

EL ESMALTE DE ESTAÑO

L A ADICIÓN de óxido de estaño a un esmalte de plomo o alcalino lo vuelve blanco y opaco, con lo que se obtiene una superficie ideal para realizar elaboradas decoraciones pintadas. El principio era conocido en el siglo VI a. de C. en Babilonia, donde los esmaltes de plomo se hacían opacos mediante antimonio, pero el secreto permaneció prácticamente desaparecido durante un milenio.

EXTREMO IZQUIERDO:
Pintando diseños sobre un fondo blanco de esmalte (Túnez).

IZQUIERDA: *Jarrón con esmalte de estaño de Safi, uno de los principales centros de producción cerámica en Marruecos.*

Historia

E L reinado de Harún al-Rashid (786-809), califa abasí de Bagdad, en el actual Iraq, es considerado como una edad dorada para la cultura y el comercio islámicos; varios relatos de *Las mil y una noches* se sitúan en esta época. La porcelana blanca y el gres de la dinastía Tang, exportados desde China a lo largo de la ruta de la seda, causaron tal impresión que hubo muchos intentos de imitarlos. Algunos, como las porcelanas blandas y los engobes pintados, eran hermosos por sí mismos, pero el impacto de mayor alcance lo causó el redescubrimiento de la técnica de esmalte de estaño que todavía se empleaba en Egipto.

A lo largo de los siglos, las cerámicas convertidas en opacas gracias al estaño se han extendido a tierras muy lejanas, adquiriendo nombres distintos en el camino. Los italianos descubrieron esta cerámica por las exportaciones de Mallorca, de modo que la llamaron *mayólica,* mientras que los franceses aprendieron la técnica gracias a los alfareros italianos emigrados de Faenza y la llamaron *faïence.* Cuando los ceramistas que

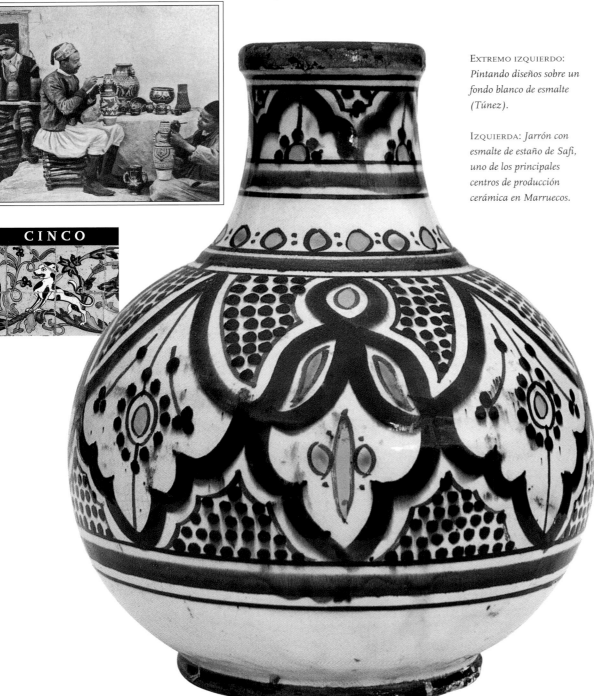

CINCO

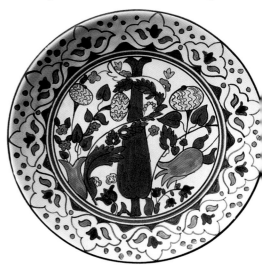

114

huían de la persecución religiosa en los Países Bajos la introdujeron en Inglaterra, la llamaron *delftware*, en honor del centro de fabricación cerámica de Delft.

La técnica

Los esmaltes opacos por el estaño o esmaltes de estaño se crean a partir de óxido de plomo, con la adición de un 10 % de óxido de estaño, obtenido calentando los metales. Calentar o fritar el metal lo vitrifica parcialmente, con lo que el riesgo de envenenamiento por plomo es mucho menor. Los metales se muelen y se recalientan repetidas veces y, después, se mezclan con agua hasta formar una mezcla cremosa en la que se bañan las piezas bizcochadas.

El color se añade con un pincel, aplicando óxidos que pueden haberse mezclado con un poco de goma, esmalte o fundente para que se adhieran mejor. Existe una amplia selección de óxidos disponibles que conservan el color en una cocción a baja temperatura, por lo que las piezas esmaltadas con estaño suelen ser brillantes y coloristas. El estaño permanece inerte y, por tanto, opaco, hasta 1150 °C, pero para una cocción a temperatura superior se puede emplear el circón.

Los motivos y estilos

La decoración de la cerámica en la época de Harún al-Rashid estaba regida por los preceptos del Islam y consistía en buena parte en hermosas inscripciones caligráficas que alaban a Dios o citan el Corán. Conforme la técnica se extendía hacia Occidente, a lo largo de la costa norte de África los diseños no llegaron a ser figurativos, pero se volvieron más comunes las formas geométricas fluidas, que a veces sugerían motivos vegetales; siguen siendo el estilo más corriente de decoración marroquí hasta hoy. Hacia el Norte y el Este, se representaban con mayor frecuencia plantas, pájaros y animales, e incluso, en Irán, se pintaban en lustre sobre el fondo opaco exquisitas figuras humanas.

El óxido de cobalto, con su azul vivo, se utilizó por primera vez como pigmento cerá-

Derecha: *Plato esmaltado con estaño, y gran cantidad de azul cobalto (Jordania).*

Abajo: *Plato esmaltado con estaño, procedente de Fez, decorado en el estilo blanco y azul típico de esta zona de Marruecos.*

En la otra página, extremo superior, derecha: *Mosaico de azulejos de la madraza Bin Yusuf de Marrakech (Marruecos).*

En la otra página, extremo inferior, derecha: *Plato esmaltado con estaño, de Chipre, inspirado en el estilo de Iznik (Turquía).*

mico en las piezas abasíes con esmalte de estaño. Los alfareros chinos y japoneses, envidiosos de este efecto, comenzaron a imitar la cerámica de Iraq y provocaron un intenso comercio de cobalto hacia el Este, a través de la ruta de la seda. Por otra parte, la minería de estaño para esmaltes supuso una buena fuente de ingresos para las propiedades de Cornualles y Devon, en el oeste de Inglaterra.

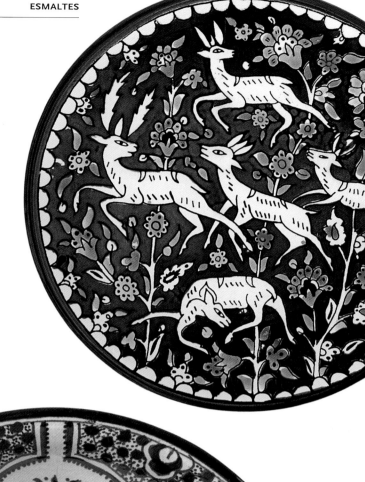

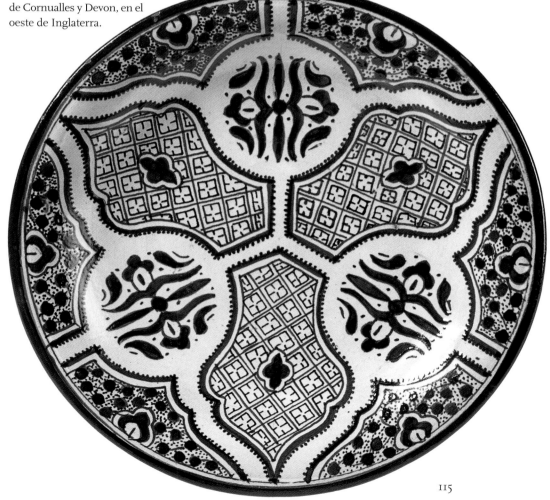

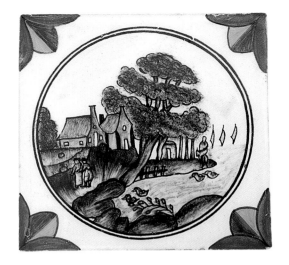

LA MAYÓLICA

EL SUR de Europa ha tenido una larga historia de cerámica decorada con esmaltes de estaño: los coloristas platos y cuencos de España, Portugal e Italia, con sus brillantes diseños florales, pueden rastrear su ascendencia cerámica hasta los alfareros islámicos que se asentaron en la Península Ibérica durante la ocupación musulmana (711-1492). En la década de 1450, la cerámica esmaltada con estaño del sur de España, enriquecida con lustre, se había vuelto muy popular en las cortes italianas y, transportada a través de la isla de Mallorca, fue conocida como mayólica.

La mayólica en España

LOS alfareros moros que trajeron la cerámica esmaltada con estaño a España continuaban una tradición estilística que se remontaba, a través del norte de África, a Irán, y sus obras solían incluir ilustraciones de pájaros, animales y arabescos. Sin embargo, conforme las culturas cristiana e islámica se influyeron mutuamente, se desarrolló el estilo morisco, que recurría a un repertorio de hojas entrelazadas, animales heráldicos y escudos de armas.

DERECHA: PLATO *ISTORIATO* DEL SIGLO XVI (DERUTA, ITALIA).

En el siglo XVII, el centro más influyente se encontraba en Talavera de la Reina, donde los diseños brillantes y claros estaban dominados por el azul. La cerámica exportada desde aquí a las colonias españolas inspiró imitaciones en el Nuevo Mundo, y tuvo tanta importancia que las piezas de Dolores Hidalgo (Guanajuato, México) aún son fabricadas en el estilo de Talavera.

Hoy día, en España y Portugal se produce una considerable cantidad de cerámica esmaltada con estaño, pero ahora la utilizan más las clases populares que la nobleza y aparece pintada en un bonito estilo rústico, con flores de colores vivos elaboradas con dinamismo.

La mayólica en Italia

LA pintura con esmalte de estaño italiana, que copiaba al principio las cerámicas españolas importadas, cobró personalidad propia durante el Renacimiento, en el siglo XVI, cuando las ambiciones artísticas se extendieron hasta el límite. Aparecieron muchos centros de producción, como los de Faenza, Deruta, Castel Durante y Urbino, que desarrollaron estilos específicos. Los artesanos más respetados del

EXTREMO SUPERIOR, IZQUIERDA: *Dos azulejos pintados a mano y esmaltados con estaño procedentes de Portugal.*

IZQUIERDA: *Plato contemporáneo de mayólica pintado al estilo del siglo XVI en Deruta (Italia). En los platos de mayólica se representaban normalmente escenas bíblicas, mitológicas e históricas ejecutadas con gran habilidad, sobre todo porque en el momento de aplicar los pigmentos, éstos no poseen el color definitivo posterior a la cocción.*

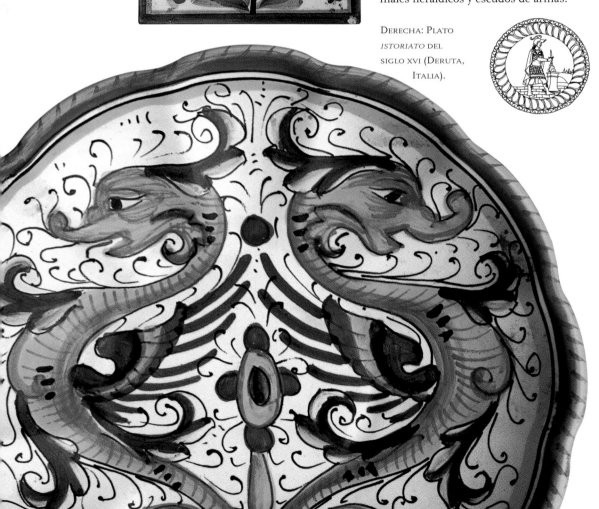

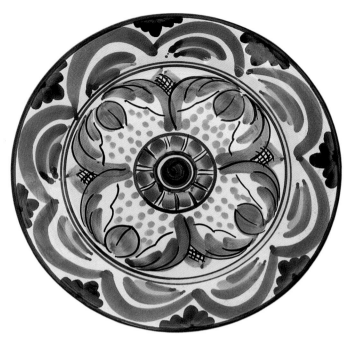

momento eran pintores, y la superficie del esmalte de estaño les brindaba una gran oportunidad para demostrar su virtuosismo. La decoración fue haciéndose poco a poco más colorista y compleja, y el fondo blanco desaparecía a menudo por completo bajo la pintura. La decoración italiana de la mayólica culminó en el estilo *istoriato*, que floreció durante el siglo XV con sus elaboradas pinturas de episodios bíblicos y escenas de la mitología clásica. En esta época creció tanto la consideración social del artista, que en muchas piezas pintadas comenzó a aparecer la firma.

ARRIBA, IZQUIERDA: *Vasija mexicana esmaltada con estaño en el estilo de Talavera y realizada por Dolores Hidalgo (Guanajuato).*

ARRIBA, CENTRO: *Azulejos con imágenes de la vida campesina en el exterior de una tienda de Córdoba (España).*

ARRIBA, DERECHA: *Plato pintado a mano en el estilo floral rústico de Andalucía. Dentro de las restricciones de los motivos abstractos florales, los platos y cuencos del sur de España y de Mallorca se fabrican en un vibrante abanico de colores y diseños.*

ABAJO, IZQUIERDA: *Jarra de mayólica fabricada en Deruta (Italia). Como durante los últimos seiscientos años, las piezas de mayólica todavía se elaboran en ciudades italianas como Deruta y Faenza.*

DERECHA: *Plato maltés de mayólica.*

La técnica

LA cerámica italiana esmaltada con estaño empleaba básicamente las mismas técnicas del mundo islámico. Las piezas bizcochadas se bañaban en una mezcla de esmalte compuesta de agua, estaño molido, óxidos de plomo y la potasa obtenida de quemar el poso de las barricas de vino, combinada con arena de cuarzo. La decoración se aplicaba con pincel sobre este baño blanco usando pigmentos metálicos, y después, protegidas en cajas refractarias, las piezas se cocían a temperaturas de hasta 1000 °C en un horno de leña. Los objetos con lustre recibían otra cocción a temperatura inferior en atmósfera reductora.

CINCO

EL ESMALTE DE ESTAÑO EN EL NORTE DE EUROPA

Tras el rastro de los objetos exportados, los alfareros de España e Italia encontraron un mercado dispuesto a acoger sus productos cuando huían de sus países a partir del siglo XV, en busca de mayores compensaciones económicas o mejores condiciones laborales. Después de siglos de cerámica dominada por colores discretos y terrosos bajo espesos esmaltes de plomo, la llegada de piezas brillantemente pintadas y esmaltadas con estaño a los países del norte de Europa abrió el camino para el desarrollo de un estilo más alegre y sofisticado de decoración pintada, que se ha fabricado desde entonces en toda Europa, desde Dinamarca a Hungría.

En la otra página, arriba, izquierda; y en la otra página, arriba, derecha: *Jarra alemana con lados paleteados y decoración de mayólica; vasija de Delft (siglo XVIII), con paisaje de estilo chino (Países Bajos).*

El esmalte de estaño en Francia

La mayólica es conocida en Francia como *faïence*, por la ciudad de Faenza, uno de los principales centros italianos de producción, aunque tanto los alfareros españoles como los italianos fueron responsables de su introducción en Francia. A mediados del siglo XVI los artesanos franceses producían su propia mayólica en estilos que más tarde recibieron influencia de las porcelanas chinas y de Delft. Durante el siglo XVIII, también experimentaron con pigmentos intensos fijados en una cocción extra a baja temperatura, conocida como *petit feu*, por oposición al *grand feu*, la 'alta temperatura'. Hoy en día continúa la producción de cerámica esmaltada con estaño, como se ha elaborado desde el siglo XVII, en la ciudad bretona de Quimper. La cerámica típica se decora con pinturas ingenuas de ramos de flores y figuras rústicas.

CINCO

El esmalte de estaño en Alemania

La cerámica esmaltada con estaño se conoce en Alemania como *fayence*. Fueron los fabricantes de hornos en Núremberg y el sur del Tirol quienes, a principios

Abajo, izquierda; y abajo, derecha: *Recipiente octogonal para mantener frío el vino fabricado con planchas y con decoración de mayólica (Francia); figurilla francesa de mayólica que representa a Baco, dios del vino.*

Arriba, derecha: *Plato de mayólica con bordes enrollados (Quimper, Bretaña, Francia).*

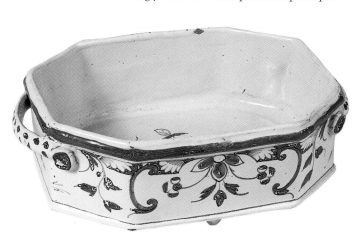

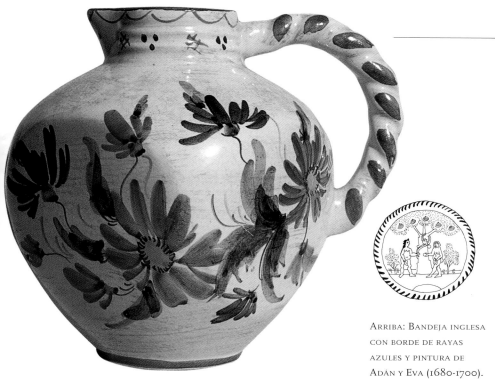

 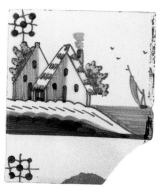

Arriba: Bandeja inglesa con borde de rayas azules y pintura de Adán y Eva (1680-1700).

del siglo XVI, adaptaron sus conocimientos acerca del esmalte de estaño sobre los azulejos en relieve a la nueva técnica y, ganándose el sobrenombre de *alfareros blancos,* crearon obras decoradas en una combinación de estilos gótico y renacentista. A su vez, el esmaltado con estaño se extendió desde Alemania hasta Suiza y el este de Europa, Hungría, Moravia y Eslovaquia.

La cerámica de Delft

El esmalte de estaño fue introducido en los Países Bajos durante el siglo XVI, y desde 1630 a 1750 la producción estuvo dominada por la ciudad de Delft. En esta época, la paleta polícroma fue sustituida por el azul y el blanco, ya que los alfareros procuraban emular la porcelana china importada decorada con azul cobalto. Esta cerámica era conocida como *kraak,* por los barcos en los que llegaba. Delft es especialmente famosa por sus azulejos, destinados a cubrir hogares o paredes enteras. Las escenas *chinas* pronto fueron sustituidas por temas más europeos, como animales, flores, molinos e ilustraciones de historias bíblicas. A menudo, los motivos eran copiados sobre las piezas frotando piedra pómez a través de un modelo matriz perforado con ayuda de un alfiler.

En Inglaterra, se produjeron ingentes cantidades de cerámica azul y blanca al esti-

lo neerlandés −conocido como *delftware*− para cocinas y lecherías . También se fabricaban platos decorativos en estilo *chinoiserie* y se pintaban bandejas polícromas con escenas de gusto popular que representaban, por ejemplo, a Adán y Eva, o retratos informales del monarca reinante. Desde Inglaterra, tanto el producto como la técnica se exportaron a Estados Unidos y las demás colonias.

Centro, derecha; y abajo, derecha: *Azulejos de Delft con paisaje típicamente neerlandés (siglo XVIII o XIX); tetera de finales del siglo XVIII con motivo decalcado (Ferrybridge, Inglaterra).*

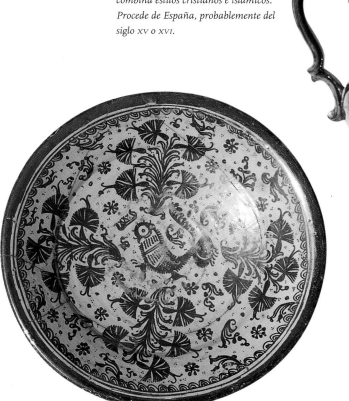

EL LUSTRE

EL BRILLO sutil del lustre se crea mediante la luz reflejada en partículas metálicas suspendidas en el esmalte. El efecto es ostentoso y proporciona una alternativa más barata que las vajillas de oro y plata, pero su elaboración exige bastante tiempo y habilidad.

La técnica

Los primeros lustres fueron elaborados moliendo sales de plata o cobre y mezclándolas con arcilla fina como vehículo. Diluida con vinagre, esta solución se pintaba sobre una superficie esmaltada previamente cocida y volvía a cocerse entre 720 y 790 °C, temperatura a la que el esmalte se ablandaba sin derretirse y permitía que las partículas metálicas se pegaran y formaran una película fina. La atmósfera reductora en el horno garantizaba que las partículas acabasen como metal brillante antes que como óxido de metal mate. Después de la cocción, la arcilla se limpiaba para revelar el suave brillo.

ARRIBA: *Jarrón lustrado marroquí del siglo XIX.*

DERECHA: *Jarra inglesa elaborada en una fábrica del siglo XIX.*

ABAJO: *Plato morisco lustrado que combina estilos cristianos e islámicos. Procede de España, probablemente del siglo XV o XVI.*

El lustre islámico

LA cerámica lustrada fue un desarrollo de la pintura sobre vidrio en Egipto e Iraq durante los siglos VIII y IX d. de C. Para empezar, el lustre se pintaba sobre una superficie esmaltada de estaño ya pintada con diversos colores, aunque durante el siglo XI los alfareros de Irán, Egipto y Siria empezaron a usar una porcelana blanda parecida a la auténtica. Los lustres más hermosos se pintaron entre los siglos XII y XIV en Rayy (Irán) y, más tarde, en Kashan, después del saqueo de la primera por los mongoles. Los diseños se pintaban en un lustre marrón monocromo de cobre y representaban figuras con rostro de luna rodeadas de caligrafía y arabescos estilizados.

El lustre europeo

EL arte de pintar con lustre se extendió con el Islam por la costa norte de África y se introdujo con los musulmanes desde Marruecos al sur de España, donde los principales centros de producción se establecieron en Málaga y Manises. El estilo hispanomusulmán combinaba estilos y motivos islámicos y cristianos, pero después de la expulsión de los musulmanes, en 1492, predominaron los diseños vegetales y heráldicos ejecutados en lustre dorado derivado de cobre, a veces con el añadido de azul cobalto. Los comienzos de la producción de mayólica en ciudades italianas como Deruta se inspiraron en las importaciones de cerámicas españolas lustradas, muy apreciadas, pintadas sobre una base de esmalte de estaño.

EN LA OTRA PÁGINA, ARRIBA, IZQUIERDA: *Vasija lustrada azul del siglo XX elaborada en la alfarería Poole de Dorset (Inglaterra). El lustre se ha empleado principalmente para destacar el diseño, pero en época más reciente se ha disfrutado como una técnica de decoración en sí misma.*

EN LA OTRA PÁGINA, ARRIBA, DERECHA: *Cuatro azulejos lustrados realizados por un alfarero inglés contemporáneo, similares a los diseños del movimiento Arts and Crafts de finales del siglo XIX.*

EN LA OTRA PÁGINA, ABAJO, IZQUIERDA: *Forma lustrada del alfarero de Norfolk Stephen Murfitt, especializado en piezas de rakú de lustre. Murfitt intensifica la reducción sacando las piezas del horno y colocándolas en un cubo de serrín.*

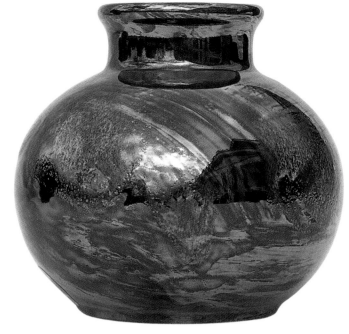

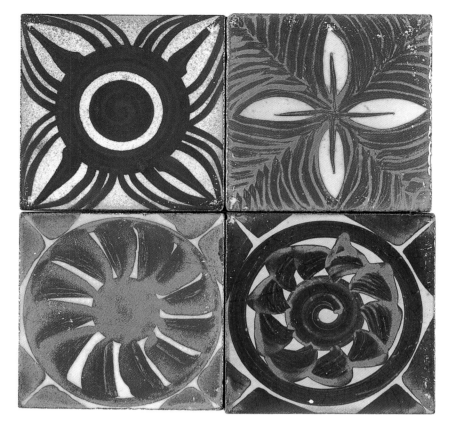

El lustre industrial

Hacia finales del siglo XVIII, los ceramistas europeos desarrollaron métodos para aplicar películas metálicas a los productos de fábrica, usando platino u oro en una suspensión de aceite y resina. Al cocerse en una atmósfera oxidante, la quema y desaparición del aceite y la resina provocaban suficiente reducción para fijar el lustre. Aunque los resultados eran a menudo brillantes, carecían de la belleza de las antiguas piezas islámicas y españolas.

El lustre y el artista

Con el aumento de la conciencia estética y el movimiento Arts and Crafts del siglo XIX, muchos artesanos europeos comenzaron a explorar artes y técnicas perdidos. Entre ellos se encontraba William De Morgan, amigo y colaborador de William Morris, que quedó fascinado con Oriente y la producción de cerámica lustrada. Durante el siglo XX, muchos ceramistas siguieron su estela, combinando a menudo el lustre con las cocciones rakú. Hoy día, un alfarero de Cambridgeshire, Stephen Murfitt, elabora cerámica rakú de gran calidad y consigue la reducción para su lustre enterrando las piezas calientes, recién salidas del horno, en un recipiente con serrín.

Arriba: Azulejo lustrado por William De Morgan en la década de 1880 (Inglaterra).

Arriba: Cuenco lustrado del siglo XIII (Irán).

ARRIBA: FORMA DE
GRES REALIZADA
POR LUCIE RIE
(1902-1995).

LOS ESMALTES DE ALTA TEMPERATURA

ABAJO, IZQUIERDA: *Vasija de Michael Gaitskell,
con esmaltes con base de hierro:* kaki *pardo y*
tenmoku *negro (Inglaterra).*

ABAJO, DERECHA: *Cerámica de gres con esmalte
de dolomita realizada por Michael Gaitskell
(Somerset, Inglaterra).*

EXTREMO INFERIOR, DERECHA: *Tazas de* Made in
Cley *(Norfolk, Inglaterra). La de la izquierda tiene
esmalte* tenmoku *y la de la derecha, celadón.*

EN LA OTRA PÁGINA, ARRIBA, IZQUIERDA: *Jarra y
taza de sake con esmalte* tenmoku.

CUANDO SE cuecen a temperatura superior a 1200 °C, la mayoría de arcillas se endurece e impermeabiliza, aunque queda algo arenosa. Si bien una capa impermeabilizante no es esencial, los esmaltes siguen aplicándose a muchos objetos de gres y porcelana para añadir interés decorativo o para que sean más fáciles de limpiar y más agradables al tacto. Como los hornos de alta temperatura, estos esmaltes se desarrollaron en el Lejano Oriente y se aplicaron en principio a la arcilla cruda, aunque ahora es práctica general someter las piezas a un bizcochado antes de esmaltarlas.

CINCO

Los ingredientes del esmalte

TODOS los esmaltes se componen de fundente, sílice y alúmina, pero a altas temperaturas la mayoría de materiales se derrite con menos fundente. Ricos en fundente de plomo, numerosos esmaltes que se usan a baja temperatura se vuelven demasiado líquidos a temperaturas extremas y, por tanto, son inadecuados para el gres. En este caso, hay mayor proporción de alúmina y sílice obtenida a partir de arcillas y rocas molidas que dará cuerpo al esmalte.

El color

HOY día está disponible gran número de pigmentos comerciales coloreados diseñados para usar sobre gres, pero la paleta tradicional es un abanico sutil de colores crema y castaño *naturales*, aportados por arcillas y rocas como la dolomita, que producen un brillo opaco y mate del color de la avena. Los matices brillantes de los óxidos se vuel-

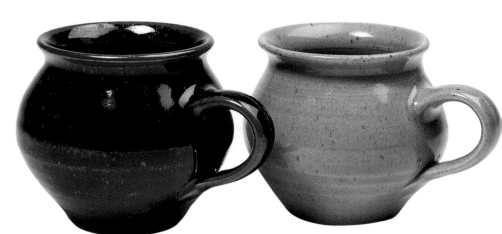

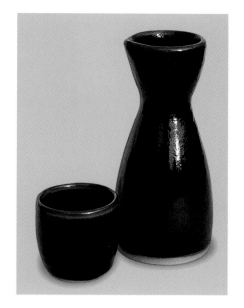

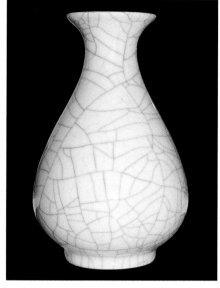

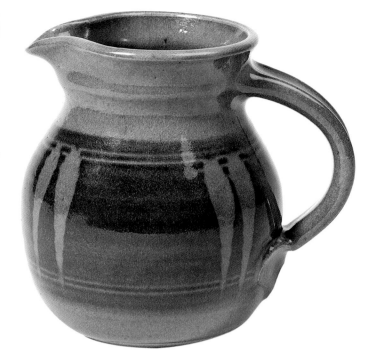

ven inestables a altas temperaturas, con la notable excepción del cobalto, que sigue siendo azul claro. Los pigmentos están sobre todo limitados para su uso en porcelana cocida entre 1300 y 1450 °C, pero el cuerpo blanco brilla a través de barnices transparentes que dan al color una intensidad especial.

Los esmaltes de hierro

A LGUNOS de los colores más fuertes de la gama natural se crean debido a la presencia de hierro. El esmalte japonés *kaki* (por 'caqui', la fruta) se llama así debido a su intenso color rojo oxidado. La adición de un 10 % de ceniza de madera convierte al *kaki* en un esmalte de color negro llamado *tenmoku* en recuerdo a T'ien-mu, una montaña sagrada de China.

Los efectos especiales

E L control cuidadoso del esmalte, de la temperatura y la atmósfera del horno pueden producir ciertos efectos especiales. Por ejemplo, los esmaltes de Chün, en el norte de China, poseían una cualidad opalescente gracias a las brillantes partículas de sílice obtenidas de ceniza de paja de arroz. En atmósfera oxidante, el esmalte de Chün es de color crema, pero en reducción adopta tonos azul pálido que van del lavanda al púrpura. La reducción también resulta crucial en la producción de cerámica verde celadón, que era una especialidad de los alfareros coreanos durante la dinastía Koryo de Corea (918-1392). Sin embargo, el nombre se ha tomado de *monsieur* Celadon, un personaje de una obra de teatro francesa que siempre vestía de verde. El color de los

esmaltes de Chün y celadón es el resultado de la reducción de las diminutas cantidades de hierro presentes. Entre las especialidades de la dinastía Song (960-1279) se encontraban la *piel de liebre,* un esmalte de hierro con vetas de color pardo oxidado, y la *mancha de aceite,* un esmalte negro lustroso punteado con manchas metálicas.

Muchas técnicas han evolucionado a partir de los errores del pasado, pero las imperfecciones de la arcilla y los esmaltes, y los problemas para controlar un horno, significan que la cocción es toda una aventura, y abrir el horno puede desvelar maravillas inesperadas.

ARRIBA, CENTRO; ARRIBA, DERECHA; Y ABAJO: *Jarrón chino con esmalte blanco craquelado; jarra con esmalte de Chün sobre engobe azul realizado por Michael Gaitskell (Somerset, Inglaterra); botella china esférica con diseño impreso bajo un esmalte celadón translúcido.*

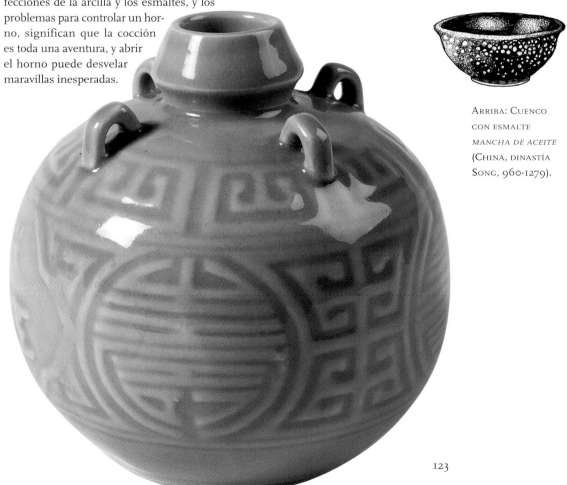

ARRIBA: CUENCO CON ESMALTE *MANCHA DE ACEITE* (CHINA, DINASTÍA SONG, 960-1279).

LOS ESMALTES DE CENIZA

Cuando los alfareros chinos de la dinastía Zhou (siglos x a iii a. de C.) realizaron las primeras cocciones de gres, observaron el efecto de la ceniza que caía sobre las piezas. Sin embargo, fue en Japón donde se investigó a fondo esta técnica, después de conseguir la tecnología del gres gracias a la introducción del horno de celdas *ana-gama* desde Corea durante el siglo v. En el siglo xvi, la creciente popularidad de la ceremonia del té según las enseñanzas de Sen no Rikyu y Kobori Enshu, con su estética zen y la exigencia de piezas *naturales,* estimuló la fabricación de cerámica con esmalte de ceniza, con superficies impredecibles e irregulares y colores discretos. Gracias a la influencia de Bernard Leach, los esmaltes de ceniza de madera se han convertido en parte del repertorio de los alfareros modernos de Occidente.

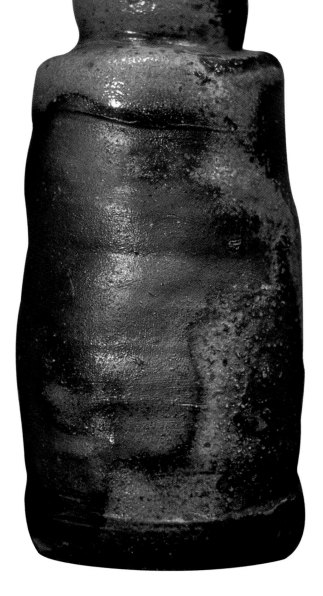

Las propiedades de la ceniza

La ceniza de madera y otras fibras vegetales es rica en materiales alcalinos como potasa, cal y magnesia que, con el calor de un horno, se licúan y vitrifican hasta formar una costra brillante. La ceniza puede usarse en su estado natural o en mezclas de esmaltes, como *tenmoku* o celadón, para actuar como fundente que permita a otros ingredientes como arcilla u óxidos gotear sobre la superficie de la arcilla.

Los esmaltes de ceniza naturales

Los hornos japoneses *ana-gama* se alimentan con leña. Conforme la madera arde, las fuertes corrientes arrastran la ceniza al interior de la cámara de cocción, donde cae sobre la superficie de las piezas, creando un esmalte *natural*. Los mejores resultados se obtienen en vasijas con cuerpo ancho, lo que aumenta la superficie donde puede acumularse la ceniza. Para evitar depósitos en el interior de las vasijas, éstas pueden cocerse boca abajo. Si se quiere provocar la acumulación de ceniza en zonas concretas, se consigue dirigir un poco el proceso colocando con cuidado las piezas en el horno, cerca de la boca del hogar, por ejemplo; también pueden rellenarse con paja los huecos entre piezas antes de la cocción. Para evitar la ceniza, es posible cubrir ciertas áreas con tazas o potes pequeños. Otros efectos controlados son por ejemplo enrollar paja alrededor de las vasijas para crear vetas o espolvorearlas con ceniza para conseguir manchas llamadas *goma* ('semillas de sésamo').

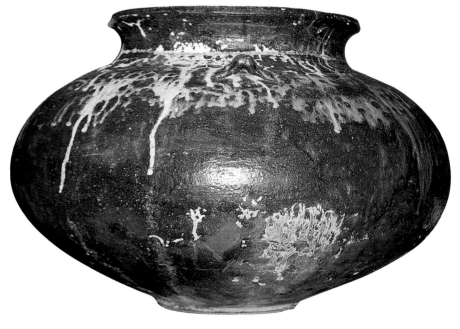

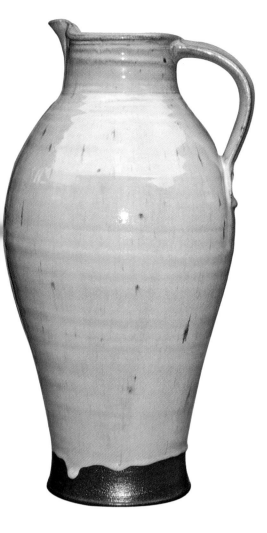

IZQUIERDA; Y ABAJO, IZQUIERDA: *Esmalte controlado de ceniza de pino en una jarra inglesa del alfarero Stephen Parry (Norfolk); esmalte natural de ceniza en una vasija cocida en el extremo del hogar por Tim Hurn (Dorset, Inglaterra).*

DERECHA: *Esmalte de ceniza goteando por una botella de sake procedente de Shinano (prefectura de Nagano, Japón).*

DERECHA, ABAJO: *Grandes tiestos chinos con esmalte de ceniza.*

EN LA OTRA PÁGINA, ARRIBA, IZQUIERDA: *Boca del hogar de un horno japonés de celdas (ana-gama) en la localidad de Bizen.*

EN LA OTRA PÁGINA, ABAJO, IZQUIERDA: *Jarra de gres cocida en un horno de Bizen (Japón) con esmalte natural de ceniza y la forma cruda típica de muchas piezas para té.*

EN LA OTRA PÁGINA, ABAJO, DERECHA: *Esmalte de ceniza natural sobre un gran cántaro de agua procedente de Burma (Mianmar).*

Los primeros esmaltes de ceniza japoneses eran conocidos como *sue* ('ofrenda') porque se utilizaban como objetos rituales funerarios, pero los hornos modernos, como los de Bizen, Shigaraki y Tokoname, producen hoy recipientes para almacenamiento y vajillas de té.

Los esmaltes de ceniza provocados

Los esmaltes de ceniza se obtienen lavando y filtrando fibras de plantas quemadas y mezclándolas después con arcilla o roca pulverizada, como el feldespato. Las vasijas son bañadas en el esmalte y dejadas secar antes de cocerlas. Es posible obtener diferentes colores utilizando distintas clases de ceniza. Por ejemplo, la ceniza de nogal aporta un acabado blanquecino, mientras que el roble produce tonalidades azul o verde pálidas y suaves.

En la alfarería de Hagi, en la prefectura de Yamaguchi (Japón), usan ceniza de paja o leña del árbol isu para crear un esmalte cremoso muy apreciado para las tazas de té, ya que su color cambia cuando absorbe la infusión; se trata de un proceso conocido como *chanare,* que significa 'acostumbrarse al té'.

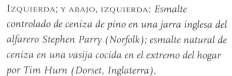

EL ESMALTE DE SAL

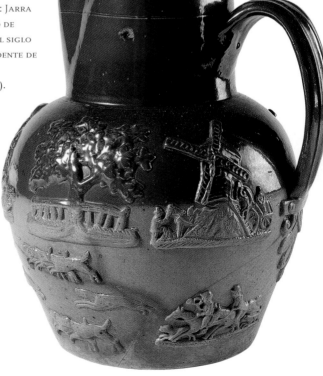

DURANTE VARIOS siglos, el esmalte de sal fue una tradición casi exclusivamente europea que sólo aparecía en algunos lugares (como Malasia) y, además, era el único esmalte europeo adecuado para el gres. Se trata de un acabado único, ya que es fino, transparente y se funde íntimamente con el cuerpo de la vasija. No sólo con el esmalte, sino también con el color de la arcilla o el engobe que estén debajo se consiguen distintos colores y efectos, como el acabado *piel de naranja.*

Historia

EN el norte de África se añade agua salada a la arcilla plástica para disminuir el riesgo de que la superficie quede escamosa durante la cocción. También aclara el color del cuerpo, pero no se forma un verdadero esmalte, ya que esto exigiría la sublimación de la sal a alta temperatura.

A finales del siglo XIV los alfareros alemanes habían adquirido la tecnología que les permitía cocer a temperatura de gres, pero los esmaltes con base de plomo de la época no podían resistir el calor. La leyenda dice que se descubrió el esmalte de sal durante el siglo XV al alimentar los hornos con madera de barriles utilizados para transportar pescado salado. Renania, con sus ricos yacimientos de arcilla, fue el centro principal de fabricación; una vez que la técnica fue perfeccionada, se produjeron vasijas fuertes, a menudo decoradas en bajorrelieve.

Durante los siguientes siglos, las exportaciones provocaron la construcción de hornos de gres para cocer cerámica barnizada con sal a lo largo del norte de Europa. El primer horno británico para gres se estableció en Londres durante el siglo XVII. Se fabricaban jarras, tazas y botellas para todo, desde ginebra a cerveza de jengibre, y hacia finales del siglo XIX la técnica se consideró ideal para la elaboración de piezas sanitarias. Los temores acerca de las emanaciones tóxicas producidas durante la fabricación provocaron su declive a mediados del siglo XX.

La técnica

CUANDO se barniza con sal es importante que el contenido del horno se disponga de modo que el calor y los gases puedan circular de manera libre y uniforme. Cuando la temperatura se eleva hasta unos 1200 °C se introduce sal común. Un horno de leña alemán del siglo XV tenía una capacidad de unos treinta metros cuadrados y

ARRIBA: *Jarra esmaltada con sal y decoración impresa procedente de las Alpujarras (España).*

ABAJO, IZQUIERDA: *Cuenco inglés de Rowena Kinsman barnizado con sosa, una alternativa menos tóxica que la sal.*

IZQUIERDA: JARRA BELARMINO DE FINALES DEL SIGLO XVI PROCEDENTE DE FRECHEN (ALEMANIA).

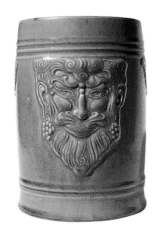

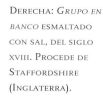
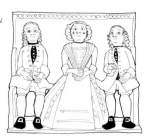

necesitaba entre cien y ciento cincuenta kilos de sal, que se echaba con palas por aberturas practicadas en los lados y en el techo. La sal se sublimaba al instante y lo cubría todo con una película vítrea.

Pero durante este proceso se produce ácido sulfúrico en estado gaseoso, muy tóxico, por lo que ya en 1556 las autoridades de Colonia (Alemania) prohibieron las cocciones en zonas pobladas. El riesgo para la salud es tal que la sal casi no se utiliza. Los alfareros modernos suelen usar una solución de cristales de sosa o bicarbonato de sodio que produce un acabado similar pero resulta mucho menos peligrosa.

El modelado

Los utensilios germánicos se habían decorado con rostros desde el año 900 a. de C. Entre las nuevas piezas esmaltadas con sal,

una de las más populares era el *Bartmannskrug,* una jarra con una cara moldeada; en Inglaterra fue bautizada como *bellarmine jug* por el polémico cardenal Roberto Belarmino (1542-1621). Al ser tan fino, un esmaltado de sal resulta un baño excelente para las superficies modeladas, ya que los detalles no quedan borrosos. En Inglaterra se usaba en las jarras para celebrar el festival de la cosecha, decoradas con relieves moldeados, así como sobre objetos tridimensionales, como los ingenuos *grupos en bancos* de Staffordshire realizados durante el siglo XVIII.

ABAJO, IZQUIERDA: *Dos jarras neerlandesas esmaltadas con sal y decoración bajo cubierta de azul cobalto. Esta técnica se encuentra casi exclusivamente en el norte de Europa.*

DERECHA: *Jarra alemana barnizada con sal, que presenta una escena de caza moldeada, cuyo relieve se destaca aplicando azul bajo cubierta en los huecos.*

EN LA OTRA PÁGINA, ABAJO, CENTRO: *Jarra con cara moldeada realizada por la fábrica inglesa de Doulton en 1929.*

EN LA OTRA PÁGINA, ABAJO, DERECHA: *Realizada por Bourne (Lambeth, Londres) entre 1830 y 1840, esta jarra de caza esmaltada con sal presenta decoración en relieve.*

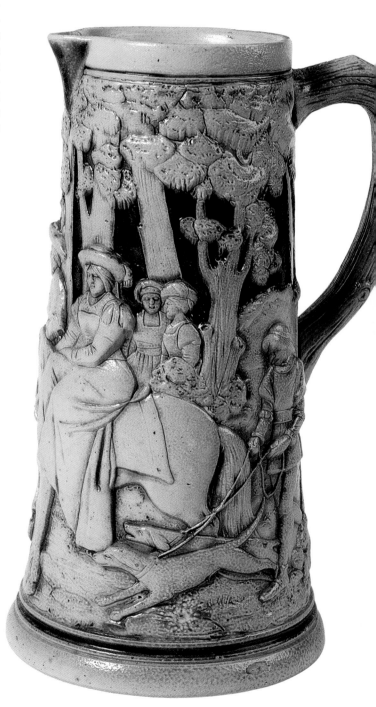

EL ESMALTE SOBRE CUBIERTA

LOS ESMALTES se aplican sobre la cubierta ya cocida y se cuecen a baja temperatura. Como hay que realizar una cocción extra, el coste para el alfarero es alto, pero a menudo se ha considerado que los acabados posibles dentro de la gama de brillantes colores de que se dispone compensan el tiempo y el gasto extras.

La técnica

Los pigmentos usados sobre la cubierta o primera capa de esmalte se fabrican también a partir de óxidos metálicos, pero como las temperaturas de cocción son más bajas, la paleta disponible es más viva. Los óxidos se funden con sílice y un fundente como sosa, potasa, bórax o plomo, y después la mezcla se frita (se cuece hasta vitrificar y luego se reduce a polvo). Cuando se utiliza para pintar, el polvo se mezcla tradicionalmente con grasa o aceite de varios tipos, pero hoy día existen preparados comerciales disponibles diluidos en agua. Usando un cepillo de pelo de ardilla se pueden realizar delicados dibujos; por esta razón, suele encargarse de la decoración un pintor, en vez de un alfarero. También puede aplicarse el color con un pulverizador, una esponja o en forma de polvo sobre una base húmeda. Para que los colores destaquen lo más posible, un cuerpo blanco, como la porcelana, o un engobe o esmalte de estaño proporcionan la mejor base blanca. Con objeto de evitar la decoloración que producen el humo y los gases, la cocción tiene lugar en un horno de mufla o eléctrico, en atmósfera oxidante. La temperatura necesaria oscila entre 700 y 900 °C, lo bastante alta como para que los esmaltes recién aplicados se fundan a la cubierta reblandecida.

La decoración islámica sobre cubierta

LA pintura sobre cubierta se desarrolló primero en las ciudades persas de Rayy y Kashan a finales del siglo XII. La pintura *minai*, sobre cuencos poco profundos y recipientes de porcelana blanda torneados, recordaba a las miniaturas de la época, con escenas narrativas exquisitamente detalladas de mitos y relatos cortesanos y arabescos estilizados. El temprano estilo *haft rang* ('siete colores') se esbozaba bajo cubierta con azul cobalto, púrpura manganeso o verde cobre, mientras que el trabajo posterior se ejecutaba sobre la cubierta con negro, marrón, rojo, amarillo, verde y blanco con hojas doradas. El estilo *minai* desapareció de manera radical con la invasión mongola de 1224. En la región de Sultanabad, el estilo *lajvardina* de comienzos del siglo XIV empleaba esmaltes negros, rojos, turquesa y blancos sobre un fondo azul cobalto.

ABAJO, IZQUIERDA; ABAJO, DERECHA; Y EN LA OTRA PÁGINA, ARRIBA, IZQUIERDA: *Jarrón con decoración sobre cubierta (Gouda, Países Bajos); jarra de arcilla común con pintura sobre cubierta a imitación de la porcelana japonesa al estilo de Kakiemon (Inglaterra, siglo XIX); cuenco chino de la dinastía Ming con decoración sobre cubierta en el estilo doucai (datado hacia 1700).*

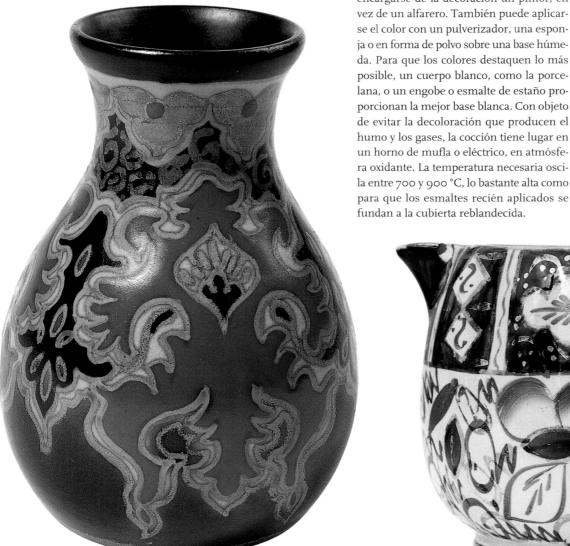

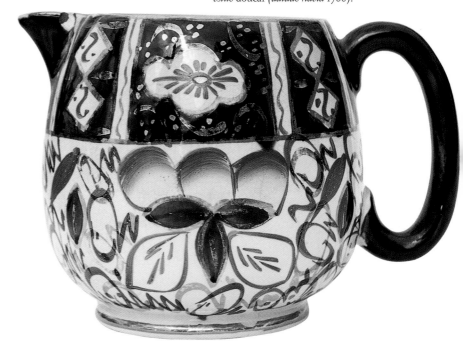

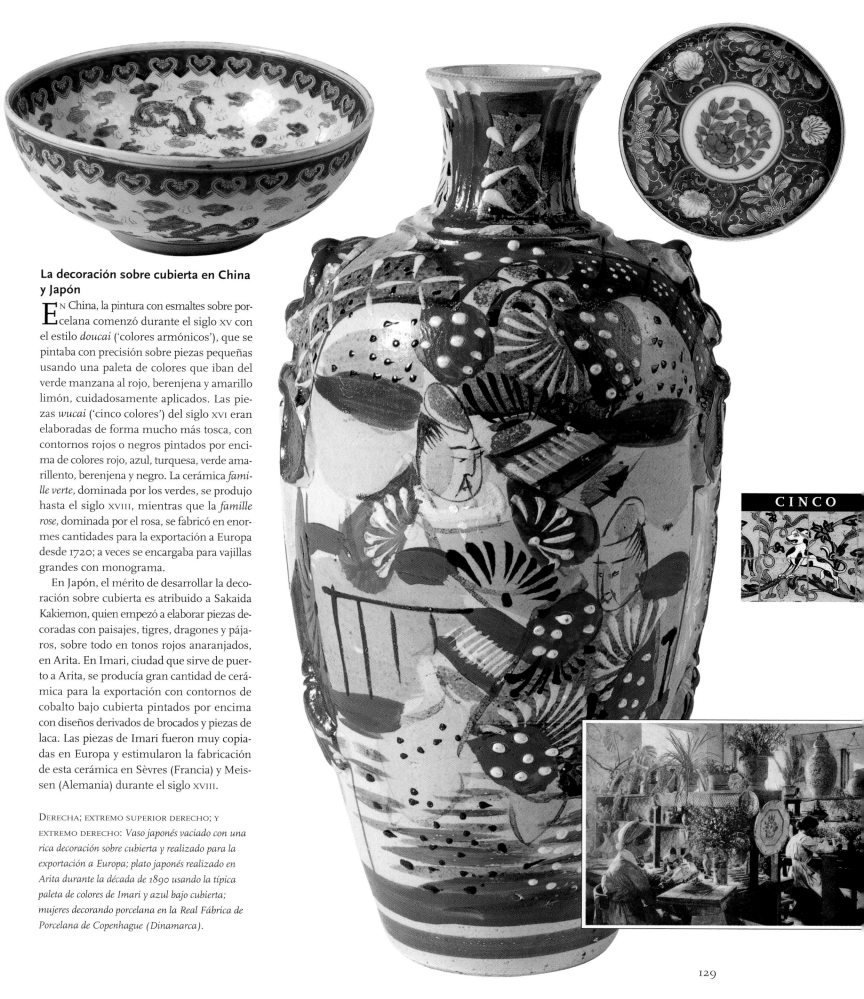

La decoración sobre cubierta en China y Japón

En China, la pintura con esmaltes sobre porcelana comenzó durante el siglo XV con el estilo *doucai* ('colores armónicos'), que se pintaba con precisión sobre piezas pequeñas usando una paleta de colores que iban del verde manzana al rojo, berenjena y amarillo limón, cuidadosamente aplicados. Las piezas *wucai* ('cinco colores') del siglo XVI eran elaboradas de forma mucho más tosca, con contornos rojos o negros pintados por encima de colores rojo, azul, turquesa, verde amarillento, berenjena y negro. La cerámica *famille verte,* dominada por los verdes, se produjo hasta el siglo XVIII, mientras que la *famille rose,* dominada por el rosa, se fabricó en enormes cantidades para la exportación a Europa desde 1720; a veces se encargaba para vajillas grandes con monograma.

En Japón, el mérito de desarrollar la decoración sobre cubierta es atribuido a Sakaida Kakiemon, quien empezó a elaborar piezas decoradas con paisajes, tigres, dragones y pájaros, sobre todo en tonos rojos anaranjados, en Arita. En Imari, ciudad que sirve de puerto a Arita, se producía gran cantidad de cerámica para la exportación con contornos de cobalto bajo cubierta pintados por encima con diseños derivados de brocados y piezas de laca. Las piezas de Imari fueron muy copiadas en Europa y estimularon la fabricación de esta cerámica en Sèvres (Francia) y Meissen (Alemania) durante el siglo XVIII.

DERECHA; EXTREMO SUPERIOR DERECHO; Y EXTREMO DERECHO: *Vaso japonés vaciado con una rica decoración sobre cubierta y realizado para la exportación a Europa; plato japonés realizado en Arita durante la década de 1890 usando la típica paleta de colores de Imari y azul bajo cubierta; mujeres decorando porcelana en la Real Fábrica de Porcelana de Copenhague (Dinamarca).*

CINCO

EL AZUL Y EL BLANCO

LA COMBINACIÓN de colores más popular en cerámica es la del azul y el blanco, que ha decorado mesas y aparadores en toda Europa, Asia, Estados Unidos y el norte de África. Estos colores son el argumento de un relato épico de aventuras y espionaje industrial que se remonta a más de 2000 años. El héroe de la historia es el cobalto.

El cobalto

DURANTE siglos, el color más fuerte de la paleta cerámica ha sido el azul intenso que se obtiene del óxido de cobalto molido. El azul cobalto destaca entre otros pigmentos que, en conjunto, son mucho más terrosos, y tiene la clara ventaja de que, a diferencia de otros óxidos, cuando se expone a altas temperaturas en un horno permanece inalterado, ya sea en una atmósfera oxidante o reductora. Esto significa que los alfareros pueden obtener, a cualquier temperatura de cocción o con cualquier método para barnizar, vivos colores azules, tanto si es bajo cubierta como si es sobre ella. Por tanto, azul y blanco son, probablemente, el formato más popular de la cerámica.

La historia de la porcelana azul y blanca

LOS azules derivados del cobalto se utilizaban para colorear vidrio, porcelana blanda y cerámica en la época del Imperio Nuevo (1550-1069 a. de C.) del antiguo Egipto. Desde entonces, la cerámica pintada con cobalto ha servido para el comercio y el contrabando, y ha sido imitada y adaptada en todo el mundo, inspirando obras

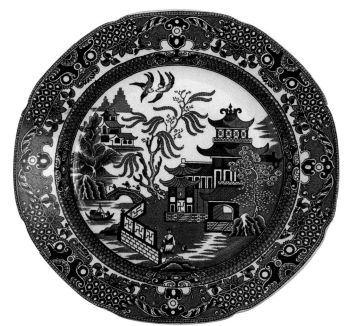

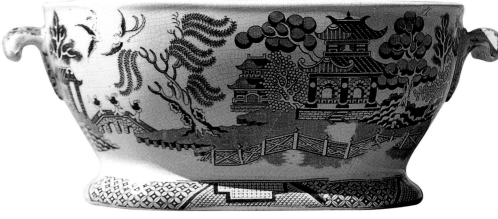

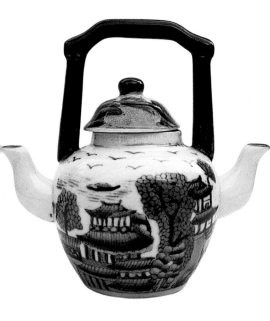

La demanda de porcelana por parte de los consumidores europeos era insaciable, ya que se veía como el accesorio más de moda para la gran exportación china del té. Los enormes esfuerzos por fabricar un producto tan rentable fueron la causa del desarrollo de la porcelana blanda, porcelana de hueso, loza crema (*creamware*) y porcelana dura o auténtica. Todos estos productos reciben hoy en inglés el nombre de *china*, en homenaje al país cuyos productos intentaban imitar.

maestras y adelantos tecnológicos. Las primeras porcelanas que se importaron en Oriente Medio durante el siglo VIII d. de C. estaban relativamente *desnudas* de colores o motivos. Los alfareros islámicos que intentaban producir un cuerpo similar desarrollaron la porcelana blanda y el esmalte de estaño, sobre el que ejecutaban diseños azul cobalto dominados por caligrafía y motivos florales en volutas. Estas piezas, que recorrieron el camino inverso por la ruta de la seda, acompañadas de cobalto crudo, inspiraron a los artesanos chinos a adoptar el estilo en la porcelana auténtica, al tiempo que añadían temas chinos. Fabricaron piezas consideradas de las más bellas del mundo, como la porcelana azul y blanca de la dinastía Ming (1368-1644), que se elaboraba en la fábrica imperial de Jingdezhen. En el siglo XVII se producía porcelana blanca y azul en Arita (Japón), y pronto, tanto los chinos como los japoneses exportaron enormes cantidades de porcelana pintada con cobalto a Europa.

Willow pattern

La dificultad de satisfacer la demanda de porcelana blanca y azul se vio aliviada por el desarrollo de la técnica para decalcar grabados en la Inglaterra del siglo XVIII. Desde entonces se han producido muchos diseños para vajillas completas pero, sin duda, el más popular es el *willow pattern* ('motivo de sauce'). En la década de 1780, el grabador de Staffordshire Thomas Minton combinó diversos motivos a partir de otros auténticos chinos: un puente, una pagoda, un sauce y unas golondrinas. El resultado parecía realmente chino y satisfacía al mismo tiempo los gustos estéticos de los ingleses. El grabado ilustraba el relato de los amantes Chang y Koong-Se, quienes, huyendo de la desaprobación de sus familias, se transformaron en golondrinas. Aunque ahora resulte encantador, este cuento aparentemente popular fue inventado para dar credibilidad al *willow pattern*.

EXTREMO SUPERIOR, IZQUIERDA; Y EXTREMO SUPERIOR, DERECHA: *Tetera de dos compartimentos decorada con un paisaje chino en azul bajo cubierta (siglo XIX); plato con imagen decalcada perteneciente a una serie que representa edificios coloniales en Estados Unidos e impreso en ironstone, un tipo de gres resistente usado para vajillas en Gran Bretaña y Estados Unidos.*

CENTRO, DERECHA; IZQUIERDA; Y DERECHA: *Jarra china fabricada con placas y decoración bajo cubierta azul cobalto; platos de Delft esmaltados con estaño azules y blancos expuestos en una casa neerlandesa; plato esmaltado con estaño y pintado en estilo rústico procedente de Andalucía.*

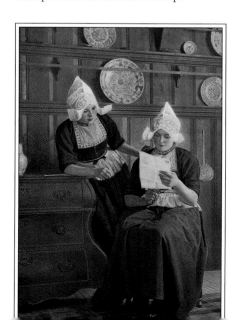

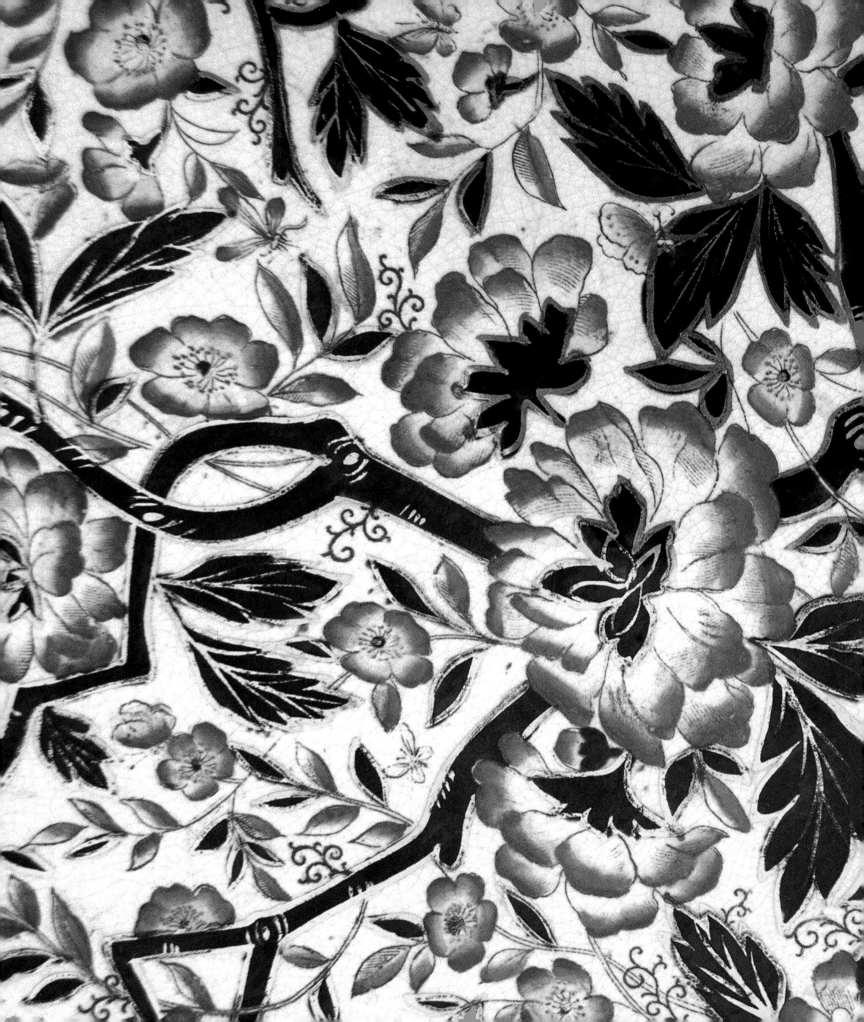

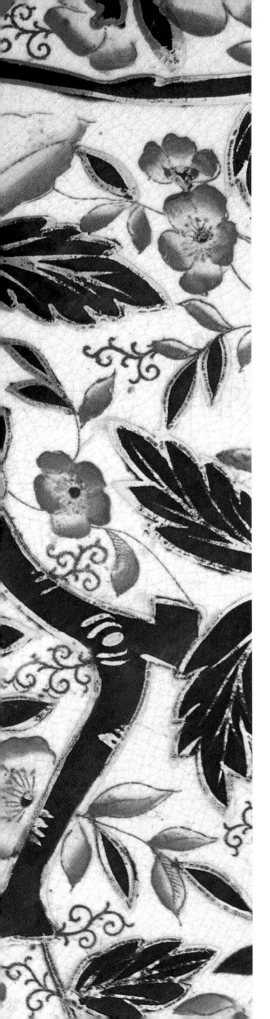

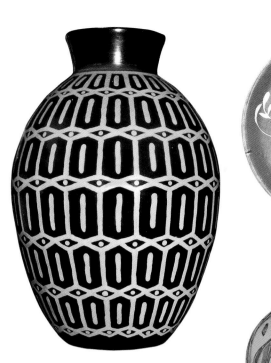

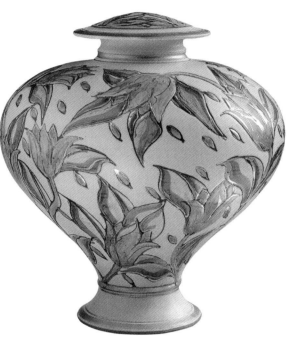

Izquierda: *Detalle de una bandeja inglesa esmaltada con motivos dorados.*

Arriba, izquierda: *Jarrón con pintura en negativo procedente de Chulucanas (Perú).*

Extremo superior, derecha: *Plato chino con caligrafía realizado mediante reservas con cera.*

Derecha: *Jarrón con motivos dorados elaborado por Barbara Hawkins (Port Isaac, Cornualles, Inglaterra).*

Abajo: *Cuencos bañados en resina realizados en Ecuador por indios guaraníes.*

ACABADOS ALTERNATIVOS

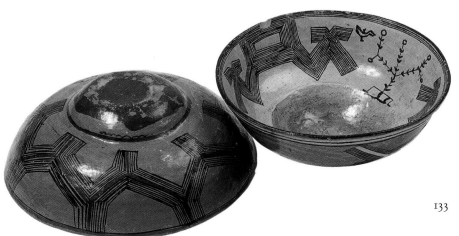

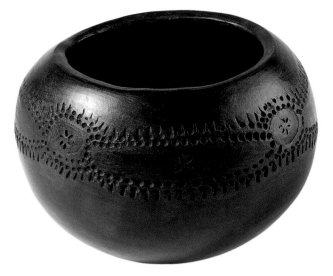

Acabados alternativos

Antes de la invención de los esmaltes se utilizaba una gran variedad de métodos para que las vasijas cocidas resultaran tan bonitas como impermeables. En muchos lugares todavía se emplean estas técnicas, a veces por necesidad, pero a menudo porque los acabados tradicionales no se consideran inferiores a lo que el mundo desarrollado puede ofrecer. Existen otras técnicas, como el uso de reservas y de oro, que tienen origen en la cerámica antigua sin esmaltar, pero se han adaptado al uso con esmalte.

El hollín

El hollín es una sustancia que se adhiere de forma natural a la superficie de las piezas cocidas con combustibles que *ahúman,* como madera o estiércol, en una hoguera en la superficie o en un hoyo. El acabado negro se parece a los resultados de la reducción, pero sólo afecta a la superficie de las piezas. Este efecto puede mejorarse o simularse puliendo una vasija con hollín mezclado con una sustancia grasa. Por ejemplo, en el sur de África, los suazis y zulúes usan grasa animal o pulpa vegetal, que después bruñen con un guijarro hasta alcanzar un brillo notable. El hollín también se usa en muchos lugares como pigmento para dibujos lineales.

ARRIBA, IZQUIERDA: *Cuenco para cerveza realizado a pellizcos, cocido en atmósfera reductora y pulido con grasa y hollín (Swazilandia).*

DERECHA: *Cántaro torneado con un baño de lechada de cal (Túnez).*

ABAJO, IZQUIERDA: Dhabu *para albergar el espíritu de un miembro muerto de la tribu bhil (Kutch, Gujarat, India). Después de cocerse al aire libre, el dhabu ha recibido un baño de lechada de cal.*

EN LA OTRA PÁGINA, CENTRO, DERECHA: *Olla con decoración impresa y pulido de grafito perteneciente a la tribu lobedu (Zimbabwe).*

EN LA OTRA PÁGINA, EXTREMO INFERIOR, IZQUIERDA: *Puliendo platos con cera de abejas en una alfarería de Urubamba (Perú). La cera de las abejas proporciona a las piezas un brillo suave y una agradable fragancia.*

SEIS

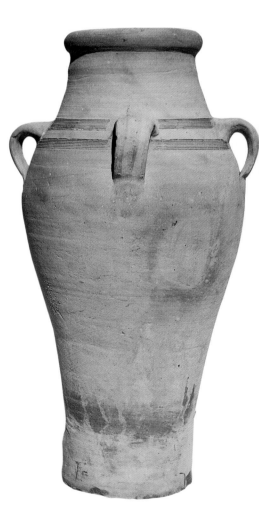

La lechada de cal

Un acabado contrastado es el blanco mate que produce un baño con lechada de cal, solución de agua con cal molida. Esta mezcla suele aplicarse para pintar edificios y vasijas. En Gujarat (India), las casas de los espíritus y los animales votivos se pintan de blanco de esta forma, mientras que en el Yemen se usa como base para diseños geométricos, que actualmente se trazan con cualquier tinta comercial, como Quink.

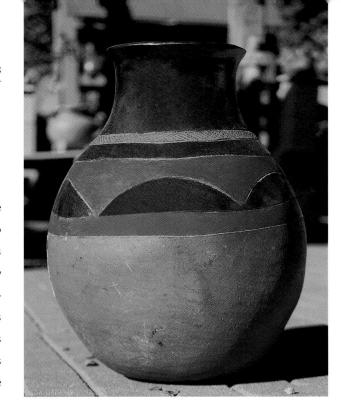

EL GRAFITO

CON GRAFITO en polvo puede conseguirse un acabado especialmente brillante. Este acabado es tan lujoso que, entre los buganda de Uganda, la técnica se usaba sólo en las vasijas con forma de calabaza reservadas a la realeza. Aquí, los alfareros aplican una mezcla de grafito y mantequilla de cacahuete a las piezas a dureza de cuero y después las bruñen con tela de corteza y piedras pulimentadas. En otros lugares del centro, este y sur de África, el grafito puede aplicarse antes o después de la cocción, y a veces se mezcla con otras sustancias grasas como mantequilla o, incluso, sangre. Mientras los buganda prefieren un acabado general, más al sur, en Zimbabwe y Sudáfrica, los alfareros makarunga y venda reservan el grafito para detalles y bandas, que contrastan con gracia sobre la terracota roja de sus vasijas.

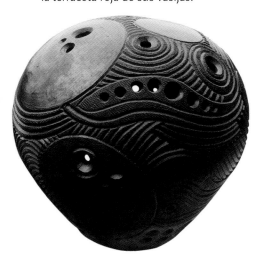

ARRIBA, DERECHA: *Vasija para guardar yogur de la tribu makarunga elaborada con churros y decorada con ocre y grafito (Zimbabwe). Una cooperativa tribal fabrica, exporta y vende la cerámica makarunga. Esta pieza estaba a la venta en Nuevo México (Estados Unidos).*

CENTRO, IZQUIERDA: *Forma perforada e incisa con pulido de grafito realizada por Harry Juniper (Devon, Inglaterra).*

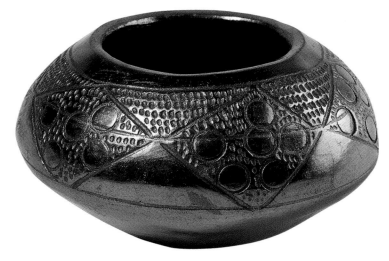

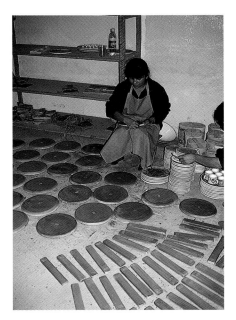

LA MICA

EN EL granito que contiene arcilla aparecen escamas brillantes de mica. Las arcillas ricas en este mineral, ya utilizadas para fabricar las ollas de Irán hace 3000 años, todavía se emplean en Turquía y Nuevo México (Estados Unidos) para producir vasijas que de verdad destellan. El polvo de mica se repartía por la superficie húmeda de las piezas crudas en Francia y Gran Bretaña durante la Edad del Hierro y se aplicaba en el engobe durante la época romana. También los alfareros hausa de Nigeria la usan en los engobes. Una vez cocida, la superficie resplandece con un brillo de color bronce.

Las tejas fabricadas durante más de setecientos años en Kikuma, en la isla japonesa de Shikoku, se elaboran a partir de una mezcla de arcillas locales, como tejas sencillas o remates moldeados en forma de peces o demonios. Cuando se secan, son bañadas con mica y bruñidas antes de la cocción. Las tejas terminadas poseen un lustre de color gris plateado que hace típicos los tejados de la prefectura de Ehime.

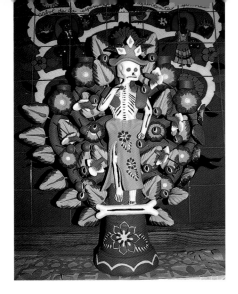

ARRIBA, IZQUIERDA: *Candelabro pintado para celebrar la festividad del Día de los Muertos (Oaxaca, México).*

ABAJO, IZQUIERDA: Souvenir *pintado procedente de Ayacucho (Perú). También se encuentran camionetas parecidas, pintadas de colores vivos, en Bolivia y Colombia.*

LA PINTURA

DERECHA: TIGRE PINTADO (FENGXIANG, PROVINCIA DE SHAANXI, CHINA).

AL APLICAR pintura o pigmentos a una forma de arcilla después de cocerla, se crea una capa decorativa que no se mezcla con el material. La pintura se encuentra disponible en una amplia gama de colores brillantes y, además, es más fácil de controlar que los engobes o esmaltes, pues el resultado no está sujeto a la incertidumbre de la cocción. El ahorro en tiempo y materiales también supone ahorro de dinero.

Los usos de la arcilla pintada

VULNERABLES al desgaste cotidiano, las piezas pintadas suelen destinarse al uso decorativo o ceremonial, más que práctico. A veces, la aplicación de color puede ser parte de un ceremonial religioso, como ocurre con las marcas verdes, realizadas con resina de pino piñonero mezclada con cobre, que aparecen en algunas de las vasijas de los indios acoma y laguna en Nuevo México (Estados Unidos). Con más frecuencia, la pintura se usa por su facilidad de aplicación y la gama de colores disponibles. Muchas obras de arte populares de todo el mundo, como las escenas mexicanas del Día de los Muertos o las figuras brasileñas de futbolistas y héroes populares, se pintan de colores brillantes con pinturas *normales* comercializadas.

Las técnicas

LA arcilla elaborada con churros, sobre todo después de un bizcochado, es un material absorbente y lo mejor es que reciba un baño para evitar que los pigmentos goteen sin control. En el Yemen se usa una base de lechada de cal antes de pintar con tinta Quink en colores amarillo, púrpura, azul, verde, rojo y blanco, mientras que en Belice, las réplicas de la cerámica maya precolombina se pintan sobre una capa base de yeso. Un método alternativo es controlar el flujo de los pigmentos mezclándolos con resina o pegamento. En el norte de Nigeria, los alfareros de Shani decoran las vasijas cocidas con una mezcla de huesos y goma arábiga, y en Europa se mezcla a veces la pintura acrílica o en polvo con pega-

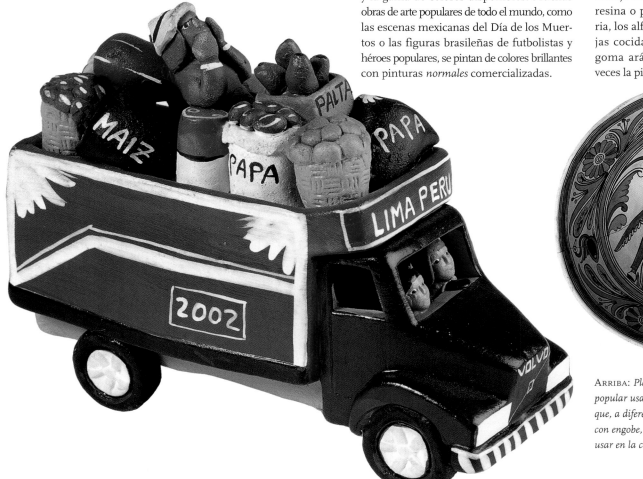

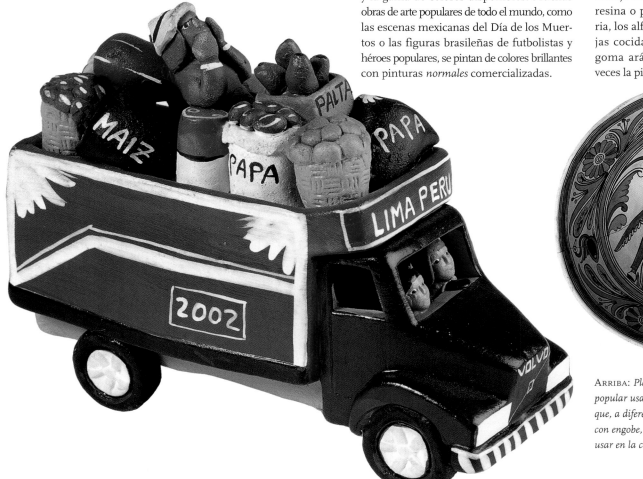

ARRIBA: *Plato tradicional decorado en estilo popular usando pintura acrílica moderna por lo que, a diferencia de los antiguos diseños pintados con engobe, es puramente decorativo y no se puede usar en la cocina.*

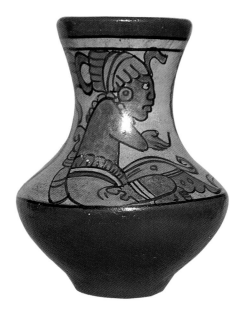

mento blanco. En Fengxiang, los juguetes chinos moldeados reciben una primera capa con preparados que contienen hollín hervido o polvo de ladrillo, sobre la que se añade decoración brillante usando colores mezclados con pegamento o clara de huevo, que añaden un brillo lustroso.

La decoración

LAS formas tridimensionales suelen pintarse en un estilo bastante naturalista, coloreando la ropa y la piel de las figuras, por ejemplo. Esta técnica es la que más se utiliza en las pinturas alegres y vibrantes de escenas que recrean acontecimientos cotidianos como viajes en autobús, que realizan los alfareros en Perú, Bolivia y Colombia. La decoración de los juguetes realizados en Fengxiang, sin embargo, tiene poco que ver con la vida real, aunque está llena de motivos dinámicos.

La arcilla como lienzo

LA superficie plana de un azulejo o vasija es un lienzo en blanco sobre el que el artista puede ejecutar diseños desde lo más profundo de su imaginación o escogidos de un repertorio tradicional. Los alfareros mejicanos de Oaxaca decoran cuencos de tres pies con motivos tradicionales pintados con colores acrílicos, pero sus abuelas y sus antepasados lejanos, como los aztecas, pintaban los mismos diseños con engobe. Los aborígenes australianos de Queensland, para quienes la alfarería es una artesanía nueva, usan a veces pintura acrílica en la realización de diseños que, hasta hace poco, se pintaban sobre corteza de árbol.

ARRIBA, IZQUIERDA: *Souvenir de Belice realizado de forma tradicional, con pintura sobre una capa base de yeso.*

ARRIBA, CENTRO: *Diseño aborigen que representa la serpiente arco iris. Se trata de una pintura acrílica sobre cerámica realizada por Virginia Grogan (norte de Queensland, Australia).*

ARRIBA, DERECHA: Allstar and the Magic Carpet, *realizada por el autor y decorada con pintura acrílica mezclada con pegamento blanco.*

ABAJO, IZQUIERDA: *Pintando vasijas con pinturas al esmalte (Cuzco, Perú).*

ABAJO, DERECHA: *Diseños contemporáneos pintados sobre una hucha tradicional procedente de Umbría (Italia).*

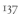

137

LAS RESERVAS

EN LOS pictogramas pintados por los pueblos prehistóricos sobre las paredes de cuevas y rocas de todo el mundo aparece un gran número de manos. Si bien el significado de estas imágenes sólo puede intuirse, se ha pensado que una mano en positivo representa la vida, y una mano en negativo, la muerte. Una imagen positiva se produce cubriendo la mano con pigmento y presionándola directamente sobre la roca; una negativa, colocando la mano sobre la piedra y pulverizando pigmento por encima, para pintar toda la superficie que queda alrededor de la mano. Este principio de *pintura negativa* puede aplicarse también a la decoración de cerámica, tapando ciertas zonas y coloreando sólo el fondo con una capa de engobe o esmalte.

ARRIBA, IZQUIERDA; Y ARRIBA, DERECHA: *Cuenco de gres con dragones dibujados mediante plantilla elaborado por artesanos chinos de Sumatra; pintura negativa sobre un cuenco del río Curaray, al noreste del Perú.*

ABAJO, IZQUIERDA: *Jarrita decorada con reserva para ilustrar una escena del* Quijote. *Pintada por Pablo Picasso entre 1957 y 1959.*

ABAJO, DERECHA: *Jarra de arcilla común con reserva de cera elaborada en la alfarería de Rye (Inglaterra) en la década de 1950 ó 1960.*

La cera

SIN duda, la reserva más utilizada en el mundo de la cerámica es la cera. Empleada durante siglos por los maestros alfareros del Lejano Oriente para repeler el esmalte, Bernard Leach y Shoji Hamada la introdujeron para los alfareros de Occidente en la década de 1920. En el Ecuador, los alfareros de la cultura de Carchi (1200-1500) utilizaban cera para proteger sus diseños del engobe; también era una técnica utilizada por los artesanos de la cultura del Misisipí medio (Estados Unidos), que desapareció hace trescientos años.

Ya sea sobre arcilla cruda o cocida, ya sea empleada para enmascarar engobe o esmalte, la técnica de la cera es prácticamente la misma en todas partes, e idéntica a la técnica batik usada en la decoración de tejidos en el sureste asiático. La cera de abejas o, más a menudo, la parafina diluida, se calienta en un cazo al baño María para no exponerla directamente al fuego y correr riesgo de incendio. Una vez que se funde la cera, es lo bastante líquida como para aplicarla directamente con un pincel, pero como se enfría muy rápido es mejor trabajar con pinceladas veloces y decididas. Tanto en Japón como en China existe una tradición de pintura basada en pinceladas sencillas, lo que produce un conjunto de diseños estilizados como peces y bambúes, y una caligrafía fluida.

Las plantillas

LOS alfareros chinos de la dinastía Song (960-1279) colocaban a veces una hoja sobre la arcilla húmeda de una vasija antes de bañarla en engobe. Cuando el engobe se secaba, la hoja podía retirarse para descubrir su forma en negativo. Al cortar plantillas de papel, podían crearse diseños positivos y negativos de la misma forma. La habilidad adquirida por los artistas chinos para recortar siluetas de papel, y de los artesanos japoneses para preparar plantillas usadas en la impresión de reservas sobre tejidos, también fue aplicada a la creación de diseños en la cerámica. En época mucho más reciente, los emprendedores navajos del suroeste

EN LA OTRA PÁGINA, DERECHA: *Taza procedente de Ecuador con reservas de cera basadas en diseños de la cultura de Carchi (1200-1500).*

EN LA OTRA PÁGINA, EXTREMO DERECHO: *Botella japonesa de sake con caligrafía hecha mediante reservas de cera.*

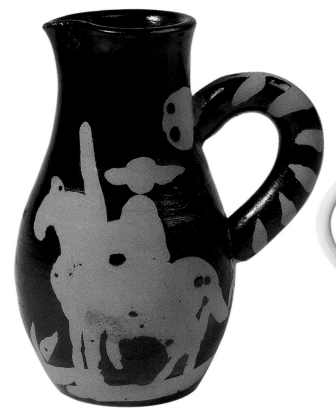

ARRIBA, IZQUIERDA: *Jarra de Chulucanas (Perú) con motivos realizados usando reservas de cera. La técnica sólo se emplea en esta zona.*

ARRIBA, DERECHA: *Plato decorado con reservas de papel realizado por la alfarera inglesa Tamsin Hull.*

estadounidense, que exploran sin cesar nuevas disciplinas, han comenzado a usar plantillas para crear diseños multicolores, con motivos obtenidos de su propio estilo de vida: sus experiencias, sus viviendas tradicionales y el paisaje rocoso que les rodea.

La arcilla

HAY una aplicación única de la técnica de reservas que se ha empleado en los Andes durante cientos de años y sigue viva en Chulucanas, al norte de Perú. En la superficie de las piezas ya cocidas se esbozan motivos figurativos y abstractos, usando engobe o arcilla húmeda. Una segunda cocción en atmósfera reductora y llena de humo hace que la superficie expuesta se quede negra; pero al enfriarse, el engobe o la arcilla usados para reservar se retiran, mojándolos o rascándolos hasta descubrir los motivos en el color más pálido producido por la atmósfera oxidante de la primera cocción.

LAS CAPAS BRILLANTES

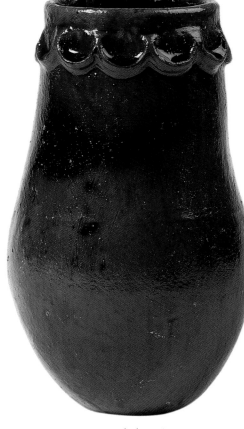

CIERTOS RECUBRIMIENTOS, que pueden usarse como alternativa a los esmaltes cerámicos, proporcionan superficies impermeables, brillantes y fáciles de limpiar. El betún natural se usaba ya en Mesopotamia en época de la cultura de Samarra (6300-6000 a. de C.) para reparar agujeros y grietas en la cerámica. Durante el período sasánida (226-637 d. de C.), las vasijas para transportar aceite y vino se impermeabilizaban siempre con el mismo material. Sin embargo, la mayoría de capas brillantes tienen origen vegetal.

Las cubiertas vegetales

EN la zona del África subsahariana, donde las cocciones a baja temperatura sin esmalte son la norma, las vasijas suelen sacarse del horno y hacerse rodar al momento entre hojas, o bañarse con una decocción. Los jugos de la planta fluyen libremente por la superficie, llenando los poros de la arcilla y dejando la superficie impermeable, brillante y, a menudo, sabrosa. Las ollas de los nupe en el centro de Nigeria, por ejemplo, reciben una capa de color caoba porque se riegan con el jugo de algarrobas (*Ceratonia siliqua*). Las ollas elaboradas por las mujeres bakongo alrededor del estuario del río Zaire, en la República Democrática del Congo, tienen un efecto espectacular de nudos de madera, conseguido por el burbujeo volcánico de los jugos con que se salpican las vasijas calientes. En Darjeeling, en Bengala Occidental (India), se aplica una especie de esmalte elaborado con una mixtura de corteza de mango y otros extractos vegetales mezclados con sosa y barbotina.

La resina

LA resina resulta un material excelente para impermeabilizar. Los navajos de la región Four Corners ('Cuatro Esquinas'), en el suroeste de Estados Unidos, usan la resina del pino piñonero para cubrir cestas y cerámica. La resina se calienta y, con un trapo, se embadurnan las vasijas mientras todavía guardan el calor de la cocción, dándoles aroma además de brillo. En Marruecos se aplican motivos a los cántaros con el dedo mojado en *qutran*, resina de tuya hervida y reducida, que se usa más para dar sabor al contenido que como capa para impermeabilizar. La cerámica de churros del Amazonas, desde el nacimiento en los Andes al delta en Brasil, recibe una costra brillante de resina después de la cocción. En el curso superior del Amazonas, en el Perú, las plantas que proporcionan esta resina, de los géneros *Protium* e *Hymenea*, son una valiosa fuente de ingresos para las poblaciones locales. Otro extracto importante es la goma arábiga, que exudan las acacias nativas de Arabia. La goma arábiga se exporta en grandes cantidades y es utilizada en lugares tan lejanos como Centroamérica para dar un brillo atractivo a los pigmentos con que se mezcla.

El barniz y el pulido

ALGUNAS resinas se hierven y refinan para producir un tipo de barniz transparente. En la cerámica japonesa elaborada durante el período jomon tardío (2000-1000 a. de C.), se encontraron restos de laca, probablemente para impermeabilizar. La laca, resina de un árbol oriental, ha inspirado la fabricación de imitaciones modernas, barnices que tienen toda clase de usos decorativos y protectores, como el sellado del arte popular mexicano.

Las sustancias utilizadas para pulir materiales distintos de la arcilla también pueden usarse en cerámica. Por ejemplo, en Urubamba (Perú), en el taller de Pablo Seminario, el aire está cargado del olor a la cera de abejas que se frota sobre la superficie de la cerámica de estilo contemporáneo.

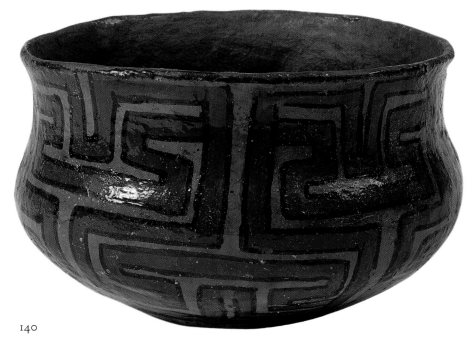

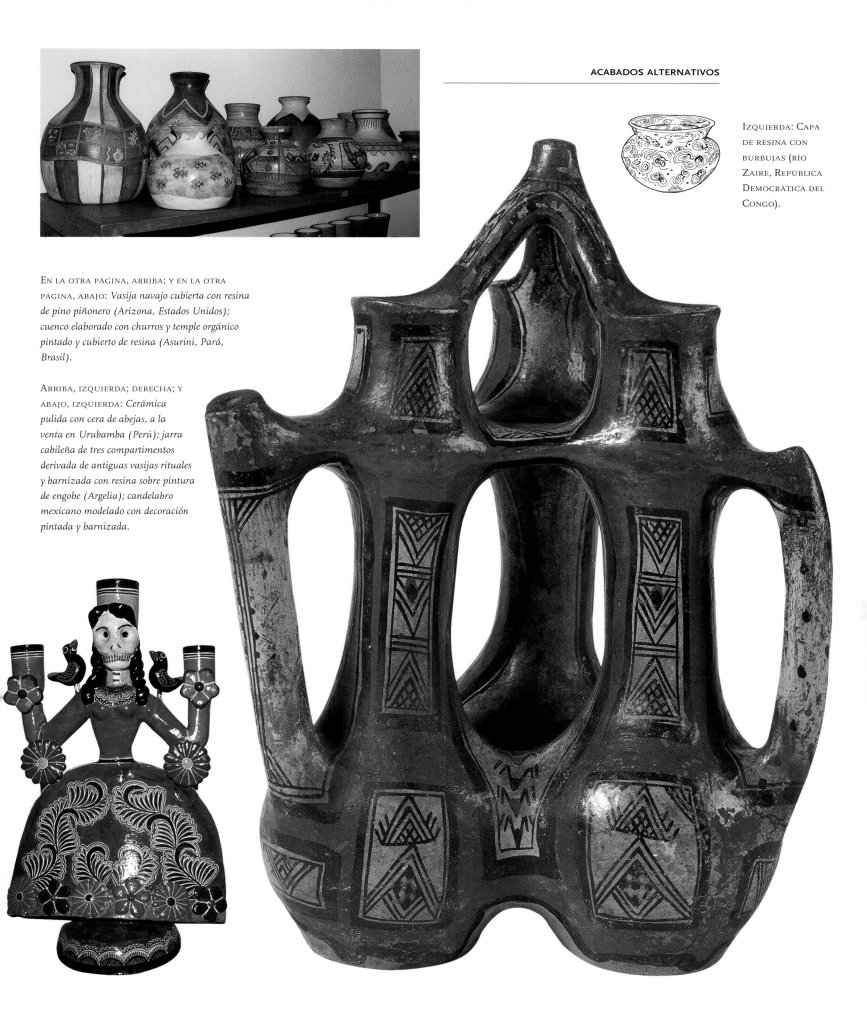

IZQUIERDA: CAPA
DE RESINA CON
BURBUJAS (RÍO
ZAIRE, REPÚBLICA
DEMOCRÁTICA DEL
CONGO).

EN LA OTRA PÁGINA, ARRIBA; Y EN LA OTRA
PÁGINA, ABAJO: *Vasija navajo cubierta con resina
de pino piñonero (Arizona, Estados Unidos);
cuenco elaborado con churros y temple orgánico
pintado y cubierto de resina (Asurini, Pará,
Brasil).*

ARRIBA, IZQUIERDA; DERECHA; Y
ABAJO, IZQUIERDA: *Cerámica
pulida con cera de abejas, a la
venta en Urubamba (Perú); jarra
cabileña de tres compartimentos
derivada de antiguas vasijas rituales
y barnizada con resina sobre pintura
de engobe (Argelia); candelabro
mexicano modelado con decoración
pintada y barnizada.*

EL ORO

EL ORO es un mineral asociado en todo el mundo con el sol, los dioses y la rique-za. Se han realizado muchos intentos para obtener un acabado metálico brillan-te sobre la cerámica; y toda clase de piezas, no sólo de cerámica, se han retocado con oro. El efecto varía desde el mal gusto hasta la opulencia. Los experimentos para apli-car oro sobre superficies cerámicas culminaron en los procesos de dorado desarrollados en la Europa del siglo XVIII.

ARRIBA, IZQUIERDA; Y ABAJO, IZQUIERDA: *Tintero de mediados del siglo XIX con diseños dorados (Coalport, Shropshire, Inglaterra); plato esmaltado y dorado realizado en Japón para la exportación en la década de 1890.*

El pan de oro

CONOCIDAS como *pan de oro,* las láminas de oro, golpeadas hasta que quedan increíblemente delgadas y ligeras, se han usado para embellecer las piezas de artesa-nía durante milenios, tanto en Oriente como en Occidente. Los artesanos europeos las emplearon en cerámica hasta la década de 1720, ya que una superficie esmaltada resul-ta una base ideal e impermeable. La zona que iba a dorarse se pintaba con cola elabo-rada con aceite de linaza, goma arábiga y mástic, que se dejaba secar antes de aplicar la lámina a la superficie y bruñirla. Se obte-nía un hermoso brillo, pero la capa se des-gastaba fácilmente.

La laca

EL lacado fue un intento temprano de convertir materiales baratos en oro. Se trata de una técnica atribuida al empera-dor chino Shun (2258-2206 a. de C.). De esta época han sobrevivido algunos enseres funerarios que presentan restos intactos de laca e incluyen objetos de madera, bam-bú, metal, tejido, papel, cerámica y porce-lana. La laca es una resina transparente derivada de la savia del árbol de la laca (*Rhus vernicifera*) que puede ser coloreada con pigmentos como cinabrio, cromo, cad-mio o polvo de oro y después se aplica en muchas capas hasta obtener una superficie lisa de brillo lustroso. Esta técnica seguía usán-dose en cerámica durante el siglo XX, pero es vulnerable al desgaste.

El polvo de oro

EN el siglo XVIII, un excelente método para obtener un brillo dorado resisten-te consistía en aplicar polvo de oro. El pro-blema había sido conseguir que el oro se

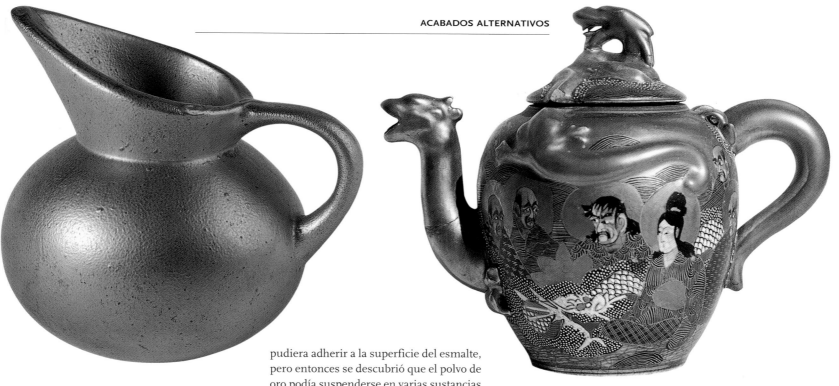

ARRIBA, IZQUIERDA: Jarra turca contemporánea elaborada a imitación de antiguas formas mesopotámicas. La cubierta de oro es un añadido moderno.

ABAJO, IZQUIERDA: Plato de porcelana dura con detalles dorados (Limoges, Francia).

ARRIBA, DERECHA: Tetera japonesa de porcelana con esmaltes y abundante dorado. Durante los siglos XVIII y XIX, en la provincia de Satsuma se fabricaron grandes cantidades de piezas doradas destinadas a la exportación.

ABAJO, DERECHA: Jarra con peces dorados pintada por Barbara Hawkins en la alfarería de Port Isaac (Cornualles, Inglaterra).

pudiera adherir a la superficie del esmalte, pero entonces se descubrió que el polvo de oro podía suspenderse en varias sustancias que permitían pintar la mezcla, aunque se quemaban y desaparecían en una cocción a baja temperatura, alrededor de 700 °C. A esta temperatura, el dorado podía combinarse con esmaltes sobre cubierta. Siempre se usaba un horno de mufla para proteger las piezas del efecto de las llamas. Distintas fábricas europeas como Meissen, Sèvres y Wedgwood patrocinaron los experimentos y se emplearon distintas suspensiones. En Sèvres, por ejemplo, se usaba ajo y vinagre evaporado.

A partir de 1750, las fábricas británicas de Chelsea, Worcester y Derby mezclaban oro con miel y aceite de lavanda. Tras el horneado, se bruñía y limpiaba con vinagre y albayalde para producir una superficie brillante, lo bastante dura como para ser trabajada o cincelada. En otros lugares se empleaba un barniz elaborado a partir de ámbar machacado. A partir de finales del siglo XVIII, las piezas se empezaron a recubrir con mercurio; el proceso requería que el oro se disolviera en agua regia (tres partes de ácido clorhídrico por una de ácido nítrico) y se precipitara con mercurio pero, por desgracia, esta técnica producía gases tóxicos. En la década de 1830, Meissen propugnó el uso de oro líquido, una suspensión de oro en aceites que contenían sulfuro, técnica que se ha convertido en habitual en la industria actual.

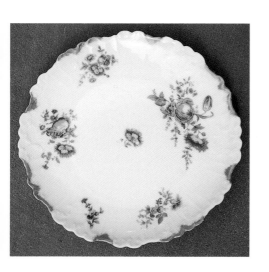

SEIS

ADORNOS

ARRIBA: VASIJA NUPE CON AÑADIDOS DE BRONCE (NIGERIA).

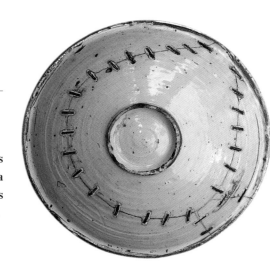

UNA VEZ que el alfarero ha completado su tarea, quizá necesite las técnicas de otros artesanos para acabar su obra. Los añadidos decorativos a la superficie cerámica exigen a veces los conocimientos de un joyero o de un cestero, pero en otras ocasiones el mismo artesano pueden pegarlos sin más con pegamento, o atarlos con una cuerda.

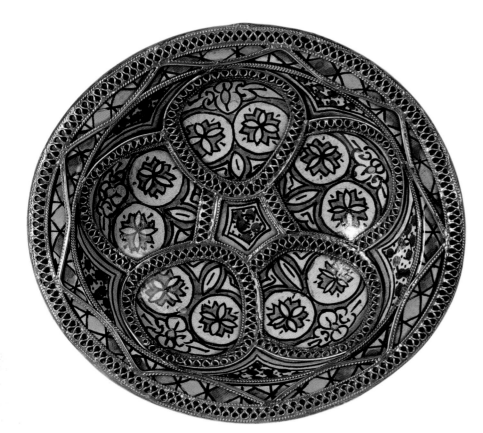

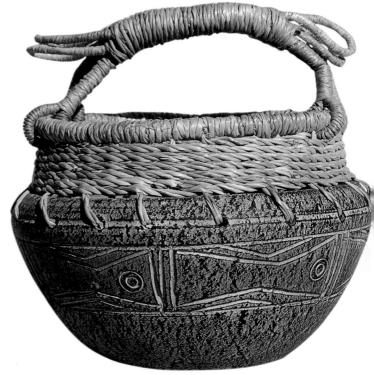

El metal

CON su necesidad compartida de fuego y combustible, alfareros y herreros o metalúrgicos han colaborado a menudo en sus proyectos. A los cuencos de porcelana *ding* elaborados a partir del siglo XI, se les adaptaba un añadido de cobre que escondía el borde irregular producido por la cocción boca abajo. En las ciudades marroquíes de Fez y Mequínez, los cuencos se completan a veces con tiras de filigrana metálica blanca que realzan el diseño del esmalte. Algunas jarras procedentes de Alemania y del este de Europa cuentan con tapas de peltre acopladas. Los nupe del centro de Nigeria llevaban sus vasijas, una vez terminadas, a un herrero, que las convertía en artículos más refinados ajustándoles placas de cobre martilleadas.

Las incrustaciones

LA decoración incrustada de la cerámica suele tener lugar después de completarse el proceso de cocción, para evitar los problemas de inserciones derretidas y velocidades de expansión y contracción incompatibles. Para ello, puede hacerse un hueco en la arcilla blanda antes de cocerla o puede cortarse después con una fresa. En la isla indonesia de Lombok, las vasijas se decoran hoy en día con trozos de hueso, plástico o madreperla, siguiendo una técnica decorativa muy frecuente en la carpintería de Indonesia y Melanesia. La cerámica elaborada por los suazis en el sur de África incluye platitos de arcilla incrustados con motivos de cuentas de colores brillantes presionados en la arcilla cocida a baja temperatura. En diversas localidades de Nuevo México (Estados Unidos), como Santa Clara, los artesanos experimentan con coral, conchas y turquesas pegados usando *epoxy* en huecos realizados en la arcilla con una fresa de dentista.

La cestería

DESDE Gran Bretaña a Bali, la cestería se ha usado a menudo como protección para las vasijas, pero hoy en día se emplea más para elaborar ciertos bordes decorativos.

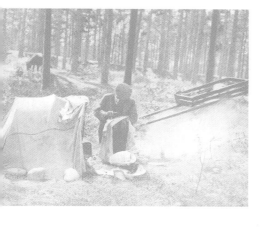

EN LA OTRA PÁGINA, ARRIBA, DERECHA: *Remaches utilizados para reparar un valioso plato lustrado hispanomusulmán.*

IZQUIERDA: *Un reparador itinerante de porcelana remacha platos en Rothiemurchus (Escocia) a comienzos del siglo XX.*

DERECHA: *Amuleto astrológico esmaltado con silbato, cuerda de seda y cuentas (Taiwan).*

CENTRO, IZQUIERDA: *Diseño de paja teñida procedente de México D. F.*

ARRIBA: VASIJA AZTECA CON FORMA DE GALLINA (TEOTIHUACÁN, MÉXICO).

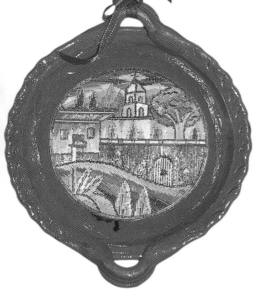

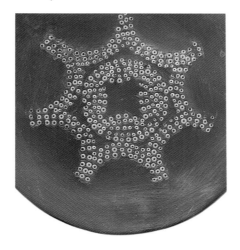

IZQUIERDA: *Jarra procedente de Devon (Inglaterra) con conchas incrustadas.*

ARRIBA, DERECHA: *Motivo de cuentas presionadas sobre la arcilla (Swazilandia).*

EN LA OTRA PÁGINA, ABAJO, IZQUIERDA: *Plato marroquí esmaltado con decoración de metal.*

EN LA OTRA PÁGINA, ABAJO, DERECHA: *Cuenco con incisiones y asa y borde de cañamazo (Ghana).*

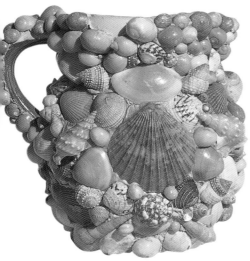

A menudo se emplean materiales indígenas tradicionales: en Lombok, los vasos y platos se bordean con tiras entretejidas de ratán, mientras que en Ghana los bordes y asas se elaboran con cañamazo trenzado.

Pegamento y cuerda

UNA técnica sencilla consiste en pegar objetos a la superficie con una sustancia adhesiva. El arte del popote en México consistía en clavar con paciencia diminutas pajas coloreadas en una plancha cubierta de cera, aunque hoy en día también se usa sobre arcilla. En la India, las sencillas lámparas de arcilla fabricadas para la festividad de Diwali pueden pintarse de colores brillantes con lentejuelas y lazos metálicos pegados. En los pueblos costeros ingleses, los *souvenirs* turísticos se fabricaban antes en cerámica con conchas incrustadas.

A veces, algunos objetos pequeños, como cuentas o abalorios, pueden unirse a las piezas con cuerdas. Esto, además de resultar muy práctico (para colgar el objeto del cuello o de una pared), puede ser únicamente decorativo. Las esculturas africanas llevan objetos añadidos para decorar o como ofrenda a espíritus protectores; por ejemplo, las figuras sao del Chad están rodeadas de varias tiras de cuentas de vidrio, mientras que los bakongo de la cuenca del río Congo elaboran figuras esculpidas *(nkisi nkonde)* cubiertas de trampas para los malos espíritus.

SEIS

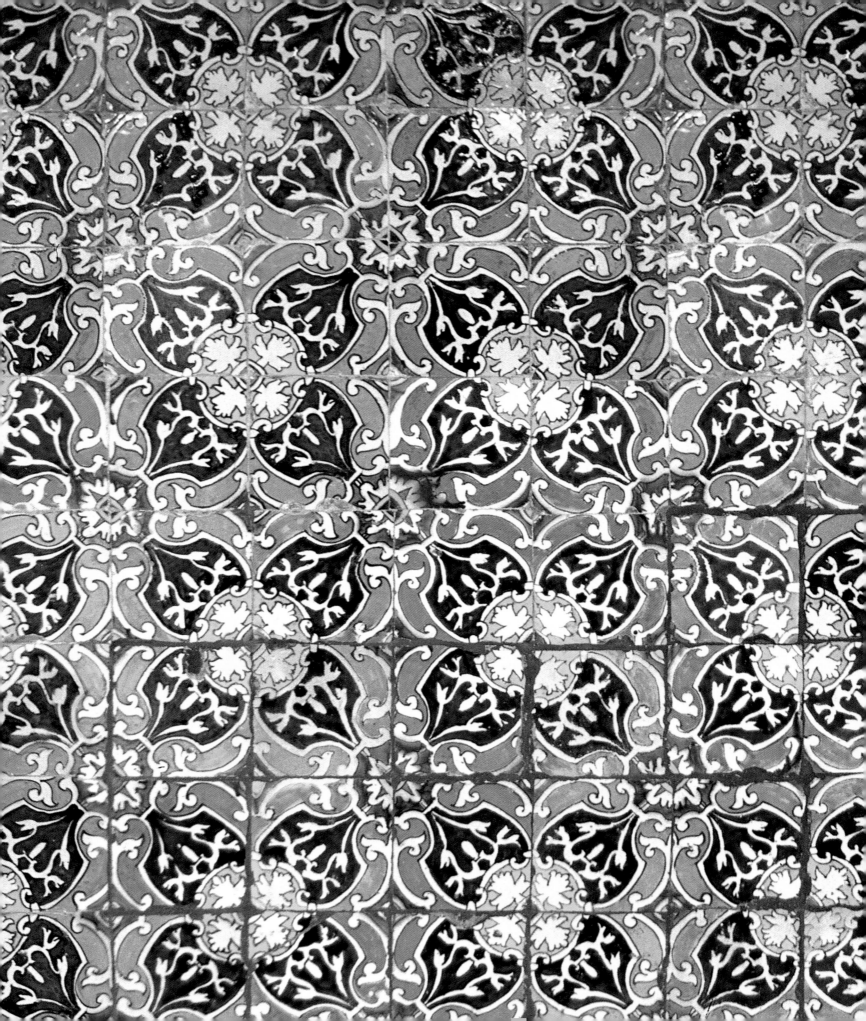

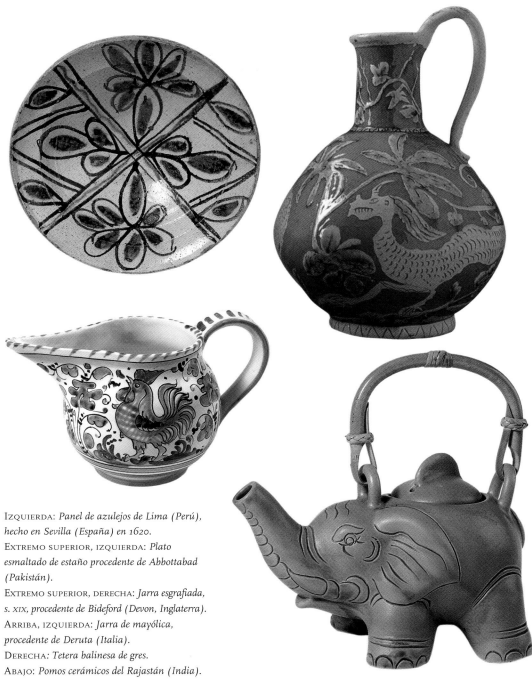

Izquierda: *Panel de azulejos de Lima (Perú), hecho en Sevilla (España) en 1620.*
Extremo superior, izquierda: *Plato esmaltado de estaño procedente de Abbottabad (Pakistán).*
Extremo superior, derecha: *Jarra esgrafiada, s. XIX, procedente de Bideford (Devon, Inglaterra).*
Arriba, izquierda: *Jarra de mayólica, procedente de Deruta (Italia).*
Derecha: *Tetera balinesa de gres.*
Abajo: *Pomos cerámicos del Rajastán (India).*

USOS Y FUNCIONES

USOS Y FUNCIONES

LOS POBLADORES de las primeras comunidades asentadas, establecidas en lugares con abundante suministro de alimentos (por ejemplo en Japón, donde hay abundancia natural de peces y plantas silvestres, o en los valles del Nilo y el Indo), empezaron a disponer de tiempo para desarrollar la tecnología y las artes especializadas, como la cerámica. Las primeras piezas *prácticas* probablemente copiaban la forma de los recipientes anteriormente utilizados, como cestas y otros objetos (calabazas, conchas, etcétera), pero, a medida que los alfareros se iban familiarizando con la arcilla, empezaron a construir artículos que explotaban las propiedades naturales de esta materia prima.

ARRIBA, IZQUIERDA: *Elaborada fachada de cerámica en Pekín (China).*

IZQUIERDA: *Fachada de azulejos del siglo XVII en la plaza Registan de Samarcanda (Uzbekistán).*

DERECHA: *Sala de los Exámenes de Zhengzhou (China).*

ABAJO, DERECHA: *Colocando tejas en Legian (Bali).*

LAS CUALIDADES DE LA ARCILLA

LA MALEABILIDAD de la arcilla (esa cualidad que permite estrujarla y presionarla tan fácilmente hasta obtener cualquier forma) concede al alfarero amplias posibilidades, pero éstas se ven limitadas por la flacidez del material cuando es plástico y por su fragilidad cuando está cocido. Las estructuras de paredes finas son difíciles de elaborar y, una vez cocidas, se rompen con facilidad.

LA FORMA

LOS ARTESANOS han descubierto que las mejores formas para trabajar la arcilla son macizas o huecas. Las formas macizas exigen una cocción lenta para que no se rompan, pero si se enrollan o presionan en forma de planchas o bloques se transforman en tejas y ladrillos fuertes y resistentes. Las formas huecas se usan para recipientes y pueden elaborarse de muchas maneras, aunque las que resisten mayor tensión son redondas o esféricas y con paredes de grosor uniforme. Los puntos más débiles de cualquier pieza de cerámica se encuentran en las junturas de dos fragmentos. Los objetos de una pieza modelados en el torno tienen especial dureza, ya que no presentan junturas de ninguna clase.

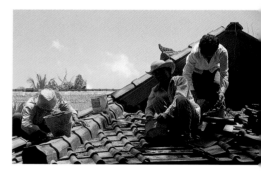

EN LA OTRA PÁGINA, CENTRO, IZQUIERDA: *Esta fotografía de Ben Wittick, tomada en la década de 1880, muestra una pareja con una vasija de agua zuni o acoma.*

EN LA OTRA PÁGINA, CENTRO, DERECHA: *Chimenea mexicana de arcilla usada originalmente para cocinar; en la actualidad son populares para calentar patios.*

EN LA OTRA PÁGINA, EXTREMO INFERIOR, DERECHA: *Viejos recipientes de cerámica reutilizados como tiestos en Ollantaytambo (Perú).*

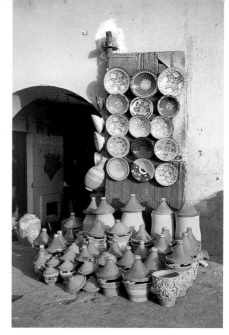

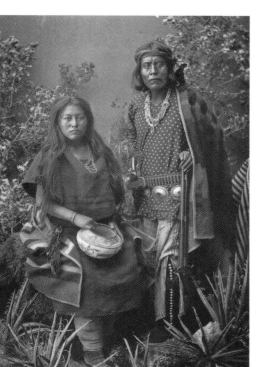

El choque térmico

A ARCILLA es vulnerable a la tensión de la expansión y contracción rápidas, como las producidas por colocar una olla al fuego o exponer una vasija a una helada. Como precaución, la cerámica que vaya a someterse a extremos de calor se elabora a partir de una arcilla que contiene gran cantidad de temple, lo que abre el cuerpo y permite la libre circulación del aire y la humedad. Las piezas cocidas en hogueras al aire libre a baja temperatura, como las elaboradas con churros en el oeste de África, carecen de la resistencia de las que se cuecen a altas temperaturas pero, en cambio, al estar bien templadas, a menudo son menos vulnerables al choque térmico que muchas piezas de gres. La cerámica elaborada con churros es también más resistente al calor que la torneada.

EXTREMO SUPERIOR, IZQUIERDA: *Fachada del Keble College, en la Universidad de Oxford (Inglaterra), construido con ladrillos multicolores.*

EXTREMO SUPERIOR, DERECHA: *Cerámica de arcilla a la venta en Marrakech (Marruecos).*

La porosidad

OS DIVERSOS grados de porosidad de la arcilla cocida pueden explotarse para diferentes funciones. Una vasija porosa permite cierta evaporación a través de sus paredes y por tanto, puede usarse para que el contenido se mantenga fresco, mientras que las vasijas esmaltadas o cocidas a temperaturas de gres resultan más impermeables y evitan la pérdida de humedad. Las superficies esmaltadas también son resistentes a la suciedad y fáciles de limpiar, lo que las hace ideales para preparar y servir comidas.

AZULEJOS

LOS AZULEJOS de cerámica son duraderos, resultan fáciles de hacer –cortados de una plancha o formados en un molde– y ofrecen una superficie excelente para decorar. Mientras los azulejos se secan, antes de la cocción, deben apilarse separados con periódicos, azulejos bizcochados o paletas de madera para evitar que se curven o alabeen. Además, y con el fin de que los azulejos esmaltados no se peguen durante la cocción, lo mejor es disponerlos en gacetas, unas cajas refractarias especiales.

Usos

UNA superficie cerámica es resistente, impermeable y fácil de limpiar, lo que la hace ideal para su uso en cocinas y cuartos de baño, donde la higiene es importante. Los azulejos eran una característica típica de las casas de baño musulmanas mucho antes de que los europeos descubrieran que el baño era una actividad saludable. Uno de los usos principales de los azulejos blancos y azules fabricados en Delft (Países Bajos) era la decoración de las cocinas. La arcilla también es resistente al calor, por lo que resulta un material excelente para rodear hogares y fogones; las plataformas de azulejos sobre un fuego proporcionaron un lugar cálido donde sentarse en muchas viviendas rusas. Los azulejos también pueden usarse para mantener fresca una habitación; por esta razón, eran empleados en cantidades enormes en los palacios y mezquitas de tierras musulmanas.

Las baldosas sin esmaltar

LOS romanos consideraban las baldosas de terracota ideales para el suelo, ya que

ARRIBA; Y ABAJO: *Azulejos sin esmaltar fabricados y utilizados en Maro (Andalucía); conjunto de cuatro azulejos turcos modernos esmaltados al estilo de Iznik.*

ARRIBA: *Azulejo de Delft con esmalte de estaño elaborado en los Países Bajos durante el siglo XVIII o el XIX.*

ABAJO: *Grandes azulejos iraníes pintados a mano. El azulejo del centro aparece moldeado en relieve.*

absorbían el calor gracias al sistema de hipocausto que mantenía cálidas las habitaciones. Antes de la cocción, estas baldosas se ponían a secar al sol, por lo que hoy muchas conservan impresas las huellas de pies infantiles y de patas de gallinas. Bastantes baldosas europeas medievales aparecen decoradas con motivos heráldicos; para realizarlos, se estampaba un molde en una plancha de arcilla y se llenaba con engobe de color contrastado. Este estilo recobró popularidad en el siglo XIX, cuando los diseños se prensaban en seco en baldosas con incrustaciones.

Los azulejos esmaltados

FÁCILES de limpiar, los azulejos esmaltados se han decorado durante siglos mediante todas las técnicas conocidas: hoy en día se decoran millones usando serigrafías para copiar diseños tanto antiguos como contemporáneos. Con origen en Oriente Medio, las técnicas de esmaltado de azulejos fueron introducidas en la India por los mongoles, en España por los árabes y en el este de Europa por los otomanos. El estilo más influyente de toda la pintura de azulejos, que alcanzó su mayor desarrollo a finales del siglo XVI, se desarrolló en Iznik, en el oeste de Turquía, para cubrir las necesidades del Imperio otomano. El estilo de Iznik, influido a su vez por la cerámica china azul y blanca, era una fusión de diseños de la dinastía Ming y de motivos turcos con adornos entrelazados de follaje, tulipanes y claveles, coloreados con pintura bajo cubierta en colores azul, turquesa, verde y rojo.

La disposición de los azulejos

ALGUNOS azulejos son sencillos o aparecen decorados con un único motivo, lo que permite disponerlos fácilmente, mientras que otros forman parte de un diseño mayor: pueden dibujar una especie de borde, o mostrar cada uno de ellos una pequeña parte de un diseño que sólo se revela al agruparlos. Los paneles de azulejos más ambiciosos, como las imágenes religiosas que se encuentran en el sur de España, son grandes pinturas fragmentadas, compuestas a partir de numerosos azulejos decorados uno por uno.

MOSAICOS

RECIBEN EL nombre de *mosaicos* los diseños que se realizan acoplando piezas pequeñas, muy utilizados en la decoración de muros, suelos y pavimentos. Los orígenes del nombre y la técnica pueden rastrearse hasta la antigua Grecia. Hacia el siglo IV a. de C., los artesanos griegos introdujeron los mosaicos en Italia y los romanos, a su vez, exportaron esta técnica a los rincones más lejanos del Imperio, cubriendo los suelos con imágenes de dioses, héroes y gladiadores.

Las teselas

LOS mosaicos construidos por griegos y romanos eran creados a partir de grandes cantidades de piezas pequeñas y cuadradas llamadas *teselas*. Éstas se obtenían cortando mármol y piedras de distintos colores; a veces, se empleaban trozos de terracota para conseguir tonos pardos y rojos. Algunos de los mosaicos más asombrosos se conservan en Italia, en la basílica de San Vitale de Rávena, construida en el siglo VI, y

en la basílica de San Marcos de Venecia, edificada en el siglo XIII. Ambas contienen enormes cantidades de vidrio y oro. En la actualidad, los mosaicos se suelen fabricar con teselas de cerámica o vidrio para que resulten más baratos, y no es extraño encontrarlos en cuartos de baño particulares. Sus colores vivos, tan típicos, pueden encontrarse en muchas estaciones de metro londinenses; un ejemplo destacado son los diseños de Eduardo Paolozzi en Tottenham Court Road.

Los azulejos con formas

GRACIAS a la gran variedad de azulejos, tanto lisos como decorados con formas regulares (cuadrados, rectángulos y triángulos...) puede realizarse una amplia gama de atractivos diseños. Los hexágonos se usaron a menudo durante el siglo XV en Italia y en países islámicos como Siria. Estas formas se cortan o troquelan a partir de arcilla blanda antes de la cocción, proceso que también puede emplearse para elaborar con-

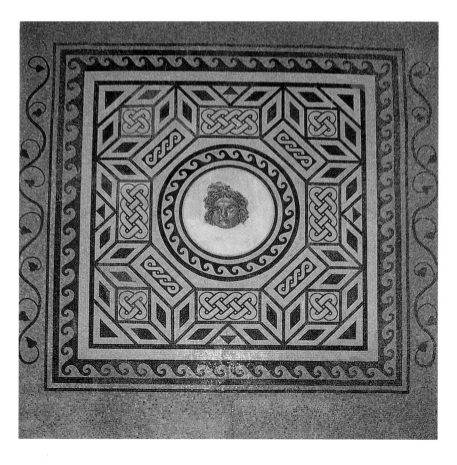

PARTE SUPERIOR, DERECHA: *Suelo cisterciense formado por componentes entrelazados de distintas formas (capilla del prior Cruden en Ely, Inglaterra, 1324).*

IZQUIERDA: *Mosaico romano de teselas cuadradas a base de piedras coloreadas y terracota.*

ARRIBA, DERECHA: *Mosaico de estilo puzzle en la capilla del prior Cruden, (Ely, Inglaterra, siglo XIV).*

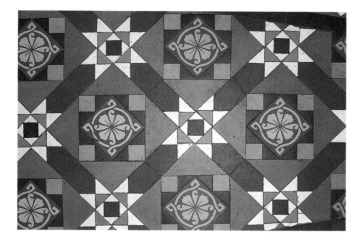

juntos de ladrillos entrelazados más complejos. El estilo de mosaico preferido en las instituciones religiosas del Císter, a partir del siglo XII, consistía en piezas con formas que se adaptaban como una vidriera de colores para formar motivos e ilustrar imágenes cristianas.

Los romanos también usaron la técnica de *opus sectile* ('azulejo cortado'), como puede apreciarse en el palacio romano de Fishbourne (Sussex, Inglaterra). Esta técnica de cortar piedra en trozos para crear complejos diseños entrelazados se aplicó más tarde al corte de fragmentos de azulejos esmaltados después de la cocción. Los mejores ejemplos de este arte se encontraban en las ciudades de Samarcanda y Bujara (Uzbekistán), así como en Marruecos y el sur de España, donde el mosaico aparece más a menudo en las paredes que en los suelos. El arte islámico de cortar azulejos se conoce con el término árabe *zellij*, que significa 'esmaltado' o 'vitrificado'; se trata de una técnica que sigue viva en Marruecos, ya que el Gobierno encarga a menudo diseños para la decoración de edificios públicos y mezquitas.

ARRIBA, DE IZQUIERDA A DERECHA: *Mosaico de azulejos con incrustaciones del siglo XIX (Dorchester, Inglaterra); panel de azulejos cortados del palacio de la Alhambra de Granada (siglos XIII-XIV); figuras cubiertas con fragmentos de cerámica reciclados procedentes del jardín de Piedra de Chandigarh (India).*

DERECHA: *Panel de* zellij *del siglo XVI hallado en Marrakech (Marruecos).*

Los trabajos marroquíes e hispanomusulmanes aparecen repletos de motivos repetidos y estrellas elaboradas, mientras que en Asia central los paneles suelen incluir diseños geométricos o florales, además de caligrafía estilizada del Corán.

Los fragmentos reciclados

A PARTIR de fragmentos de azulejos y platos rotos pueden producirse mosaicos magníficos. Para un aficionado se trata de una tarea divertida, pero también algunos artistas *profesionales* la han empleado y han logrado efectos sorprendentes, como Antoni Gaudí en el parque Güell de Barcelona (España).

IZQUIERDA; Y DERECHA: *Motivos con azulejos cortados del siglo XVII procedentes de la madraza Shir Dor (Samarcanda, Uzbekistán); banco del parque Güell de Barcelona, realizado por Antoni Gaudí a comienzos del siglo XX.*

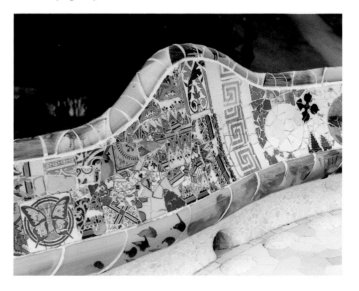

Tejados

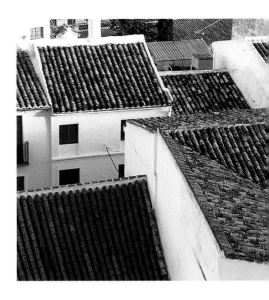

E N LA búsqueda de una cubierta impermeable y eficaz para los edificios, se han probado muchos materiales, desde el heno y la palma a las tejas de madera, pero pocos resultan tan eficaces o están tan extendidos como las tejas de arcilla. Donde la lluvia escasea, la inclinación del tejado puede ser leve, pero en regiones donde llueve a cántaros lo normal son tejados de inclinación pronunciada, con canalones y tuberías de arcilla. Un tejado debe ser, ante todo, funcional, aunque después, por motivos decorativos, se cuiden las texturas o, como en el caso de las tejas esmaltadas chinas, el color. Los tejados de color gris plateado de muchos edificios japoneses tradicionales están fabricados con tejas espolvoreadas de mica antes de la cocción.

Las tejas

L AS tejas más sencillas son tan sólo planchas rectangulares de arcilla cocida, dispuestas una al lado de otra, a veces con agujeros para clavos o un reborde en la parte superior para unirlas a las correas de madera o alfarjías. Para tejar o colocar las tejas, se comienza en la parte inferior y se trabaja hacia arriba, de forma que cada fila se superpone a la inferior. Al usar tejas con el borde inferior curvo se puede crear un diseño festoneado. Las tejas modernas suelen tener rebordes y ranuras a los lados que encajan entre sí.

Las tejas curvas pueden fabricarse a partir de planchas de arcilla que se curvan sobre un molde macizo; también pueden elaborarse cilindros en el torno que después se cortan a lo largo por la mitad. Muchas de ellas, como las que se fabrican en Bihar (India), se estrechan ligeramente en la parte superior. Las tejas curvas se disponen de manera alternativa, creando un efecto ondulado de surcos por donde puede resbalar el agua.

Los romanos empleaban un sistema muy eficaz que consistía en disponer tejas planas con rebordes (*tegulae* o 'tégulas'), unidas entre sí por tejas curvas superpuestas (*imbrices*). Numerosos alfareros formaban parte de las filas de las legiones romanas pues así podían producir tejas conforme se establecían puestos de avanzada en las fronteras del imperio.

Los detalles decorativos

L AS aberturas creadas en la parte inferior de un tejado cubierto con tejas curvas pueden cerrarse mediante una teja decorativa.

Los tejados orientales presentan discos circulares con motivos figurativos o caligrafía, que suelen estar esmaltados, mientras que en las antefijas (*antefixes*) elaboradas por el ejército romano solía estamparse el nombre de la legión a que pertenecía el alfarero.

Para cubrir el punto en el que se encuentran las vertientes de un tejado, se pueden utilizar tejas con forma de uve invertida o tejas curvas sin más; se trata de un buen lugar para añadir detalles decorativos. Muchos tejados se terminan en la parte superior, el hastial, con un remate que, aunque suele ser decorativo, a veces tiene otra función, como anunciar la condición social de los habitan-

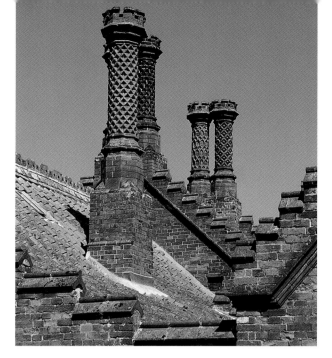

ARRIBA, IZQUIERDA: *Teja cumbrera de comienzos del siglo XX hecha en Inglaterra a partir de planchas.*

ARRIBA, DERECHA: *Detalles de estilo Tudor en ladrillos y tejas de The Ancient House (Holkham, Norfolk, Inglaterra).*

ABAJO: *Adorno para tejado o acroterio del Peloponeso (Grecia).*

EN LA OTRA PÁGINA, ARRIBA, IZQUIERDA: Y ABAJO, IZQUIERDA: *Tejado del templo del Cielo (Pekín, China); teja china con remate, esmaltada con plomo.*

EN LA OTRA PÁGINA, EXTREMO SUPERIOR, DERECHA: *Vista de tejados con teja árabe en Andalucía (España).*

EN LA OTRA PÁGINA, CENTRO, DERECHA: *Tejas de terracota y remates procedentes de Kapal (Bali).*

EN LA OTRA PÁGINA, ABAJO, DERECHA: *Puerta Chiyokugaku, de la Sala Ancestral del Séptimo Sogún (Japón).*

tes de la casa o protegerlos de malos espíritus, como ocurre con los *onigawara* (máscaras demoníacas) de Ehime (Japón). Los edificios griegos más importantes siguen al pie de la letra una antigua tradición y presentan un acroterio, remate con forma de palma o con la imagen de algún dios, en el extremo del hastial.

Las chimeneas

RESISTENTE al calor, la arcilla es ideal para construir chimeneas. Entre las más elaboradas se encuentran las estructuras en espiral del período Tudor inglés. Suelen fabricarse con arcilla torneada, aunque entre los indios pueblo de Nuevo México (Estados Unidos), era habitual ver una chimenea rematada con una vasija de churros bellamente pintada, después de que la base se hubiera roto.

LADRILLOS

DESDE QUE se construyeron los primeros ladrillos con barro de río en Oriente Medio hace 10000 años, éstos han sido uno de los materiales de construcción más importantes del mundo. Los zigurats de Ur, en Mesopotamia, se construyeron en el año 4000 a. de C. con ladrillos crudos unidos con betún, mientras que 2000 años más tarde, los ladrillos cocidos fueron el principal material de construcción de la civilización del valle del Indo y las ciudades de Harappa y Mohenjo-Daro. Con 6400 kilómetros de longitud, la Gran Muralla China, construida en su mayor parte con ladrillos, es uno de los proyectos de construcción más ambiciosos de todos los tiempos.

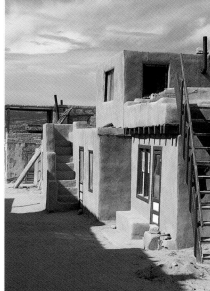

El adobe

Los primeros ladrillos eran construidos con arcilla mezclada con estiércol o paja para unirlos entre sí, y después se secaban al sol. Los ladrillos crudos, conocidos como *adobe*, siguen usándose en muchas regiones áridas donde la lluvia no supone una amenaza para sus construcciones. Los tejados inclinados y los aleros sobresalientes pueden proteger la vulnerable arcilla, pero si se dañan o deshacen, las edificaciones de adobe son baratas y fáciles de reponer.

La fabricación de ladrillos

Tanto el adobe como los ladrillos cocidos se elaboran del mismo modo: a partir de arcilla preparada y presionada en un molde de madera. El exceso se retira y el trozo rectangular se vuelca y deja secar. Algunos moldes no tienen parte superior o inferior, de modo que pueden levantarse y retirarse, dejando que la arcilla seque en el lugar donde se le ha dado forma. Otros presentan una base moldeada que puede usarse para grabar detalles decorativos o formar el hueco que, durante la construcción, retiene mortero añadido para dar mayor firmeza. Los ladrillos de barro pueden emplearse tan pronto como estén firmes, pero los que deben cocerse tienen que estar completamente secos.

En el norte de la India se encuentra un método típico de cocer ladrillos, que consiste en apilarlos en un montón enorme, con paja o ramas de árbol intercaladas, y cubrirlos con tierra. Este tipo de cocción puede efectuarse en el lugar donde se vaya a realizar la construcción. En las llanuras

ARRIBA, IZQUIERDA; ARRIBA, DERECHA; Y ABAJO: *Ladrillos de adobe (Pachacamac, Perú); mezquita de Córdoba construida con piedra, estuco y ladrillo cocido; Sky City Pueblo (Nuevo México, Estados Unidos) construido en piedra y ladrillos de barro.*

indias pueden verse chimeneas de hornos permanentes, que proporcionan el tiro para cocer en esta especie de trincheras. Los hornos industriales cónicos europeos para cocer ladrillos podían verse antiguamente a varios kilómetros de distancia, debido a las altas chimeneas que creaban la corriente de aire. En la actualidad, los ladrillos se cuecen en vagonetas que se mueven a velocidad constante por un horno de túnel capaz de albergar hasta 80000 ladrillos de una vez.

Los diferentes tipos de ladrillo

DURANTE milenios se ha intentado normalizar el tamaño de los ladrillos. Los romanos empleaban varios formatos, como el *laterculus* para construir hipocaustos, que medía 203 x 203 x 38 milímetros, mientras que los ladrillos indios de Harappan se fabricaban en distintos tamaños según las proporciones 4:2:1.

Todos los ladrillos deben cocerse a una temperatura superior a 950 °C, pero cuanto más alta sea, más duros y vitrificados saldrán. Una superficie más vitrificada repele el

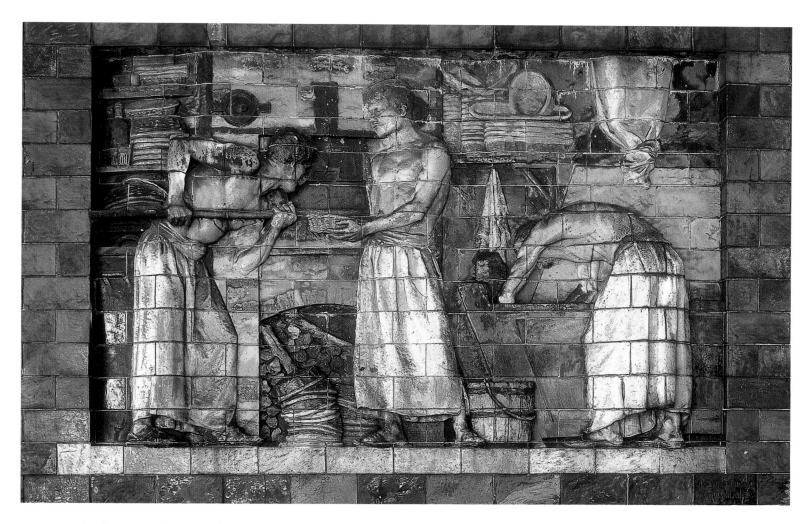

agua con más eficacia y está menos sujeta al desgaste. Los ladrillos de carga cocidos a altas temperaturas resultan especialmente duros e impermeables, lo que los hace ideales para el contacto con el agua, mientras que los ladrillos refractarios resisten temperaturas altas y se utilizan para recubrir hornos y chimeneas.

En los monumentos y palacios de la antigua Persia los ladrillos se esmaltaban con propósitos decorativos, como puede apreciarse en el palacio de Darío, de Susa, que se remonta aproximadamente al 500 a. de C.

EXTREMO SUPERIOR; DERECHA; Y EXTREMO DERECHO: *Les boulangers ('los panaderos'), panel de ladrillos esmaltados de la plaza Scipion de París (1902); arco con panel de ladrillo en relieve diseñado por Graham Robeson en el parque de la Vicaría Vieja de East Ruston (Norfolk, Inglaterra); ladrillos ingleses, de arriba abajo: ladrillo azul macizo cocido a alta temperatura (Staffordshire); ladrillo visto impermeable fabricado en Accrington; ladrillo de arcilla amarilla aplantillado y prensado.*

RECIPIENTES

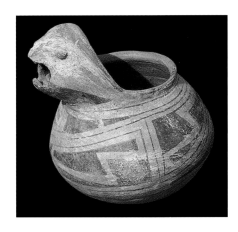

S I BIEN los ladrillos y azulejos se forman con bloques o planchas relativamente sencillos, la mayor parte de la cerámica emplea técnicas más complicadas para realizar formas huecas. Independientemente de la técnica con la que se fabrican, la mayoría de piezas sirve como recipiente: ollas, jarras, cántaros o urnas.

ARRIBA: BOTE
COREANO DE
PORCELANA PARA
PINCELES (DINASTÍA
YI, SIGLO XIX).

La comida y la bebida

U NA enorme variedad de piezas se utiliza para almacenar alimentos o semillas. Desde los potes utilizados por los pueblos indígenas del suroeste estadounidense para guardar su valiosa reserva de semillas hasta los enormes *pithoi* utilizados en Creta para almacenar aceite y aceitunas. Los productos secos pueden conservarse en recipientes sin esmaltar, mientras que los líquidos deben almacenarse en vasijas cocidas a alta temperatura o esmaltadas, totalmente impermeables. La decoración de estos objetos prácticos suele ser mínima, mientras que los que se usan en la mesa suelen ser mucho más elaborados.

Piezas para uso personal

L OS artículos empleados para adorno y embellecimiento personal, como joyas, cosméticos, ungüentos y perfumes se han almacenado tradicionalmente en recipientes muy trabajados, que pueden dejarse a la vista. Así como los perfumes modernos presentan envases y envoltorios muy elaborados, los aceites aromáticos de Egipto y Grecia y los cosméticos de la antigua China se conservaban en potes adornados. Algunos envases destacan por sus formas fantasiosas, como los de los cosméticos chinos o las jarras de los antiguos indios pueblo; en ambos casos, con forma de tortugas.

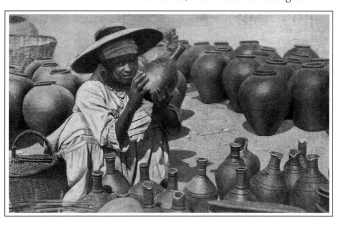

EXTREMO SUPERIOR, DERECHA: *Pote con cabeza de tortuga para uso ritual descubierto en Casas Grandes. Fue fabricado por alfareros mogollón-anasazi (1300-1500) de Chihuahua (México).*

ARRIBA, DERECHA: *Tapa, con ilustración decalcada, de un tarro de Gentleman's Relish (pasta de anchoas inglesa).*

IZQUIERDA: *Vasijas torneadas de arcilla común a la venta en Puerto Príncipe (Haití).*

DERECHA: *Bote de tinta, de gres, de finales del siglo XIX o comienzos del XX procedente de Inglaterra.*

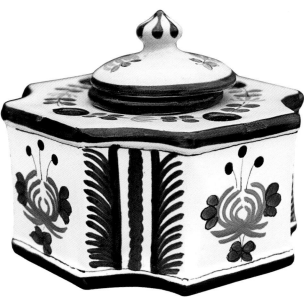

La pintura y la caligrafía

La parafernalia del hombre culto, capaz de leer, escribir y pintar, ha merecido a menudo consideración estética. En China, los pigmentos coloreados se conservaban en tarros de porcelana y la tinta se diluía con agua que goteaba de un envase especial. También los calígrafos musulmanes guardaban la tinta en elaboradas vasijas. Por ejemplo, en Marruecos, un tintero con diversos compartimentos interiores podía tener forma de cubo y una cúpula como la tumba de un santo musulmán; mientras que el tintero de un caballero inglés podía presentar complicados ornamentos y dorados, aunque la misma tinta se transportaba en vulgares botellas de gres.

El arte y la industria

En el pasado, los artesanos guardaban a menudo sus herramientas y materiales en vasijas de cerámica. Hoy en día, los herreros y metalúrgicos de la India, por ejemplo, funden con frecuencia los metales más blan-

dos en un crisol pequeño de arcilla en sus hornos; los tintoreros de Kano, en el norte de Nigeria, desarrollan su artesanía de forma tradicional, sumergiendo las telas en enormes tinajas de arcilla enterradas en el suelo.

El fuego

Hasta el fuego puede contenerse en una olla de arcilla. Los aztecas de Centroamérica y, más recientemente, los habitantes del Yemen, han quemado carbón o incienso en braseros de arcilla. Durante la Edad Media en Europa, a veces se llevaban bajo la ropa vasijas de arcilla con un carbón encendido dentro para mantener caliente el cuerpo. Los nómadas que cruzan las llanuras de Asia central llevan el fuego consigo para que les resulte más sencillo cocinar en cualquier momento.

ARRIBA, IZQUIERDA; ARRIBA, DERECHA; Y CENTRO, DERECHA: *Jarra china de agua para diluir tinta de la dinastía Qing (1644-1911); tintero de varios compartimentos procedente de Safi (Marruecos); tintero francés de mayólica.*

DERECHA: *Cubierta de cestería y tinas de tinte añil; se trata de grandes vasijas de arcilla enterradas en el suelo (Kano, Nigeria).*

SIETE

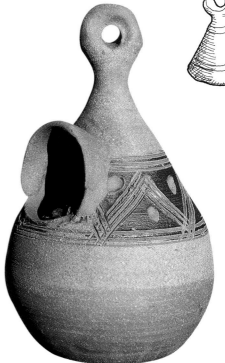

LA CERÁMICA DOMÉSTICA

ARRIBA: VERSIÓN
MODERNA DE UNA
HUCHA ETRUSCA
REALIZADA EN
UMBRÍA (ITALIA).

LA ARCILLA se ha usado en el hogar para la construcción de toda clase de objetos, desde tejas, baldosas y azulejos hasta pomos de puertas y lavabos o fregaderos de cocina. Los utensilios de cocina son elaborados a menudo de cerámica, y muchas tareas caseras se ven facilitadas por el uso de objetos de este mismo material.

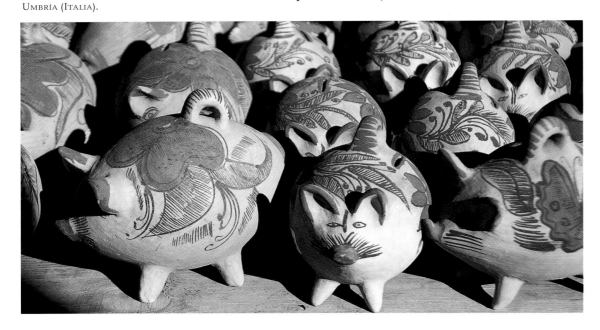

Los recipientes

ALGUNOS recipientes pueden adaptarse para multitud de usos, pero otros están diseñados únicamente para una función específica. En muchas viviendas europeas, se utilizan vasijas orientales, altas y cilíndricas, como paragüero, mientras que en el estado mexicano de Veracruz las estanterías del exterior de la casa suelen aparecer llenas de colmenas de cerámica destinadas a las abejas nativas, que carecen de aguijón.

En todo el mundo, los niños guardan su dinero en huchas de cerámica que, además del tradicional cerdito, pueden adoptar numerosas y caprichosas formas. Hace 2000 años ya se usaban las huchas en Etruria (Italia), donde aún se emplean, pintadas con alegres colores. En cualquier caso, las monedas se echan en el interior por una ranura y, cuando está llena, la hucha se rompe para recuperar el dinero.

Los hogares y chimeneas

EL centro de las viviendas tradicionales en Europa central y del este es, a menudo, una chimenea de azulejos. Estas chimeneas, usadas por primera vez en los Alpes durante la Edad Media, se llamaban *kachelofen*, porque estaban cubiertas de cuencos (*cachala* en altoalemán antiguo), que aumentaban la superficie caldeada y radiaban con eficacia el calor del hogar. Los cuencos acabaron siendo sustituidos por azulejos, generalmente decorados en relieve. Durante los siglos XIX y XX, las viviendas británicas a la moda estaban equipadas con chimeneas de hierro, encastradas en paneles de azulejos según los estilos de decoración de la época.

En Occidente, la chimenea o la repisa que la cubre es uno de los lugares elegidos para colocar adornos, como los típicos perros y gatos moldeados en Staffordshire o las caras figurillas de porcelana de Meissen o Sèvres.

ARRIBA, IZQUIERDA; EXTREMO SUPERIOR, DERECHA; Y ARRIBA, DERECHA: *Huchas de cerdito elaboradas en arcilla común pintadas con engobe (Oaxaca, México), a la venta en Santa Fe (Nuevo México, Estados Unidos); recipiente colgante para alimentar a los pájaros realizado en gres por Elizabeth Aylmer (Hatherleigh, Devon, Inglaterra); azulejo inglés con ilustración decalcada para rodear un hogar (1896).*

IZQUIERDA: PATA DE CAMA DE CERÁMICA (DJENNE, MALÍ).

ABAJO: PLATAFORMA RUSA DE AZULEJOS, SEGÚN UNA ILUSTRACIÓN DE IVAN BILIBIN (1900).

ARRIBA: *Asiento chino de cerámica.*

DERECHA: *Pila esmaltada de estaño adosada a una pared, hecha por Dolores Hidalgo (Guanajuato, México).*

ABAJO, IZQUIERDA: *El marco de este espejo se ha montado con azulejos esmaltados de estaño (Puebla, México).*

ABAJO, DERECHA, EN EL SENTIDO DE LAS AGUJAS DEL RELOJ, DESDE ARRIBA A LA IZQUIERDA: *Pomo esmaltado de estaño y decorado con una media luna (Dolores Hidalgo, Guanajuato, México); tirador de cerámica azul de Jaipur (Rajastán, India); botella de agua caliente de gres (Inglaterra, década de 1920); par de pomos hechos de cerámica azul de Jaipur (Rajastán, India).*

EN LA OTRA PÁGINA, EXTREMO INFERIOR, DERECHA: *Par de perros moldeados y situados en la repisa de una chimenea como adorno (siglo XIX, Staffordshire, Inglaterra).*

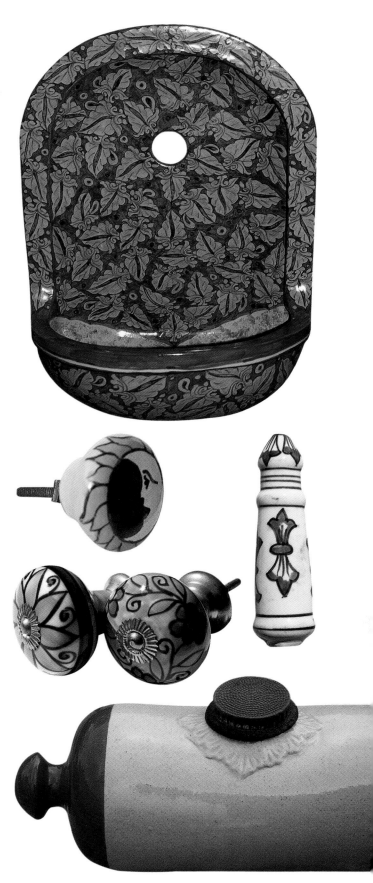

Los muebles

El principio del hogar también se aplicó a los muebles: en Rusia, el lugar más caliente para sentarse es una plataforma de azulejos calentada desde abajo. Una versión china a menor escala era un asiento de cerámica con forma de tambor que podía calentarse con carbones colocados en su interior.

Los accesorios

La parte que más se ensucia de un mueble es, probablemente, el asa, y si ésta es de cerámica puede limpiarse con más facilidad. Tradicionalmente, los pomos torneados y moldeados se han producido en muchas fábricas europeas, pero ahora también se encuentran disponibles en Oriente, con diseños alegres y coloristas importados de la India y México.

La artesanía doméstica

Tradicionalmente, muchas artes como la tejeduría se han practicado como negocio familiar en la vivienda. Se han encontrado volutas de arcilla –usadas como tornos en miniatura cuando se hilaba con huso– entre los restos de la mayoría de civilizaciones desaparecidas, como romanos y aztecas, y pueden verse todavía hoy en los Andes. En la antigua Grecia, las mujeres evitaban las rozaduras del huso en las piernas con una protección de cerámica sobre el muslo. Y en el trabajo del telar, el hilo se tensaba a menudo con pesos de arcilla.

LA HIGIENE

La DIOSA romana Higea era hija del gran sanador Esculapio (Asclepio para los griegos) y responsable de la salud de la raza humana. La palabra *higiene* se deriva de su nombre. Los ritos de Esculapio incluían la purificación mediante el ayuno y, especialmente, el baño, que limpiaba el cuerpo y el alma. La cerámica es ideal para ser usada en este contexto, ya que no sólo es impermeable, sino fácil de mantener limpia.

IZQUIERDA: UN
NIÑO USA UN
ORINAL, EN UNA
PINTURA SOBRE UN
JARRÓN GRIEGO
(SIGLO V A. DE C.).

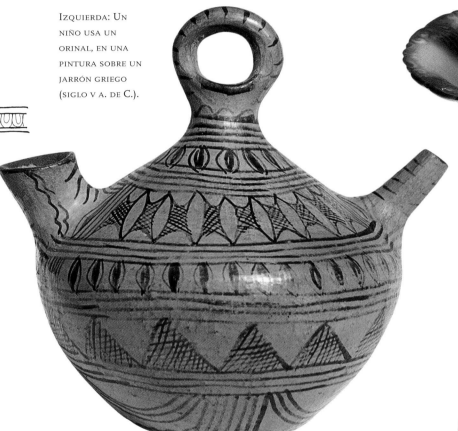

SIETE

El lavado

Brindar al forastero la oportunidad de lavarse pies y manos ha sido parte de la hospitalidad tradicional desde tiempos inmemoriales; también es parte importante de muchas prácticas religiosas. Por ejemplo, los musulmanes deben llevar a cabo una forma especial de ablución cada vez que rezan: con frecuencia, se vierte agua desde una jarra sobre las manos, que se mantienen encima de una jofaina. En Mesopotamia, hace 3000 años las jarras relacionadas con el lavado ceremonial contaban con pitorros muy largos, de modo que el agua salía de ellos a chorro. En la Europa medieval, la jarra o la pila usada para lavarse antes de las comidas se llamaba *aguamanil*.

El afeitado

La barba o la cabeza pueden afeitarse por motivos religiosos, higiénicos o por simple moda, y es posible hacerlo uno mismo o recurrir a un barbero o peluquero profesional, quien también era responsable anti-

ARRIBA, IZQUIERDA; Y EN LA OTRA PÁGINA, ARRIBA, DERECHA: *Aguamanil mexicano esmaltado al estilo de Talavera (Dolores Hidalgo, Guanajuato); conjunto europeo de aguamanil y jofaina para lavarse, muy frecuente antes de que el agua corriente estuviera disponible.*

DERECHA: *Jabonera y azulejo decorativo para colgar al lado de los lavabos (Rajastán, India).*

CENTRO, DERECHA: *Orinal inglés de comienzos del siglo XX.*

ABAJO, IZQUIERDA: *Jabonera de arcilla común, de Frannie Leach (Hartland, Devon, Inglaterra).*

EXTREMO INFERIOR, DERECHA: *Tuberías de terracota de producción industrial.*

guamente de extraer dientes y muelas y de sangrar, una práctica considerada recomendable para la salud. A partir de finales del siglo XV, los barberos europeos usaban bacías, unos cuencos especiales con una hendidura a un lado para adaptarlos alrededor del cuello del cliente. Las tazas para afeitarse, que seguían usándose durante el siglo XX, tenían un compartimento perforado para que el jabón se ablandara con el agua caliente de debajo.

Los baños

En los hogares de la antigua Grecia, las bañeras eran como una versión más pequeña de la moderna bañera doméstica occidental. Estaban hechas de arcilla, como muchas en Occidente hasta finales del siglo XIX. Las casas de baños islámicas o *hammam*, cuyo ejemplo más famoso son las turcas, lavan tanto por el vapor como por la inmersión, y para evitar que las paredes y los suelos se deterioren, la mayoría presenta azulejos muy elaborados.

Los sanitarios

En Occidente, el orinal bajo la cama era la mejor alternativa a una salida al exterior de la casa. Los niños pequeños siguen aprendiendo a prescindir de los pañales sobre un orinal, que suele ser de plástico, de la misma forma que en la época de los antiguos griegos. La invención del inodoro a mediados del siglo XIX supuso la instalación en los hogares de lavabos, moldeados y esmaltados con sal; los más caros estaban decorados con motivos florales decalcados.

Hace 4000 años, el hombre comprendió la importancia de un suministro de agua limpia y fresca, y así, en las ciudades minoicas de Cnossos y Malia (Creta) disponían ya de embalses y de un complejo sistema de tuberías de arcilla. A pesar de la actitud ilustrada del mundo árabe hacia la limpieza, en las ciudades del mundo occidental abundaban graves enfermedades, como el cólera, hasta bien avanzado el siglo XIX, momento en que se instalaron sistemas de desagües y alcantarillado, así como cañerías de arcilla.

EN LA OTRA PÁGINA, IZQUIERDA; Y EN LA OTRA PÁGINA, ABAJO, DERECHA: *Vasija bereber con una boca grande para llenarla y un pitorro estrecho para verter el agua (Marruecos); botijo español de arcilla común.*

LA ILUMINACIÓN

AL SER resistentes al fuego, los materiales cerámicos resultan un material ideal para construir utensilios de iluminación como lámparas, linternas y candelabros. En comparación con el metal, son malos conductores del calor y, por tanto, más seguros de manipular cuando se están usando. Incluso en el mundo moderno, los jarrones y vasijas de alfarería siguen siendo una base popular para adaptarles luces. La luz es símbolo de ilustración y verdad espiritual en las distintas religiones del mundo. Jesús aparece citado como «la luz del mundo», y las lámparas de las mezquitas de los mamelucos (siglos XIII a XV) presentaban inscripciones que comenzaban diciendo: «Dios es la luz de los cielos y la Tierra». En los lugares de adoración se mantienen lámparas ardiendo como gesto de devoción y como signo de la presencia de la divinidad; muchas festividades, como la Januká judía y el Diwali (festival de luz) hindú, conllevan el encendido de lámparas o velas.

Las lámparas

DURANTE siglos, el día se ha alargado hacia la noche con lámparas sencillas, aumentando así el tiempo disponible para el trabajo y la vida social. Estas lámparas constan de un depósito para combustible y, con un extremo mojado en él, una mecha de fibras retorcidas que se enciende al otro extremo. Las más sencillas tan sólo consisten en una vasija y una mecha; en el festival hindú de Diwali se encienden millones de lámparas de este tipo con forma de corazón. Otro tipo muy corriente es una especie de jarra pequeña con una mecha insertada en el pitorro. El combustible puede ser de origen animal, vegetal o mineral: desde mantequilla, aceite de oliva y parafina hasta grasa animal. En el siglo XIX, la industria ballenera recibía su impulso principal de la demanda de aceite puro para lámparas, obtenido de grasa de cachalote.

La lámpara romana

LA lámpara de mayor éxito, una jarra aplanada, se fabricó en el mundo romano y cambió poco durante más de cuatrocientos años. Las exportaciones llegaron a las islas Británicas, el sur de Argelia y Oriente Medio. Algunas estaban torneadas, pero la mayoría se moldeaba a presión en moldes de dos piezas; solían tener un diseño en la tapa plana, llamada *discus*. Existían dos agujeros: uno en el pitorro, para la mecha, y otro en el *discus*, para llenar el depósito. Las descendien-

tes de este diseño aún pueden verse hoy en lugares de Asia.

Los candelabros

FABRICADAS de cera o sebo, las velas son frígidas y sólo necesitan un recipiente con un hueco en el que pueda meterse un extremo. Esto significa que, aunque muchos candelabros son puramente prácticos, modelados o torneados en sencillas columnas verticales, es posible crear formas decorativas y esculturales extravagantes. Éstas van desde los ángeles navideños escandinavos hasta las creaciones de inspiración popular de Izúcar de Matamoros, en Puebla (México), con sus sirenas y animales acuáticos pintados en colores brillantes.

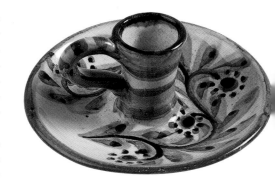

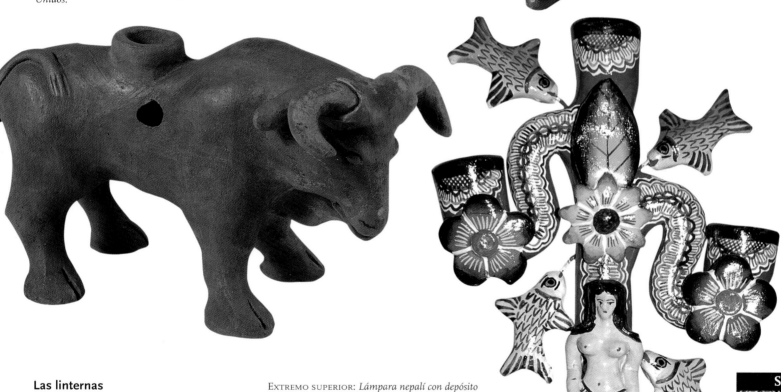

En la otra página, abajo, izquierda:
Linterna torneada y esmaltada con estaño y de aberturas perforadas (Hammamet, Túnez). La forma de las aberturas hace que sobre las paredes se proyecten los diferentes motivos.

En la otra página, abajo, derecha:
Palmatoria portuguesa con asa. Las palmatorias, un diseño sencillo pero práctico, se fabrican de distintos materiales en toda Europa y Estados Unidos.

Las linternas

L AS linternas, diseñadas para proteger la llama de las corrientes de aire, son básicamente recipientes para lámparas o velas. Construidas con torno, churros o planchas de arcilla, requieren de una abertura para permitir el acceso a la fuente de luz, y el mayor número posible de perforaciones para facilitar la salida de la luz. El motivo de la perforación se proyecta, magnificado, en las paredes y techos que rodean la lámpara, un fenómeno que explotan muy bien los artesanos del norte de África y Oriente Medio.

Extremo superior: *Lámpara nepalí con depósito de aceite en forma de pescado y escamas impresas. Pueden usarse distintos aceites, vegetales o animales.*

Arriba, izquierda: *Lámpara de aceite nepalí con forma de toro. El principio es el mismo que el de las lámparas romanas: una mecha de fibra empapa el aceite contenido en un depósito de arcilla. Sin embargo, estas lámparas están modeladas a mano, mientras que las romanas eran moldeadas.*

Derecha: *Candelabro de Izúcar de Matamoros (Puebla, México) cubierto de motivos populares de la zona.*

SIETE

ALMACENAR ALIMENTOS

ABAJO: JARRAS DE ARCILLA SEGÚN UNA MINIATURA PERSA (1554).

DESDE ANTIGUO, las vasijas de cerámica se han utilizado para almacenar alimentos y bebidas, como demuestran los restos de comestibles hallados en el interior de las diferentes vasijas durante excavaciones en numerosos yacimientos arqueológicos. El descubrimiento de ánforas, por ejemplo, ha aportado información sobre el comercio y el modo de vida en el Imperio romano. La arcilla cocida puede impermeabilizarse y, con un tapón adecuado, el contenido puede protegerse de las ratas, los insectos y el aire.

ARRIBA: ÁNFORA ROMANA DE ARCILLA COMÚN (SIGLO I D. DE C.).

Las ánforas

LA palabra, de origen griego, significa 'vasija grande de dos asas'. Se usaba en el mundo griego y persa para almacenar y transportar aceite o vino. Durante la época romana, las clásicas ánforas con forma de torpedo y capacidad de 20 a 80 litros se usaban a lo largo del Imperio, desde el norte de África hasta Gran Bretaña, y desde España hasta Chipre. Modeladas en el torno, la mayoría de las ánforas tenían una base apuntada que hacía fácil almacenarlas verticalmente en la arena o apilarlas, insertadas en agujeros en planchas de madera, en barcos de transporte. Aparte de aceite y vino, también solían guardar salsa de pescado, aceitunas, cereales o semillas y, una vez vacías, se volvían a utilizar con frecuencia.

La impermeabilización

PARA que un recipiente de arcilla sea impermeable, lo ideal es aplicar una capa de esmalte, pero la cerámica cocida a baja temperatura puede hacerse menos porosa con medios alternativos. Recubrir una jarra con engobe fino y bruñirla le proporciona un exterior más denso; éste es un método que todavía usan los zulúes y venda de Sudáfrica. En la antigua Mesopotamia aplicaban una capa de betún, y en Arizona (Estados Unidos) los navajos dan una capa similar de resina de pino piñonero. Un requisito imprescindible es un buen tapón, que puede ser de cera, tela, arcilla o, aún mejor, de corcho.

Los alimentos

HABITUALMENTE, las vasijas para almacenar alimentos poseen una boca ancha, que puede cubrirse con una tapa grande o cerrarse con un tapón. Las legumbres, los

SIETE

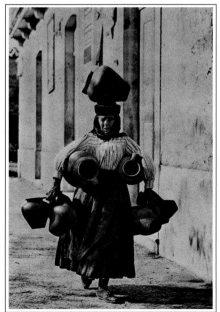

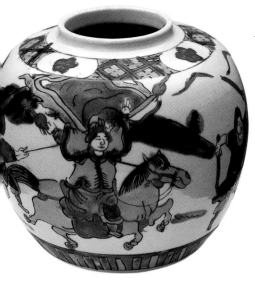

jarra de arcilla. En la India se usan tazas de arcilla al viajar, que se tiran en la cuneta de la carretera o en las vías del tren.

En muchas partes del mundo, el agua se conserva en vasijas de arcilla sin esmaltar o esmaltadas parcialmente, y se mantiene fresca por la evaporación de la humedad a través de sus paredes porosas. A veces, el agua coge el sabor de las capas de resina o cal utilizadas para impermeabilizar; con este fin, en algunos lugares como Marruecos se aplica resina de tuya a las vasijas; las jarras yemeníes se perfuman ahumándolas con incienso antes de usarlas.

EN LA OTRA PÁGINA, ARRIBA: *Boca y asa de un ánfora rescatada del mar en Monemvasia, (Peloponeso, Grecia).*

EN LA OTRA PÁGINA, ABAJO, IZQUIERDA: *Una mujer lleva jarras al mercado en Portugal.*

EN LA OTRA PÁGINA, ABAJO, DERECHA: *Jarra esmaltada con plomo (Sousse, Túnez).*

ABAJO, IZQUIERDA: *Vasija de arcilla para almacenar mantequilla (sur de Marruecos).*

IZQUIERDA: *Vasija china de porcelana decorada con esmalte sobre cubierta, usada tradicionalmente para almacenar jengibre.*

ABAJO, DERECHA: *Vasija elaborada con churros y bruñida procedente de Lesotho. Los recipientes grandes como éste se utilizan para almacenar agua de beber y para fabricar cerveza.*

ABAJO, DERECHA, INSERTO: *Vasija cretense contemporánea para almacenar alimentos, con forma y decoración prácticamente igual desde la época de la civilización minoica, hace 3500 años. Durante la excavación de Cnossos se descubrieron vasijas idénticas que contenían aceite y grano.*

granos y las harinas se guardan secos, mientras que la fruta y las verduras frescas, la carne o el pescado pueden hacerse fermentar o conservarse en sirope o salsa. Algunas mermeladas escocesas se venden en potes de gres.

La bebida

Hoy en día, la bebida se vende sobre todo en botellas de vidrio o de plástico, pero no hace mucho la cerveza de jengibre inglesa y la ginebra neerlandesa se vendían en botellas de gres; las bebidas alcohólicas destiladas ilegalmente durante la prohibición estadounidense se servían en una gran

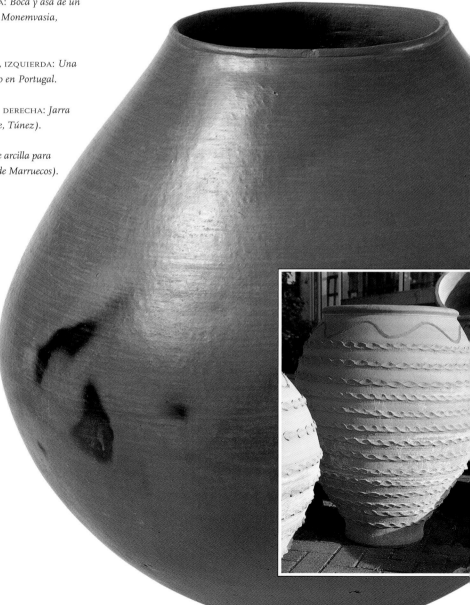

PREPARAR ALIMENTOS

SIETE

L A PREPARACIÓN de los alimentos es la más importante de las tareas domésticas. El tipo de alimentos cocinados y comidos depende del clima, del suelo e, incluso, de la religión, de modo que los utensilios han evolucionado para satisfacer las necesidades concretas de cada cocina regional. El cosmopolitismo de nuestra cocina actual implica, además, que junto al comercio mundial de alimentos exóticos está el de los utensilios y herramientas con que servirlos o prepararlos.

Los productos lácteos

COMO el agua, la leche de vaca, oveja o cabra se guarda a menudo en vasijas de arcilla común sin esmaltar o parcialmente esmaltadas, con el fin de mantener fresco el contenido. Añadir un cultivo de bacterias a una jarra situada en algún lugar cálido espesará la leche y la convertirá en yogur, un proceso descubierto en primer lugar en Oriente Medio, posiblemente por nómadas que llevaban la leche en cueros colgados de los lomos de los camellos. La leche se convierte en queso y mantequilla agitándola o removiéndola y separando después la cuajada del suero líquido, colándolo con ayuda de una tela o de una vasija perforada a modo de colador. En Marruecos, la mantequilla se puede fabricar en una *guerba* o recipiente cerámico colgado con unas cuerdas y que puede ser movido de un lado a otro.

Granos y semillas

ANTES de usarlo, las semillas, granos y especias deben ser molidos en harina o polvo. Para ello, puede usarse una piedra de moler o un mortero de piedra o cerámica, un recipiente pesado en el que se molturan las sustancias con una especie de mano maciza. A veces, el mortero, como el *mortarium* romano, está hecho de arcilla con arena o chamota incrustada, o puede rasparse, como algunas bandejas de la antigua Mesopotamia o el *suribachi* japonés, haciendo surcos en el interior. En todo el mundo, la harina se trabaja hasta formar una masa en un cuenco grande, que con frecuencia está esmaltado para evitar que la mezcla se pegue durante el amasado. Una vez terminada, se le pueden dar diferentes formas antes de la cocción con ayuda de moldes.

ARRIBA, IZQUIERDA: *Exprimidor de limones hecho de cerámica. El extremo con las ranuras está esmaltado para que pueda limpiarse fácilmente, mientras que el mango no tiene esmalte, para que se pueda agarrar mejor.*

ARRIBA, DERECHA: *Salero inglés con decoración de engobe a la pera. Su gran abertura permite introducir la mano para coger la sal.*

DERECHA: *Botella para fermentar yogur fabricada por los makarunga de Zimbabwe, decorada con ocre y grafito.*

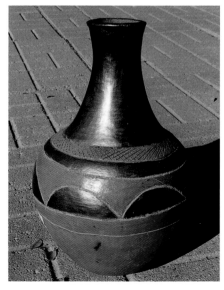

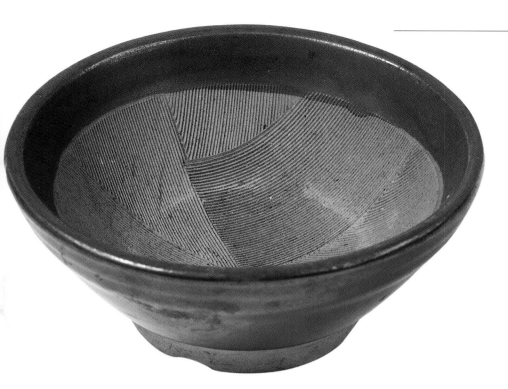

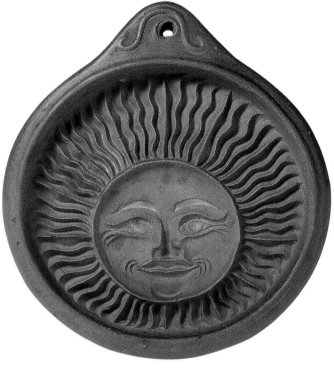

ARRIBA, IZQUIERDA: *Suribachi japonés con interior rayado para moler mejor. Otros morteros, como el* mortarium *romano, pueden tener el interior rugoso con el mismo propósito.*

ARRIBA, DERECHA: *Molde actual para galletas procedente de Estados Unidos.*

ABAJO, IZQUIERDA: *Colador esmaltado con plomo para escurrir alimentos (Rumanía, finales del siglo XIX). Para realizar perforaciones limpias lo mejor es utilizar un calador.*

ABAJO, DERECHA: *Jarras, vasijas y coladores a la venta en un mercado marroquí.*

Frutas y verduras

EN México, muchos alimentos se siguen preparando del mismo modo que en época de los aztecas. Por ejemplo, los chiles, pimientos y tomates se rallan y machacan en un cuenco especial llamado *molcajete* que, como el *suribachi,* tiene un fondo áspero con surcos incisos. Antes de servir, es necesario pasar las verduras hervidas por un colador o una vasija con agujeros como la pichancha mexicana para colar el maíz. Y entre los objetos de las cocinas europeas, se encuentran exprimidores de madera, vidrio o cerámica.

Los postres

LOS mismos procesos se aplican en la preparación de postres: rallar, colar y mezclar con instrumentos parecidos. Los objetos más elaborados eran posiblemente los moldes de cobre o cerámica usados para cuajar gelatinas y flanes en las cocinas de las grandes casas europeas de comienzos del siglo XX. Cuando los postres estaban hechos y se desmoldaban, aparecían originales formas de conejos y langostas, o bien extravagancias arquitectónicas.

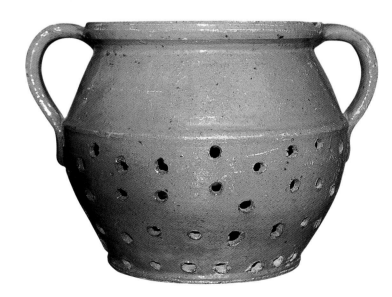

La cocina

UNA TÉCNICA tradicional de cocina entre los gitanos era enrollar un puercoespín en arcilla y arrojarlo al fuego. La carne se cocinaba como si estuviera envuelta en papel de aluminio y las espinas, una vez cocidas, se desprendían fácilmente. En la actualidad, muchos alimentos se cocinan en un recipiente de arcilla cocida.

Hornos y fogones

EN la cocina, el fuego debe ser dominado para dirigir su energía. Con este propósito, las cocinas tradicionales de la India y América del Sur suelen estar equipadas con una cocina construida con arcilla, que contiene el fuego bajo aberturas sobre las que pueden colocarse las ollas. Los hornos de pan abovedados, recubiertos de arcilla para retener el calor, pueden verse todavía en muchos países; en los restaurantes del mundo desarrollado se construyen versiones pequeñas, para atender la demanda de alimentos *exóticos*.

El calor

Los recipientes para cocinar están continuamente expuestos al calor y después se enfrían con relativa rapidez, por lo que deben ser capaces de resistir el choque térmico. Las arcillas cocidas a alta temperatura pueden sobrevivir al fuego muy fuerte, pero incluso la cerámica cocida a baja tempera-

tura puede ser utilizada, siempre y cuando se haya templado con materiales que permitan el paso fácil de la humedad y el aire en expansión. Las cacerolas turcas, templadas con mica, son frágiles y se rompen con facilidad si se dejan caer, pero resisten altas temperaturas en el horno.

Recipientes para cocinar

YA se elaboren con churros, paleta o torno, la mayoría de las vasijas que se usan en cocina son redondas o esféricas. Esto se debe en parte a la facilidad de fabricación, pero también a que es el mejor sistema para que el calor se reparta con uniformidad, evitando daños a la cazuela y garantizando que el contenido se caliente por igual. En muchas zonas de África, Asia y América del Sur se han utilizado ollas de tres patas para cocinar directamente sobre el fuego. Las patas elevan la olla a una altura ade-

PARTE SUPERIOR; Y ARRIBA: *Olla con tres pies para cocinar directamente sobre el fuego (tribu kirdi, República Democrática del Congo); tajín de arcilla común esmaltado de plomo (Marruecos).*

ABAJO, IZQUIERDA: *Hornos de arcilla común o chimeneas fabricados en México.*

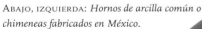

DERECHA: *Recipientes de barro esmaltados con plomo tradicionales en España.*

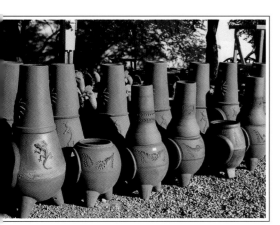

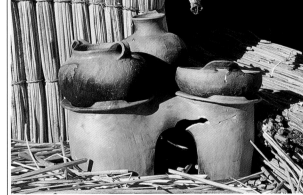

cuada sobre las llamas y aportan estabilidad. En Camerún, son los hombres quienes usan tales trípodes para cocinar sobre el hogar, a pesar de que se considera en general dominio femenino.

Algunos platos reciben el nombre del recipiente en el que se cocinan; el ejemplo más cercano es el del puchero o la cazuela españoles, pero hay más, por ejemplo, la *casserole* (la palabra francesa para designar una cazuela plana), el *hot pot* (un plato que se cocinaba en una olla esmaltada con sal en la zona de Lancashire, al norte de Inglaterra) o el tajín (una especialidad marroquí cocinada bajo una tapa cónica).

El plomo

Durante miles de años, los esmaltes de plomo han sido utilizados para impermeabilizar y hacer más fáciles de limpiar las cacerolas, pero en la época actual,

el riesgo de envenenamiento por plomo ha provocado cierto temor. El mayor peligro siempre ha sido para el alfarero, y antes de que se aprobara legislación al respecto se dieron muchos casos de enfermedad grave . Para el usuario, el riesgo mayor proviene de las vasijas poco cocidas, sobre todo cuando la superficie se expone a los ácidos presentes en determinados alimentos. Los esmaltes de plomo totalmente fusionados, cocidos a alta temperatura, no suponen motivo de preocupación.

Arriba, izquierda: *Vasija esmaltada con sal utilizada en el norte de Inglaterra para cocinar* hot pot*; este plato, como la* casserole *y el tajín marroquí, toma el nombre de la vasija en que se cocina.*

Extremo superior, derecha: *Cacerola de barro portuguesa con decoración de engobe a la pera. Las vasijas como ésta suelen usarse tanto para cocinar como para servir la comida.*

Arriba, derecha: *Ollas y fogón de cerámica encontrados en las islas flotantes de coral del lago Titicaca (Perú). El fuego se mantiene alejado de los juncos mediante capas de piedra y arcilla.*

Izquierda: *Cacerola turca; aunque se cuece a baja temperatura, el riesgo de choque térmico se reduce por la cantidad de mica incorporada a la arcilla.*

SIETE

VAJILLAS

ABAJO, IZQUIERDA: *Huevera de gres procedente de Tintagel (Cornualles, Inglaterra).*

ABAJO, DERECHA: *Cuencos de sopa, de mayólica, elaborados en Quimper (Francia).*

EXTREMO INFERIOR: *Bandeja esmaltada de estaño hecha por Dolores Hidalgo (Guanajuato, México).*

Las piezas de cerámica usadas para servir comida se fabrican en diversas formas, tamaños y estilos, que dependen tanto del uso como del nivel de vida de sus propietarios. Las piezas de cerámica práctica más caras, a menudo se ponen en la mesa: algunas de ellas son tan valiosas que, cuando no se usan, se exponen con orgullo en una vitrina o en un aparador para disfrute del propietario y envidia de los invitados.

Historia

En la Europa medieval, los ricos impresionaban a sus invitados sirviendo comida en vajillas de plata u oro, relegando la cerámica a la cocina, mientras que las clases medias usaban peltre y los más pobres sólo contaban con madera y arcilla. Sin embargo, la introducción de porcelanas orientales supuso grandes cambios, cuando los integrantes de las clases altas intentaban impresionarse unos a otros con las últimas importaciones de moda y sus imitaciones. En el siglo XVIII, las mesas de los ricos se ponían con vajillas de porcelana y, las de los pobres, con arcilla común.

En Oriente la cerámica era mucho más valorada, ya que la calidad de la arcilla y la complejidad de la tecnología de hornos y esmaltes estaban mucho más adelantadas. Los

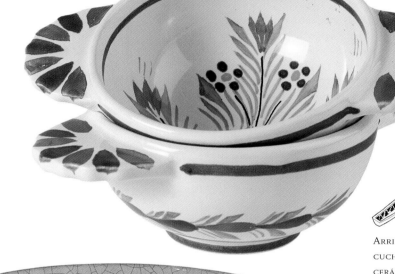

ARRIBA: ANTIGUA CUCHARA DE CERÁMICA DE LOS INDIOS PUEBLO (COLORADO, ESTADOS UNIDOS, 1300-1500).

SIETE

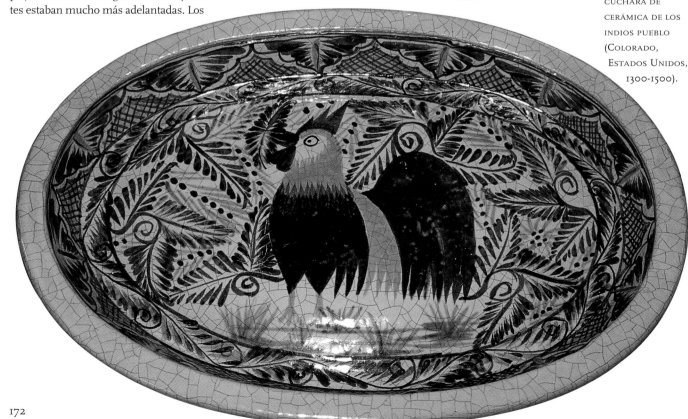

cuencos de porcelana y esmalte celadón habían adornado las mesas de los potentados orientales durante más de mil años, y la fábrica imperial china de porcelana había funcionado desde el período de las Cinco Dinastías (907-960).

Hoy en día, en Occidente la mayoría de los hogares poseen piezas de cerámica industrial, aunque los artículos más caros a veces están pintados y dorados a mano. Sin embargo, todavía pueden adquirirse artículos menos sofisticados pero más interesantes en los mercados de algunos pueblos y ciudades que conservan con orgullo su identidad, sus tradiciones y la cocina regional, o bien en tiendas especializadas.

Usos

La forma y dimensiones de los recipientes vienen determinadas por los alimentos que se van a guardar en ellos y por cómo se consumen estos alimentos. Las comidas que contienen grandes cantidades de jugos o líquidos, como sopas o determinados guisos, por ejemplo, se toman mejor en platos soperos o cuencos, mientras que el resto de comidas puede servirse en platos llanos. Los platos y cuencos individuales no son necesarios cuando los comensales se reúnen alrededor de un enorme plato del que comen todos, como ocurre en los países islámicos a la hora de disfrutar de platos como el cuscús. Por el contrario, en los restaurantes de Sumatra sirven la comida de Padang en platos pequeños: llevan a la mesa todas las posibilidades de la carta y, cuando los comensales están saciados, pagan por los platos que hayan consumido. En los restaurantes de *sushi* japoneses los clientes seleccionan los alimentos entre varios cuencos situados en un mostrador o cinta transportadora. La cuenta se calcula observando el color de los cuencos vacíos.

Los cubiertos se fabrican en contadas ocasiones con arcilla. Las cucharas de cerámica se usan tradicionalmente para tomar la sopa en China, y en el suroeste de los Estados Unidos para consumir guisos típicos de calabaza y judías.

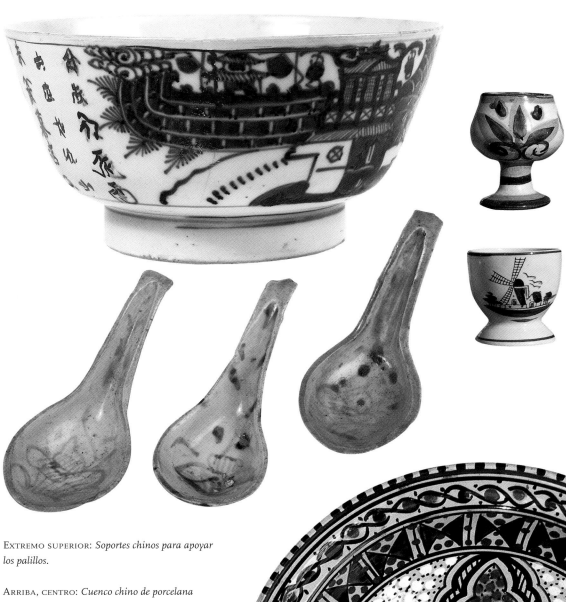

EXTREMO SUPERIOR: *Soportes chinos para apoyar los palillos.*

ARRIBA, CENTRO: *Cuenco chino de porcelana para arroz con decoración azul bajo cubierta.*

ARRIBA, CENTRO, ABAJO: *Cucharas chinas con esmalte celadón.*

ARRIBA, EXTREMO DERECHO: *Huevera esmaltada con estaño (Portugal); huevera de Delft (Países Bajos) con serigrafía, un práctico recuerdo.*

DERECHA: *Cuenco de cuscús para varias personas procedente de la isla de Djerba (Túnez).*

PLATOS

DESDE LOS delicados platos de porcelana de hueso a las enormes bandejas o fuentes para colocar la carne o el pescado, los platos son en general redondos u ovalados y levemente cóncavos. Muchos platos no se usan nunca en la mesa, pues su forma los convierte en un objeto ideal para la decoración, y por eso lucen más sobre un aparador o colgados de la pared.

La fabricación de platos

CUANDO se va a tornear un plato, la arcilla se extiende primero sobre la superficie de la pletina y después se presiona en el centro para crear el hueco. Las puntas de los dedos ejercen presión hacia dentro para formar un reborde, del que se tira suavemente hacia arriba y hacia fuera. Como la arcilla es flácida durante este proceso, el reborde no puede hacerse demasiado grande todavía, pero cuando esté a dureza de cuero el plato puede invertirse para refinar el reborde y el pie con herramientas de torno. Muchos platos de producción industrial se tor-

nean con la ayuda de una terraja. El método de fabricar platos mediante moldes convexos o cóncavos requiere menos práctica.

Para evitar el riesgo de que los platos se fusionen entre sí durante la cocción para el esmaltado, deben colocarse en un soporte especial, o bien apilarlos uno sobre otro encima de unos pies llamados *patas de gallo*, aunque es probable que este último método deje huellas en el esmalte.

La decoración de los platos

A LO largo de los siglos se han utilizado numerosas técnicas de decoración con engobe y esmalte para decorar platos, aunque los que tienen un acabado liso resultan los más adecuados para el uso real. Sin embargo, la decoración de los platos de adorno ha sido mucho más caprichosa: por ejemplo, el alfarero francés Bernard Palissy (1510-1590) cubría sus platos ovales con representaciones tridimensionales de plantas y crustáceos en colores brillantes, muy al estilo de las creaciones *kitsch* del siglo XX.

Platos conmemorativos

MUCHOS platos se fabrican específicamente para celebrar y recordar un acontecimiento privado, como una boda o el nacimiento de un niño, o bien una celebración pública, como la coronación de un monarca. Así, en el siglo XVII, para recordar los reinados de Carlos II y Guillermo III de Inglaterra se diseñaron ciertas piezas de cerá-

ARRIBA, IZQUIERDA; Y ARRIBA, DERECHA: *Gran bandeja esmaltada de estaño al estilo de Talavera (Dolores Hidalgo, Guanajuato, México); plato de mayólica con decoración floral procedente de Andalucía.*

ABAJO, IZQUIERDA; Y ABAJO, DERECHA: *Plato esmaltado de plomo fabricado en Biot (Francia), con decoración de engobe a la pera; plato de arcilla común con decoración de engobe y óxido, (Rumanía, siglo XIX).*

ARRIBA, IZQUIERDA; Y ARRIBA, DERECHA: *Plato con inscripción coránica en azul bajo cubierta fabricado y decorado por trabajadores chinos para el mercado de Sumatra; plato con esmalte de estaño realizado en Istalif (Afganistán). Como puede verse, la pata de gallo usada para apilar platos durante la cocción ha dejado tres marcas en el centro.*

ABAJO, IZQUIERDA; Y ABAJO, DERECHA: *Plato griego decorado con esmalte sobre cubierta fabricado en Rodas para el mercado turístico; plato engobado realizado por el ceramista inglés Philip Leach para conmemorar el nacimiento de su hija. Este tipo de platos están pensados más para la decoración que para un uso real.*

mica al estilo de Delft, esmaltada con estaño, mientras que la victoria del duque prusiano Fernando de Brunswick en 1774 quedó registrada en cerámica engobada alemana con una larga inscripción esgrafiada. Por otra parte, las coronaciones de reyes europeos y las elecciones de presidentes estadounidenses se siguen conmemorando en platos y tazas serigrafiadas de fabricación barata.

Platos instructivos

Las inscripciones en los platos pretenden a menudo instruir y ofrecen consejo sobre temas tan distintos como la felicidad del matrimonio o la religión. Siguiendo la doctrina de Mahoma, en los platos islámicos no existe representación figurativa alguna, por lo que aparecen decorados con aleyas del Corán escritas en bellos y estilizados caracteres. Pero cuando el trabajo no lo realizan los propios musulmanes se produce un hecho curioso: el texto no resulta siempre todo lo preciso que debería; es lo que ocurre en los platos realizados por los chinos de Sumatra para los musulmanes de la isla.

ARRIBA: FUENTE INGLESA ESMALTADA CON ESTAÑO PROCEDENTE DE LONDRES (1690).

SIETE

BOTELLAS Y JARRAS

E<small>L AGUA</small> es vital para nuestra supervivencia, y en los lugares donde no existe el agua corriente las viviendas siempre han estado bien provistas de vasijas para guardarla y transportarla. En la antigua Grecia, además de estos recipientes existía una amplia variedad de vasijas para el vino: se transportaba en una *amphora* ('ánfora'), se mezclaba en un *krater* ('crátera'), se vertía desde una *oinokhoe* y se bebía en una *kylix*.

ARRIBA, IZQUIERDA: Jarra inglesa para celebrar el festival de la cosecha. Presenta decoración decalcada.

ABAJO, IZQUIERDA: Jarra para ghee ('mantequilla clarificada') con pitorro elaborado estrujando un cono torneado (valle del Swat, Pakistán).

ABAJO, DERECHA: Jarra toby fabricada en la alfarería de Dartmouth (Devon, Inglaterra). El pico para verter el líquido se forma con el ángulo frontal del tricornio. Desde que las primeras jarras toby fueron moldeadas en la década de 1760 han sido muy populares en Inglaterra, y en ellas se han representado muchos personajes célebres.

ARRIBA: O<small>INOKHOE</small> GRIEGA PARA SERVIR VINO (R<small>ODAS</small>, 650-600 A. <small>DE</small> C.).

El transporte de agua

R<small>ECOGER</small> y transportar el agua es, por tradición, trabajo de mujeres; a veces supone largas caminatas y ocupa varias horas del día. El método más corriente es transportar el cántaro de agua en la cabeza, lo que hace necesario un recipiente abombado con el centro de gravedad bajo. Una vez en casa, el precioso líquido se vierte en un cántaro mayor, normalmente fabricado con arcilla común y sin esmaltar, para que el contenido se mantenga fresco. Los incas y otros pueblos precolombinos de América del Sur preferían usar un aríbalo, una vasija grande de cuello estrecho que se colgaba a la espalda para transportarla y tenía base cónica para que verter el líquido resultara más fácil.

La vasija del peregrino

D<small>URANTE</small> los viajes, el agua para uso personal se lleva en vasijas menores, normalmente colgadas de una cinta. En todo el mundo, tanto en épocas remotas como en la actualidad, se pueden encontrar ejemplos de diseño prácticamente idéntico. La vasija del peregrino, predecesora de la moderna cantimplora, era un recipiente aplanado con un cuello estrecho y dos asas en la parte superior para colgarlo al cuello. Se ha usado, con variaciones, en el sureste asiático, el suroeste de Estados Unidos, la Europa medieval y el antiguo Oriente Medio. Antiguamente, una peregrinación era una de las pocas razones para que la mayoría de la gente recorriera ciertas distancias, por lo que estas vasijas se decoraban a menudo con versos del Corán o símbolos de santos cristianos, como la vieira que llevaban los peregrinos que se dirigían a visitar la tumba de Santiago en Galicia.

SIETE

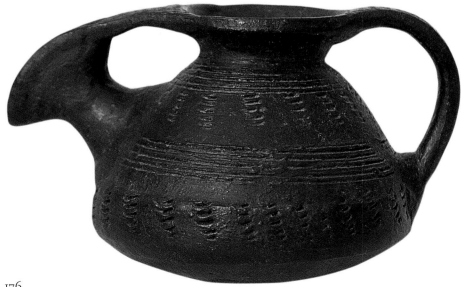

DERECHA: CANTIMPLORA DEL SIGLO XVI PROCEDENTE DE SITKYATKI (ARIZONA, ESTADOS UNIDOS).

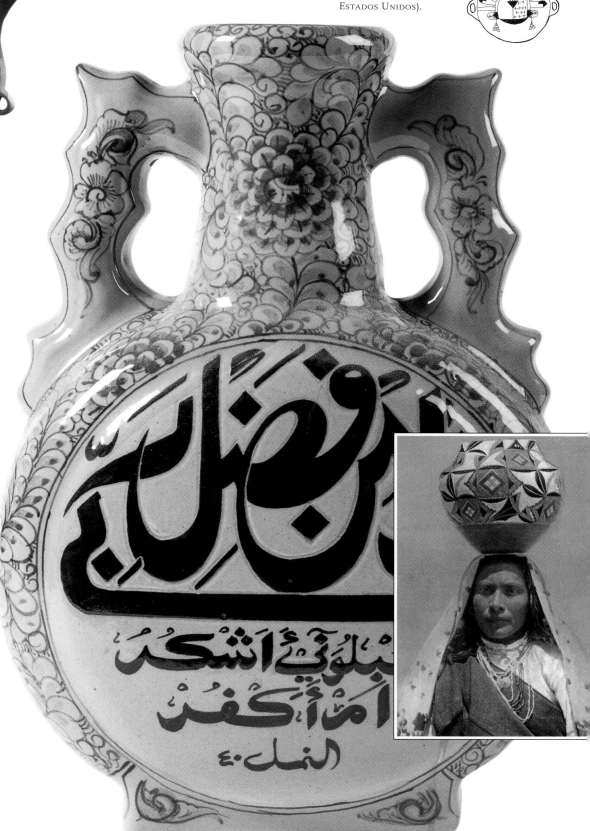

Las botellas y jarras

OTROS líquidos como el vino, la cerveza, el licor o algunas medicinas se almacenan, en cantidades más pequeñas, en botellas de cuello estrecho. Antes de la producción en masa del vidrio, la mayoría de las botellas eran de arcilla, pero en el siglo XX los únicos supervivientes son los recipientes usados para la sidra inglesa del West Country, la ginebra neerlandesa y el sake japonés. Una jarra puede emplearse para el consumo de cantidades de líquido lo bastante pequeñas como para poder levantarla y verterla con facilidad. A veces, las jarras se han utilizado para consumir copiosas cantidades de alcohol en celebraciones especiales como las fiestas de la cosecha.

Los pitorros y picos

LA forma de jarra más sencilla es una vasija con un pico estirado para canalizar el contenido. Las teteras, jarras de vino javanesas y potes para *ghee* (un tipo de mantequilla) del valle del Swat, en Pakistán, poseen pitorros, trozos de arcilla añadidos y elaborados con torno, molde o churros. Conseguir que un pitorro dirija adecuadamente el chorro del líquido que contiene es cuestión de habilidad y experiencia. En las cervecerías inglesas tuvieron mucho éxito unas jarras *sorpresa* que presentaban tubos ocultos, de modo que la cerveza salía por el lugar más insospechado y empapaba a la inocente víctima.

ARRIBA, IZQUIERDA; Y ARRIBA, CENTRO: *Jarra de agua bañada en resina (Arizona, Estados Unidos); aríbalo nazca del Perú realizado entre 300 y 600 d. de C.*

DERECHA; E INSERTO: *Vasija de peregrino con caligrafía coránica en azul bajo cubierta realizada por alfareros chinos de Sumatra; mujer acoma de Sky City (Nuevo México, Estados Unidos) llevando un cántaro en la cabeza.*

TAZONES Y TAZAS

TRADICIONALMENTE, EL **agua tiene muchas cualidades que infunden vida, por lo que en muchas religiones un recipiente para beber, como el santo grial de la mitología cristiana, se ha convertido en un símbolo de vida en sí mismo y ha sido uno de los objetos que se colocan a menudo junto al difunto en la tumba.**

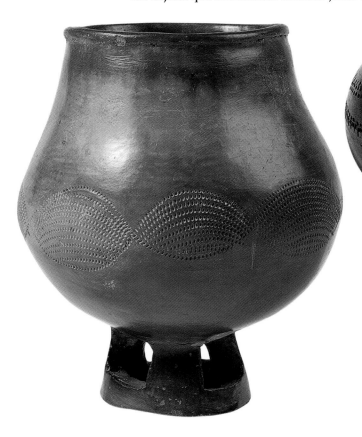

ARRIBA, IZQUIERDA; ARRIBA, DERECHA; Y ABAJO: *Tazón de cerveza con decoración impresa (Lesotho); tazón elaborado a pellizcos (Swazilandia); mujeres suazis bebiendo cerveza de sorgo en tazones de arcilla.*

Vasos

LA presencia de unos vasos altos en las tumbas excavadas en Gwithian (Cornualles, suroeste de Inglaterra), datadas a comienzos de la Edad del Bronce, inspiró a los arqueólogos a hablar de la «cultura del vaso campaniforme». Estos objetos, con 4000 años de existencia, estaban hechos con churros de arcilla templada con chamota (arcilla cocida y molida). Las superficies se decoraban haciendo marcas con un peine de hueso. Los pueblos precolombinos del actual Perú utilizaban otros vasos elaborados con churros, llamados *keros*, para beber chicha, una bebida de maíz fermentado que aún se consume en la actualidad.

Tazones

LOS tazones, de forma casi esférica, fueron muy utilizados en otras épocas para beber cerveza, pues la boca estrecha evitaba que los ebrios derramaran el líquido. A quienes recogen los vasos en los *pubs* ingleses a veces todavía se les llama *chicos de los tazones*. En el sur de África, tribus como los zulúes y los suazis aún usan tazones redondos para beber cerveza de sorgo; suelen ser de color negro por la atmósfera reductora del horno.

El tamaño del tazón es una cuestión de respeto, dado que ofrecer un tazón pequeño puede ser un insulto. En contraste, el tazón para cerveza de Lesotho, llamado *sekhona*, presenta un pie levantado y lados más rectos. En la Amazonia peruana, los shipibo-conibo beben la chicha en tazones redondos con diseños lineales pintados y caras grabadas.

Cuencos

EN el sureste de Asia y China se usan cuencos poco profundos para beber té y vino de arroz. Como éstos se sirven calientes, la gran superficie expuesta al aire ayuda a que el líquido se enfríe pronto, lo que evita quemaduras en la boca.

Vasijas para beber

UNA taza es un recipiente más o menos hemisférico que puede tener o no un pie y una o varias asas. En Oriente, una taza de té no tiene asa, pero en Occidente sí. En Europa, las tazas grandes tradicionales utilizadas en determinadas celebraciones pueden tener dos, tres o incluso cuatro asas, para facilitar que la vasija cambie de mano. Los vasos de vino usados en la antigua Grecia tenían un pie y dos asas y solían estar bellamente pintados, mientras que en el Imperio romano existía una importante variedad que incluía vasos y tazas con o sin pie y con o sin asas. La decoración solía estar realizada en relieve, y las mejores piezas se recubrían con un engobe fino, como *terra sigillata*, que tomaba un color rojo anaranjado brillante cuando se cocía en atmósfera oxidante.

EN LA OTRA PÁGINA, EXTREMO SUPERIOR, DERECHA: *Cuencos chinos de té decorados con esmalte sobre cubierta.*

EN LA OTRA PÁGINA, CENTRO: *Jarra alemana de cerveza con añadidos de peltre. Este ejemplo en particular tiene un dispositivo musical que toca una canción festiva cuando se levanta de la mesa.*

EN LA OTRA PÁGINA, ABAJO, IZQUIERDA: *Vasos de mayólica procedentes de Siena (Italia).*

IZQUIERDA: *Taza inglesa de porcelana de hueso con decoración serigrafiada.*

CENTRO, IZQUIERDA: *Taza de café con decoración bajo cubierta elaborada por Ben Lucas, (alfarería de Welcombe, Devon, Inglaterra).*

ARRIBA: *KERO PARA BEBER CHICHA PROCEDENTE DE LA CULTURA DE TIWANAKU (200-700 D. DE C., BOLIVIA).*

Hoy en día se utilizan mucho las tazas cilíndricas grandes con un asa, bien para tomar café o cualquier otra bebida en situaciones informales. Antes se utilizaban para beber cerveza, que era parte importante de la dieta en la Edad Media, hasta el punto de que era conocida como *pan líquido*. Un ejemplo de jarra que todavía está en uso es el *stein* alemán, con una tapa de peltre.

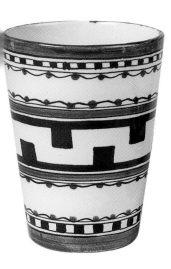

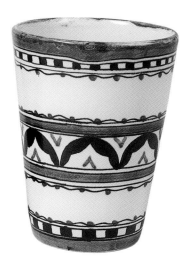

SIETE

179

EL TÉ Y EL CAFÉ

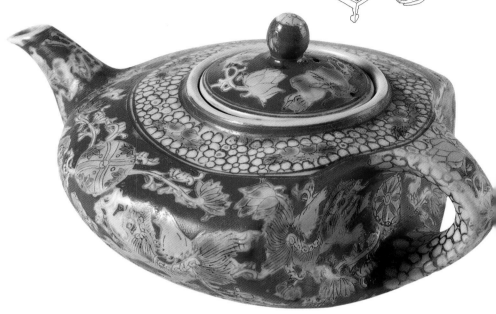

El té y el café han inspirado poesía y rituales, al tiempo que han generado abundantes utensilios especializados, que van de los cuencos japoneses de rakú para el té a los servicios de té y café pintados con colores alegres por Susie Cooper y Clarice Cliff en Inglaterra a comienzos del siglo XX.

El té

«La espuma del jade líquido», como dice la leyenda, fue descubierta por el emperador chino Shen-nung en el año 2737 a. de C., cuando las hojas de un arbusto cayeron en agua hirviendo. El primer libro sobre el té, escrito por Lu Wu († 804 d. de C.), recomendaba beberlo en una taza azul para apreciarlo mejor. El té se convirtió en una bebida muy popular durante la dinastía Song (960-1279), época en que se consumía no sólo para alegrar el ánimo, sino también para fortalecer la voluntad y reparar la vista. Los taoístas aseguraban que era uno de los ingredientes del elixir de la inmortalidad. Algunas de las piezas de cerámica más hermosas del mundo fueron creadas duran-

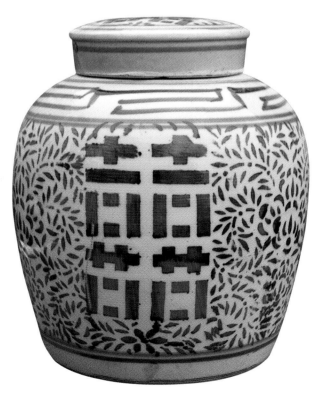

te esta época, y muchas de ellas fueron ideadas para ser utilizadas con té. Cuando descubrieron que el té contribuía a evitar la somnolencia los monjes budistas empezaron a consumir grandes cantidades durante las largas horas de meditación. En un nuevo sistema filosófico, el *ch'ang* (más conocido por su nombre japonés, *zen*), que combinaba elementos de taoísmo y budismo, la ingestión de té se convertía en una técnica para alcanzar la conciencia sobre uno mismo y centrar la atención en el «ahora».

La ceremonia del té

En el siglo XVI había muchos discípulos del zen en Japón. Bajo la guía de los maestros del té, como Sen no Rikyu (1521-1591) y Kobori Enshu (1579-1647), la *chanoya* o 'ceremonia del té' se convirtió en un ritual estético celebrado en una atmósfera de refinamiento tranquilo y austero. Los mismos participantes elaboraban con frecuencia los utensilios usados duran-

ARRIBA: *Tetera china de porcelana decorada con esmaltes sobre cubierta (década de 1920).*

IZQUIERDA: *Caja de porcelana para té con decoración estarcida, realizada por alfareros chinos en el sureste asiático.*

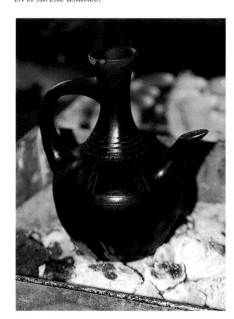

IZQUIERDA: SARTÉN
DE ARCILLA PARA
TOSTAR GRANOS DE
CAFÉ PROCEDENTE DE
HADRAMAUT (YEMEN).

IZQUIERDA:
TAOÍSTAS BEBIENDO
TÉ, SEGÚN UNA
VASIJA CHINA DE
PORCELANA PINTADA
DEL SIGLO XVII.

te la ceremonia: floreros, cajas de incienso, potes para el té, jarras de agua y tazas, que se revestían de una dignidad primitiva y terrenal; apreciarlos era la conclusión del ritual. Entusiastas como el polifacético Honami Koetsu realizaron exquisitas piezas individuales de rakú, mientras que la creciente demanda proporcionó trabajo a muchos hornos, como los de Bizen y Shigaraki, para producir vasijas esmaltadas con ceniza.

En Europa, sobre todo en Inglaterra, donde el té llegó alrededor de 1650, se lleva a cabo un ritual distinto, acompañado de sándwiches, bizcochos o bollos, que emplea un servicio a juego de platos, tazas, platitos, tetera, jarra de leche y azucarero, todo ello de delicada porcelana de hueso o porcelana auténtica.

El café

E
L café fue descubierto en la región etíope de Kaffa, supuestamente por un chico que vio cómo las cabras tenían más energía después de masticar ciertas bayas.

ARRIBA, IZQUIERDA: *Tetera de gres con motivo grabado de ojo de pavo real, (Boleslawiec, Polonia). En Silesia se establecieron durante el siglo XIV talleres de alfarería que utilizaban los ricos recursos de la arcilla local. El gres, decorado sobre todo en color azul, se ha fabricado en Boleslawiec desde la década de 1830 y emplea motivos de ojos grabados a mano, asociados con el arte popular, y difundidos más tarde en el modernismo alemán.*

EXTREMO SUPERIOR, DERECHA: *Taza de té inglesa con platillo de porcelana de hueso, pintada a mano. Esta porcelana ha sido la exportación cerámica inglesa de mayor éxito, pues aunque ofrece la translucidez de la porcelana es más barata de fabricar.*

ARRIBA, DERECHA: *Cafetera procedente de Estepona (Málaga). El café molido se pone en el compartimiento superior y el agua se filtra a través de él hasta la parte inferior.*

EN LA OTRA PÁGINA, ABAJO, DERECHA: *Café calentándose en un brasero de carbón en una tradicional cafetera negra etíope.*

Los monjes cristianos de la zona adoptaron pronto la costumbre de tomarlo para evitar la somnolencia. Durante cientos de años el café se comió, pero la bebida acabó por convertirse en parte importante del ritual de hospitalidad. Al tiempo que se quema incienso, los granos de café se tuestan, se muelen y se machacan en un mortero, antes de ser hervidos sobre un brasero de carbón en una tradicional olla negra y redondeada. La bebida se sirve en tazas sin asa con, quizá, una ramita de ruda. De forma muy similar, servir café a los invitados se ha extendido en todo el mundo árabe; los primeros en usarlo fueron los sufíes, los místicos de la fe islámica.

SIETE

ARRIBA: FLORERO DE DELFT PARA TULIPANES (1700).

RECORTES CHINOS DE PAPEL DE JARRONES.

PLANTAS Y FLORES

MUCHAS VASIJAS fueron diseñadas específicamente para las necesidades de los jardineros, pero además, en Occidente muchos objetos pensados en principio para otros usos, como los fregaderos de loza, se han usado también para las plantas; en cambio, otros recipientes en principio pensados para las flores, como los jarrones Ming, no se usan con este fin, sino que se han convertido en meros objetos de decoración.

ARRIBA: *Jarrón esmaltado diseñado para estar colgado en una pared (Sumatra).*

ABAJO, IZQUIERDA: *Jardinera nepalí de terracota en forma de elefante.*

ABAJO, DERECHA: *Urna de jardín de terracota adornada y moldeada; es una reproducción de un diseño de comienzos del siglo XIX (Inglaterra).*

EN LA OTRA PÁGINA, ARRIBA, IZQUIERDA: *Inspirados en la cerámica oriental, los jarrones de este tipo se fabricaban originalmente en la alfarería de Brannams (Barnstaple, Devon) durante la década de 1890, pero hoy día se elaboran en gres en Vietnam.*

EN LA OTRA PÁGINA, ABAJO, IZQUIERDA: *Jardineras de terracota basadas en cántaros tradicionales de agua (Oaxaca, México).*

Tiestos

LAS ollas y los tiestos son dos caras distintas de la misma moneda. Así como una olla debe resistir el choque térmico del fuego, los tiestos deben ser capaces de soportar heladas y condiciones atmosféricas extremas; el mejor material para ambos casos es la arcilla bien templada. El material que se suele emplear es la arcilla común, sobre todo la terracota, aunque también se puede hornear a temperaturas superiores para que sea más fuerte y modelarse después en el torno.

Para evitar que las plantas se pudran, la mayoría de tiestos son porosos y tienen uno o más agujeros en la parte inferior, para permitir el drenaje. A finales del siglo XX, en los viveros y centros de jardinería occidentales aparecieron atractivos tiestos de cerámica esmaltada azul brillante de Vietnam y vasijas chinas esmaltadas con plomo y motivos en relieve. En Asia, la tradición de cultivar plantas en tiestos esmaltados se remonta a miles de años y, en tiempo antiguo, durante el verano, las entradas de los hogares, desde el Tíbet a Tailandia y desde Kabul a Kioto, resplandecían de flores.

Jardineras

LOS tiestos y jardineras grandes para plantas no tienen por qué ser redondos: los hay con lados planos, moldeados o construidos con planchas. En Europa son populares las jardineras rectangulares de terracota moldeadas a imitación de los relieves en piedra griegos y romanos. En Japón, los amantes de los bonsáis emplean platos y cuencos poco profundos, sobre todo de aspecto rústico o natural, seleccionados con cuidado para que la arcilla, el esmalte y la forma armonice con los árboles en miniatura. Las jardineras chinas destinadas a inte-

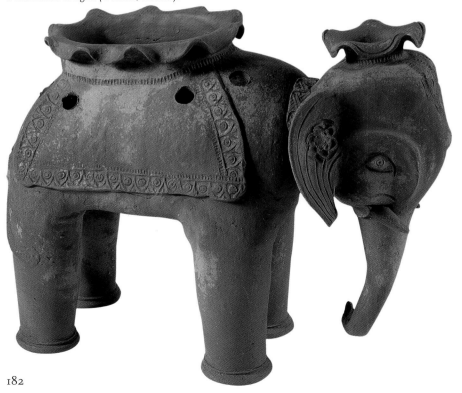

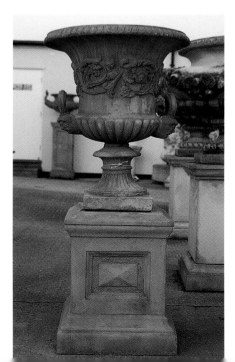

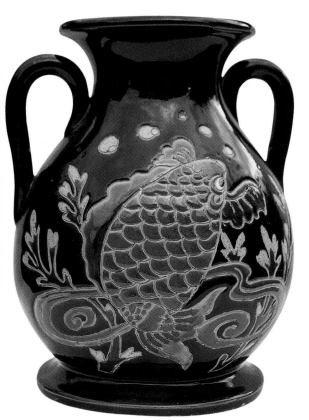

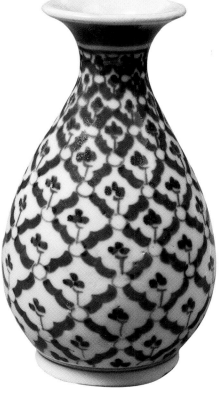

riores, a menudo aparecen pintadas con diseños en azul y blanco, tan refinados como cualquier juego de té.

Hortalizas

Aparte de para cultivar plantas, los tiestos de arcilla se usan en el huerto para proteger y acelerar el crecimiento de algunas hortalizas. Esto se hace colocando un tiesto invertido grande sobre una planta, de modo que, en busca de la luz, crezca más rápido y se vuelva pálida y tierna.

Los arreglos florales

Ya se trate de narcisos galeses o de orquídeas tailandesas, el arreglo de las flores puede ser una manera de dar un toque de belleza a la casa o de realizar una ofrenda a los dioses, los espíritus o los antepasados, y la elección del florero es una parte fundamental de la composición. Este aspecto es muy importante en el *ikebana,* el arte japonés del arreglo floral, que ha pasado a ser una forma de meditación. Los jarrones suelen tener forma de bulbo o de balaustre, para que resulten más estables, y se

estrechan en el cuello para ayudar a las flores a sostenerse verticales. Los violeteros para una sola flor son más estrechos.

Aunque hoy en día asociamos los tulipanes con los Países Bajos, estas flores fueron introducidas en Europa desde Turquía a mediados del siglo XVI. Coleccionar estas plantas exóticas se convirtió en una manía tal entre los ricos que, a comienzos del siglo XVIII, se construían enormes y extravagantes estructuras para exponerlas; en su mayoría estaban construidos en mayólica blanca y azul, un material muy de moda en la época.

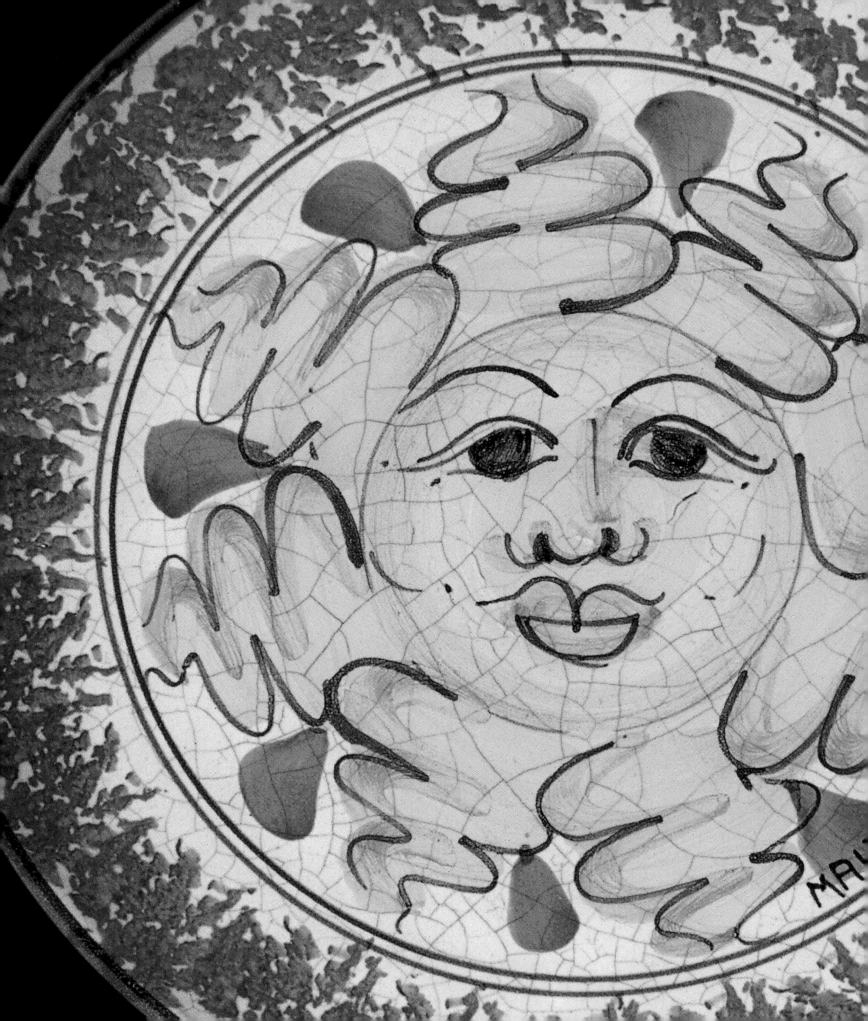

Izquierda: *Plato de mayólica procedente de Malta.*

Arriba, izquierda: *Ocarina con forma de tortuga (México).*

Arriba, derecha: *Réplica de un guerrero de terracota de la tumba de Qin Shi Huang Di († 210 a. de C.) procedente de Xian (China).*

Arriba, extremo derecho: Tres monos sabios, *recuerdo de Nara (Japón).*

Centro, derecha: *Cruz esmaltada con estaño, hecha por Dolores Hidalgo (Guanajuato, México).*

Abajo, izquierda: *Panel de azulejos de la Virgen María procedente de Antequera (Málaga).*

Abajo, derecha: *Adorno para tejado con forma de iglesia procedente de Ayacucho (Perú).*

CALIDAD DE VIDA

CALIDAD DE VIDA

LA TECNOLOGÍA y los conocimientos del arte cerámico se desarrollaron cuando los integrantes de las antiguas sociedades ya no tenían que pasarse la vida buscando alimento. El tiempo libre también se dedica a buscar placer y satisfacción intelectual y espiritual, de modo que los nuevos conocimientos se emplearon en impulsar nuevas ocupaciones. Algunos objetos fueron fabricados para ser utilizados en juegos y diversiones (como las canicas o las dianas), otros para dar gusto a los sentidos (como las pipas de tabaco y los instrumentos musicales), y otros simplemente para complacer la vista.

DEBAJO, DERECHA: Vasija de fertilidad *de la alfarería de Ute Mountain (Colorado, Estados Unidos). Los ute no tienen tradición alfarera propia, pero se han inspirado en la de sus vecinos.*

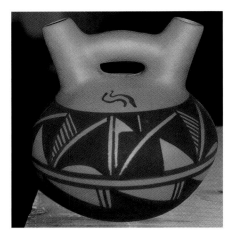

EL ADORNO PERSONAL

EN LOS enterramientos prehistóricos existen testimonios de que hasta los pueblos más antiguos se adornaban, por razones de superstición o por pura vanidad. La pintura corporal y los objetos hallados todavía se usan en muchas sociedades tribales, y además se fabricaban numerosos objetos artesanales de arcilla. Las cuentas, una de las formas más antiguas de adorno, fueron uno de los primeros artículos de comercio. A pesar de su peso, también se han elaborado adornos mayores de cerámica, como broches, pero al ser vulnerables no han sobrevivido muchos. En la jungla amazónica hasta la ropa es de cerámica, como los tangas con que las muchachas que participan en los ritos asociados con la pubertad se cubren los genitales. Ya los llevaban hace mil años los marajoara en el delta amazónico, en Brasil, y todavía los usan las tribus pano del río Ucayali en la Amazonia peruana.

ARRIBA, IZQUIERDA: *Amuleto decorado con cuentas procedente del pueblo sao (Chad).*

ARRIBA, CENTRO: *Pareja de toros vaciados en barbotina, colocados en los tejados de las casas andinas para atraer la buena suerte (Pucará, Perú). El toro, símbolo de fortaleza, fue introducido en el Perú tras la conquista española.*

EL PLACER

LA UTILIZACIÓN de los mismos sentidos que nuestros antepasados usaron para encontrar comida y mantenerse lejos del peligro ha disminuido hoy para quienes tenemos un estilo de vida sedentario, aunque todavía proporcionan una gran fuente de placer. Los oídos se deleitan con la música, la nariz, con aromas fragantes, y los ojos, con una composición agradable de formas y colores. Muchos disfrutan del tabaco y otras hierbas como forma de relajación, mientras que otros prefieren hacer ejercicio y distraer la mente con distintos juguetes y juegos.

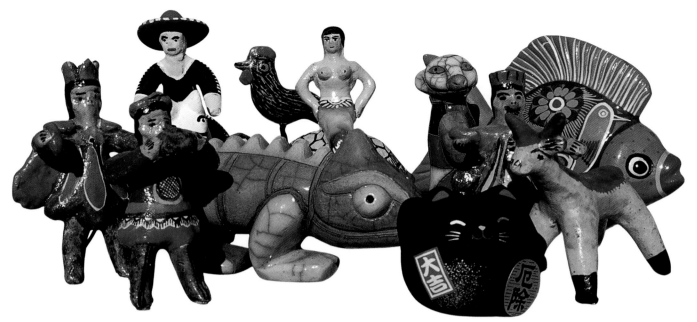

EL ARTE

L a base del arte es una sensación personal indefinible de lo que resulta agradable, un sentido de la estética. Aunque los mismos criterios se pueden utilizar para evaluar la belleza de la cerámica práctica, en el mundo occidental se concede mayor valor a objetos sin utilidad aparente, que sólo sirven para ser admirados por sus cualidades estéticas. Los escultores que modelan la arcilla obtienen mayor consideración social que los *simples* alfareros que fabrican tazas, cuencos y teteras. En las sociedades tradicionales no existe «el arte por el arte», y belleza y funcionalidad se combinan a diario; no obstante, hoy en día fabricar *souvenirs* para vender a los turistas supone una valiosa fuente de ingresos para muchas de ellas.

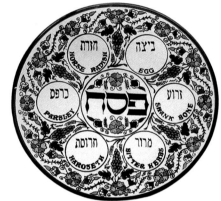

EXTREMO SUPERIOR: *Figuras y animales de colores vivos procedentes de México, Sudáfrica y Japón.*

ARRIBA, DERECHA: *Plato del Seder, esmaltado con estaño, usado por los judíos en la celebración de la Pascua (Israel).*

IZQUIERDA: *Figuras mejicanas de monjes que sostienen bañeras para pájaros o jardineras.*

DERECHA: *Azulejos españoles de mayólica localizados en la pared de una calle andaluza.*

OTROS TEMAS MÁS TRASCENDENTALES

N uestros pensamientos no se concentran sólo en las alegrías y los problemas de este mundo, sino que buscamos significados superiores en la naturaleza, el tiempo, las estrellas, la vida y la muerte. Por eso hemos elaborado técnicas para estimular nuestra concentración y objetos para dirigir nuestra atención hacia asuntos más elevados. Aunque la arcilla es tan sólo barro o tierra, según los mitos y leyendas es el material en el que fuimos creados, es el cuerpo de nuestra Madre Tierra y, con la ayuda de esta sustancia densa y simple, buscamos formas de ser libres, ascender y alcanzar lo celestial.

OCHO

FRAGANCIAS

LA INHALACIÓN de perfumes e incienso ejerce un potente efecto sobre la mente humana. Durante milenios, se han usado distintos aromas para invocar a los dioses, ahuyentar el mal de ojo, atraer a los espíritus y curar a los enfermos.

Nubes de costoso incienso llenan la atmósfera de las iglesias católicas, del mismo modo que, en América Central, los rituales aztecas iban siempre acompañados de la quema de copal (resina de un árbol tropical) en enormes braseros de cerámica. Los aztecas creían que los vapores aromáticos también podían curar ciertas enfermedades, una creencia que aún se mantiene en el Yemen.

IZQUIERDA: *Quemador de aceite con vela fabricado en Japón.*

ABAJO: *Quemador de incienso chino que se calienta con carbón vegetal.*

EN LA OTRA PÁGINA, ARRIBA, IZQUIERDA: *Lámpara alimentada con aceites aromáticos (Bali).*

EN LA OTRA PÁGINA, ARRIBA, DERECHA: *León procedente de un templo nepalí realizado con componentes moldeados con torno, con molde y a mano. Los agujeros del lomo son para varillas de incienso.*

ABAJO: *ALABASTRON ÁTICO (500-475 A. DE C., GRECIA).*

Las sustancias aromáticas

CON algunas excepciones, como el ámbar gris y el almizcle (obtenidos, respectivamente, del cachalote y de las glándulas de ciertos mamíferos), la mayor parte de sustancias aromáticas se obtienen de las plantas. Algunas se destilan a partir de flores u hojas (agua de rosas o aceite de eucalipto); otras se encuentran en la madera (alcanfor o sándalo); pero las más apreciadas son resinas como el incienso y la mirra, que antiguamente se encontraban sólo en el Yemen, de donde, según la Biblia, la reina de Saba las llevó a Jerusalén como regalo para el rey Salomón.

Los quemadores de incienso

EL método más sencillo de producir nubes de humo fragante es quemar incienso. Con este propósito se han utilizado muchas formas de brasero, de los quemadores chinos hechos de metal o arcilla y formados como la montaña celestial de los taoístas, a los puntiagudos braseros del Yemen, que aunque no se esmaltan, sí tienen una decoración brillante realizada con tintas comercializadas. En el Yemen, el humo se utiliza para que en la vivienda se respire un olor dulce y se hace soplar bajo las vestiduras de los invitados, además de aromatizar la ropa; esta costumbre también se encuentra entre los tutsis de Ruanda, que queman ramitas de un árbol en sus ollas. Durante el Renacimiento, las bellezas italianas se perfumaban el pelo de la misma forma.

ARRIBA: BRASERO AZTECA PARA INCIENSO DE LA GRAN PIRÁMIDE DE TENOCHTITLÁN (MÉXICO).

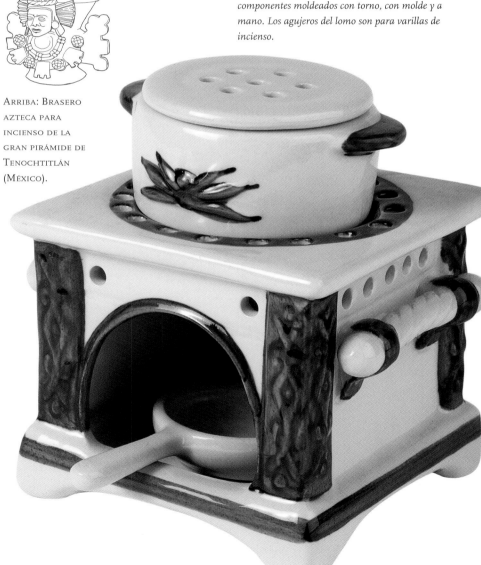

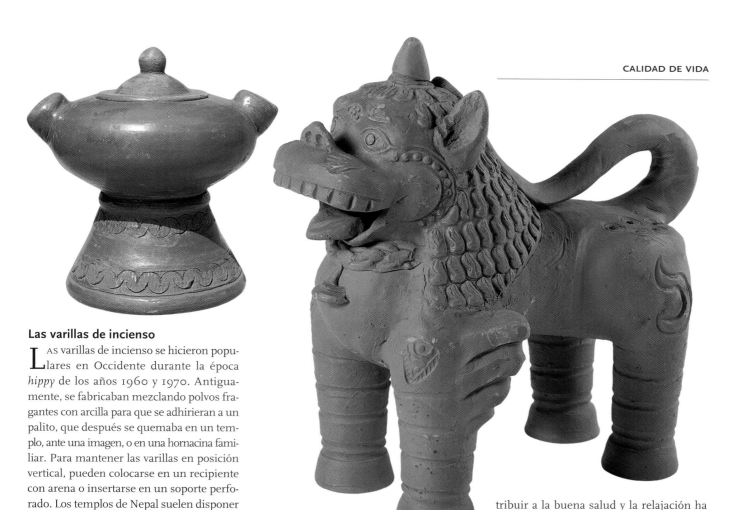

Las varillas de incienso

Las varillas de incienso se hicieron populares en Occidente durante la época *hippy* de los años 1960 y 1970. Antiguamente, se fabricaban mezclando polvos fragantes con arcilla para que se adhirieran a un palito, que después se quemaba en un templo, ante una imagen, o en una hornacina familiar. Para mantener las varillas en posición vertical, pueden colocarse en un recipiente con arena o insertarse en un soporte perforado. Los templos de Nepal suelen disponer de unas figuras con forma de león y agujeros en el lomo, para colocar las varillas.

Los quemadores de incienso y pastillas

Los quemadores de pastillas fueron difundidos en Occidente durante el siglo XVI; se usaba una vela para calentar una pastilla perfumada situada encima. La popularidad de la aromaterapia para con-

Abajo, izquierda; y abajo, derecha:
Quemador de incienso mexicano, utilizado para quemar copal; recipiente portugués esmaltado de estaño para guardar popurrí, una mezcla de flores y especias secas y aromáticas.

tribuir a la buena salud y la relajación ha supuesto la aparición de numerosos quemadores de aceite, que necesitan una vela para calentar aceites esenciales, como por ejemplo la lavanda, adecuada para curar dolores de cabeza.

Botellas y *alabastron*

A menudo se han empleado recipientes de cerámica para guardar sustancias aromáticas, como los envases perforados para guardar popurrí de pétalos secos, o las botellas de perfume bien cerradas para que éste no se evapore. Los antiguos griegos usaban unas botellas especiales de base redondeada llamadas *aryballos* y *alabastron*, para guardar los aceites aromáticos con que se ungía el cuerpo.

Cuentas

Los orígenes de las cuentas se pierden en la noche de los tiempos, pero sabemos que unos seres humanos que vivían en Francia hace 40000 años fabricaban y comerciaban con enormes cantidades de ellas. Las cuentas o abalorios antiguos que han llegado hasta nosotros están elaborados con distintos materiales: concha, hueso, madera y, por supuesto, arcilla, tanto cruda como cocida. Cuándo se empezó a usar la arcilla es una simple conjetura, ya que sin cocer, resulta vulnerable a la humedad y los golpes, pero se pueden intuir algunas pistas a partir de los restos que se han conservado. Incluso en nuestros tiempos, los bosquimanos o san que habitan el desierto de Kalahari en Namibia y Botswana siguen un modo de vida tradicional. Ellos fabricaban cuentas a partir de trozos de cáscara de huevo de avestruz y pellas de arcilla aromatizadas con extractos de plantas, que hacían rodar entre los dedos. Estas bolitas, decoradas de forma sencilla con motivos impresos mediante palos o con las uñas, se dejaban endurecer al sol. Los zulúes y los ndebele de Sudáfrica fabricaban unas cuentas parecidas, realizadas con arcilla mezclada con leche.

Su función

En el mundo moderno, las cuentas se consideran ante todo un objeto para el adorno personal, pero una observación más atenta descubre en ellas un rico vocabulario. La combinación de colores o modelos en un collar, brazalete o bordado puede expresar la posición de un individuo en la jerarquía social, su estado civil o su origen étnico. Ciertas formas, como las triangulares o las que imitan la forma de los ojos, suelen ser talismanes para la fertilidad o para alejar las desgracias. También pueden cumplir una función religiosa, como las cuentas de un rosario, un objeto de oración común al cristianismo, budismo e hinduismo.

El gran valor atribuido a las cuentas supuso el crecimiento de una extensa red de comercio en todo el mundo. Probablemente, las cuentas más apreciadas de todas se fabricaban de vidrio en Venecia (Italia) a partir del siglo XVI, y se exportaban a África, Asia y América. Algunas, como las cuentas *chevron*, eran tan valiosas que se convirtió en práctica corriente sustituirlas por imitaciones más baratas, fabricadas con materiales locales, como arcilla pintada.

Cómo fabricar cuentas

La arcilla es un material ideal para la fabricación de cuentas, ya que es fácil fabricar esferas haciendo rodar trozos de arcilla entre las manos, o bien, sobre una superficie dura, para formar un cilindro. También es fácil producir un conjunto de cuentas de la misma forma con ayuda de un molde; ésta es la técnica utilizada en el antiguo Egipto para fabricar los escarabajos que adornan sus collares. Para realizar el agujero, es mejor esperar a que la arcilla esté a dureza de cue-

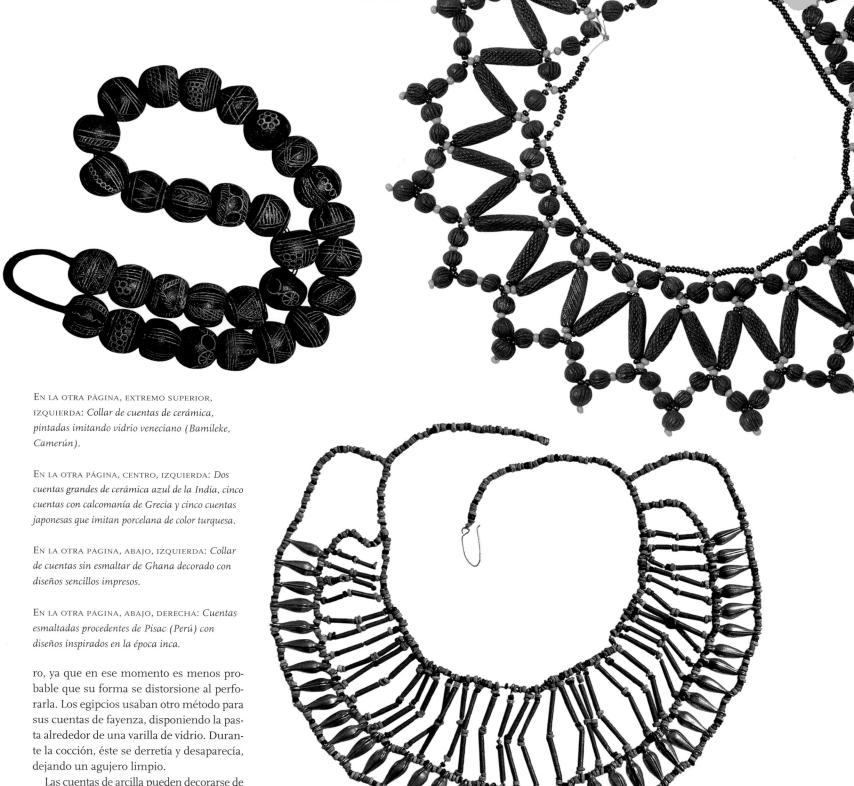

EN LA OTRA PÁGINA, EXTREMO SUPERIOR, IZQUIERDA: *Collar de cuentas de cerámica, pintadas imitando vidrio veneciano (Bamileke, Camerún).*

EN LA OTRA PÁGINA, CENTRO, IZQUIERDA: *Dos cuentas grandes de cerámica azul de la India, cinco cuentas con calcomanía de Grecia y cinco cuentas japonesas que imitan porcelana de color turquesa.*

EN LA OTRA PÁGINA, ABAJO, IZQUIERDA: *Collar de cuentas sin esmaltar de Ghana decorado con diseños sencillos impresos.*

EN LA OTRA PÁGINA, ABAJO, DERECHA: *Cuentas esmaltadas procedentes de Pisac (Perú) con diseños inspirados en la época inca.*

ro, ya que en ese momento es menos probable que su forma se distorsione al perforarla. Los egipcios usaban otro método para sus cuentas de fayenza, disponiendo la pasta alrededor de una varilla de vidrio. Durante la cocción, éste se derretía y desaparecía, dejando un agujero limpio.

Las cuentas de arcilla pueden decorarse de diversas maneras: grabando un motivo, usando arcillas de colores distintos o pintándolas después de la cocción. La decoración con esmalte es un proceso complicado en el que resulta esencial garantizar que las superficies esmaltadas no se toquen entre sí o rocen el horno; este problema se soluciona colocándolas sobre una malla de alambre.

EXTREMO SUPERIOR, IZQUIERDA: *Collar de cuentas incisas e impresas (Djenne, Malí). Los diseños se han descubierto frotando polvo blanco en las impresiones.*

EXTREMO SUPERIOR, DERECHA: *Collar de cuentas de arcilla negra procedente de Lesotho.*

ARRIBA: *Réplica moderna de un antiguo collar egipcio de fayenza. Los collares vendidos en grandes cantidades a los turistas se hacen de la misma forma que los que se usaban en la época de los faraones.*

OCHO

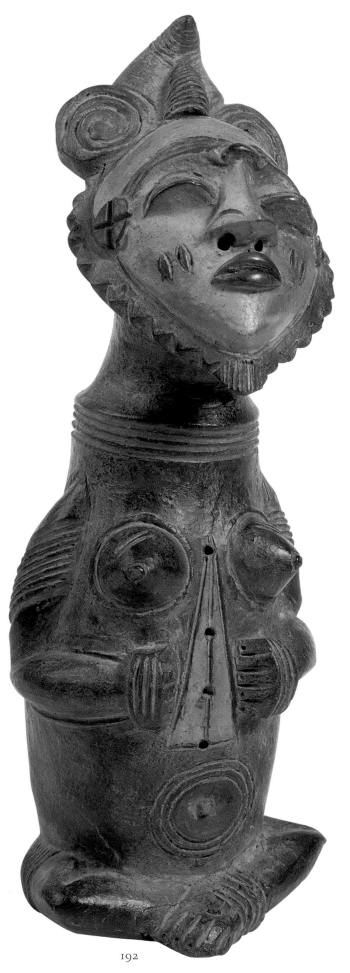

SONIDOS

L A ARCILLA puede utilizarse para producir sonidos de dos maneras distintas: gracias a su propia resonancia o haciendo vibrar el aire dentro de una vasija hueca. Los sonidos resultantes pueden entretener a los niños, comunicar con el mundo de los espíritus o producir música armoniosa.

Los sacudidores

L os sacudidores de arcilla se llenan con piedras o fragmentos de arcilla antes de cocerlos. Algunos, como las figuras humanas que realizan los yoruba en Camerún o Nigeria y los cuencos con efigies de los waurá, en la Amazonia brasileña, se agitan en algunos rituales, bien para espantar a los espíritus malignos o bien en forma de magia blanca, para simular el sonido del trueno y atraer la lluvia. Otros, pensados para distraer a los niños, pueden estar fabricados con diferentes formas: por ejemplo, los antiguos griegos hacían sonajeros con forma de cerdo. Los sacudidores que usaban los moches y otros pueblos precolombinos de América a menudo tenían una cabeza redonda de perro.

Los tambores

E L *ghatam* es una gran vasija de arcilla que se toca en los pueblos de la India con las puntas de los dedos y las palmas de las manos. La variación tonal se consigue cerrando parte de la abertura con el cuerpo. El *gharra,* más pequeño, suele golpearse con unas protecciones de metal en los nudillos. Algunos tambores indios, como el *mridangam,* se fabrican cubriendo una vasija especial con un trozo de piel. En Marruecos, unos tambores con forma de reloj de arena y cubiertos con piel de oveja se decoran con motivos esmaltados con estaño.

Las campanas

S E pueden hacer campanillas de arcilla torneada o moldeada, pero para conseguir un buen sonido hay que cocerlas a alta temperatura. En Japón, las campanas de arcilla, o *nendo-suzo,* se venden como amuletos en muchos templos y santuarios, y a menudo reciben la forma de uno de los doce animales astrológicos. Originalmente, se colgaban cerca de los criaderos de gusanos de seda para atraer la ayuda de los dioses en la reproducción. También pueden adquirirse campanas de arcilla en muchos santuarios cristianos, como el monasterio ruso de Valaam.

En la otra página, izquierda: *Sacudir esta figura femenina procedente de Yoruba (Nigeria) ahuyenta los malos espíritus.*

En la otra página, abajo, derecha: *Pareja de ocarinas de Perú con motivos precolombinos.*

Arriba, izquierda; y arriba, centro: *Silbato con forma de pez pintado con engobe (Japón); campanas japonesas con forma de búhos.*

Derecha; extremo derecho; y extremo superior, derecha: *Ocarina con forma de pájaro (Inglaterra); réplica de un silbato cerámico azteca en arcilla roja de Tetzcoco (México, 1500); campana con diseño esgrafiado (Mallorca).*

Abajo, izquierda: *Tambor de arcilla torneada, (Safi, Marruecos).*

Los silbatos

Los juguetes que producen cualquier sonido, desde un leve pitido hasta un silbido penetrante, se fabricaban para las fiestas tradicionales desde China hasta México. El mecanismo para silbar, la boquilla y el agujero deben ser cortados con cuidado cuando la arcilla esté a dureza de cuero. Muchos de estos silbatos de juguete tienen forma de pájaro, como los que se fabrican para la feria del *templo de la abuela* en las provincias de Shaanxi y Hunan, donde se compran diminutos pájaros con la esperanza de que atraigan el nacimiento de nietos. En México, las formas reflejan la cultura local: los hay con forma de pollos, hombres a caballo, peces con patas y sirenas.

Al perforar con cuidado unos cuantos agujeros y cubrir diferentes combinaciones mientras se sopla, es posible producir diferentes notas. Los aztecas y otros pueblos americanos fabricaban flautas a partir de cilindros de arcilla, mientras que la ocarina, otro instrumento tradicional que aún se toca en la región, recibió su nombre de su extraña forma esférica, que recuerda a la oca, una variedad de tubérculo comestible parecido a la batata.

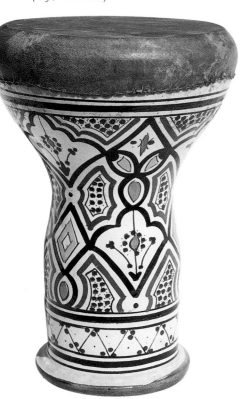

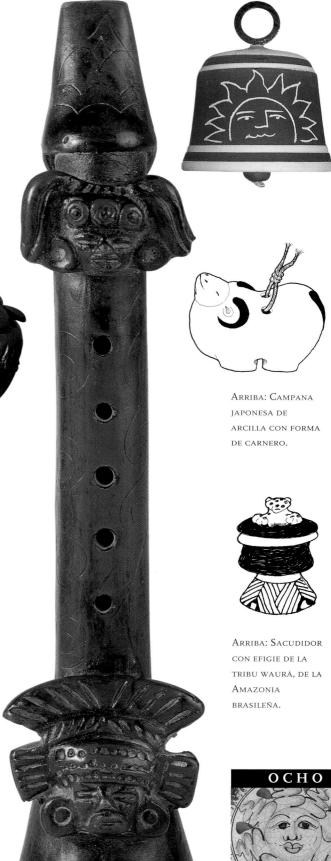

Arriba: Campana japonesa de arcilla con forma de carnero.

Arriba: Sacudidor con efigie de la tribu waurá, de la Amazonia brasileña.

OCHO

JUGUETES Y JUEGOS

DERECHA: FIGURAS
GRIEGAS ANTIGUAS
HALLADAS EN
TUMBAS INFANTILES.

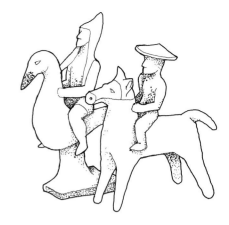

EL JUEGO es parte importante del crecimiento. Durante la infancia, con la ayuda de juguetes diseñados para mejorar la habilidad o estimular la capacidad de solucionar problemas, el niño aprende a relacionarse con el mundo real; por ello, muchos juguetes son versiones en miniatura de las herramientas y utensilios de los adultos, como los cántaros de agua que transportan sus madres o los rebaños que cuidan sus padres.

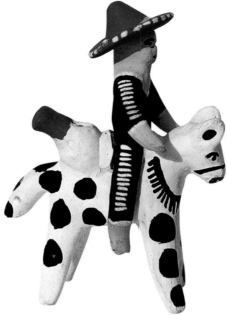

EXTREMO IZQUIERDO: *Fichas realizadas por soldados romanos para usar en improvisados juegos de tablero. Las hacían a partir de piezas rotas de cerámica. La de la izquierda procede de Gales (siglo I d. de C.) y la de la derecha de Leptis Magna (Libia).*

IZQUIERDA: *Jinete sobre caballo-silbato, pintado, procedente de Ocumicho (Michoacán, México). Figuras como ésta presentan un llamativo parecido con las que se encuentran en las tumbas antiguas.*

Juguetes

AL final de la jornada, los alfareros de todo el mundo estrujan los trozos sobrantes de arcilla hasta darles formas toscas de animales, y algunos han puesto mucho cuidado en ello. Por ejemplo, en Mesopotamia ya se hacían cerdos torneados de juguete hace 4000 años. En China, las figuras de animales suelen estar pintadas de colores vivos y contar con partes móviles. Los juguetes sencillos son una forma de arte en México, donde los alfareros recurren a su imaginación para elaborar cualquier motivo, desde conejos hasta tiovivos, desde hombres a caballo hasta helicópteros. Los niños juegan con entusiasmo con los esqueletos fabricados para ellos en la festividad del Día de los Muertos y atenúan así el miedo a la muerte.

Desde antiguo, los niños han jugado a la peonza o trompo; las que usaban los niños griegos estaban fabricadas con arcilla.

Juguetes con ruedas

Los juguetes como coches o caballos, que pueden desplazarse, añaden una nueva dimensión al juego. Los animales con ruedas eran populares entre los niños romanos, pero también eran sorprendentemente corrientes en el centro de México, entre pueblos precolombinos que no conocían la rueda para el transporte.

DERECHA: *Figura articulada realizada por el autor inspirada en los muñecos de los antiguos griegos. Los muñecos modernos suelen hacerse con sólo la cara y las manos de arcilla.*

Muñecos

Los muñecos son una compañía con la que los niños pueden compartir sus secretos o con la que pueden descargar sus enfados infantiles. Los muñecos más toscos pueden ser de una pieza, pero las versiones más elaboradas poseen brazos y piernas articulados, como los que hacían los griegos, cuyos miembros aparecían unidos con cuerdas anudadas. Las muñecas caras fabricadas en los siglos XIX y XX para los niños europeos solían tener cabezas, manos y pies de arci-

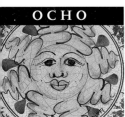

OCHO

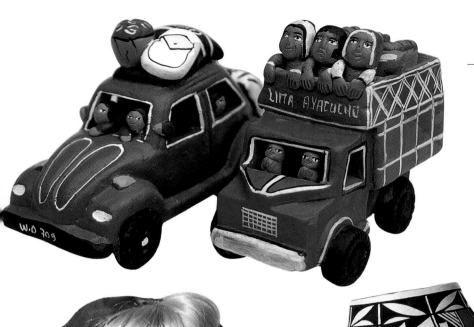

lla bizcochada. Muchas de ellas han resistido el paso del tiempo, ya que los adultos las consideraban demasiado valiosas como para que los niños jugaran con ellos.

Juegos

La arcilla se ha usado durante milenios para fabricar fichas y otros elementos de juegos como las canicas, por ejemplo. Los legionarios romanos preferían improvisar y utilizaban la base de las jarras de vino rotas como fichas. En México, durante la Navidad, los niños tienen que intentar romper una piñata de arcilla suspendida del techo con los ojos vendados. Decorada con papel de colores, la piñata está llena de caramelos y juguetes pequeños, que caen sobre los niños una vez que la vasija se rompe.

Recuerdos

Al viajar a lugares nuevos, tanto los niños como los adultos solemos adquirir recuerdos de la visita. En otras épocas, los *souvenirs* sólo podían comprarse en los santuarios, como amuletos para atraer la buena suerte, pero ahora suelen moldearse con la forma de un monumento o una atracción local: un molino neerlandés, la torre inclinada de Pisa o un camaleón de colores vivos en Ciudad del Cabo.

PARTE SUPERIOR, IZQUIERDA: *Coche y autobús pintados al detalle (Ayacucho, Perú).*

ARRIBA, CENTRO: *Cántaro de agua acoma en miniatura (Nuevo México, Estados Unidos). Las versiones pequeñas de los utensilios de los adultos son muy usadas como juguetes para los niños.*

ARRIBA, DERECHA: *Figura alemana de porcelana dura que sirvió como parte superior de un acerico.*

ABAJO, DERECHA: *Muñeca de porcelana japonesa tocando el* koto.

ARRIBA: *Muñeca con traje popular bretón elaborada en China. Las fábricas chinas elaboran hoy en día muñecas con los trajes tradicionales de muchos países.*

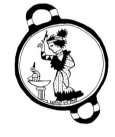

ARRIBA: PINTURA EN UNA TAZA GRIEGA DE UNA MUJER QUE JUEGA AL *KOTTABOS* SACUDIENDO POSOS DE VINO.

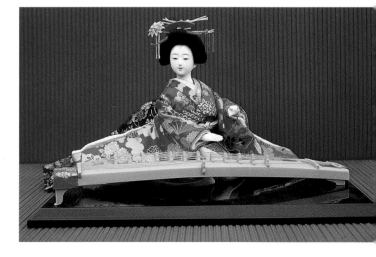

PIPAS DE TABACO

EL HÁBITO de fumar tabaco se ha extendido por todo el mundo después de que los primeros exploradores del Nuevo Mundo lo conocieran de la población indígena en el siglo XV. Los conquistadores españoles observaron cómo los aztecas fumaban pipas de arcilla con forma de papagayos u otros animales; desde entonces, muchas de las pipas de otros países, modeladas o moldeadas, presentan diferentes formas, como cabezas de animales o seres humanos. La arcilla resulta ideal para fabricar pipas, ya que es mala conductora del calor, por lo que la mano queda protegida del calor del tabaco ardiendo. En Gran Bretaña, la arcilla blanca, sin hierro, es conocida como *arcilla para pipas,* pues resulta ideal para fabricar éstas, incluso aunque no sea su uso principal. El tabaco es la sustancia que más se fuma, pero una pipa también puede contener hachís, opio y otras hierbas.

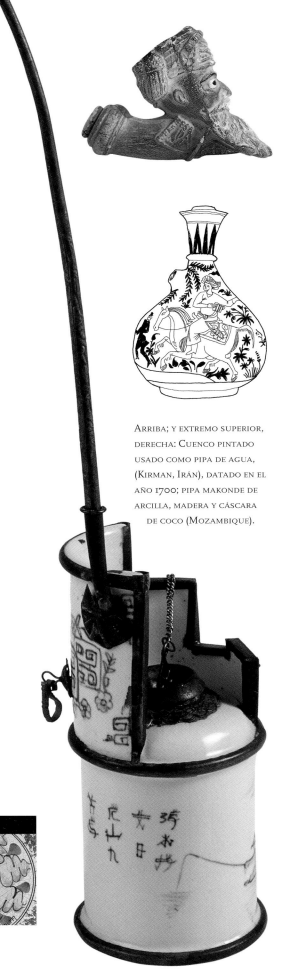

ARRIBA; Y EXTREMO SUPERIOR, DERECHA: Cuenco pintado usado como pipa de agua, (KIRMAN, IRÁN), datado en el año 1700; pipa makonde de arcilla, madera y cáscara de coco (MOZAMBIQUE).

Función social y ceremonial del tabaco

AUNQUE en la actualidad el tabaco está considerado más bien como un vicio adictivo, en muchas sociedades también sirve a un propósito ceremonial o ritual, como ocurría en Estados Unidos en el siglo XV. Actualmente se considera de buena educación en muchos lugares del mundo, de Estados Unidos a Indonesia, ofrecer tabaco cuando se visitan comunidades tradicionales; y las ofrendas a los espíritus, como las que se hacen cada mañana en Bali o se colocan en las hornacinas de vudú en Haití, a menudo incorporan tabaco. La relación del tabaco con el mundo de los espíritus se establece como resultado de la atmósfera cargada y la forma en que el humo asciende en el aire, como en las ofrendas con incienso.

Tomado como rapé o fumado, el tabaco es uno de los privilegios y placeres de los adultos en los pueblos tradicionales de todo el mundo, cuando los ancianos se reúnen, como los makonde de Mozambique. En el Congo, cuando el jefe fumaba su pipa era señal de que todos debían permanecer en silencio mientras él deliberaba. En los pueblos nguni y sotho del sur de África, el tabaco se asocia con el poder y la generosidad y es considerado como una conexión con los antepasados. También se ofrece como regalo en las bodas y se asocia con la fertilidad.

Pipas

LA forma más sencilla de pipa de arcilla, y por tanto la más fácil de hacer, es probablemente el *chillum,* usado en la India para fumar tabaco y marihuana, que consiste en un simple cono abierto por los dos extremos. La mayoría de las demás pipas tienen la cazoleta en ángulo con la cánula, que se ahueca dándole forma alrededor de un alambre o palo. Si bien las pipas para uso propio son modeladas, las que se producen en mayor número se fabrican con moldes. En Europa se pasaba una varilla de metal por un cilindro de arcilla, que se colocaba a continuación en un molde de dos piezas de

EXTREMO SUPERIOR, IZQUIERDA: *Cazoleta de pipa moldeada del siglo XIX, y realizada por Gambier (París, Francia).*

ABAJO, IZQUIERDA: *Pipa de agua vietnamita de porcelana y metal.*

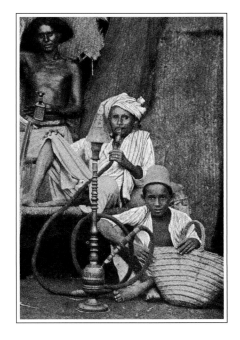

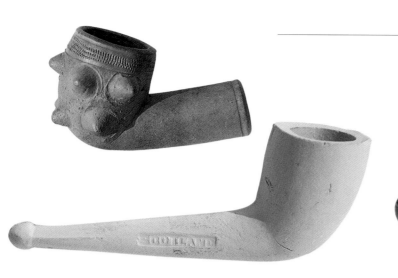

ARRIBA: CAZOLETA MÚLTIPLE DE PIPA DE ARCILLA CATAWBA, DEL SIGLO XIX (CAROLINA DEL SUR, ESTADOS UNIDOS).

metal. Después, con ayuda de una palanca, se insertaba otra varilla en la arcilla para formar la cazoleta.

Pipas de agua

Las pipas de agua consisten en un cuenco, dos tubos y un recipiente de agua para enfriar el humo del tabaco. El nombre onomatopéyico *hubble bubble* que se usa en Occidente es, en realidad, una corrupción del término árabe *habba bulbul,* que compara el burbujeo con el canto del ruiseñor *(bulbul)*. La palabra *habba,* que significa 'coco', hace referencia al recipiente de agua que antiguamente solía elaborarse de cáscara de coco. Hoy en día se fabrica de arcilla, vidrio o metal, pero la cazoleta continúa siendo siempre de cerámica y a menudo presenta una rica decoración.

PARTE SUPERIOR, IZQUIERDA: *Cazoleta modelada de terracota con diseños impresos (Uganda).*

ARRIBA, IZQUIERDA: *Pipa de arcilla blanca realizada en un molde de dos piezas (Escocia). El diente de la boquilla solía mojarse en cera o laca para que no se pegara a los labios del fumador. En Gran Bretaña, el uso corriente de arcilla primaria blanca con bajo contenido en hierro para fabricar pipas hizo que fuera popularmente conocida como 'arcilla para pipas'.*

EN LA OTRA PÁGINA, ABAJO, DERECHA: *Pipa de agua con cazoleta de arcilla para el tabaco, procedente de Adén (Yemen).*

ARRIBA: TALLA EN ESTEATITA DE UN JEFE FUMANDO UNA PIPA DE ARCILLA, (MBOMA, REPÚBLICA DEMOCRÁTICA DEL CONGO).

ARRIBA, DERECHA: *Cazoleta de pipa con forma de máscara ritual (tribu bamileke, Camerún).*

DERECHA: *Pescador escocés fumando una pipa de arcilla corta. Muchas pipas tenían unos treinta centímetros de largo, para que el humo se enfriara. Debido a la fragilidad de las cánulas, se quebraban a menudo. Con el tiempo, empezaron a ser más frecuentes las cánulas más cortas. En las excavaciones arqueológicas es frecuente descubrir más secciones cortas de cánulas que cazoletas.*

ARRIBA, IZQUIERDA; DERECHA; Y EXTREMO
DERECHA: *Estatuilla inglesa de porcelana sin
esmaltar, del siglo XIX, que representa a la diosa
romana Ceres; estatuilla votiva hitita procedente de
Siria (II milenio a. de C.); figurilla china vaciada
en barbotina de la deidad budista Kwanyin.*

ESTATUILLAS

Durante el siglo XIX, las repisas de las chimeneas en los hogares europeos estaban repletas de estatuillas cuyo propósito era sobre todo decorativo, pero la fabricación de estatuillas y grupos tiene una larga historia, tanto contemplativa como espiritual. Los victorianos se habrían escandalizado de saber que las figuras realizadas por los karajá en la Amazonia brasileña estaban pensadas para informar a los niños acerca del sexo.

Imágenes espirituales

Con una antigüedad que se remonta a las primeras figuras cocidas en los hornos del este de Europa, hace 25000 años, las placas y figuras votivas se han fabricado a lo largo de la historia para atraer los buenos deseos de algún dios, espíritu o santo y, en muchas casas tradicionales, se colocan imágenes e ídolos en una repisa, armario u hornacina. Las estatuillas varían desde las figuras de ojos saltones y cabezas de pájaro pellizcadas por los sumerios e hititas hace 4000 años a los modernos vaciados en barbotina chinos del dios budista Kwanyin.

Mitos y folclore

Carl Jung afirmó: «el mito es una manifestación del inconsciente colectivo»; la gente siempre ha leído significados en los episodios de su mitología, que le han permitido encontrar inspiración para afron-

tar los problemas de la vida y advertencias de los resultados que tiene la conducta inapropiada. Un tema recurrente en las estatuillas mexicanas, por ejemplo, es la sirena; cuenta una leyenda que una muchacha se transformó en sirena como castigo por preferir bañarse en el río antes que realizar sus tareas. Otro es la llorona, la mujer condenada a vagar eternamente después de asesinar a sus hijos.

Modelos de conducta

Las representaciones de héroes, contemporáneos, históricos o ficticios, tienen un lugar destacado. Las figurillas moldeadas realizadas en Staffordshire incluían a lord Nelson y Rob Roy, un bandolero escocés cuyas aventuras fueron noveladas por sir Walter Scott. Mientras que otras comunidades tallan figuras de santos, en Alto Do Moura, al nordeste de Brasil, se producen minia-

IZQUIERDA: *Figura moldeada (Staffordshire, Inglaterra, siglo XIX). Estas figuras representaban personajes históricos y legendarios, desde Robin Hood a la reina Victoria.*

DERECHA: *Figura del folclore local procedente de Izúcar de Matamoros (Puebla, México).*

CENTRO, DERECHA: *Silbato con tres figuras elaborado en Ayacucho (Perú).*

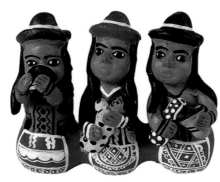

turas, pintadas con colores vivos, de héroes, soldados, bandidos y futbolistas.

Escenas cotidianas

LAS escenas costumbristas se han convertido en un tema popular durante los últimos años, y han aportado a los artesanos una nueva vía de ingresos; no obstante, los modelos de gente trabajando en el campo, por ejemplo, se han realizado desde tiempos inmemoriales, a menudo para ser enterradas en las tumbas de los difuntos, como ocurría en Egipto en época de los faraones. En las tumbas griegas se encontraron figuras de artesanos como carpinteros e incluso mujeres en la bañera. En

China, los modelos de gres esmaltado pueden representar pescadores, jugadores de *mahjong* o personas practicando *tai chi*. En el Perú actual, un tema popular son las mujeres vendiendo chicha, la cerveza local, o gente viajando en autobús, asunto también común en Colombia y Bolivia. Algunas figuras representan a personajes reales, e incluso vivos, y pueden encargarse especialmente como regalos para los invitados y músicos en las festividades.

ABAJO: *Grupo de figurillas con traje tradicional que representa aspectos de la vida cotidiana en Provenza (Francia).*

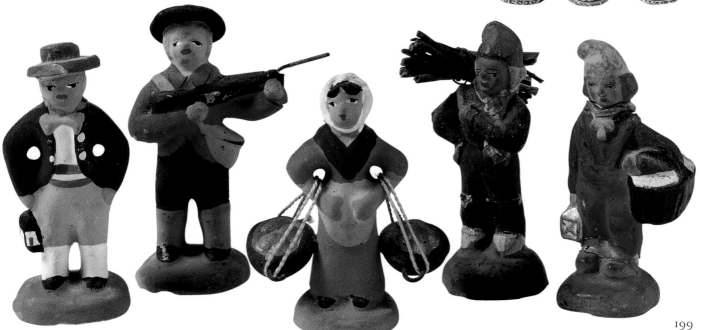

OCHO

RITUALES Y CEREMONIAS

E<small>N LOS</small> lugares donde las vasijas de arcilla forman parte de la vida cotidiana, también están presentes en celebraciones religiosas y seculares, pero la arcilla misma es rica en simbolismo y asociaciones: es símbolo de vida y, en muchas mitologías, la arcilla es el material del que fueron creados los primeros seres humanos; las vasijas representan la fuerza vital del agua que tantas veces contienen, y a menudo el hueco de un recipiente de arcilla representa el útero femenino y la Madre Tierra.

A<small>RRIBA</small>: Q<small>UEMADOR</small> <small>CHINO DE INCIENSO CON FORMA DE MONTAÑA (DINASTÍA</small> H<small>AN</small>, 206 A. <small>DE</small> C.- 250 D. <small>DE</small> C.).

El culto

C<small>OMO</small> ayuda para centrar la atención, la presencia de una deidad o un espíritu superior aparece representada a menudo mediante imágenes de dos o tres dimensiones, tanto en viviendas y lugares de culto como en lugares públicos. Las tallas o representaciones moldeadas del dios hindú Ganesh, con cabeza de elefante, se pueden admirar sobre arcos y puertas en toda la India, mientras que muchas calles en los países católicos del Mediterráneo muestran un panel de azulejos que representa la Crucifixión o la Virgen María. Buena parte de la parafernalia de los servicios religiosos puede estar elaborada con arcilla: recipientes para abluciones rituales, vasijas para determinados sacramentos en los que haya que beber o comer (ya sea vino de comunión o peyote) y lámparas y quemadores de incienso.

Festivales

E<small>N</small> los diferentes lugares del mundo, el año aparece salpicado con festividades sacras y seculares. La fiesta cristiana

A<small>RRIBA</small>: *Placa moldeada encontrada en el exterior de un hogar católico, en Mdina (Malta). Las placas de mayólica como ésta se popularizaron gracias a la familia Della Robbia durante el siglo* XV *(Florencia, Italia).*

A<small>BAJO</small>, <small>IZQUIERDA</small>: *Placa de terracota que representa al dios hindú Ganesh (Molela, Rajastán, India). Las imágenes de Ganesh, 'el que supera los obstáculos', se sitúan sobre las puertas y son invocadas antes de comenzar cualquier empresa. En Molela hay muchos alfareros especializados en esculturas iconográficas de este tipo.*

A<small>BAJO</small>, <small>DERECHA</small>: *Belén con figuras de arcilla pintadas y barnizadas realizado por un alfarero mixteco (Oaxaca, México).*

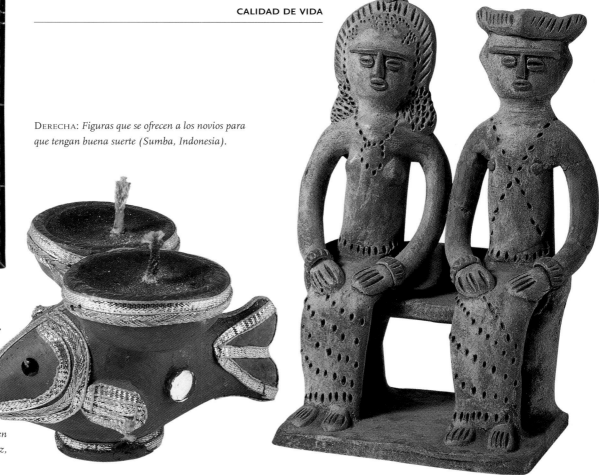

Derecha: *Figuras que se ofrecen a los novios para que tengan buena suerte (Sumba, Indonesia).*

Arriba, izquierda: *Panel de azulejos de mayólica que representa la Crucifixión (Órgiva, Granada).*

Derecha: *Lámpara de arcilla decorada con cintas para el festival hindú de Diwali (Delhi, India).*

Abajo, derecha: *Jarra de bodas de la que beben la novia y el novio entre los indios pueblo (Jemez, Nuevo México, Estados Unidos).*

de la Navidad se celebra en todo el mundo con los belenes, una tradición inventada por san Francisco de Asís. En Alemania, las figuras de cerámica de reyes y pastores, cuidadosamente trabajadas, están moldeadas y pintadas a mano, mientras que en México el modelado es tosco y los colores muy vivos. En otoño, el regreso de Rama y Sita se celebra en el festival hindú de Diwali, cuando las calles se iluminan con miles de diminutas lámparas realizadas especialmente para la ocasión por los alfareros locales. En el judaísmo, la Pascua es una época de reflexión, y muchas familias consumen alimentos que pretenden recordar las tribulaciones del pueblo judío mediante platos especiales. El punto culminante del año agrícola en Occidente es el festival de la cosecha, que se acompañaba en Inglaterra de una cantidad considerable de bebida servida en una jarra que, como las versiones esgrafiadas realizadas en Devon, se cambiaba cada año. En los hogares tradicionales chinos, en el año nuevo se exponen figuras de los doce animales del ciclo astrológico.

Rituales de paso

Los episodios importantes de la vida de una persona pueden estar marcados también con arcilla, desde el lavado del recién nacido al lavado de los difuntos. En el norte de África, cuando el niño tiene siete años se lleva a cabo un ritual para el que se necesita una vasija con siete pitorros, un cántaro de agua para las niñas y una jarra para los niños. En la antigua Grecia, los niños de tres o cuatro años probaban el vino por primera vez en una celebración conocida como *jarras*, debido a la vasija usada. En las bodas de la isla indonesia de Sumba, la feliz pareja recibe una figurita de un hombre y una mujer sentados, mientras que en Marruecos, las novias reciben exquisiteces varias en un plato con pie llamado *methred*. Compartir una bebida es una característica frecuente en las bodas: desde los indios pueblo de Nuevo México (Estados Unidos) hasta algunas regiones de China, pasando por ciertas zonas de Europa. En cambio, las modernas bodas griegas son famosas porque el apogeo de la fiesta nupcial se alcanza rompiendo platos.

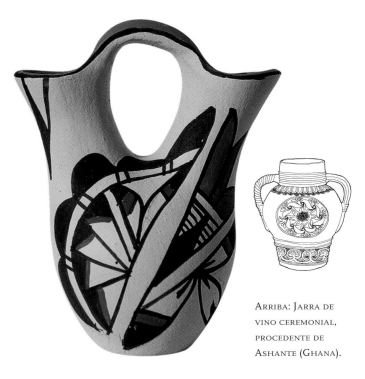

Arriba: Jarra de vino ceremonial, procedente de Ashante (Ghana).

LA BUENA SUERTE

PARA MUCHAS culturas, la arcilla es el cuerpo real de la diosa madre e, imbuida de ese poder cósmico, resulta un medio ideal para la elaboración de artículos que pretenden servir de unión, de medio de comunicación con el mundo sobrenatural. Ciertos objetos de arcilla situados en el hogar o lugar de trabajo, llevados sobre el cuerpo o entregados como ofrendas en un santuario, se utilizan como un medio para evitar las desgracias y garantizar prosperidad, fertilidad y buena salud.

Algunos de los objetos cocidos más antiguos que se conocen, que datan al menos de hace 25000 años, eran figurillas de cera arrojadas al fuego en la actual República Checa. Durante el neolítico, en toda Europa se realizaban estatuillas femeninas de atributos sexuales exagerados relacionadas con la fertilidad. Los antiguos egipcios fabricaron con fayenza grandes cantidades de miniaturas de partes del cuerpo, que probablemente representaban un ruego de curación, práctica que continúa hasta hoy en muchos lugares católicos de peregrinación.

En casa y en el trabajo

MUCHOS negocios de Japón cuentan con la figura de un gato que invita a entrar (maneki-neko). Pensado para atraer a la clientela, sus orígenes se remontan al año 1800, en Ryogoku, donde un propietario de una tienda de té expuso uno y alcanzó gran éxito financiero después del suicidio de su esposa y el amante de ésta. Hoy en día, se pueden encontrar gatos idénticos en los establecimientos chinos, y se colocan versiones en miniatura pintadas de ciertos colores y en determinados puntos de la casa como parte del sistema feng shui, que pretende promover la armonía y el éxito.

En la región andina del sur del Perú, se asegura el bienestar físico y espiritual colocando un par de toros y una cruz sobre el tejado. En Japón, los tejados pueden protegerse de los espíritus malignos con azulejos que representan rostros demoníacos.

Las viviendas de muchas regiones contienen un nicho o estante especial para los dioses del hogar y espíritus protectores, como por ejemplo los dioses chinos de la felicidad. A menudo, las figuras o fetiches se colocan como invocación en épocas de dificultades o necesidad.

ARRIBA, DERECHA: Maneki-neko, gatos japoneses que invitan a entrar en las casas. A menudo, se colocan gatos de diferentes colores en las habitaciones para atraer la buena fortuna.

ABAJO: Amuletos votivos nepalíes moldeados de Manjushri y Tara, deidades benéficas budistas.

EN LA OTRA PÁGINA, CENTRO: Caballo votivo de Bangladesh cocido en atmósfera reductora.

EN LA OTRA PÁGINA, EXTREMO INFERIOR: Los tres dioses chinos de la felicidad, vaciados en barbotina y decorados con esmaltes sobre cubierta y dorados.

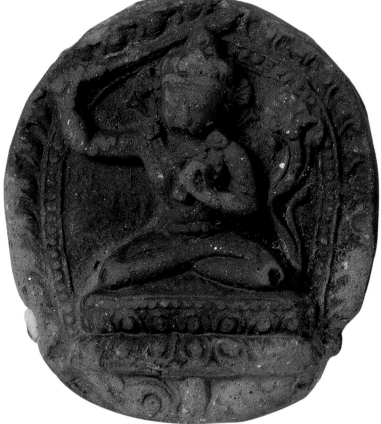

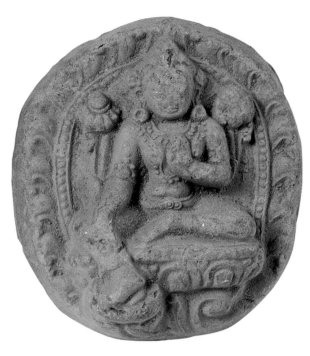

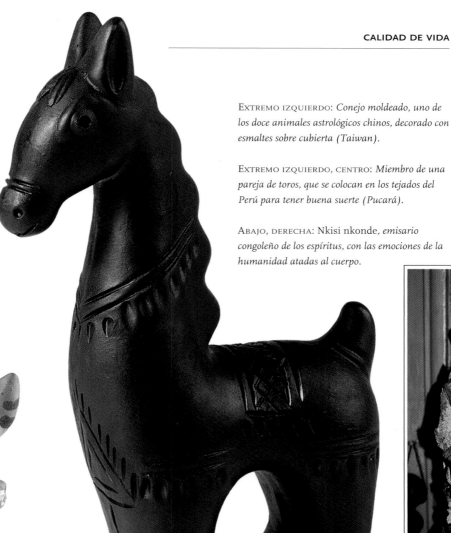

Los amuletos

MUCHAS personas llevan consigo un talismán o amuleto, a veces en forma de joya, pero a menudo oculto a la vista. Pueden representar espíritus protectores, como las pequeñas deidades budistas moldeadas en el Nepal, o animalitos fetiches a los que se atribuyen cualidades que desea el poseedor. En otras épocas, los egipcios llevaban amuletos, incluidos escarabajos, que se consideraban símbolo de renacimiento. Un talismán más atípico es Tenjin-sama, una deidad japonesa hecha de madera, *papier mâché* o arcilla. Representa un estudioso del período Heian (794-1185) y se considera un regalo apropiado para alguien que comienza unos estudios.

EXTREMO IZQUIERDO: *Conejo moldeado, uno de los doce animales astrológicos chinos, decorado con esmaltes sobre cubierta (Taiwan).*

EXTREMO IZQUIERDO, CENTRO: *Miembro de una pareja de toros, que se colocan en los tejados del Perú para tener buena suerte (Pucará).*

ABAJO, DERECHA: *Nkisi nkonde, emisario congoleño de los espíritus, con las emociones de la humanidad atadas al cuerpo.*

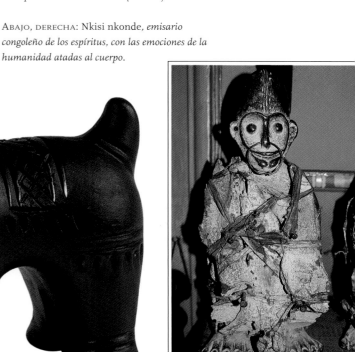

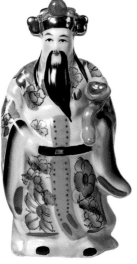

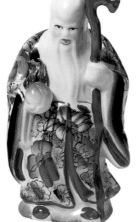

Las ofrendas votivas

LAS formas de arcilla pueden ser entregadas como ofrendas y éstas, a veces crudas, pueden mojarse en agua, arrojarse al fuego o abandonarse en un santuario local o un lugar de peregrinación. En la India se usan muchas figuras de animales, pero la más corriente es un caballo de terracota pensado para montura de seres sobrenaturales cuya identidad varía según las regiones. Estos caballos, modelados a mano o con churros o compuestos a partir de partes torneadas, varían desde el tamaño de una mano hasta las enormes extravagancias equinas de Tamil Nadu, que pueden alcanzar cinco metros. El santuario Sumiyoshi de Japón está habitado por un ejército de diminutas mujeres de arcilla que portan bebés, peticiones de futuras madres.

LA MUERTE

LOS MITOS de muchas naciones cuentan cómo los primeros seres humanos fueron modelados con arcilla, y sigue siendo una práctica extendida enterrar a los muertos para que se reúnan con la tierra de la que vinieron. El cuidado que ponían nuestros antepasados en el descanso de sus seres queridos y cómo atendían sus necesidades en el más allá nos han proporcionado abundantes objetos de cerámica bien conservados, que no sólo nos ilustran acerca de la muerte de sus dueños, sino también acerca de sus vidas. La alfarería también se ha usado como parte de rituales funerarios. Los ashante de Ghana, por ejemplo, ponen el pelo afeitado en un pote negro que se deja en la tumba, mientras que en algunas regiones del Amazonas, las cenizas del difunto suelen mezclarse con agua y beberse en una vasija de arcilla.

ARRIBA: *Vasija de arcilla elaborada con churros y usada para enterramientos (Yangshao, China, 3500-2500 a. de C.). Muchas vasijas antiguas descubiertas en tumbas han sobrevivido intactas.*

Ataúdes y urnas

EN la antigüedad, los féretros de cerámica de diversas formas eran habituales para quienes podían permitírselo. En Mesopotamia, durante el período de Uruk (4400-3100 a. de C.), se usaban ataúdes cilíndricos esmaltados de verde, que se cerraban con una tapa decorada en relieve por un lado. Durante el II milenio a. de C., se fabricaban ataúdes sin esmaltar, con forma de zapatilla, en Lachish, en el actual Israel, usando tapas moldeadas como una cabeza y un torso humanos, mientras que en la Creta minoica los féretros parecían bañeras. También era habitual utili-

OCHO

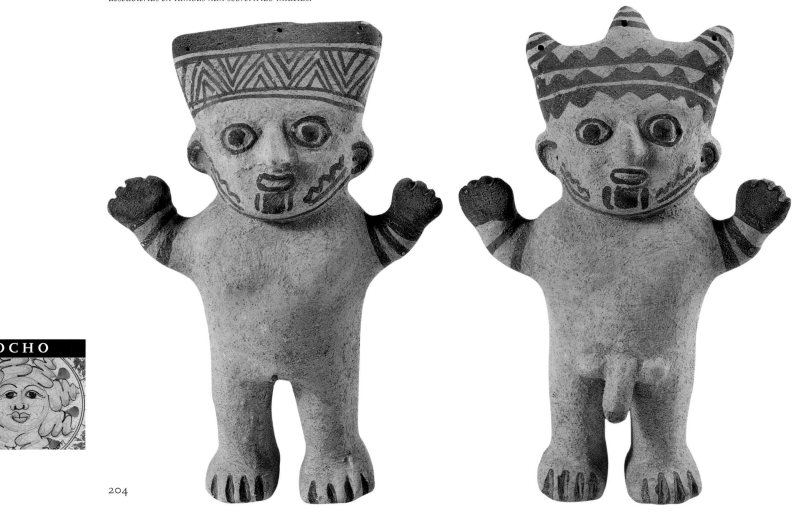

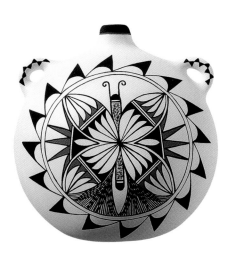

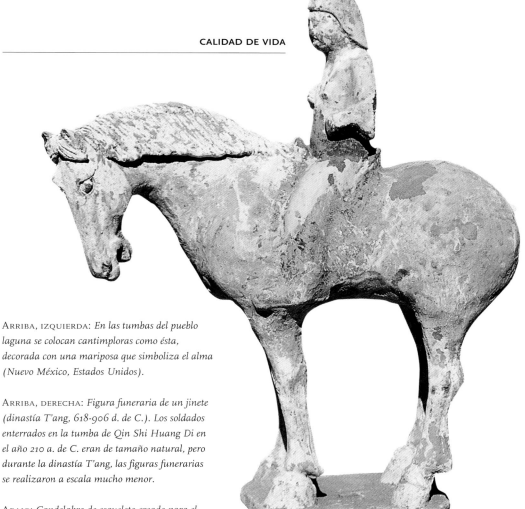

zar grandes urnas de cerámica, como las de la provincia de Gansu en China, realizadas entre 3000 y 1500 a. de C., para guardar los huesos o cenizas de los muertos. Cerca de la desembocadura del Amazonas, las urnas que usaba la cultura marajoara (500-1500) se decoraban con caras estilizadas; más al oeste, cerca del río Maracá, se encontraron urnas antropomórficas, con brazos y piernas, que datan de hace mil años. Por otra parte, los antiguos egipcios enterraban partes del cuerpo por separado en vasos canopes, de alabastro o arcilla, tapados con cabezas de dioses zoomórficos.

Las sepulturas también pueden señalarse con arcilla: las tumbas del Sahara argelino se marcan con un cántaro, mientras que en el oeste de África, los enterramientos suelen indicarse mediante efigies de terracota. Los esclavos negros llevaron sus tradiciones al Nuevo Mundo y marcaban sus tumbas con una vasija rota, símbolo de que el tiempo se había detenido.

Los hogares para los muertos

En muchos sitios, el cuidado del espíritu sigue después de la muerte; por ejemplo, en Gujarat (India), la familia del difunto compra un *dhabu,* una vivienda encalada con cúpula, para el espíritu. Los dowayo de Camerún creen que pueden hablar con el espíritu de una mujer después de la muerte, cuando se aloja en su cántaro.

Los objetos funerarios

Entre los objetos colocados en las tumbas para ser utilizados en el más allá se encuentran jarras y vasos; la cultura del vaso campaniforme de la Edad del Bronce recibió este nombre por los vasos colocados, de dos en dos, en las tumbas. En África y Estados Unidos, la cerámica se *mataba* ritualmente

ARRIBA, IZQUIERDA: *En las tumbas del pueblo laguna se colocan cantimploras como ésta, decorada con una mariposa que simboliza el alma (Nuevo México, Estados Unidos).*

ARRIBA, DERECHA: *Figura funeraria de un jinete (dinastía T'ang, 618-906 d. de C.). Los soldados enterrados en la tumba de Qin Shi Huang Di en el año 210 a. de C. eran de tamaño natural, pero durante la dinastía T'ang, las figuras funerarias se realizaron a escala mucho menor.*

ABAJO: *Candelabro de esqueleto creado para el Día de los Muertos, en el que en todo México se recuerda a los familiares y amigos difuntos.*

para acompañar a los muertos, rompiéndola o perforándola en la base.

Sirvientes y séquitos

La práctica de sacrificar esposas y sirvientes para acompañar a los muertos fue sustituida por la colocación de estatuillas en la tumba. Los antiguos egipcios eran enterrados con unas figurillas llamadas *shabti,* mientras que en China los emperadores eran sepultados con gran pompa: Qin Shi Huang Di, que murió en el año 210 a. de C., fue enterrado con escribas y burócratas de arcilla y un ejército de más de siete mil guerreros. Aunque los cuerpos estaban modelados, las cabezas de las figuras, fabricadas de manera individual, revelan gran diversidad.

EN LA OTRA PÁGINA, ABAJO: *Réplicas de figuras colocadas en las tumbas de la cultura de Chancay (1200-1460, Perú), como los ejércitos chinos de terracota o los shabti del antiguo Egipto.*

ARRIBA: VASIJA *MATADA* DE LA CULTURA DE MIMBRES (1080-1130, NUEVO MÉXICO, ESTADOS UNIDOS).

AGRADECIMIENTOS

Como siempre, mi mayor deuda es con Polly Gillow, que compartió esta tarea épica conmigo y nunca recibe suficiente reconocimiento.

También quiero expresar mi agradecimiento a muchos alfareros, coleccionistas y comerciantes por la información recibida y el permiso concedido para tomar fotografías: Abderrahim Adloune y Juliet Guessarian; Ian Arnold, de Old Bridge Antiques (Bideford); Terrance M. Chino, Lois Seymour y Lucinda Victorino, de Sky City, en la reserva acoma de Nuevo México; Solomon Yigzaw Truzer Ahounem; Amadou y los hermanos Niang, Yende Issah y Siko Sherif Muhamed y otros comerciantes del mercado panafricano en Ciudad del Cabo; James y Pauline Austin, que son responsables de algunas fotografías excelentes y de objetos muy interesantes; Elizabeth Aylmer; Mark Bahti; Bandigan Arts and Crafts (Sydney); Harry Barclay, de Avocet (Aldeburgh); Rosie Bose; John Butler, de la galería de arte y museo Burton (Bideford); Cameron Trading Post (Arizona); Nigel Clark; Robin Clatworthy; Paul, Jan y Sam Cobley; Mike y Jan Craddock; Lucy Davies (Tumi); Durham House Antiques Centre (Stow-on-the-Wold); Kaitlin Fish; John Gillow; Michael y Barbara Hawkins, de Port Isaac Pottery (Cornualles); J. R. G. Hinves, de MacGregors (Aldeburgh); Alastair, Hazel y Jo, en la indispensable galería Alastair Hull de Haddenham; Roger Irving Little, de Boscastle Pottery; Jackalope (Santa Fe); Harry Juniper, de Bideford Pottery; la familia Kawane (Tokio); Judy Kong, de Yan (Stow-on-the-Wold); Philip y Frannie Leach, de Springfield Pottery (Hartland); Albert Linacre; Ben Lucas, Welcombe Pottery (Devon); Leo Maestas, del centro de comercio cultural indio Naakai (Holbrook); Kat Manning y el equipo de arqueología de Mid Sussex, en la villa romana de Barcombe; Jeff Montoya (Pojoaque); Moody Dragons (Bideford); Stephen Murfitt, autor del excelente *The Glaze Book*; Sheila Paine; Stephen Parry; Dai Price, arqueólogo; Cliff y Mary Prouse; Bob Race; la galería Gordon Reece (Londres); Alfredo Romero; taller de Pablo Seminario (Urubamba); Milene Sennett, de Bonga (Stellenbosch); Alan y Joan Sentance; Paul y Christine Sentance; Robert y Etsuko Sentance; Ute Mountain Pottery, de Tawaoc (Colorado); John Walker, de Poet's Eye (Dorchester); Helen Williams, Karen Martin, Karen White y Janice Howlett, de la escuela primaria de Waterbeach; Neil y Lesley Wright, cazadores de cerámica.

ORIGEN DE LAS ILUSTRACIONES

Se han utilizado las siguientes abreviaciones: *a*, arriba; *b*, abajo; *c*, centro; *s*, inserto; *i*, izquierda; *m*, medio; *d*, derecha; *p*, parte superior.

Todos los dibujos en blanco y negro son de Bryan Sentance. James Austin 1, 6*ad*, 6*bd*, 7*bi*, 8, 16*ai*, 20*ci*, 22*bi*, 25*i*, 25*cd*, 26*bi*, 26*cd*, 30*bi*, 31*ad*, 31*bd*, 32*ad*, 32*bd*, 33*bi*, 35*c*, 37*p*, 37*bi*, 42*bd*, 43*bi*, 43*cd*, 44*bi*, 46*ad*, 47*bi*, 49*c*, 50*bi*, 51 *ambas*, 52*ci*, 54*bi*, 55*bi*, 55*bd*, 56*bi*, 57*ad*, 57*bi*, 58*bd*, 60, 61*pi*, 61*pd*, 61*bd*, 62*cd*, 63*cd*, 63*bd*, 65 *todas*, 66*ad*, 66*bi*, 66*bd*, 67*d*, 69*ac*, 70*b*, 71*cd*, 72*cd*, 72*bi*, 73*bi*, 73*bd*, 74*cd*, 74*bi*, 76*ai*, 76*bd*, 77*ad*, 77*bd*, 78*bd*, 79*bd*, 81*pd*, 82*bd*, 83 *ambas*, 84, 85*ai*, 85*ad*, 85*bc*, 89*bd*, 93*ad*, 94*bc*, 94*bd*, 95*c*, 95*d*, 95*bi*, 96*bd*, 97*a*, 98*pd*, 99*c*, 99*bd*, 101*c*, 101*bd*, 103*c*, 104*bi*, 106*bd*, 107*ad*, 109*ai*, 109*ad*, 109*bi*, 111*bi*, 111*bd*, 112*b*, 113*ai*, 113*ad*, 113*bi*, 115*b*, 118 *todas*, 121*ad*, 122*bd*, 123*ad*, 123*bd*, 126*bi*, 126*bd*, 127 *ambas*, 128*i*, 129*ai*, 129*c*, 133*b*, 134*ai*, 135*cd*, 136*bi*, 138*ai*, 138*bi*, 139*ad*, 139*bi*, 139*bd*, 140 *ambas*, 141*d*, 143*ai*, 144*bi*, 145*pd*, 147*pi*, 147*ci*, 147*cd*, 151*ai*, 155*b*, 157*a*, 159*ai*, 164 *ambas*, 165*ad*, 165*ci*, 166*a*, 167*bd*, 169*ai*, 169*ad*, 170*bd*, 171*ad*, 171*bi*, 172*ad*, 173*ci*, 173*bi*, 174*bi*, 175*ai*, 175*ad*, 177*d*, 178*ai*, 179*bi*, 179*d*, 180*ad*, 182*bi*, 183*ac*, 185*ai*, 185*ac*, 185*ad*, 186*i*, 188*bd*, 189*ad*, 189*bi*, 190*ci*, 190*bi*, 190*bd*, 191*ad*, 192*i*, 193*ai*, 193*cd*, 196*i*, 197*ad*, 199*cd*, 199*b*, 200*bd*, 201*ac*, 201*ad*, 202*bi*, 202*bd*, 203*pi*, 203*ci*, 203*c*, 203*bi*, 204*b*; Terry Beard 94*ad*; por gentileza del Museo y Galería de Arte Burton, de Bideford 147*pd*; Ilay Cooper 20*bd*, 38*ci*, 42*bi*, 52*bi*, 89*ad*, 134*bi*, 153*ad*; John Gillow 16*bi*, 18*bi*, 72*ai*, 153*bi*, 159*b*; Polly Gillow 3, 14*bd*, 15*ai*, 39*bi*, 39*bd*, 44*ai*, 55*ai*, 61*cd*, 61*bi*, 62*bi*, 67*s*, 82*ad*, 85*bi*, 86*bi*, 93*pi*, 101*pi*, 103*pi*, 105*ai*, 105*ad*, 114*ad*, 122*ad*, 135*bi*, 136*ai*, 137*bi*, 141*ai*, 141*bi*, 149*pd*, 151*bd*, 154*cd*, 161*ad*, 163*ai*, 168*bd*, 170*bi*, 172*b*, 174*ai*, 183*bi*, 186*d*, 187*a*, 187*bi*, 203*cd*, 205*bc*; Harry Juniper 91*bd*, 135*ci*; por gentileza de Ben Lucas, alfarería de Welcombe, Devon 77*bi*; Sheila Paine 17*bd*; Stephen Parry 12*ad*, 90*bd*, 124*ai*, 124*bi*; por gentileza de la alfarería de Port Isaac (Cornualles) 133*cd*, 143*bi*; Alan Sentance 148*ci*; Bryan Sentance 2, 5, 6*i*, 7*ai*, 7*d*, 9*ad*, 9*bi*, 10*bi*, 11 *todas*, 12*ci*, 12*bd*, 13*ai*, 13*ad*, 14*ai*, 15*bi*, 16*cd*, 17*bi*, 18*cd*, 19 *ambas*, 20*ad*, 21*ai*, 21*bi*, 22*ad*, 22*bc*, 22*bd*, 23 *ambas*, 24, 25*ad*, 25*bd*, 25*bc*, 26*ai*, 27 *todas*, 28*ai*, 28*bi*, 28*bd*, 29 *todas*, 30*ad*, 30*bd*, 31*cd*, 32*bi*, 33*ac*, 33*ad*, 34 *todas*, 35*pd*, 35*bi*, 35*bd*, 36, 37*ci*, 37*cd*, 37*bd*, 38*cd*, 38*bi*, 39*cd*, 40 *todas*, 41 *todas*, 43*ai*, 43*pd*, 44*bd*, 45*ai*, 45*ad*, 45*cd*, 45*bd*, 46*ac*, 46*bi*, 46*bd*, 47*ai*, 47*bd*, 48*ad*, 48*bi*, 49*pi*, 49*bi*, 50*pi*, 50*ci*, 50*bd*, 52*ad*, 52*bd*, 53*ai*, 53*ci*, 53*bc*, 53*bd*, 54*pi*, 54*ci*, 54*bd*, 55*ad*, 56*pd*, 56*cd*, 57*ai*, 57*bd*, 58*ai*, 58*ad*, 58*ci*, 58*bi*, 59*bi*, 59*bd*, 62*ci*, 63*ai*, 64 *todas*, 66*bc*, 67*ai*, 68 *todas*, 69*ai*, 69*ad*, 69*bi*, 69*bd*, 70*a*, 71*ai*, 71*ad*, 71*bi*, 71*bd*, 72*ad*, 73*ad*, 73*bc*, 74*pd*, 74*bd*, 75 *todas*, 76*ad*, 76*bi*, 77*ai*, 78*ad*, 78*bi*, 78*bc*, 79*ai*, 79*ad*, 80 *todas*, 81*ai*, 81*bi*, 81*c*, 81*bd*, 82*ai*, 82*bi*, 85*bd*, 86*ai*, 86*cd*, 86*d*, 87 *todas*, 88 *ambas*, 89*bi*, 89*bi*, 90*pd*, 90*bi*, 91*ai*, 91*c*, 91*cd*, 92*ai*, 92*ad*, 92*bi*, 93*bc*, 94*ci*, 94*bi*, 95*ai*, 96*ai*, 96*ci*, 96*bi*, 97*b*, 98*ci*, 98*cd*, 98*bi*, 99*ai*, 99*ci*, 99*ad*, 100 *todas*, 101*bi*, 102, 103*pd*, 103*bi*, 103*bd*, 104*ad*, 104*ai*, 104*ci*, 105*cm*, 105*cd*, 105*bi*, 106*ai*, 106*ci*, 106*bi*, 107*ai*, 107*bi*, 107*bd*, 108 *todas*, 109*bd*, 110 *todas*, 111*ai*, 111*ad*, 112*ad*, 112*c*, 113*bd*, 114*c*, 114*bd*, 115*a*, 116 *todas*, 117 *todas*, 119 *todas*, 120 *todas*, 121*ai*, 121*bi*, 122*bi*, 123*ai*, 123*ac*, 124*bd*, 125 *todas*, 126*ad*, 126*bc*, 128*d*, 129*ad*, 130 *todas*, 131*ai*, 131*pd*, 131*cd*, 131*bd*, 132, 133*pi*, 133*pd*, 134*d*, 135*ad*, 136*bd*, 137*ai*, 137*ac*, 137*ad*, 137*bd*, 138*bd*, 139*ai*, 142 *ambas*, 143*ad*, 143*bd*, 144*ad*, 144*bd*, 145*ci*, 145*cd*, 145*bi*, 146, 147*b*, 148*bd*, 149*pi*, 149*cd*, 149*bd*, 150 *todas*, 151*ad*, 151*bi*, 152 *todas*, 153*ai*, 153*ac*, 153*cd*, 154*ad*, 154*bi*, 155*ai*, 155*ad*, 156 *todas*, 157*bi*, 157*bd*, 158*pd*, 158*cd*, 158*bd*, 159*ad*, 159*cd*, 160 *todas*, 161*cd*, 161*bi*, 161*bd*, 162 *todas*, 163*ad*, 163*cd*, 163*bi*, 163*bd*, 165*bd*, 166*bd*, 167*ai*, 167*bi*, 167*bds*, 168*ai*, 168*ad*, 169*bi*, 170*pd*, 170*cd*, 171*ai*, 171*cd*, 172*ai*, 173*p*, 173*cd*, 173*bd*, 174*ad*, 174*bd*, 175*bi*, 175*bd*, 176 *todas*, 177*ai*, 177*ac*, 178*ad*, 179*pi*, 179*pd*, 179*ci*, 180*bi*, 180*bd*, 181 *todas*, 182*ai*, 182*bd*, 183*ai*, 183*ad*, 183*cd*, 183*bd*, 184, 185*bi*, 185*bc*, 185*bd*, 186*c*, 187*cd*, 187*bd*, 188*ai*, 189*ai*, 189*bd*, 190*ai*, 191*ai*, 191*bd*, 192*d*, 193*ac*, 193*pd*, 193*c*, 193*bi*, 194 *todas*, 195 *todas*, 196*ai*, 197*ai*, 198 *todas*, 199*ai*, 199*ad*, 200*ad*, 200*bi*, 201*ai*, 201*bd*, 202*ad*, 204*a*, 205*ai*, 205*ad*; Paul y Christine Sentance 153*bd*.

Glosario

acanalado recorte de hendiduras cóncavas como en una columna griega.

adobe ladrillos de arcilla sin cocer.

arcilla común arcillas plásticas que se cuecen a baja temperatura, entre 950 y 1150 °C. `

arcilla cruda arcilla que aún no se ha cocido. `

arcilla plástica arcilla que todavía puede estrujarse y moldearse con los dedos.

arcilla primaria arcilla obtenida en el lugar donde se formó.

arcilla secundaria arcilla transportada desde su lugar de origen por el viento, agua, etcétera. Suele contener más impurezas que la arcilla primaria.

arcillas refractarias arcillas capaces de resistir altas temperaturas.

atmósfera oxidante atmósfera rica en oxígeno durante la cocción.

atmósfera reductora atmósfera pobre en oxígeno durante la cocción.

azotador rodillo mexicano de arcilla cocida, utilizado para aplanar arcilla.

barbotina arcilla licuada utilizada para pegar, decorar o vaciar piezas de cerámica.

barniz véase *esmalte*.

bizcocho cerámica cocida a baja temperatura sin esmaltar.

blanc-de-Chine esmalte espeso y blanco.

bruñir pulir frotando con un utensilio liso.

campeado decoración en la que ciertas áreas de la pieza se rascan y se retiran de la superficie.

caolín arcilla utilizada en la porcelana.

celadón esmalte verde oriental producido por el óxido de hierro al cocer en atmósfera reductora.

cerámica azul cerámica cubierta sobre todo con esmalte azul, fabricada en Rajastán, al noroeste de la India, a partir de un cuerpo que contiene poca o ninguna arcilla.

cerámica samia cerámica romana fabricada en la Galia y bañada con engobe de *terra sigillata*.

chamota arcilla cocida y reducida a arena que se incorpora a la arcilla para templarla.

creamware piezas inglesas de arcilla cocida a baja temperatura que contiene arcilla blanca de Devon y pedernal molido, desarrollada entre 1720 y 1740.

cubierta véase *esmalte*.

cuenca método de contener el esmalte grabando una depresión en la superficie.

cuerda seca método de contener el esmalte con una línea de manganeso y grasa.

Delft, cerámica de cerámica neerlandesa esmaltada con estaño; cerámica inglesa esmaltada con estaño y producida sobre todo en los siglos XVII y XVIII.

dureza de cuero, grado de dureza en que la arcilla está lo bastante seca para sostenerse sola, pero aún permite que se practiquen impresiones en ella.

engobe barbotina usada para decorar.

esgrafiado motivos obtenidos rayando el engobe para descubrir el color inferior en contraste.

esmalte fritado esmalte al que se le añade una frita.

esmalte cubierta de barniz vítreo que se adhiere a la cerámica, por lo general ya bizcochada.

fayenza mayólica; pasta usada en el antiguo Egipto.

frita minerales fundidos y molidos.

fundente mineral que contribuye a que un esmalte fluya rebajando el punto de fusión.

gaceta estantería con ranuras para colocar azulejos.

gres cerámica de alta temperatura, cocida entre 1200 y 1400 °C.

horno de mufla horno pequeño en el que las piezas están protegidas de la llama directa y los gases.

kachelofen hogar alemán recubierto de azulejos.

marmolado creación de vetas parecidas al mármol con arcillas de colores contrastados.

mayólica arcilla blanca de baja temperatura recubierta por un esmalte blanco de estaño.

media luna instrumento utilizado para cortar y alisar.

mochaware cerámica decorada con motivos parecidos a árboles, formados por el flujo de una sustancia vegetal sobre el engobe.

mufla, horno de véase *horno de mufla*.

peine instrumento de dientes usado para decorar la arcilla.

plástica, arcilla véase *arcilla plástica*.

plumeado motivo obtenido peinando engobe pintado.

porcelana auténtica véase *porcelana dura*.

porcelana blanda imitación de la porcelana auténtica, mezcla de arcilla blanda y una sustancia fungible como el cuarzo, cocida a baja temperatura.

porcelana de hueso material inglés que imita la porcelana y contiene ceniza de huesos de animales.

porcelana dura combinación de caolín con ciertos minerales pulverizados; el término suele referirse a la porcelana realizada en Oriente.

rakú cerámica porosa de baja temperatura y aspecto rústico usada en Japón para las teteras y cuencos de la ceremonia del té.

reductora, atmósfera véase *atmósfera reductora*.

samia, cerámica véase *cerámica samia*.

templar añadir material rígido a una arcilla para mejorar su dureza y resistencia al fuego.

temple material rígido que se añade a una arcilla para variar su reacción al cocerla.

terra sigillata engobe fino de color rojo anaranjado usado en las vajillas romanas.

terracota clase de arcilla común, cocida a baja temperatura, a menudo roja.

terraja molde que se acopla al torno y sirve para dar forma a un perfil.

teselas piezas pequeñas que forman los mosaicos.

torneta mesa giratoria para trabajar la arcilla.

vidriado fusión de un cuerpo a alta temperatura.

vidriado véase *esmalte*.

yunque herramienta con forma de seta utilizada con una paleta para dar forma a la arcilla.

zellij palabra árabe que describe un mosaico de azulejos cortados.

MUSEOS Y LUGARES DE INTERÉS

Museo de Arte de Hong Kong
10 Salisbury Road, Tsim Sha Tsui, Kowloon
Hong Kong
Tel. 852 2721 0116
Cerámica china

Shanghái
Museo de Shanghai
201 Renmin Dadao
Shanghai
Artesanía y cerámica chinas

COLOMBIA
Bogotá
Museo Etnográfico de Colombia
Calle 34, No. 6–61 piso 30, Apdo. Aéreo
 10511
Bogotá

DINAMARCA
Copenhague
Museo Nacional de Dinamarca
Ny Vestergade 10, Kobenhavns
Tel. 45 33 13 44 11
http://www.natmus.dk
Colección etnográfica de todo el mundo

ESPAÑA
Barcelona
Museu Etnològic
 (Museo Etnológico)
Parque de Montjuic, 08038 Barcelona
Tel. 934 246402
Colección etnográfica de todo el mundo

Madrid
Museo Nacional de Etnología
Alfonso XII, 68, 28014 Madrid
Colección etnográfica de todo el mundo

ESTADOS UNIDOS
Arizona
Heard Museum
2301 N. Central Ave
Phoenix AZ 85004–1323
Tel. 602 252 8848
http://www.heard.org
*Cultura y artesanía de los indios del suroeste
 estadounidense*

Hopi Cultural Center
PO Box 67, Second Mesa
Arizona AZ 86043
Tel. 928 734 2401
http://www.hopiculturalcenter.com
Artesanía y cerámica hopi

California
Museum of Man
 (Museo del Hombre)
San Diego, Balboa Park
1350 El Prado
San Diego CA 92101
Tel. 619 239 2001
http://www.museumofman.org

The Southwest Museum
 (Museo del Suroeste)
234 Museum Drive, Los Angeles CA 90065
Tel. 323 221 2164
http://www.southwestmuseum.org

Colorado
Chapin Mesa Museum
Mesa Verde National Park, Colorado CO 81330
Tel. 970 529 4445

Massachusetts
Peabody Museum of Archaeology and
 Ethnology (Museo Peabody de Arqueología
 y Etnología)
Harvard University, 11 Divinity Ave
Cambridge MA 02138
Tel. 617 496 1027
http://www.peabody.harvard.edu/default.html
Colección etnográfica de todo el mundo

Nuevo México
A:shiwi A:wan Museum and Heritage Center
1222 Highway 53, Zuni NM 87327
Tel. 505 782 4403
http://www.ashiwimuseum.org
Cultura y alfarería zuni

Indian Pueblo Cultural Centre (Centro
 Cultural de los Indios Pueblo)
2401 12th Street NW, Albuquerque NM 87104
Tel. 800 766 4405
Excelente selección de cerámica india local

Museum of International Folk Art
 (Museo Internacional de Arte
 Popular)
706 Camino Lejo, Santa Fe NM 87505
Tel. 505 476 1200
http://www.moifa.org
*Dioramas de culturas del mundo a partir de
 figuras y modelos de arte popular.*

Pojoaque Pueblo
96 Cities of Gold Road, Santa Fe NM 87506
Tel. 505 455 3460
Cerámica de Pojoaque y otras tribus pueblo

Nueva York
National Museum of the American Indian
 (Heye Foundation)
The George Gustav Heye Center
1 Bowling Green, New York NY 10004
Tel. 212 514 3700

FRANCIA
París
Musée de l'Homme
 (Museo del Hombre)
17 place du Trocadéro
75116 Paris
Tel. 33 1 44 05 72 00
http://www.paris.org/Musees/Homme
Colección etnográfica de todo el mundo

Musée des Arts Décoratifs
 (Museo de Artes Decorativas)
Palais du Louvre, 107 rue de Rivoli
75001 Paris
Tel. 33 1 44 55 57 50
http://www.paris.org/Musees/Decoratifs
Cerámica francesa

Musée National des Arts d'Afrique et
 d'Océanie
 (Museo Nacional de las Artes de África y
 Oceanía)
293 avenue Daumesnil, 75012 Paris
Tel. 33 1 44 74 84 80
http://www.paris.org/Musees/Art.Afrique.Oceanie/
info.html
Cerámica africana

GRECIA

Atenas

Museo Nacional Arqueológico de Grecia

Patission 44 St

Atenas 10682

Tel. 30 210 8217717

http://www.culture.gr/2/21/214/21405m/e21405m1.html

Creta

Museo Arqueológico de Herakleion

1 Xanthoudidou St, Herakleion

Creta

Tel. 30 281 0226092

http://www.culture.gr/2/21/211/21123m/e211wm01.html

GUATEMALA

Ciudad de Guatemala

Museo Nacional de Artes e Industrias
 Populares

Avenida 10, No. 10–70, Zona 1

Ciudad de Guatemala

Tel. 2380334

Arte popular guatemalteco

HUNGRÍA

Budapest

Magyar Nemzeti Múzeum
 (Museo Nacional Húngaro)

Múzeum Körút 14–16

1088 Budapest

Tel. 361 338 2122

http://www.hnm.hu

Arte popular húngaro

Néprajzi Múzeum (Museo Etnográfico)

Kossuth Lajos tér 12, 1055 Budapest

Tel. 361 473 2400

http://www.hem.hu/index2.html

Arte popular húngaro

INDIA

Chennai (antes Madrás)

Government Museum (Museo del Gobierno)

Pantheon Road, Egmore

600008 Chennai

Tel. 91 44 2819 3238

http://www.chennaimuseum.org

Nueva Delhi

Crafts Museum (Museo de Artesanía)

Pragati Maidan, Bhairon Road

110001 New Delhi

Arte popular indio

ITALIA

Faenza

Museo Internazionale delle Ceramiche
 (Museo Internacional de la Cerámica)

Via Campidori 2, 48018 Faenza

Tel. 0546 21240

http://www.micfaenza.org/index.htm

Milán

Museo di Arte Estremo Orientale e di
 Etnografia
 (Museo de Arte del Extremo Oriente
 y de Etnografía)

Via Mosé Bianchi 94, 20149 Milano

Tel. 024 38201

Colección de Asia y Extremo Oriente

Roma

Museo Nazionale Preistorico Etnografico
 Luigi Pigorini
 (Museo de Prehistoria y Etnografía Luigi
 Pigorini)

Viale Lincoln 3, 00144 Roma

http://www.pigorini.arti.beniculturali.it

Colección etnográfica de todo el mundo

Museo Vaticano

Città del Vaticano, Roma

Tel. 06 69884466

http://www.vatican.va/museums

JAPÓN

Mashiko

Museo Shoji Hamada

3388 Mashiko

Tel. 02 8572 5300

Colección de obras de Shoji Hamada

Osaka

Kokuritsu Minzokugaku Hakubutsukan
 (Museo Nacional de Etnografía)

10–1 Senri Expo Park, Suita, 565–8511
 Osaka

Tel. 06 6876 2151

http://www.minpaku.ac.jp/english

Colección de Asia y Oceanía

Nihon Kogei-kan (Museo de Arte Popular
 Japonés)

3–7–6 Namba-naka, Naniwa-ku, Osaka

Tel. 06 6641 6309

Arte popular japonés

Tokio

Nihon Mingeikan (Museo de Arte Popular
 Japonés)

4–3–33 Komaba, Meguro-ku, Tokyo

Tel. 03 3467 4527

http://www.mingeikan.or.jp/Pages/entrance-e.html

MARRUECOS

Marrakech

Museo Dar si Saïd

Rue de la Bahia, Riad Ez-Zaïtoun El Jadid

Marrākuš

Tel. 44 24 64

Colección marroquí

Palais de la Bahía

Señalado desde Riad Ez-Zaïtoun El Jadid

Marrākuš

Colección marroquí

Tetuán

Musée Ethnographique de Tétouan
 (Museo Etnográfico de Tetuán)

Zankat Skala, 65 Bab El Okla

Tetouân

Tel. 39 97 05 05

Colección marroquí

MÉXICO

México D. F.

Museo Nacional de Antropología

Avenida Paseo de la Reforma y Calzada,
 Gandhi s/n, Bosque de Chapultepec, México
 D. F. 11560

Tel. 5553 6266

http://www.mna.inah.gob.mx

Cerámica prehispánica y popular

Museo Nacional de Artes e Industrias
 Populares del INI

Avenida Juárez 44, México D. F. 06050

Tel. 5510 3404

Arte popular mexicano

Museo Nacional de Culturas Populares

Avenida Hidalgo 289, Coyoacán, México D. F.

 Arte popular mexicano

Oaxaca

Museo Regional de Oaxaca

Calle Alcalá, Oaxaca

Tel. 951 5162991

Arte popular de los indios oaxaqueños

Tonalá
Museo Nacional de la Cerámica
Constitución 104, Tonalá
Guadalajara
Cerámica mexicana moderna y precolombina

Países Bajos
Leeuwarden
Het Princessehof
(Museo Nacional de Cerámica)
Grote Kerkstraat 11, 8911 DZ
Leeuwarden
Friesland
Tel. 058 2948958
Cerámica neeerlandesa

Leiden
Rijksmuseum voor Volkenkunde
(Museo Nacional de Etnología)
Steenstraat 1, 2300 AE Leiden
Tel. 071 5168800
http://www.rmv.nl

Rotterdam
Museum Boijmans Van Beuningen
Museumpark 18–20, 3015 CX Rotterdam
Tel. 10 4419475
www.boijmans.nl
Colección de cerámica neerlandesa

Wereldmuseum Rotterdam
(Museo Etnológico)
Willemskade 25, 3016 DM Rotterdam
Tel. 010 2707172
http://www.wereldmuseum.rotterdam.nl

Perú
Cuzco
Museo Arqueológico de Cuzco
Cuesta del Almirante 103, Cuzco
Tel. 084 23 7380
Cerámica precolombina

Museo Inca
Cuesta del Almirante 103, Cuzco
Tel. 084 22 2271
Cultura andina precolombina

Lima
Museo de Arqueología, Antropología e Historia
Plaza Bolívar, Pueblo Libre, Lima
Tel. 463 5070
Objetos precolombinos

Museo Arqueológico Rafael Larco Herrera
Avenida Bolívar 1515, Pueblo Libre
Lima 21
Tel. 461 1312
http://museolarco.perucultural.org.pe/english/index1
.htm
55000 vasijas precolombinas

Museo de la Nación
Avenida Javier Prado Este 2465, San Borja
Lima
Tel. 476 9875
Artesanía y cerámica de culturas precolombinas

Portugal
Lisboa
Museu Nacional de Etnologia
Av. Ilna de Madeira
1400–203 Lisboa
Tel. 21 3041160
Colección etnográfica mundial

Reino Unido
Barnstaple
Museum of North Devon
The Square, Barnstaple, Devon EX32 8LN
Tel. 01271 346747
Cerámica con engobes del norte de Devon

Bideford
Burton Art Gallery and Museum
(Museo y Galería de Arte de Burton)
Kingsley Road, Bideford, Devon EX39 2QQ
Tel. 01237 471455
http://www.burtonartgallery.co.uk
Cerámica con engobes del norte de Devon

Cambridge
Fitzwilliam Museum
Trumpington Street, Cambridge CB2 1RB
Tel. 01223 332900
http://www.fitzmuseum.cam.ac.uk
Cerámica europea y del Lejano Oriente

Éxeter
The Royal Albert Memorial Museum & Art
Gallery
(Museo y Galería de Arte Royal Albert
Memorial)
Queen Street, Exeter EX4 3RX
Tel. 01392 665858
*Cerámica inglesa y cerámica engobada
de Devon*

Hanley
The Potteries Museum and Art Gallery
(Museo y Galería de Arte de las Alfarerías)
Bethesda Street, Hanley, Stoke-on-Trent
Staffordshire ST1 3DW
Tel. 01782 232323
http://www2002.stoke.gov.uk/museums/pmag
Bella colección de cerámica de Staffordshire

Londres
British Museum (Museo Británico)
Great Russell Street, London WC1B 3DG
Tel. 020 7323 8000
http://www.thebritishmuseum.ac.uk
Colección etnográfica de todo el mundo

Horniman Museum
100 London Road, Forest Hill, London SE23 3PQ
Tel. 020 8699 1872
http://www.horniman.ac.uk
Colección etnográfica de todo el mundo

Victoria and Albert Museum
(Museo Victoria y Alberto)
Cromwell Road, London SW7 2RL
Tel. 020 7942 2000
http://www.vam.ac.uk
Colección de artes aplicadas de todo el mundo

Óxford
Ashmolean Museum of Art and Archaeology
(Museo de Ashmole de Arte y Arqueología)
Beaumont Street, Oxford OX1 2PH
Tel. 01865 278000
http://www.ashmol.ox.ac.uk
*Islam, Lejano Oriente y hallazgos arqueológicos
del Mediterráneo*

Pitt Rivers Museum
South Parks Road, Oxford OX1 3PP
Tel. 01865 270927
http://www.prm.ox.ac.uk
Colección etnográfica de todo el mundo.

República Checa
Praga
Náprstkovo Muzeum asijskych, africkych
a americkych kultur (Museo Náprstkovo de
Cultura Asiática, Africana y Americana)
Betlémské nám estí 1
11000 Praha
Tel. 420 224 497 500
http://www.aconet.cz/npm/eindex.html

Rumanía
Bucarest
Muzeul National de Istorie a României
(Museo Nacional de Historia de Rumanía)
Calea Victoriei nr. 12, 79740 Bucureşti
Tel. 40 21 315 82 07
http://www.mnir.ro/index_uk.html

Rusia
Moscú
Museo de Arte Oriental
Nikitsky Bulvar 12a
Moscú 121019
Tel. 095 202 4555

San Petersburgo
Museo de Antropología y Etnología Pedro el
 Grande
Nab Universitetskaia 3
San Petersburgo 199034
Tel. 812 328 1412
http://www.kunstkamera.ru/english

Museo Ermitage
Dvortsovaya Naberezhnaya 34–36
San Petersburgo 190000
Tel. 812 110 9625
http://www.hermitagemuseum.org
Colección europea y asiática

Singapur
Museo de Historia de Singapur
93 Stamford Road
0617 Singapore
Tel. 6338 0000
Cerámica china de Sumatra

Sudáfrica
South African Museum
 (Museo Sudafricano)
25 Queen Victoria Street, Cape
 Town
Tel. 21 481 3800
http://www.museums.org.za/sam

Suecia
Gotemburgo
Etnografiska Museet (Museo Etnográfico)
Norra Hamngatan 12, 41114 Göteborg
Colección etnográfica de todo el mundo

Estocolmo
Etnografiska Museet (Museo Nacional
 de Etnografía)
Djurgardsbrunnsvägen 34, 10252
 Stockholm
Tel. 08 519 550 00
http://www.etnografiska.se/etnoweb/index.htm
Colección etnográfica de todo el mundo

Turquía
Topkapi Sarayi Müzesi (Museo del
 Palacio Topkapi)
Sultanahmet, İstanbul
Tel. 90 212 512 04 80
Cerámica islámica y azulejos de Iznik

Bibliografía

Técnicas
Cooper, Emmanuel, *The Potter's Book of Glaze Recipes*, Nueva York, Scribner,
 1980 [*Recetas de barnices para ceramistas*, Barcelona, Omega, 1988].
Fraser, Harry, *Glazes for the Craft Potter*, Londres, A & C Black, 1998.
Hamer, Frank y Janet, *The Potter's Dictionary of Materials and Techniques*,
 Filadelfia, University of Pennsylvania Press, 1997.
Leach, Bernard, *A Potter's Book*, Londres, Thames and Hudson, 1976
 [*Manual del ceramista*, Barcelona, Blume, 1981].
Murfitt, Stephen, *The Glaze Book, a Visual Catalogue of Decorative Ceramic
 Glazes*, Iola, Krause Publications, 2002.
Pegrum, Brenda, *Painted Ceramics, Colour and Imagery on Clay*,
 Marlborough, The Crowood Press, 1999.
Rhodes, Daniel, *Clay and Glazes for the Potter*, Londres, Pitman, 1979.
 [*Arcilla y vidriados para el ceramista*, Barcelona, CEAC, 1989].
Warshaw, Josie, *The Potter's Guide to Handbuilding*, Londres, Hermes
 House, 2000.

África
Barley, Nigel, *Smashing Pots, Feats of Clay from Africa*, Washington, D. C.,
 Smithsonian Institution Press, 1994.
Hope, Colin A., *Egyptian Pottery*, Princes Risborough, Shire Publications,
 2001
Jereb, James F., *Arts and Crafts of Morocco*, San Francisco, Chronicle Books,
 1996
Nicholson, Paul T., *Egyptian Faience and Glass*, Princes Risborough, Shire
 Publications, 1993
Phillips, Tom (ed.), *Africa, The Art of a Continent*, Múnich, Prestel, 1995.
Posey, Sarah, *Yemeni Pottery, The Littlewood Collection*, Londres, British
 Museum Press, 1994

Sellschop, Susan, Wendy Goldblatt y Doreen Hemp, *Craft South Africa,
 Traditional, Transitional, Contemporary*, Sudáfrica, Pan MacMillan,
 2002
Sieber, Roy, *African Furniture and Household Objects*, Bloomington, Indiana
 University Press, 1980.
Trowell, Margaret, *African Design*, Nueva York, Praeger, 1971.
Visonà, Monica Blackmun (ed.), *A History of Art in Africa*, Nueva York,
 Abrams, 2001.

Asia
Barnard, Nicholas, *Arts and Crafts of India*, Londres, Conran Octopus, 1993.
Cooper, Ilay, *Traditional Buildings of India*, Londres, Thames and Hudson,
 1998.
Cooper, Ilay y John Gillow, *Arts and Crafts of India*, Londres, Thames and
 Hudson, 1996.
Dato' Haji Sulaiman Othman y otros, *The Crafts of Malaysia*, Singapur,
 Didier Millet, 1994.
Fahr-Becker, Gabriele (ed.), *The Art of East Asia*, Colonia, Konemann, 1999.
Fehérvári, Géza, *Ceramics of the Islamic World in the Tareq Rajab Museum*,
 Nueva York, I. B. Tauris, 2000.
The Japan craft Forum, *Japanese Crafts, a Guide to Today's Traditional
 Handmade Objects*, Tokio, Kodansha International, 2001.
Minick, Scott y Jiao Ping, *Arts and Crafts of China*, Nueva York, Thames and
 Hudson, 1996.
Perryman, Jane, *Traditional Pottery of India*, Londres, A & C Black, 2000
Saint-Gilles, Amaury, Mingei, *Japan's Enduring Folk Arts*, Boston, Tuttle,
 1989.
Warren, William y Luca Invernizzi Tettoni, *Arts and Crafts of Thailand*,
 Londres, Thames and Hudson, 1994.

Watson, William (ed.), *The Great Japan Exhibition, Art of the Edo Period 1600–1868*, Londres, Royal Academy of Arts, 1981.

AUSTRALASIA

Isaacs, Jennifer, Hermannsburg Potters, *Aranda Artists of Central Australia*, Sydney, Craftsman House, 2000.

Mansfield, Janet, *A Collector's Guide to Modern Australian Ceramics*, Seaforth (Nueva Gales del Sur), Craftsman House, 1988.

Ryan, Judith y Anna Mcleod, *Yikwani, Contemporary Tiwi Ceramics*, Melbourne, National Gallery of Victoria, Melbourne, 2002.

AMÉRICA CENTRAL Y DEL SUR

Bankes, Georges, *Moche Pottery from Peru*, Londres, British Museum, 1980.
—, *Peruvian Pottery*, Princes Risborough, Shire Publications, 1989.

Braun, Barbara (ed.), *Arts of the Amazon*, Londres, Thames and Hudson, 1995.

Davies, Lucy y Mo Fini, *Arts and Crafts of South America*, San Francisco, Chronicle Books, 1995.

Mcewan, Colin, Cristiana Barreto y Eduardo Neves, *Unknown Amazon: Culture in Nature in Ancient Brazil*, Londres, 2001

Sayer, Chloe, *Arts and Crafts of Mexico*, San Francisco, Chronicle Books, 1990 [*Diseños mexicanos, arte y decoración*, Alcobendas, Libsa, 1990].

Villegas, Liliana y Benjamín Villegas, *Artefactos, Colombian Crafts from the Andes to the Amazon*, Nueva York, Rizzoli, 1992 [*Artefactos, objetos artesanales de Colombia*, Bogotá, Villegas editores, 1988].

Wasserspring, Lois, *Oaxacan Ceramics, Traditional Folk Art by Oaxacan Women*, San Francisco, Chronicle Books, 2000.

EUROPA

Black, John, *British Tin-glazed Earthenware*, Princes Risborough, Shire Publications, 2001.

Bossert, Helmuth Theodor, *Folk Art of Europe*, Londres, Zwemmer, 1954.

Copeland, Robert, *Blue and White Transfer-Printed Pottery*, Princes Risborough, Shire Publications, 2000.

de la Bédoyère, Guy, *Pottery in Roman Britain*, Princes Risborough, Shire Publications, 2000.

Devambez, Pierre, *Greek Painting*, Nueva York, Viking Press, 1962.

Draper, Jo, *Post-Medieval Pottery, 1650–1800*, Princes Risborough, 2001.

Edgeler, Audrey y John Edgeler, *North Devon Art Pottery*, Barnstaple, North Devon Museums Service, 1998.

Gibson, Michael, *Lustreware*, Princes Risborough, Shire Publications, 1999.

Sekers, David, *The Potteries*, Princes Risborough, Shire Publications, 2000.

Van Lemmen, Hans, *Delftware Tiles*, Princes Risborough, Shire Publications, 1998 [*Azulejos decorativos*, Alcobendas, Libsa, 1999].
—, *Victorian Tiles*, Princes Risborough, Shire Publications, 2000.

ESTADOS UNIDOS

Anderson, Duane, *All that Glitters, The Emergence of Native American Micaceous Art Pottery in Northern New Mexico*, Santa Fe, School of American Research Press, 1999.

Bahti, Tom and Mark Bahti, *Southwestern Indian Arts and Crafts*, Las Vegas, KC Publishing, 1997.

Blair, Mary Ellen and Laurence Blair, *The Legacy of a Master Potter, Nampeyo and Her Descendants*, Tucson, Treasure Chest Publications, 1999.

Brody, J. J. y otros, *Mimbres Pottery, Ancient Art of the American Southwest*, Nueva York, Hudson Hills Press, 1983.

Bunzel, Ruth L., *The Pueblo Potter, A Study of Creative Imagination in Primitive Art*, Nueva York, Dover Publications, 1972.

Coe, Ralph T., Sacred Circles, *Two Thousand Years of North American Indian Art*, Londres, Arts Council of Great Britain, 1976.

Dillingham, Rick, *Fourteen Families in Pueblo Pottery*, Albuquerque, University of New Mexico Press, 1994.

Dillingham, Rick y Melinda Elliot, *Acoma and Laguna Pottery*, Santa Fe, School of American Research Press, 1992.

Feest, Christian F., *Native Arts of North America*, Nueva York, Thames and Hudson, 1992.

Hayes, Allan y John Blom, *Southwestern Pottery, Anasazi to Zuni*, Flagstaff, Northland Publishing, 1996.

Hucko, Bruce, *Southwestern Indian Pottery*, Las Vegas, KC Publishing, 1999.

Peterson, Susan, *The Living Tradition of María Martínez*, Nueva York, Kodansha International, 1989.

Whiteford, Andrew Hunter, *North American Indian Arts*, Nueva York, Western Publishing Company, 1970.

TODO EL MUNDO

Carleston, Robert J. (ed.), *World Ceramics, An Illustrated History*, Londres, Hamlyn, 1968.

Cooper, Emmanuel, *Ten Thousand Years of Pottery*, Filadelfia, University of Pennsylvania Press, 2000 [*Historia de la cerámica*, Barcelona, CEAC, 2004].

Freestone, Ian y David Gaimster (eds.), *Pottery in the Making, World Ceramic Traditions*, Londres, British Museum Press, 1997.

MISCELÁNEA

Coles, Janet, and Robert Budwig, *The Complete Book of Beads*, Londres, Dorling Kindersley, 1990 [*El libro de los abalorios*, Madrid, Aguilar, 1990].

Hammond, Martin, *Bricks and Brickmaking*, Princes Risborough, Shire Publications, 1999.

Hilliard, Elizabeth, *The Tile Book, Decorating with Fired Earth*, San Francisco, Soma, 1999.

Hopper, Robin, *Functional Pottery, Form and Aesthetic in Pots of Purpose*, Iola, Krause Publications, 2000.

Riley, Noël, Tile Art, *A History of Decorative Tiles*, Londres, Apple Press, 1987.

Tomalin, Stefany, *The Bead Jewelry Book*, Newton Abbot, David and Charles, 1997.

OTROS LIBROS EN ESPAÑOL

Barbafamosa, *El torno*, Barcelona, Parramón, 1998.

Cademartori, Pietro, *Curso completo de cerámica*, Barcelona, De Vecchi, 1994.

Cosentino, Peter, *Enciclopedia de técnicas de cerámica*, Barcelona, Acanto, 1996.

Mattison, Steve, *Guía completa del ceramista, herramientas, materiales y técnicas*, Barcelona, Blume, 2004.

Ros i Frigola, Dolors, *Cerámica*, Barcelona, Parramón, 2002.

ÍNDICE

Las cifras en *cursiva* se refieren a las páginas en que aparecen ilustraciones.

aborígenes 23, 54, 137; *14, 23, 81, 137*
acoma 28, 62; *14, 31, 37, 38, 45, 49, 177, 195*
Afganistán *32, 33, 175*
África subsahariana 18, 45, 52, 82, 88, 140; véase también cada país de forma individual
África, norte de véase *norte de África*
aire libre, cocción al véase *cocción al aire libre*
Alemania 34, 96, 99, 118–119, 126, 127, 129, 144, 175, 179, 201; *77, 96, 98, 99, 119, 126, 127, 179, 195*
amasado 26, 29, 40; *29*
América Central 41, 69, 80, 140, 159, 188; *34;* véase también cada país de forma individual
América del Sur 51, 52, 170, 193; véase también cada país de forma individual
América Latina 34; *34;* véase también cada país de forma individual
ana-gama, horno véase *horno ana-gama*
anasazi 16, 49; *20, 82, 158*
arcilla común 27, 58, 59, 92–93, 104, 111, 113, 122, 130, 151, 183, 192; *7, 11, 15, 25, 26, 63, 65, 72, 75, 85, 86, 91, 92, 93, 108, 138, 149, 158, 160, 162, 163, 166, 167, 170, 171, 174, 181, 204*
arcilla polimérica 35; *35*
arcillas primarias 26
— refractarias 27
— secundarias 26, 96
Argelia 80, 164, 205; *19, 141*
Argentina 83
Arts and Crafts 22, 121; *121*
Asia central 33, 78, 153, 159; véase también cada país de forma individual
atmósfera oxidante 75, 89, 90, 100-101, 113, 121, 123, 128, 130, 139, 179; *69, 100, 101*
— reductora 69, 84, 89, 90, 95, 100–101, 105, 109, 117, 120, 121, 123, 130, 134, 139; *45, 62, 69, 83, 89, 100, 101, 134, 203*
Australia 23, 46, 137; *14, 47, 81, 137*
aztecas 67, 69, 137, 159, 161, 169, 188, 193, 196; *69, 145, 168, 188*
azul y blanco 98, 108, 109, 119, 130–131, 151, 183; *130, 131*
azulejos 46, 92, 93, 110, 111, 119, 137, 150–151, 152, 153, 160, 161, 163, 200, 203; *22, 26, 37, 54, 103, 107, 108, 111, 112, 116, 119, 121, 146–147, 148, 150, 151, 153, 160, 161, 163, 187, 201*

bakongo 140, 146
baldosas 150-151; *25, 26, 68, 78*
Bali *147, 148, 154, 189*
Bangladesh 85, *203*
Bartmannskrug véase *bellarmine jug*

Belice 136; *137*
bellarmine jug 127; *126*
Benín 17; *10*
bereberes 65; *80, 93, 163*
Biot 27, 76; *77, 174*
Birmania *50, 124*
bizcochado 58, 80, 93, 95, 97, 111, 117, 150; *54, 93*
Bolivia 137, *199*
Botswana 190
Brasil 136, 186, 192, 198–199; *78, 140, 186, 193, 204*
británicas, islas véase *islas británicas*
bruñido 16, 40, 67, 82–83; *82, 83, 100, 167*
buganda 135

Camerún 17, 50, 170, 192, 205; *16, 17, 18, 48, 72, 73, 190, 197*
campeado 79
Canadá *42*
caolín 12, 15, 26, 27, 31, 80, 98; *28*
Carchi véase *cultura de Carchi*
Castor, cerámica de véase *cerámica de Castor*
celadón 16, 67, 96, 101, 107, 123, 124, 173; *101, 122, 123, 173*
cera véase *reservas*
cerámica azul 32; *25, 33, 190*
— crema véase *creamware*
— de Castor 76
— de Delft 115, 118, 119, 150, 175; *119, 131, 150, 173, 182*
— de Staffordshire 56, 75, 77, 127, 131, 160; *64, 127, 157, 160, 199*
— hispanomusulmana 116, 120, 151, 153; *120, 144*
— islámica 22, 35, 68, 75, 99, 104, 108, 111, 114, 115, 116, 117, 120, 121, 128, 131, 150, 152, 153, 159, 163, 173, 175, 181; *109, 120;* véase también cada país de forma individual
— moca véase *mochaware*
— negra 69, 89
— precolombina 23, 54, 69, 112, 136, 176, 178, 192, 194; *26, 50, 192, 194*
— romana 19, 47, 54, 65, 74–75, 76, 90, 93, 112, 135, 150–151, 152, 153, 154, 156, 161, 162, 164, 166, 168, 178, 194, 195; *19, 26, 33, 76, 152, 164, 166, 194;* véase también *cerámica samia*
— samia 19, 55, 73, 75; *19, 74*
— *sancai* 113; *113*
ceremonia del té 94, 124, 180–181
cestería 15, 48, 144–145; *16, 159, 183*
Chad 145; *186*
champlevé véase *campeado*
Chancay véase *cultura de Chancay*
China 9, 10, 18, 31, 32, 34, 46, 47, 52, 54, 56, 66, 70, 71, 75, 77, 78, 81, 86, 90–91, 96, 98, 99, 101, 106, 108, 109, 112, 113, 114, 115, 118, 119,

123, 124, 129, 131, 137, 138, 142, 144, 151, 154, 156, 158, 159, 161, 173, 178, 180, 182–183, 188, 193, 194, 199, 201, 202, 204–205; *5, 31, 46, 47, 59, 64, 70, 73, 81, 96, 98, 99, 105, 107, 109, 112, 113, 123, 125, 128, 130, 131, 133, 136, 148, 154, 159, 161, 167, 173, 179, 180, 182, 185, 188, 195, 198, 200, 203, 204, 205;* véase también cada dinastía de forma individual
Chipre 114
churros 16, 38, 48–49, 68, 149, 178, 203; *15, 38, 39, 45, 48, 49, 50, 135, 140, 167, 204*
civilización minoica 34, 163, 204
Cliff, Clarice 21
cobalto 74, 80, 98, 105, 108, 109, 110, 115, 119, 120, 123, 128, 129, 130, 131; *99, 104, 109, 115, 127, 131*
cocción al aire libre 15, 88–89, 100; *88, 89*
Colombia 100, 137, 199; *101*
Cooper, Susie 21; *21*
Corea 16, 66, 67, 91, 96, 98, 101, 123, 124; *78, 158*
craquelado 107; *107, 123*
creamware 71, 131
Creta 86, 158, 163, 204; *86, 167*
cuentas 11, 33, 35, 144, 145, 186, 190–191; *25, 33, 145, 186, 190, 191*
cultura de Carchi 138; *81, 138*
— de Chancay *30*
— de Halaf *42*
— de Mimbres *62*
— de Nok *42*
— de Paracas 19; *67*
— de Samarra 80, 140; *80*
— de Tiwanaku *179*
— del Misisipí medio 138
— del vaso campaniforme 178, 205
— jomon 16, 31, 38, 46, 72; *15*
— marajoara 204; *186*
— nazca 19; *20, 177*
cupisnique 69

De Morgan, William 22, 111, 121; *111, 121*
decalcado 110–111, 131; *98, 99, 110, 111, 119, 130, 131, 158, 160, 173, 176, 179*
decoración bajo cubierta 108–109, 151; *108, 109*
— con pera 56, 76–77, 113; *22, 57, 76, 77, 113, 168, 171, 174*
— sobre cubierta 98, 109, 111, 128–129; *5, 59, 103, 104, 128, 129, 132–133, 167, 175, 179, 180, 203*
Dinamarca *54, 59, 91, 97, 105, 129*
dinastía Han 113
— Koryo 16, 67, 96, 98, 123
— Ming 98, 108, 109, 131, 151; *128*
— Qing 159
— Song 56, 77, 96, 98, 123, 138, 180; *97, 123*

— Tang 75, 98, 106, 113, 114; *112, 205*
— Zhou 124
dowayo 205

Ecuador 138; *34, 81, 133, 139*
Egipto 10, 13, 16, 18, 19, 26, 28, 31, 32–33, 34, 40,
 52, 68, 78, 90, 104, 120, 130, 158, 190–191,
 199, 202, 203, 205; *10, 29, 32, 33, 41, 44, 51, 53,
 68, 86, 90, 92, 156, 191*
escayola 34-35, 54, 56, 57, 58, 59, 65, 68; *35*
Escocia 167, 198; *35, 145, 197*
esgrafiado 78–79, 92, 113, 175; *23, 27, 61, 78, 79,
 113, 147, 193*
esmalte de ceniza 124–125, 181; *12, 85, 124, 125*
— de estaño 114–115, 118–119, 120, 175, 183; *2,
 7, 25, 46, 53, 70, 102–103, 114, 115, 118, 119, 131,
 144, 147, 151, 161, 164, 172, 173, 174, 175, 185,
 187, 189*
— de plomo 79, 96, 104, 106, 112–113, 126, 182;
 22, 71, 112, 113, 169, 170, 174
— de sal 65, 126–127; *55, 65, 96, 126, 127, 171*
— de Chün 123; *123*
España 93, 107, 114, 116, 118, 120, 151, 153, 176,
 196; *2, 102–103, 107, 117, 120, 126, 131, 146–147,
 150, 151, 153, 154, 156, 162, 170, 174, 181, 185, 187,
 193, 201*
Estados Unidos 35, 41, 48, 74, 82, 119, 130, 138,
 167, 196, 205; *81, 82, 105, 169, 172, 197;* véase
 también cada estado y pueblo indígena de
 forma individual y *suroeste de Estados Unidos.*
este de Europa 10, 42, 69, 119, 144, 151, 160, 198;
 véase también cada país de forma individual
estuco 34; *156*
Etiopía 181; *180*
Europa 15, 31, 32, 33, 40, 52, 58, 74, 76, 77, 92,
 99, 106, 110, 112, 118–119, 120, 121, 126, 129,
 130, 131, 137, 142, 151, 156, 159, 161, 162, 163,
 169, 172, 176, 182, 183, 195, 196–197, 198,
 202, 205; véase también cada país de forma
 individual y *este de Europa*
Europa del este véase *este de Europa*

faïence 118
fayenza 32, 104, 191, 202; *10, 191*
fenicios 19; *19*
figuras negras 78, 101; *18, 100*
fon 9; *10*
Francia 12, 27, 58, 76, 88, 114, 118, 129, 135, 171,
 174, 190; *28, 70, 77, 113, 118, 143, 157, 159, 172,
 174, 195, 196, 199*
Frogwoman 21; *6*

Gales 26, 27, 72, 194
Ghana 145, 204; *7, 16, 25, 33, 144, 190, 201*
grabado 12, 16, 62, 72–73; *16, 61, 72, 73,126, 135,
 178, 190, 191*
grafito 135; *48, 135, 168*
Grecia 9, 19, 78, 80, 101, 152, 154, 158, 161, 163,
 166, 176, 178, 189, 192, 194–195, 199, 201; *18,*

*23, 69, 100, 155, 162, 166, 175, 176, 178, 188, 190,
 194, 195, 198*
gres 27, 58, 96–97, 104, 109, 111, 114, 122, 126,
 130, 167; *12, 22, 27, 37, 38, 46, 52, 71, 85, 96, 97,
 108, 122, 124, 138, 158, 160, 161, 172, 181, 183*
Guatemala 72

Haití 158
Halaf véase *cultura de Halaf*
Hamada, Shoji 138; *22*
hausa 135
hollín 134, 137; *134*
hopi 20, 21; *6, 21, 45, 63*
horno ana-gama 91, 124; *124*
horno de mufla 128, 143
hornos 18, 21, 23, 27, 38, 40, 41, 80, 82, 86,
 90–91, 94, 95, 96, 98, 100, 101, 106, 111, 115,
 117, 120, 123, 125, 126, 128, 130, 143, 156–157,
 172, 178, 181, 191; *84, 86, 90, 91, 94;* véase
 también *horno ana-gama*
Hungría 76, 88, 119; *76, 78*
iluminación 70, 145, 164–165; *164, 165, 201*
Imari 129; *84–85, 98, 129*
incas 176; *191*
incienso, quemadores de véase *quemadores de
 incienso*
incisiones 56, 62, 66–67; *66, 67, 82, 135, 144, 191*
incrustaciones 67, 144
India 12, 14, 16, 17, 21, 32, 34, 46, 47, 51, 52, 88,
 90, 134, 140, 145, 151, 154, 159, 161, 167, 170,
 192, 196, 200, 203, 205; *14, 17, 18, 20, 25, 33, 35,
 38, 41, 42, 46, 50, 51, 52, 55, 86, 88, 89, 101, 134,
 147, 151, 153, 161, 163, 190, 200, 201*
indios estadounidenses 10, 20, 21, 23, 56, 78–79,
 81; *20, 21, 83, 149;* véase también cada pueblo
 indígena de forma individual
Indonesia 42, 144, 145, 201; *43, 51, 66, 79, 83, 201*
Inglaterra 12, 14, 16, 21, 22, 27, 31, 56, 65, 76–77,
 94, 96, 97, 99, 107, 110, 112–113, 115, 119, 126,
 127, 145, 152, 153, 154, 163, 167, 171, 175, 177,
 178, 181, 201; *12, 19, 21, 22, 24–25, 27, 28, 31, 37,
 39, 40, 42, 47, 54, 57, 59, 64, 65, 66, 68, 71, 74, 75,
 76, 77, 78, 79, 83, 85, 87, 90, 91, 92, 94, 95, 97,
 99, 103, 107, 110, 111, 112, 113, 119, 120, 121, 122,
 123, 125, 126, 127, 128, 130, 132–133, 135, 138, 139,
 142, 143, 145, 147, 149, 152, 153, 155, 157, 158, 160,
 161, 163, 168, 171, 172, 175, 176, 179, 181, 182, 193,
 198, 199*
Irán 31, 32, 64, 68, 70, 79, 92, 108, 109, 115, 116,
 120, 128, 157, 166; *30, 47, 54, 65, 70, 78, 121, 128,
 150, 162, 164, 166, 196*
Iraq 114, 115, 120; *74, 86;* véase también
 Mesopotamia
Irlanda 110
islas británicas 19, 71, 72, 75, 79, 135, 143, 151,
 160, 164, 196, 205; *48, 71, 74;* véase también
 Inglaterra, Irlanda, Escocia y *Gales*
Israel 108, 187
Italia 19, 33, 114, 116, 117, 118, 120, 152, 160, 188,

190; *10, 75, 80, 106, 116, 117, 137, 147, 151, 160,
 179*
Iznik 92, 108-109, 151; *108, 114, 150*

Japón 12, 16, 22, 31, 38, 40, 44, 46, 52, 53, 76, 81,
 86, 90, 91, 94, 98, 106, 108, 109, 115, 123, 124,
 125, 129, 131, 135, 138, 140, 148, 154–155, 168,
 173, 177, 180, 182, 183, 192, 202, 203; *15, 44, 47,
 68, 84–85, 86, 90, 94, 98, 107, 109, 111, 123, 124,
 125, 129, 139, 142, 143, 154, 169, 183, 185, 187, 188,
 190, 193, 195, 202*
Java 177; *37*
jemez 41; *79*
jomon, cultura de véase *cultura jomon*
Jordania 103, 115

Kenia 14
kulin 54

laca 129, 140, 142; *142, 197*
ladrillos 13, 18, 70, 156–157; *13, 86, 89, 91, 156,
 157*
Leach, Bernard 22, 41, 44, 77, 94, 100, 124, 127,
 138; *22, 77*
Leach, David 52, 66, 78
Leach, John 22
Leach, Philip 22, 37, 90, 175
lechada de cal 134, 136, 167; *134*
Lejano Oriente 74, 138; véase también cada país
 de forma individual
Lesotho 178; *167, 178, 191*
Libia 194
lobedu 135
lustre 95, 116, 117, 120–121, 142; *120, 121, 144*

Madagascar 57
makarunga 135; *48, 135, 168*
Malasia 27, 28, 51, 126; *112*
Malí 160, 191
Malta 55, 107, 117, 184–185, 200
marajoara véase *cultura marajoara*
marmolado 75; *74*
Marruecos 63, 115, 120, 140, 144, 153, 159, 167,
 168, 171, 192, 201; *7, 13, 19, 36–37, 53, 80, 93,
 114, 115, 120, 144, 149, 151, 153, 159, 162, 167, 168,
 169, 170, 172, 183, 193*
Martínez, María 21, 83, 86, 88
masai 14
mayas 69, 136
mayólica 112, 114, 116–118, 121, 184; *22, 106, 107,
 113, 116, 117, 147, 151, 159, 172, 174, 179, 184–185,
 187, 200, 201*
Meissen 98, 99, 129, 143, 160; *98*
mende 9, 39, 45
Mesopotamia 13, 16, 18, 32, 52, 73, 80, 104, 140,
 156, 162, 166, 168, 194, 204; *42*
México 41, 46, 48, 52, 54, 64, 65, 67, 82, 86, 116,
 136, 137, 140, 145, 160, 161, 164, 169, 193, 194,
 195, 198, 201; *1, 6, 46, 56, 58, 61, 64, 67, 69, 81,*

82, 85, 86, 88, 103, 105, 117, 136, 141, 145, 149, 158, 160, 161, 163, 165, 168, 170, 174, 183, 185, 187, 189, 193, 194, 199, 200, 205
mica 30, 31, 74, 98, 135, 154, 170; 28, 31, 171
Mimbres véase cultura de Mimbres
minoica, civilización véase civilización minoica
Minton 131; 110
Misisipí medio véase cultura del Misisipí medio
mochaware 75; 75
modelado 10, 15, 34, 41, 42–43, 194; 11, 35, 37, 42, 43
mogoles 32, 151; 33
moldeado 16, 17, 21, 23, 31, 34, 39, 54–55, 56–57, 58–59, 156, 164, 198; 17, 19, 25, 38, 54, 55, 56, 57, 74, 93, 95, 99, 118, 127, 150, 160, 179, 182, 195, 196, 199, 200, 202, 203
Morris, William 22
mosaico 152–153; 36–37, 152, 153
Mozambique 196; 82, 196
mufla véase horno de mufla
Myanmar véase Birmania

Namibia 190
Nampeyo 21; 21, 45
Natal 16, 48; 8, 11, 65
navajos 138–139, 140, 166; 49, 61, 140, 177
nazca véase cultura nazca
Nepal 42, 189, 203; 43, 53, 55, 71, 73, 165, 182, 189, 202
Nigeria 40, 90, 135, 136–137, 144, 159, 192; 13, 42, 45, 144, 159, 192
Nok véase cultura de Nok
norte de África 52, 86, 116, 126, 130, 165, 201; 72; véase también cada país de forma individual
Nuevo México 9, 21, 28, 40, 41, 45, 48, 52, 62, 63, 78–79, 80, 82, 86, 88, 89, 90, 104, 135, 136, 144, 154, 201; 14, 25, 31, 37, 38, 45, 47, 62, 63, 69, 74, 79, 81, 89, 100, 101, 135, 156, 201, 205
nupe 140, 144; 144

oeste de África 9, 40, 48, 56, 149; 89; véase también cada país de forma individual
Oriente Medio 15, 18, 31, 113, 131, 151, 156, 164, 165, 168, 176; véase también cada país de forma individual
oro 134, 142–143; 133, 142, 143, 203
oxidación véase atmósfera oxidante

Países Bajos 115, 119, 167, 177; 58, 93, 96, 109, 111, 119, 127, 128, 131, 150, 173
Pakistán 177; 60–61, 73, 147, 176
paleta y yunque 50–51; 38, 41, 50, 51
paletear 38, 40; 48, 119
Palissy, Bernard 174
pano 186
Paracas véase cultura de Paracas
pellizcos 42, 44–45, 48; 9, 27, 40, 44, 45, 134, 178
pera véase decoración con pera
perforado 70–71; 70, 71, 135

Perú 9, 13, 15, 19, 26, 29, 31, 34, 48, 50, 63, 69, 86, 88, 137, 139, 140, 178, 186, 199, 202; 6, 10, 12, 13, 15, 18, 20, 26, 29, 30, 31, 34, 50, 55, 57, 61, 63, 66, 74, 80, 102–103, 105, 133, 134, 136, 137, 138, 139, 141, 146–147, 149, 151, 156, 171, 177, 179, 185, 186, 190, 192, 195, 199, 203, 204
petuntse 31, 98
placas véase planchas
planchas 46–47, 68; 46, 47, 118, 131
plantillas 107; 98, 138
plumeado 77; 77
polinesios 14
Polonia 181
porcelana 31, 58, 98–99, 104, 109, 111, 119, 131, 144, 159, 172–173; 31, 46, 59, 98, 99, 105, 143, 158, 173, 180, 183, 190, 195, 196
— blanda 99, 120, 128, 130, 131; 99
— de hueso 31, 131, 174; 31, 179, 181
— frita 31, 104
Portugal 76, 116, 199; 7, 25, 52, 76, 78, 113, 116, 164, 166, 171, 173, 189

Qajar, estilo de 47
quemadores de incienso 188, 200; 71, 188, 189, 200

rabari 14
rakú 22, 39, 94–95, 121, 181; 44, 54, 85, 94, 95
rascado 48, 64, 66, 67, 72, 78, 79, 92; 43, 66, 78
reducción véase atmósfera reductora
relieves 64–65, 72; 61, 64, 65
remaches 64; 65, 144, 145
República Checa 15, 202
República Democrática del Congo 11, 140, 196; 48, 62, 141, 170, 197, 203
reservas 107, 134, 138–139; 138, 139
resina 121, 140, 167; 133, 177
Ruanda 188
Rumanía 69; 53, 69, 92, 101, 108, 169, 174
Rusia 34, 150, 161, 192; 111, 161
ruta de la seda 31, 78, 114, 115, 131

Samarra véase cultura de Samarra
San Ildefonso Pueblo 21, 69, 83; 63, 69
Santa Clara 69, 144; 69
sao 146; 186
seda, ruta de la véase ruta de la seda
Sèvres 129, 143, 160
shabti 10, 205; 10, 205
shiluk 10
shipibo-conibo 48, 63, 178; 31, 49, 50, 63
shona 10
Sierra Leona 9, 39, 45
Siria 31, 104, 152; 198
Sitkyatki, estilo de 21; 6, 21, 177
Staffordshire véase cerámica de Staffordshire
suazis 134, 144, 178; 178
Sudáfrica 21, 56, 62, 134, 135, 144, 166, 196; 54, 95, 187; véanse también otros países y tribus

Sudán 10, 34; 34, 67
Sumatra 173, 175; 103, 138, 177, 182
Sumeria 12, 66–67, 73, 198; 12, 175
sureste de Asia 71, 88, 176, 178; 180; véase también cada país de forma individual
suroeste de Estados Unidos 20, 21, 48, 63, 74, 82, 138, 140, 158, 173, 176; véanse también los pueblos indígenas
Swazilandia 45, 134, 145, 178

Tailandia 16, 67, 68, 71, 73, 108, 183
Taiwan 145, 203
Talavera, estilo de 116; 105, 117, 174
talla 68–69, 79, 97; 23, 50, 68, 69
Tanzania 14
té véase ceremonia del té
tejas 47, 135, 148, 154-155, 160; 47, 148, 154-155
templado 20, 30–31; 30, 31
tenmoku 123, 124; 47, 122, 123
terra sigillata 19, 74–75, 178
terracota 10, 65, 150–151, 152, 205; 7, 26, 27, 38, 42, 53, 67, 68, 73, 152, 154, 163, 182, 183, 185, 197, 200
terraja 55, 174
thenet 32, 104
Tiwanaku véase cultura de Tiwanaku
tiwi 46, 47; 47
toltecas 69, 112
Túnez 53, 87, 114, 134, 164, 166, 173
Turquía 13, 31, 67, 92, 108, 135, 151, 163, 170, 183; 26, 85, 143, 150, 171, 202

Uganda 65, 82, 135; 197
Urubamba 141; 13, 18, 29, 105, 134, 141
utes 23, 59; 58, 106, 186
Uzbekistán 153; 109, 148, 153

vaciado con barbotina 38, 58–59; 58, 59, 71, 129, 186, 198, 203
vaso campaniforme véase cultura del vaso campaniforme
venda 21, 45, 135, 166
vidrio 18, 31, 32–33, 120, 128, 130, 144, 145, 152, 190, 191; 25, 32, 33
Vietnam 182; 90, 96, 101, 183, 196

Wedgwood 54, 65, 143; 64
willow pattern 131; 130
wodaabe 14
wucai 129

Yemen 31, 51, 112, 134, 136, 159, 167, 188; 48, 181, 196

Zambia 17, 67
Zimbabwe 11, 135; 35, 38, 49, 135, 168
zulúes 11, 16, 48, 64, 88, 100, 134, 166, 178; 29, 43, 65
zuni 40; 38